Illustrated Dictionary Of Chinese Gardens Architecture

中國園林圖解詞典

◆　◆　◆　◆

看見中國園林細節之美

王其鈞　著

前言

一頁《人民日報》和一頁《紐約時報》相比較,其包含的訊息量,前者比後者要多30%。造成這種情況的原因是漢字是表意符號,而英語是表音符號。西方人用的字母記錄的僅僅是詞語短暫的發音,而中國人使用的漢字記錄的是詞語的意義。這就是語言的不同所造成的結果。但這種結果不僅僅簡單地表現在同一本書中文版的字型大小大、英文版的字型大小小,而中文版本卻比英文版薄不少,也不在於中文的電腦錄入速度比英語要快一倍以上(在錄入同樣內容的情況下)這種表象上。在羅馬帝國衰亡以後,當歐洲人不再把拉丁語當作一種統一語言的時候,五花八門的民族語言層出不窮,歐洲人現在只能依靠歐洲聯盟來進行重新統一。而中國從秦朝統一之後,文字就得到統一。我們現在對比幾百年前的書籍和現在的書籍、全國各地的報紙,都是使用這一萬個左右的漢字。

事實上,像中國漢字這樣的文化典型語言現象,表現在傳統文化的諸多方面。中國園林,可以說是另一種言簡意賅的語言。中國園林用比法國古典花園小得多的基地面積,可以創造出有山有水有花有景的豐富的園林環境,這種令人敬畏的藝術成就在世界造園史上是無與倫比的。

中國園林用較小的面積組織成豐富景觀的手段在於其園林要素的組合,正如幾千個漢字與英語 26 個字母相比較一樣,中國園林的要素也比歐洲古典園林的要素多得多。儘管歸納後,中國古典園林的要素同樣是相對有限的,但卻是有相當強的構成規律的。也正因為如此,才使我有這種強烈的意願,編寫一本園林圖解詞典,來分類具體介紹中國古典園林的構成元素,讀者可以在弄懂各要素的詳盡解釋後,再分析規律,進行創作,設計出更富魅力的園林作品。

中國園林是中國建築文化的精華,至今仍十分適用於現代建築的室外,甚至室內中庭的空間之中。由於這是一個全新的工作,沒有其他的同類書籍可借鑒,因此不僅具有較大的工作難度,也同樣會造成這本圖典可能會存在我們預想不到的缺紕遺漏。因此也期望同行給我們指正。

王其鈞

CONTENTS
目錄

第三章　園林的建築

第四章　園林小品

第五章　園林的鋪地

第六章　外檐裝修⋯⋯⋯

CHAPTER ONE ｜ 第一章 ｜
園林的設計

造景

造景是園林設計的一部分，也就是人工製造園林景致，以供遊覽觀賞。園林造景多是對於自然景觀的模仿，最高境界是人為有如天成，源於自然又能高於自然。造景的手法非常多，有點景、綴景、障景、透景、借景、對景等。有的造景手法中又有幾種細分手法，如，單是借景一條就分為遠借、近借、俯借、仰借、實借、虛借等數種。

綴景

綴景是園林造景手法之一，即在園林庭院或庭前點綴一些山、石或花草等小景，用來美化房舍和庭院，並增加景致的豐富性與美感。這些看似不經意的綴景，會使園林更富觀賞性。

框景

框景是我國古典園林造景手法之一。它是利用諸如門洞、窗洞、柱框，甚至是樹木等，作為一個框架，框住園中一定範圍內的景致，形成一種不一樣的園林景觀，設計自然而別出心裁。框與景兩個元素並存形成框景。

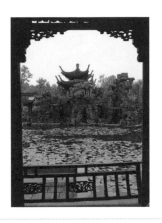

添景

在園林造景時，為了增加景致的層次感與豐富性，特別是在缺乏近景的時候，常常要在主要觀賞點的前方或旁邊添置一些花木、小石或盆景之類的小品，以造成景致空間的深度感，同時又能使觀者眼前的畫面更為完整，這樣的小品景觀就是添景。

點景

點景是對園林內的景觀或是空間環境的特點進行一個概括,並用其中一突出的景色或是直接題詠為其命名。這樣的造景手法叫作點景,「點景」顧名思義就是點題景色,之所以被歸為造景手法,主要是因為能被點題的景色必然不凡,必然要經過精心的設計與營造才能得來。並且點題本身就是對景色的一種經營。

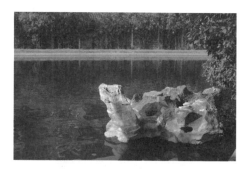

障景

障景是園林造景手法之一,也就是在園林中設置屏障似的景觀或景物。園林作為觀賞、遊覽之處,宜細細品味,那麼,要能吸引遊人細細品味,園林景致至少不能一覽無餘,而使人沒有繼續探索下去的興趣。所以,園林造景首先要設計曲徑通幽的曲折效果,將風景層層展開,不進入其中就不能真正領略景致的美,或是看不到景致的真面目,方能引人入勝。障景就是能製造出這種幽曲效果的重要的造景手法之一,其實也可以看作是欲揚先抑、欲露還藏法。

透景

透景是我國古典園林的造景手法之一。透景是利用完全透空的框架所框出的特定範圍而形成的景致。但它與框景又有些不同,框景有邊框和景致兩個元素,而透景則沒有邊框這個構成元素,只要能透過一種設置見到另一邊的景致即可稱為透景。

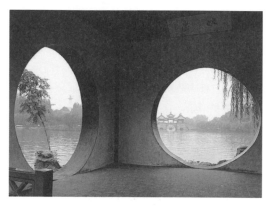

借景

借景是我國園林造景的重要手法,也可以說是我國古典園林獨有的造景手法。借景就是借用別處的景致以豐富本園的景致,它是通過一定的手段將不屬於本園中的景致借用而成本園景致的一部分。園林借景有遠借、近借、俯借、仰借等多種。關於借景和借景在造園學上的意義,在我國明代著名的造園學家計成的《園冶》中有很好的闡述:「借者:園雖別內外,得景則無拘遠近,晴巒聳秀,紺宇凌空;極目所至,俗則屏之,嘉則收之,不分町疃,盡為煙景,斯所謂『巧而得體』者也」。

遠借 　　　　　　　　　　>>

　　遠借是較遠距離的借景法。在借景的幾個細分手法中，遠借是我國古典園林中最為突出、最為常用者。特別是在一些較大型的或是郊外的園林中，往往多會使用遠借手法，以豐富本園景致。如，清代所建的頤和園，就借用了玉泉山和玉峰塔的景致，是使用遠借手法中突出的實例。城市中的小園林，為了形成獨立、靜謐的空間，往往在四圍建有高牆，相對於郊外園林來說，借景顯然要受到限制，因此，很多城市小園林都在園中建有高樓、亭閣，以便遠借園外景致。

實借 　　　　　　　　　　>>

　　實借是園林借景手法之一，但它不是指的遠、近距離，而是指園林所借入的風景與景觀形象為實物，諸如山水、樹木、花草，以及亭臺樓閣等建築，是實實在在存在，如果沒有外力不會消失的景物。一般來說，園林中的借景大多屬於實借，或者說大部分時候我們所能欣賞到的園林借景屬於實借範圍。

近借 　　　　　　　　　　>>

　　近借就是近距離的借景，也稱「鄰借」。近借也是借景手法之一，它是相對遠借而言的。近借可以借園外山水或田園景觀，也可以借園外的庭院樓臺。當然，也可以是相互借用一座園中不同區域的景致。計成在《園冶》中對近借也進行了論述：「倘嵌他人之勝，有一線相通，非為間絕，借景偏宜；若對鄰氏之花，才幾分消息，可以招呼，收春無盡」。蘇州拙政園的宜兩亭是我國古典園林近借手法中非常成功的實例。

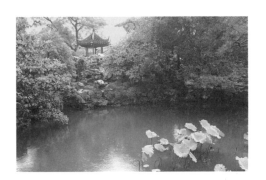

仰借 　　　　　　　　　　>>

　　仰借是園林借景手法之一，也就是借用高處的景致。因為景色有高低不同，自然帶來觀賞視角的變化，處在高處的景致自然需要仰借。仰借是由低處向高處看，視野所及畫面與景致由近及遠，由低及高，層次分明，並且所借景物因為在高處，顯得非常有氣勢。仰借可以借實景，也可以借虛景，也就是可以借高處的山、樓，也可以借天空中的浮雲、日、月。

虛借　　　　　　　　　　　>>

　　虛借也是園林借景手法之一，它是相對於實借而言。實借是借的建築、植物、山水等實景，而虛借則是借用的一些變化不定的景物或景象。自然界中有很多自然現象只在特定的時間發生。如，春天的花、夏天的風、秋天的月、冬天的雪，只在特定的季節才能出現；早晨的露、晚上的霧，寺中的晨鐘暮鼓，只在早、晚時出現。這些景象對於園林借景來說，只能借用一時而不能天天借用，所以稱為「虛借」，也就是計成在《園冶》中所說的「因時而借」。

隔景　　　　　　　　　　　>>

　　隔景作為我國古典園林的造景手法之一，與障景比較接近。障景是完全地遮擋如障礙，而隔景既有障景的效果，又能做到不完全隔斷，如，利用遊廊、雲牆、樹木花草等作為景物或景區間的隔斷，遊廊、雲牆上往往開設有花窗，使其內外景致隔而不斷。而樹木本身就有疏密變化，自然也不是完全的遮蔽。當然，有時候隔景也等同障景。

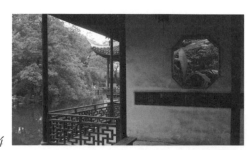

俯借　　　　　　　　　　　>>

　　俯借也是園林借景手法之一，它與仰借相對。俯借是借低處的景致，也就是借用處於視平線以下的景物的手法。在俯借情境中，觀者處於高處，從高處向低處看，景物與由景物而產生的畫面都有如在腳下，甚至會感覺自己有如在雲端，而產生一種豪放的審美心態，以至完全融入園林景觀，進入忘我的境界。這樣的俯借是極為成功的。俯借可以是在亭榭之中下視水中游魚，或是僅僅觀賞水波流動；也可以是站在高處，如山頂、樓上向下觀賞園林的大片景致，甚至是遠景。

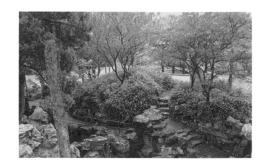

夾景　　　　　　　　　　　>>

　　夾景是我國園林造景中比較別致的一種手法，它主要是表現園林中空間狹長的景致，或是說它是特意設計製造出一種狹長的景色帶。夾景常常是利用樹木、建築、岩石等，將視線兩側的貧乏或無趣的景物遮掩、封閉起來，以形成狹長的空間，產生一種強烈的透視性，突出視線端點的景物或景觀，又能增加景觀的深遠感，產生一種連綿曲折的趣味。

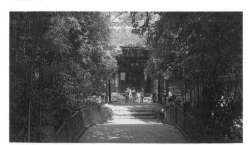

漏景

在園林中，景觀的設計者常常會特意設置一些漏明牆、漏窗，在漏明牆、漏窗的內外營造一些景觀，遊人可以通過漏明牆、漏窗觀賞這些景觀，這種通過漏明牆、漏窗攝取景觀的造景手法就稱為漏景。如果園林中林木生長得較為疏朗，也可以產生漏明牆、漏窗的作用，也能形成極美的漏景。漏景是通過小型的洞、縫隙等取景，和隔景的概念區別在於隔景強調「隔」，而漏景強調的是構築物背後景色的漏出。

動觀對景

動觀對景是指人們在遊賞時，邊走邊能欣賞到的對景。動觀的對景多設在路口或是轉彎處，對景設置要求簡單而有趣味，讓人在行走中也能很快地對它們產生吸引力。同時，這種設在路口的對景，往往可以作為幾條路的對景，因為它處於路口，往往是幾條路的交叉點，可謂一舉數得，一個設計形成一個具有多景意味的對景。動觀的景物能步移景異者為最佳。

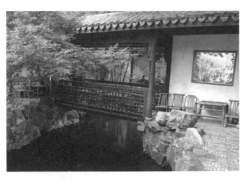

藏景

中國古典園林講究幽深曲折、曲徑通幽，追求無盡意的效果，使用藏景手法即可實現這一目的。即將欲展示的景觀或景色有意地隱藏起來，前部或外部用山、石、牆或樹木等加以遮擋，當人轉過這些遮擋物之後，眼前會突現一處美妙不凡的景觀，讓人眼睛一亮，讓人願意長久地流連品味。這比將景色直接擺在人的眼前效果要好得多。藏景在某些時候即可看作是障景。

靜觀對景

靜觀對景多是指建築物附近的附屬景觀，當人們在遊園累了坐下休息時，眼前依然有景可賞。如果遊人坐息處沒有自然景觀可賞，那麼需要人為設計景觀置於近處、眼前。可以安排小水池或一些雕塑小品、花壇之類。這種景物設置利於遊人靜觀細品。

對景　　　　　　　　　　　　　>>

對景是為了在人們遊園時減少視覺寂寞感而設的景物，多安排在遊人視線所及的正前方。對景大多是人為設置，但也有借助自然景觀而成的對景。對景多不是園林的主要景觀，但是作為園林景致的點綴與陪襯，卻是不可缺少的。對景有靜觀與動觀兩種。

■ 雙亭對景

對景是園林重要的景觀處理手法，對景的對象可以是樹木花草，也可以是亭臺樓閣。圖中這座遠處的小亭即是近處涼亭的對景建築。兩亭造型上相差不遠，建造的也都開敞。兩亭相對建在池水兩岸，此亭中可見彼亭，彼亭中可賞此亭，遙相呼應，互為對景。

■ 桌凳

我國古典園林中，總是在很多地方特意地設置有很多小桌小凳，有露天的，也有置於建築內的。它們是遊園人極好的休息用具，觀賞美景走累了之時可以坐下稍作休息，並且在休息的時候依然可以觀賞園景。有些桌凳還可以作為讀書、彈琴、對弈之處。圖中涼亭內即有人在桌前對坐下棋。

■ 芭蕉

芭蕉是著名的綠色觀賞植物，它以賞葉為主，大而長的綠色芭蕉葉有如長形的扇子。有別於一般園林花木，而自現一種特色與韻味。靜立時如嫻靜的淑女，風吹動時又生出萬種柔媚風情。

■ 涼亭

亭子是我國古典園林中最為常見的一種建築，宜賞宜遊，宜佇宜坐。特別是像本圖中的這座亭子，四面開敞，亭檐只以幾個圓柱支撐，是所謂的涼亭。這樣的小涼亭在炎炎的夏日裡，更適合人們乘涼賞荷，若有微風習來更是令人心曠神怡。

■ 拱橋

橋是重要的水上建築，它的造型各異，是園林中不可缺少的點景建築之一。特別是拱橋，橋面凸起，有如臥虹，形態俊秀可愛。園林中的橋可以作為觀賞對象，也是重要的連通池岸的建築，水上有了橋，人們欣賞景觀的線路便多了一條。同時，橋還可以產生隔斷水面的作用，讓過於開闊的水面顯得豐富有致。

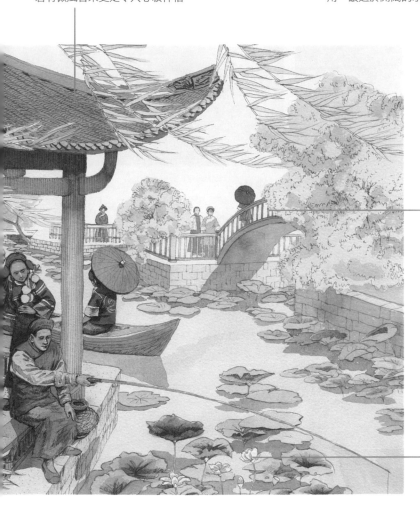

■ 荷花

荷花是花中君子，深為人們愛戴，我國古典園林中多有種植，或是滿池，或是池之一角，或集或散，飄著幾片綠荷，間有幾朵粉花。荷花更是夏季之花，每當炎熱的夏季來臨，池中碧圓的青葉間便生出朵朵粉紅嬌豔的荷花來，令人愛憐。夏日傍晚，臨池而立，微風吹拂間，陣陣幽然的荷香沁人心脾。

景點

景點就是園林中可供欣賞的一個個景觀單元，這些單元景觀能吸引遊人駐足停留，著意觀賞。景點並不是造景手法，而是園林設計時需要考慮的要素。園林中的景點要能得到遊人的潛心觀賞和喜愛，即使自然景觀元素，也必然要經過人工的設置與安排，所以景點也暗含著造景。

景深

景深就是園林景致的深度和層次。一座園林中景致的深度與層次的設計，需要考慮的範圍相對要大一些，比如漏景可以只針對一處景觀，而景深則必須要考慮多處景觀，因為沒有多處景觀也就談不上所謂的深度和層次，所以景深在造景中更為複雜一些，需要設計者對園林景致作一個相對全面的考慮。

疊山掇峰

疊山掇峰是園林造景的一大類。我國自然景觀中的名山勝景非常多，其中著名的就有五嶽，即東嶽泰山、西嶽華山、北嶽恒山、南嶽衡山、中嶽嵩山，以及具有四大佛教名山之稱的峨眉山、九華山、普陀山、五臺山，更有此山歸來不看嶽的黃山。而作為以追求自然景觀為勝的園林，山、峰當然是絕不可少的要素，所以疊山掇峰也就成為園林造景的重中之重了。

疊山

疊山就是在園林中仿自然山峰進行的人工造山，疊山可以用土為材料堆疊成山，也可以用石為材料堆疊成山，還可以用土石混合材料堆疊成山，各依園林風格、園主喜好、現有材料等條件來定。不同材料堆疊而成的山景各有特色，相同材料堆疊而成的山景也會因造園家的設計不同而呈現不同的美感。

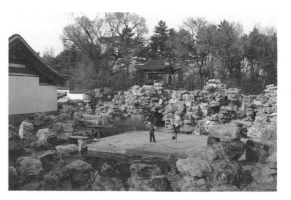

疊石

　　疊山的材料可以多種多樣，而疊石所用材料只能是石，或是以石堆疊成山、成峰，或是以一石獨立，各依園林景觀配置的需要或是石本身的特色而定。較難以一石成景的石便被用來組合堆疊成山、峰。假如一石尺寸較大、極具欣賞價值的則可以獨置，如蘇州留園的冠雲峰即是一極妙的獨立石峰。

疊石十字訣

　　疊石十字訣就是疊石的十個小訣竅，十種具體的疊石方法，可使石的形態更為優美，更具可觀賞性。疊石十字訣的具體方法有安、連、接、鬥、挎、拼、懸、劍、卡、垂，據說這是北京疊山名手、被稱為「山石張」的張蔚庭祖傳口述疊石法。

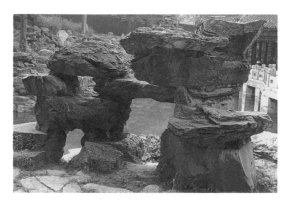

散置

　　散置又稱為「散點」，是散放於庭院、路旁、橋頭、坡腳、水邊的小組疊石。散置要求所選山石適當，能更好地襯托主景與周圍環境，使環境景觀更顯優美、雅致。

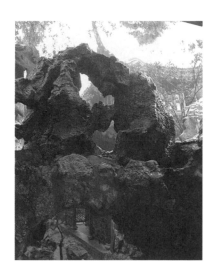

特置

　　特置山石在江南也稱「立峰」，北方也有橫峰，都是使用單塊石料特別置於一處，形成一個特別的景觀，以突出石本身的特點與作用為主。作為特置的石料，其石形本身要富於變化，姿態美，體量大，或者是具有一定的特殊意義。也有部分使用多塊山石組合的特置峰。

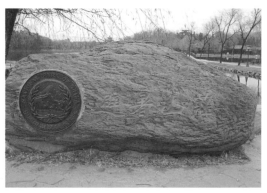

對置　　　　　　　　　　　　　　　>>

對置是相互對著放置的山石，以形成對應的景觀，看起來均衡、舒適。對置山石多沿軸線兩側對應布置，並且大多放置在園林入口處或庭前。

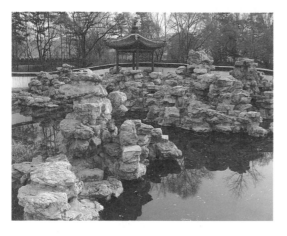

群置　　　　　　　　　　　　　　　>>

群置是相對於散置而言，因而又有「大散點」之稱。它是將數十塊山石聚成堆，設計成組群布置形式，以突出山石整體的美感為主，而不刻意表現其中的一塊山石。

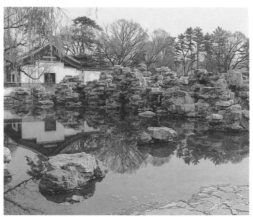

假山　　　　　　　　　　　　　　　>>

人工設計堆造的山石和山石景觀稱為假山，它是與自然界的真山相對而言的。在我國古典園林中，除了一些大型的皇家園林中有真山之外，大部分園林中的山都是假山，經過了人的再創造。假山使用的是真石、真土，只是經過人為的組合或擺放而已，它是一種帶有自然特點的藝術作品。

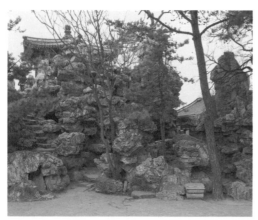

土山　　　　　　　　　　　　　　　>>

土山是使用生土材料堆砌而成的假山。土多作為一座假山的基礎和體量部分，而極少有完完全全的土假山，因為假山的功能不僅是需要體量，還需要美觀，有觀賞性，因此外表置石很常見。蘇州拙政園雪香雲蔚亭的西北角假山即是土堆假山。

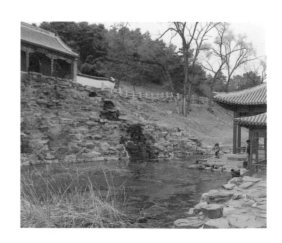

劍 >>

在園林中，石有橫、有豎、有斜，紋理也各有變化。其中，直立的石，如石筍等，石形高直，石紋也多為豎紋，石即以豎、直、硬為特色，為吸引遊人欣賞之處，這樣的石被稱為「劍」，意謂石形有如細而長直的堅硬的劍。

石室 >>

在一些園林的假山之中，會有一兩個石洞設置於假山的山腹中，石洞內擺放著石桌、石凳，園主人可以在此避暑、乘涼，更可以在這裡與友人對弈、閒聊，氣氛清幽。這就是園林石室。常見的假山石室就設在地面的水平高度，石室除出入口外，還往往設有窗洞，以便通風。

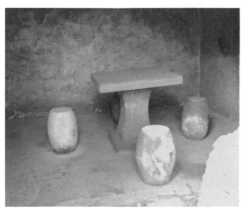

掇山 >>

掇山是在園林中設計、堆疊大的假山山峰，它需要大量的石料。使用掇山手法堆疊而成的假山，具有一定的山形變化，而不像一般的小型置石、孤峰那樣突顯的是石的形態。同時，在掇山中還闢有道路，遊人可以登臨上山，借以觀景，所以掇山既是園林一景，又是園林中的觀景處，正所謂可觀可遊。

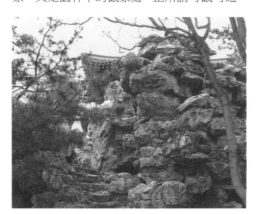

石山 >>

石山是人工設計堆疊的園林山景的一種，它全部是由石材料疊砌而成。在園林中，全石山的山體一般都較小。

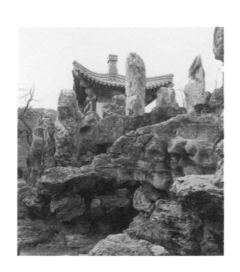

土石混合山

在我國的古典園林中，假山的材料有石、有土，但全石和全土的假山的數量都不若土、石混合的假山的數量多、效果好。在自然界中，想找到適宜掇山的石料實屬不易，且價格不菲。因此，掇山時，採用土來堆高山體、擴大尺度就很經濟。現在也有用鋼筋水泥材料先做掇石前鋪墊的。土、石混合堆疊的假山有更好的穩定性，同時又兼具全石山的剛硬和全土山的柔軟風格。在土、石混合的假山中，又有石多土少和石少土多之別，這兩者中又以石多土少者更為常見。

■ 土石生草

假山以石形、石態、石質取勝。土石山是有土有石的山，山石之間有了土的黏合，土中能生出小草野花，使之富有了更多的自然之氣。而暴露其上的假山石則突顯了奇石的美。

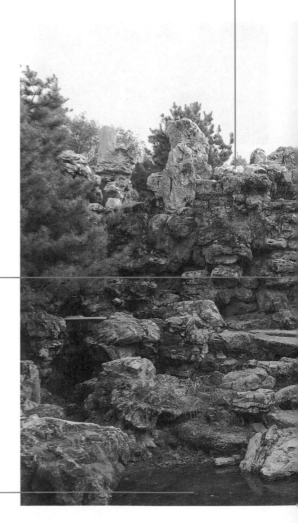

■ 山洞

我國古典園林中的山石峰巒大多人工堆疊。園林景觀追求的是自然的味道，所以為了使疊山帶有更多的真實情趣，常常在大型的山石間疊砌洞窟，以製造出真山林的曲折幽深的意味來。

■ 水

園林要製造自然山水的意味，必得有山有水，我國古典園林中多在疊山近處，挖池蓄水，以形成山水相依之景。水更可以倒映山石，縹緲自然。

■ **松**

松形挺拔，松質堅硬，松極耐寒，松以不凡的品格為古典造園人和園林主人所喜愛，所以古園中多有種植。特別是假山之旁，植以松木，松之挺拔與山之剛硬相得益彰。

■ **獨立石峰**

不論是多麼大型的疊山，都要在其上暴露一塊塊獨立的峰石。一些尺度較大比較獨立突出塊石，可以豐富山體外觀的形象，讓人在觀賞時，視覺上產生興奮點。

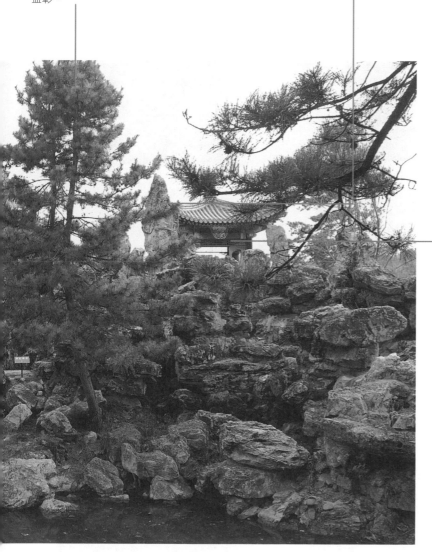

■ **山上小亭**

亭類建築可以建於任何地方，特別是水邊和山石之上。小小的亭子，與山石產生自然與人工、觀賞與休憩的對比，豐富了假山的情趣性。

峽谷 >>

　　峽谷或稱谷，是園林中的奇妙景觀之一。由山石堆疊的假山山體中留有空檔，以形成溝谷。溝谷的尺度要大於人。谷壁要陡峭筆直，以突其險，才能較好地顯出峽谷的氣勢與形象。蘇州的環秀山莊山石峽谷是我國園林中峽谷的傑出實例。

補峰 >>

　　補峰是作為園林景觀補充的峰石或石峰，它的布置比較靈活自由，可以布置在大型假山邊以產生表現假山無盡意的作用，也可以布置在廊、牆邊以增加廊、牆的觀賞性，或是置於花木之下以使整體景觀更有畫意。當然，補峰的布置雖然自由，但是要達到理想的效果，需要花費一定的心思。比如，在樹下置石時，梅樹下的石宜古，松樹下的石宜拙，而竹下的石宜瘦。樹石相映，更若天成。

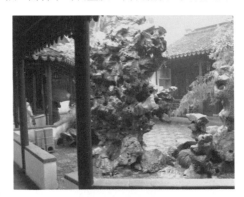

點峰 >>

　　點峰也就是獨立的石峰，是園林中常見的一種景觀置石方法。一般來說，能作為點峰的峰石大多形體優美，使人產生欣賞的欲望。蘇州留園的冠雲峰、瑞雲峰、岫雲峰，蘇州五峰園的五峰石等，都是點峰的代表。這樣的點峰大多作為園林代表空間的主題或主景，是園林的亮點，地位很突出。

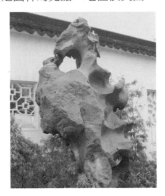

屏峰 >>

　　屏峰是園林峰石的一種，它是具有遮擋屏蔽作用的峰石，能遮擋遊人的部分視線，也可以產生一定的分隔景區的作用。屏峰可以是一塊峰石，也可以數峰組合，因為要產生一定的屏蔽功能，所以要求其體量略微大一些。典型的屏峰例子有頤和園的青芝岫、中山公園的青雲片峰。有時屏峰也是一種特別的園林山石景觀，在假山的入口處起屏風一樣的作用，怡園的屏風三疊即是這樣一峰奇石。

引峰

引峰是具有引導作用的峰石，能給遊園的人以引導，指引遊人進入另一個新景區或遊賞另一個新景觀。所以，引峰的設置要講究位置，往往是在門洞內外、花窗內外或是交叉路口。引峰作為具有引導作用的峰石，在指引遊人方向的同時，其本身也是一個非常美的景觀。引峰之所以能產生引導遊人的作用，實際上與它本身的視覺吸引力是分不開的，只有峰石能將遊人吸引過來觀賞，才能實現其後的引導作用。

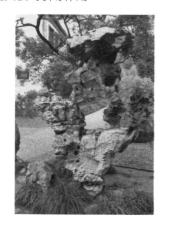

叠

雖然南方稱「接」為「叠」，實際上接與叠還是有所差別的。接一般是將數塊石料略呈橫向拼接，而叠則是將數塊石料呈豎向拼接，也就是說叠後的峰石是向高處發展的。只不過，在「叠」這種方法中，又因石塊橫、豎放置的不同，而有橫叠和豎叠之分，其中的各石塊呈豎向而立者稱豎叠，各石塊呈橫向而臥向上堆加者稱橫叠，而整體向高處發展的趨勢不變。

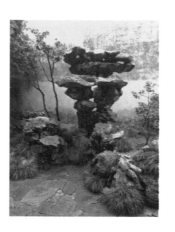

拼

拼是叠石方法之一，當可以設置峰石的空間比較大，而峰石材料本身較小，單獨安置顯得零碎時，就要將數塊峰石掇成一塊大石，以形成更為理想的峰石形態。這樣的掇石方法即為拼。

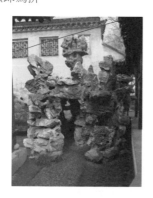

接

接是叠石方法之一，南方也稱為「叠」，也是將小而碎的數塊石頭叠成一整塊大石。接是一種橫向的叠石方法。採用接的方法叠成的峰石，比較講究元素之間的主次關係與排列秩序，同時還要注意叠石整體形象的曲折性與美感。

蓋 >>

在石料的拼接組合中，置於下面的石窄、上面的石寬，或是置於下面的石豎立、上面的石橫臥的組合模式，都稱為「蓋」。也就是說，上面的寬石或橫臥石像一個蓋子，蓋在了下面的石塊上，所以這種疊石法稱為「蓋」。

豎 >>

在疊石中，將長形的石站立置放的形式稱為豎。豎置的山石大多是獨石獨峰，石本身的視覺形象較為突出，特點能較好地顯示出來。而在山石組合中，則不能過多地使用豎置，以防破壞整體山勢。

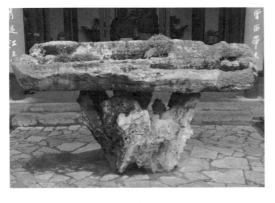

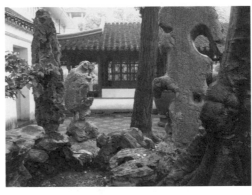

飄 >>

在疊石時，如果於挑出之石的出挑部分之上再置石，而這塊石料又呈橫長紋理形象，這種疊石的手法就稱為飄。如果這塊置石不呈橫長紋理變化，這樣的疊石就不能稱為飄，而只是一般的挑頭石。

扣 >>

扣是疊石方法之一，是指利用石頭的凹凸而相拼接的置石形式，因石面上下所置的不同，扣又有正扣和反扣之別。正扣是石的寬大一面向上、窄小一面向下的拼疊造型法。而反扣則是石的寬大一面向下、窄小一面向上的拼疊造型法。

挑

在堆山疊石時，將山石伸出山體或石塊組合的大形體之外者，稱為挑。採用挑的方法疊石，石的組合或山體更有趣味，更顯參差、玲瓏與奇險，似在不經意間，實則精心所為。

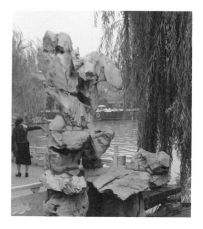

撐

撐就是在疊石中使用一些較小的石塊作為支撐的方法，小石塊多支撐於較險或較大的高處石塊之下，以保證疊石整體的穩定性。撐在北方又叫作戧。有了這樣的撐石、戧石，不但穩定了石體，而且還往往能使石體上產生一處孔洞，為疊石增加了一處「漏、透」之美。

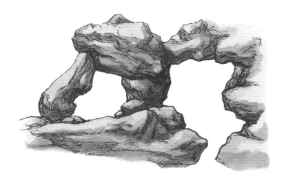

收

山石在堆疊時，從立面上看，如果山石的整體形象在某一立面處逐漸向內縮進呈凹形，則稱為收。

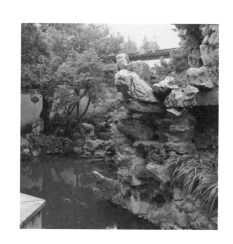

剎

主要是起穩定山石的作用。園林山石呈現的是玲瓏多姿之美，所以不論是單體峰石，還是組合山石，其表面多是凹凸不平的，這必然給堆疊帶來一定的困難，因此為了增強疊石的穩定性，往往要在石與石的相搭接處墊置較為結實的小石料，這種小石料就稱為剎。剎在疊石中雖然不是形成主要外觀形象的因素，但卻是不可缺少的一分子。剎的使用也要講究技法，而剎石技法也是山石營造的工藝手段之一。

卡 >>

疊石時，在兩塊較大的石塊之間，常常需要夾一塊小石以達到整體的穩定性與完整性，這種兩塊大石之間夾一塊小石的方法，就稱為卡。其實，使用卡這種疊石法更是為了山石整體的玲瓏多姿，如果在疊石組合至頂部時，只用兩塊大石簡單地相拼相連，必然給人沉重而死板之感，如若在兩大石之間夾一小石，其靈巧、精緻之意自然呈現。

掛 >>

掛在疊石方法中，應歸於卡之中，這種組合模式實際上就是卡的處理方法的一種，而它不同於一般的卡的地方在於，作為掛的山石，其下垂部分比較突出，有如山洞頂懸掛的鐘乳石，其實它表現的也恰恰就是人造鐘乳石的形象。

架 >>

在疊石時，將兩石相對而立，如果兩石不能穩固相接，則可在兩石頂部置一長條石，使相對而立的兩石通過上面的置石自然地聯繫起來，這種方法就叫作架。如果相對而立的兩石塊形體較高的話，架法疊石也可以作為山洞的入口來使用，穩而不俗。

鬥 >>

在疊石時，將兩石相對而立，並且讓兩塊石的上部相連相靠，石體相對的一面下部都有所收縮，並在下部形成一個空洞形式，這樣靠連的兩石相疊法稱為鬥。採用鬥法對疊的兩石可以作為山洞的入口。

出

出與收相反。在堆疊山石時，從立面上看，如果山石在某處逐漸向外凸出，則稱為出。

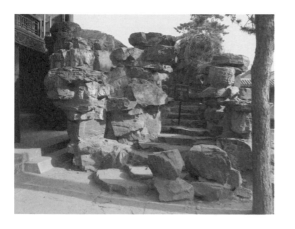

拖

拖是疊石堆山的方法之一，凡是山石在主體之外還進行延續造型的，不論是向前、向後、向旁，還是向下，都稱為拖。拖其實就是山石堆疊的尾音，是餘韻。

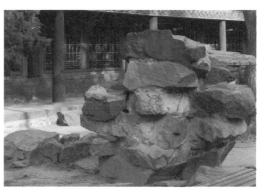

懸

懸也是疊石所用的技法之一，與掛法基本相同。即在兩峰或多峰山石組成的洞口之間，放進一塊上大下小的石塊，使之正懸於峰石相夾的洞口處。

錯

錯就是讓石料不要在某個面上對齊排列，而讓石塊從排列方式上錯開拼疊，從石頭之間的相互關係上看，或左右，或上下，或前後，錯開設置，以求高低錯落、顧盼生姿，產生靈動、輕盈、變化之美。疊石堆山追求的就是自然美感，錯落有致才生意盎然。

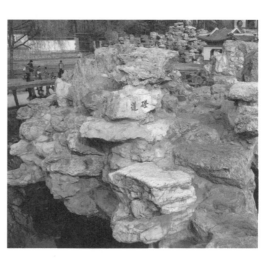

連 ————————————— >>

連就是在疊石中使用起連接作用的石塊。這種用於連的石塊一般是較大型的石塊，並且多用於高大的山石之上，除了作為連接之外，更能造成險勢，使山石更具險峻之美，使遊者觀之驚歎、稱奇。揚州個園黃石山就有這樣的連石景觀，兩山夾道呈一線，石壁如削，近頂部架設一橫向長條石，險峻有如天塹。

■ 立向疊石

為了取得理想的假山視覺效果，園林設計者往往煞費苦心，想出很多的疊石方法。其中將不同的石塊立向疊砌即是一種，如本圖中的這峰疊石，由三塊高、寬相差不多的石頭立向堆疊成為一塊形體挺拔俊秀的直立石峰，石的韻味一下子得以提升。

■ 連石

在疊石中堆出洞穴，必然要利用多塊山石，相互拱依，形成空洞。但是洞穴的出入口需要有好的視覺形象，用一塊體形相對長的條石橫臥其上，一架一連即成一洞門。

■ 楓

楓是秋天之樹，葉子每到秋天即紅，火紅的色彩讓人覺得熱烈。揚州公園有四座大型假山，分別以春夏秋冬作為主題。在秋山中種植楓樹，與主題契合。而楓葉的紅色與秋山暖色調的山石也色彩吻合。

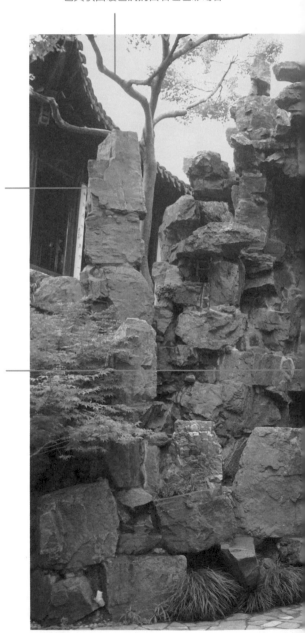

■ 二層疊石

園林疊山堆石講究的就是奇特，越是與眾
不同越令人關注，本圖中這座疊山即通過
石上疊石、洞上添洞的形式，營造出了與
眾不同的山形體態，令人印象深刻。

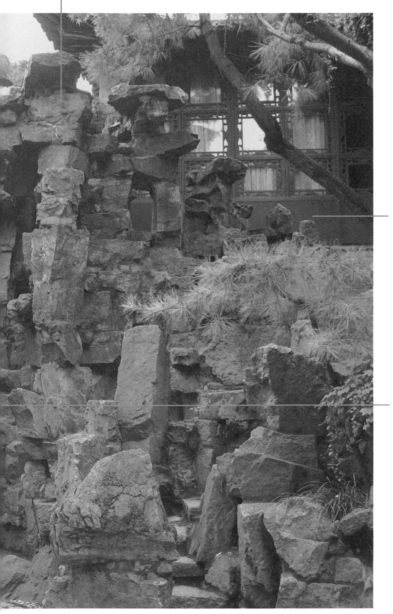

■ 建築

假山之上設置建築，使建築的位
置有了一定的高度。而人們登臨
假山時，其上的建築也為遊人提
供了一處休憩和觀景的場所。

■ 石室

石室外觀是一簡單的洞口，而裡
面卻是蜿蜒曲折，並多隨山勢
而上下的通道，或是明不通而暗
通，或是大不通而小通。有些是
空洞，有些則是置石桌石凳，石
室內部空間皆因石、因地、因
景，甚至因設計者巧思而變。

券

券是一種疊石方法，使用券法疊成的山石形態非常漂亮。所謂券也就是將山石拼疊成拱形，有如建拱橋那樣，拼疊後的券形線條優美、柔順，又不失石質原有的堅硬之態。券法疊石多用於山洞的封頂，其實也就是疊一個拱形的山洞門。

湖

湖是較大面積的水體，在園林中能出現湖水景觀的，一般都是大型的皇家園林或是景觀園林，私家園林因為面積較小，所以不可能在園內闢湖。園林中的湖內可以置島，島上可以植樹栽花，形成優美的湖山相依的園林景觀。同時，遊人還可於湖中蕩舟，與湖水更貼近，又能在舟中領略園林景致與風采，別有味道。

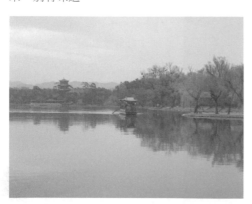

環

環是疊石方法之一，從造型上來看，環界於門和券之間。它也是兩石相對而立，石體上部微微靠近，之間橫架一石，石塊略呈上拱的弧形。這樣的疊石組合多用於表現石洞形態，顯得空透、輕盈。

駁岸

保護河岸，阻止河岸崩塌或被沖刷的構築物為駁岸。是保護園林水體的設施。駁岸有自然式山石型、植被緩坡型，也有上伸下收、平挑高懸的碼頭型。

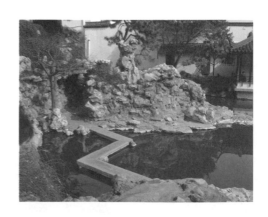

理水和水體

　　自然風景之中有無數的江、河、湖、海，乃至溪澗、瀑布，這些就是自然之水。我國古典園林追求的是自然山水形態，有了山自然也少不了水，山水相依才具至純至美的自然情態。相對於園林的疊石堆山，園林中的水也需要精心地設計與疏理，這種對水的設計與疏理便稱為理水。理水是對自然之水形態的摹仿，更是對自然之水內在精神的塑造。

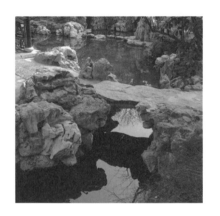

理水

　　理水是對園林水的疏理，如水面大小、水面形態、水中植物、水面倒影的設計，水中游魚的選擇與飼養，還有水源的處理，理水還包括水與水岸、水與山、水與建築、水與花木等的聯繫與關係的處理與設計。如蘇州園林大多是以水池為中心，池岸堆疊山石，建築圍池而建，花木植於建築、山石之間。而皇家園林中的頤和園、北海等則以一山一島為中心，水圍繞著山島。

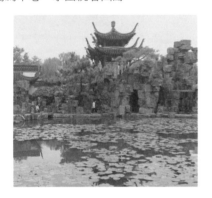

水體

　　水體就是水的形式，如湖、池、河、溪、瀑、潭、泉等。水體是園林理水的重要部分，一般是按自然形態開鑿設置，有些還是直接利用自然之水作為園林水體。因為經過了一定的疏理與設計，水體與園林景觀相互映襯，更富有美感與藝術性、欣賞性。

澗

　　澗是深山峽穀中流水的溝壑，因此，澗與山崖峭壁密不可分。在園林中布置澗，要先有崖，壁間崖下流淌溪水，以成澗之景觀。

池 〉〉

池相對於湖來說，面積要小，哪怕是一個小院落，也可以開鑿一個小水池，所以，池在面積不大的私家園林中較為常見。在蘇州的古典私家園林中，大多開鑿有池，池中蓄水以養魚、植荷，池水可以映岸柳、照建築，增強園林的遊賞性。

瀑布 〉〉

瀑布是從山壁上或河床突然降落的地方流下的水，遠看有如白練，是非常優美的自然水體景觀。有些崖壁寬闊，瀑布成片而下，非常壯觀。園林中可以設置人工瀑布，雖氣勢不能與自然界中的瀑布相比，但是給園林增添了「動」與「聲」的效果。

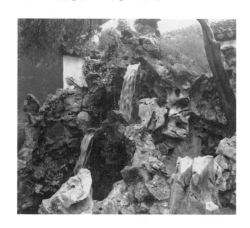

泉 〉〉

泉是指從地下流出來的水，因為泉的幽、泉的美，令人喜愛嚮往，所以在很多園林中，都有模仿自然界的泉水的景觀。園林泉水因為設計的不同，有湧泉、滴泉、噴泉等區別。像濟南的趵突泉公園直接利用天然泉水作為景觀。

溪 〉〉

溪是曲折而小的帶形水體，美而純淨，淡而自然。園林溪水為了追求自然溪水的效果，往往著意將之設計成曲折迴旋的形式。或者用樹木把水體加以掩映，以造成曲折幽深、時斷時續的效果。

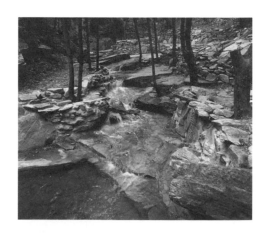

池岸

在園林中，池岸的處理具有使用和觀賞兩項功能。池大多是人工挖掘，池岸較易塌毀，所以池岸的加固便成為造園的一部分。即使是利用自然池水，池岸也應加固，為了臨池遊賞的方便與安全，池岸自然要進行加固。當然，對池岸的加固，更要考慮到美感與欣賞性，因為池岸是園林景觀的重要組成部分。

小聚

園林中的水體若面積比較小，則宜聚不宜分，稱為小聚。如果沒有設計，水面會顯得過於平板、無趣。要在小聚的水面上達到幽勝、多姿的目的就需要臨水疊置崖壁、山澗、山洞等，加上樹木、建築的掩映，幽然靜默的效果自然呈現。而水面依然是一個完整的、開闊的、呈聚勢的水面。

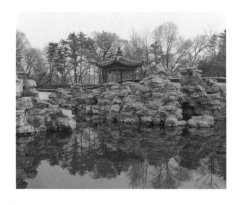

池面布置

園林要處處顯現美，必然要處處精心設計、巧心安排，作為園林主要景觀的池水自然也不例外。池水除了水形、水態、水面倒影等之外，其設計安排還應涉及池面布置。池面布置具體包括池岸的花木、湖石等點綴，以及池中養殖的魚蝦和種植的蓮花，還有於池面上架設的橋梁、建的亭閣等。

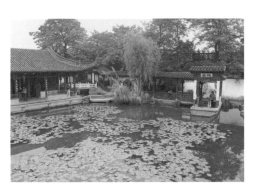

倒影

倒影是真實物體的影子，但又可以成為園林的一種景觀。倒影本身是不能人為設計的，但如何產生倒影，能產生什麼樣的倒影，在一定程度上又可以通過人為設計所得。倒影能顯出別樣美感與韻味，「青林垂影，綠水為文」，在靜止的水面邊，利用好觀看倒影的位置，多設觀看點，就是對倒影的最大利用。

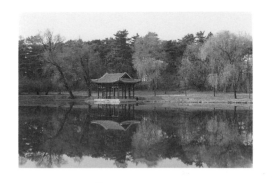

留活口

為了保持園林中的水長久清澈，需要有使之流動不止的活水，將活水的源頭進行適當的掩蓋，可以產生源頭深遠、幽曲、無盡意的味道。但這種掩蓋並不是將源頭封死，而是留有空隙，所以稱為留活口。

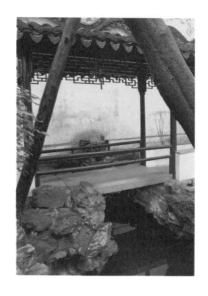

寄暢園八音澗

無錫寄暢園八音澗處於園子的中部偏西北位置，是一處山石堆成的山澗峽谷，長達40多米，疊石造景非常之佳，幽、奇、險、深、曲，色色俱佳，是我國古典園林同類景觀中的佼佼者。人若徜徉於谷澗之中，可聽見淙淙泉水聲，有如天籟之音，悅耳動人，使人心靈澄澈，可見設計者的創意將音樂與園林之水景相互融合於一處了。

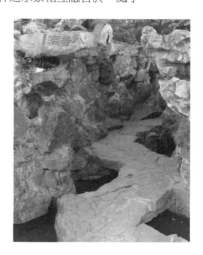

堤

堤是園林中的跨水堤壩，多用土、石材料堆築而成，可以攔水、防水，更可分割景區，豐富園林景觀，一般都用在水面較大的園林中。在園林的水中置堤，屬於園林理水的重要工程之一，它與水有著密不可分的聯繫。

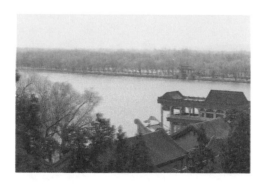

磯

磯是突出於水面的石頭，更準確地說，是水岸邊伸出的、臨於水面上的石頭。磯多為較扁平的石頭，並且大多是成組平鋪於岸邊，人們可以登磯拂水或臨磯觀魚。

堤島

堤、島是園林中的兩種設置，即堤壩和小島。無論是堤壩還是小島都有分割與豐富園林景觀的作用，尤其是在分割園景方面表現得更為突出。堤、島對於園景的分割都是藉著水來實現的，也就是說，堤與島都是水中的設置。而且堤、島都是在大型園林中出現的設置，如，部分皇家園林和景觀園林，因為園內水面廣闊，所以設置堤、島可以避免水面的單調。

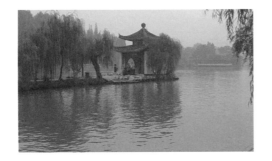

避暑山莊芝徑雲堤

芝徑雲堤是承德避暑山莊湖區中的一條長堤，是避暑山莊中的康熙 36 景之一。芝徑雲堤在避暑山莊湖區中連著湖內的三座主要島嶼，即如意洲島、月色江聲島、環碧島，總體構成一池三山的園池布置形式。一堤三島相合有如一株靈芝，而堤就是靈芝的莖，所以稱為芝徑雲堤。

島

島是被水包圍的面積相對較小的陸地，或者說島是水中的山。在園林中，一般只要是水面有凸出的小土丘、小山峰之類，統稱為島。小型園林中的島較少，即使有也大多是使用幾峰湖石之類稍加堆疊後置於水中而已。而大型園林中的島就比較多了，除了部分是利用的自然山島之外，大型園林中為了區分水面、豐富水景，還常常特別於水中置島，以期更加美化園林。同時，也有「海上仙山」的喻意。

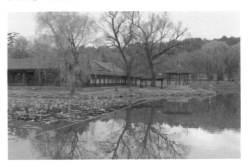

避暑山莊金山島

金山島在如意洲島的東面、月色江聲島的北面，是避暑山莊湖區各島中較為引人注目的一座島嶼，也是一座極富趣味、極具湖山真意的島嶼。樓閣高聳、樹木掩映、倒影垂波，美妙之極。島上建有避暑山莊湖區最高的建築上帝閣。上帝閣是金山島上的主體建築，也是避暑山莊湖區的代表建築。

大分 ———————————— >>

　　大分是理水的重要手段之一。當園林中
的水面比較遼闊時，容易給人空曠、單調之
感。為了打破這種單調感，園林中的大水面
往往用堤、島、橋、廊等加以分隔，形成若
干不同的水面與景區，這樣能豐富水面景觀，
也不會影響水面的遼闊感，也可以避免形象
單調的缺點。杭州西湖即是大分水面的最佳
代表，蘇堤和白堤將湖面分為大小不同的五
塊，在面積最大的外湖中又設置三島，完整
統一又豐富多變。

■ 我心相印亭

三潭印月中的我心相印亭位於南端，取
意佛家禪語：「彼此意會，不必言説」。
亭由幾株柳樹掩映。説是亭，其實是一
座似牆又似敞廳的歇山頂建築，整體造
型和細部都別出心裁。亭子臨水而築，
坐於亭內可憑欄觀賞水面景致。

■ 軒廳

在十字交叉點上建造一系列建築，形
成一個大的建築群，讓原本就是焦點
的中心部分更顯突出。這裡採用的是
亭、廳、軒相結合的方式，多座建築
相連又臨水，設計效果非常之巧妙。

■ 水面

經過堤、橋的分割，三潭印月的水
面被分成了四塊，四塊水面與堤、
橋結合，正呈一個「田」字形，內
分散、外閉合，統一又豐富。

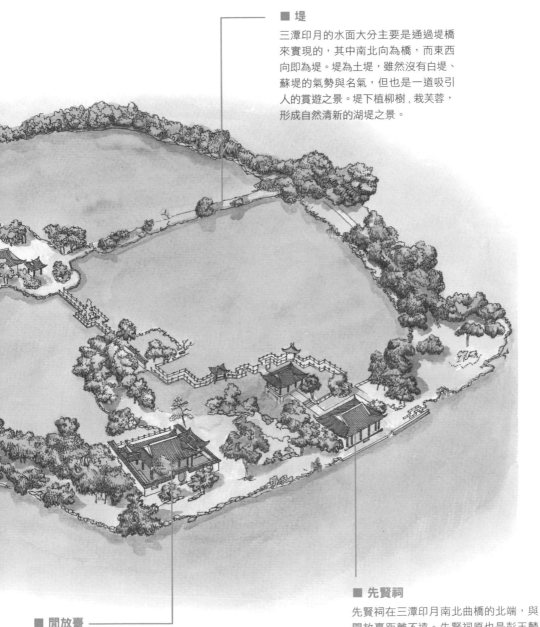

■ 堤

三潭印月的水面大分主要是通過堤橋來實現的，其中南北向為橋，而東西向即為堤。堤為土堤，雖然沒有白堤、蘇堤的氣勢與名氣，但也是一道吸引人的賞遊之景。堤下植柳樹，栽芙蓉，形成自然清新的湖堤之景。

■ 先賢祠

先賢祠在三潭印月南北曲橋的北端，與閒放臺距離不遠。先賢祠原也是彭玉麟的退省處。在辛亥革命後成為紀念明末四賢之處，所以改稱先賢祠。現其敞軒檐下懸有「小瀛洲」匾額，表示這裡是杭州西湖三島之一的小瀛洲。

■ 閒放臺

閒放臺是清代道光年間的兵部尚書彭玉麟的退省處，圖中建築是閒放臺的小廳，楠木建造，四面通透，歇山輕盈。整體造型輕巧靈活，虛實相間。

頤和園西堤　　　　　　　>>

頤和園西堤位於頤和園昆明湖上，從方位上看它處在頤和園萬壽山的西南部，斜跨於湖面上。堤長數里，堤上建有界湖橋、練橋、鏡橋、玉帶橋、柳橋、豳風橋六座小橋。這條長堤的設置以及設置後的作用，都極似杭州西湖上的蘇堤，分割了大的水面，豐富了景觀，明顯帶有借鑒之意。當然，這是一次很成功的借鑒。

避暑山莊月色江聲島　　　>>

月色江聲島是避暑山莊湖區的三大島之一，位於湖區的上湖和下湖之間。月色江聲島上也建有眾多建築，並且大體按四合院式布局，其中主要的建築景觀有：月色江聲、靜寄山房、瑩心堂、峽琴軒、湖山罨畫、冷香亭等。

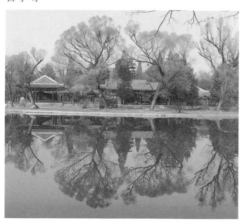

避暑山莊青蓮島　　　　　>>

在如意洲島的北面，以曲橋連著一座秀麗的小島，名為青蓮島，也是避暑山莊湖區比較聞名的島嶼之一。青蓮島上的主體建築是一座二層的美樓，名為煙雨樓，是仿照浙江嘉興南湖的煙雨樓而建，形體穩重，色調華美，而又不失精巧、玲瓏與清秀之風。樓體四面隔扇，上層更有四面迴廊、欄杆，便於憑欄觀景。

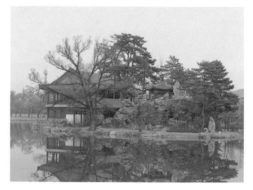

各色山石　　　　　　　　>>

山石是園林非常重要的設置與景觀，不論是私家園林、皇家園林，還是景觀園林、寺觀園林，都會或多或少地置有山石。園林山石的類別與品種非常的多，有大型的假山，有小型的假山，也有石群和孤峰。山石大小不同，山形、石態各異，山石的品種、材料也很豐富，黃石、湖石、宣石等都有。

杭州西湖三潭印月 >>

三潭印月是西湖十景之一，也稱小瀛洲，它是西湖三島之一，也是三島中最大的一個島。三潭印月島為湖中有島、島中又有湖的形式，整個島接近方形，東西貫有長堤，南北架有曲橋。堤、橋將島分割為四個小湖面，就如一個田字。小湖的四面堤岸上或建有大小亭臺，或是植有綠樹紅花，景致優美、動人。

石筍 >>

石筍是園林峰石的一種，它的形狀有如竹筍或利劍，形體細長，所以得名石筍。石筍的特點就是細長、尖利，所以要最突出地表現出這種特點，就要將之立置。同時，為了與周圍景觀或景色相互映襯，石筍多置於粉牆前或是竹林中，或是幾枝青竹與石筍混合栽置，同立於粉牆前。

石峰 >>

石峰是園林峰石的一種，可以是獨立的峰石，也可以是兩三塊峰石組合疊砌而成的拼峰。主要特點是獨立、沒有依傍，所以對峰石本身的形態要求比較高，要能較好地體現出瘦、透、漏、皺之美，以達到自成一視覺景觀的目的。

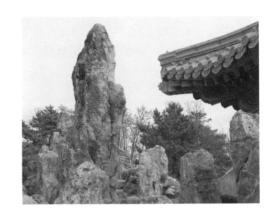

宣石 >>

宣石因為產於安徽省的宣州而得名。宣石的色澤潔白，在形態、風格上也與常見的湖石、黃石等有較大的不同，極具自己的特色，因而也頗受各代造園家的喜愛。宣石大多用於南方園林，尤其是揚州園林中最為常見，這恰與南方建築素雅潔淨的特色相互融合呼應。潔白的宣石倚於粉牆之下，遠望有如石上積雪一般，具有很強的造景作用。

避暑山莊如意洲島 >>

如意洲島是避暑山莊湖區內最大的島嶼，因為形狀似如意而得名。如意洲島作為一處園林重要景觀，它不僅像自然山島那樣有樹木、山石，富有野趣，而且島上建有眾多的建築，以供遊園者賞玩，同時作為景觀與觀景之地。島上的主要建築是居於島中部的一組三進院落的宮殿，坐北朝南，由前至後的殿堂有：無暑清涼、延薰山館、水芳岩秀。

■ 青蓮島

在避暑山莊如意洲島的北面，緊挨著有一座小島名為青蓮島，島上主要建築就是一座煙雨樓。青蓮島雖然不大，島上建築也不多，但卻是山莊內重要一景，因為這座煙雨樓是依照嘉興南湖島上的煙雨樓而建，是避暑山莊的主要建築之一。

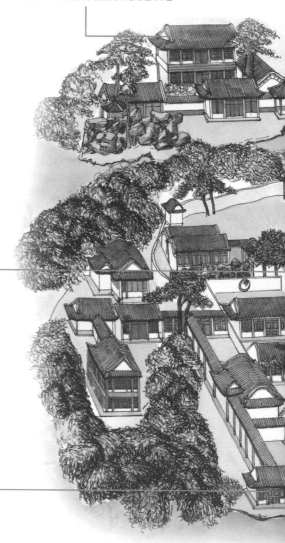

■ 水芳岩秀

水芳岩秀是如意洲島上主體建築群中的最後一座大殿，是康熙36景之一。大殿面闊七開間，前後皆帶有抱廈，前部抱廈五間，後部抱廈三間，整體氣勢比較宏大。因為臨近清澈湖水，所以取「水清則芳，山靜則秀」為殿名。

■ 觀蓮所

觀蓮所在無暑清涼門殿的西南部，面臨湖水，可以觀賞到水中荷花，所以稱為觀蓮所。建築面闊三開間。康熙題聯：「能解三庚暑，還生六月風」。

■ 延薰山館

延薰山館是如意洲主體建築群的正殿，在水芳岩秀的前面、無暑清涼門殿的後面，居中而坐。建築名館實為殿，殿的面闊七開間，前帶五間抱廈。殿額為康熙皇帝所題。

■ 清暉亭

避暑山莊如意洲島上東面近水處有一座小亭，正對著金山島，此亭名為清暉亭。它是一座單檐攢尖頂的方亭，初建於康熙年間，後毀而重建。亭名「清暉」取自謝靈運詩句「昏旦變氣候，山水含清暉」。這裡的景致清曠絕塵，環境幽然舒適，又有四季花草四時常開，引人流連忘返。

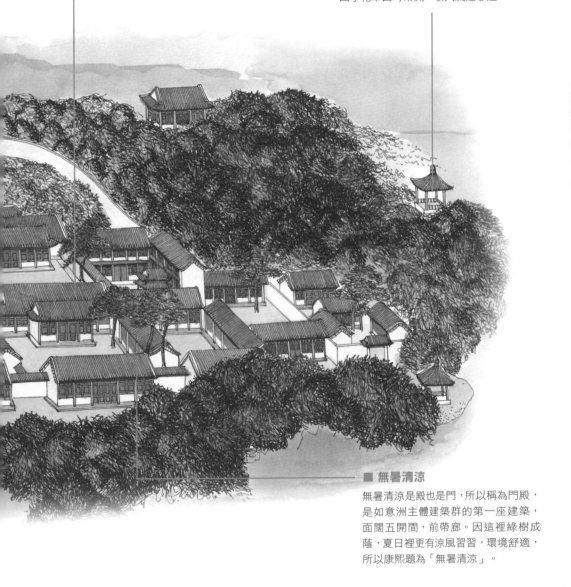

■ 無暑清涼

無暑清涼是殿也是門，所以稱為門殿，是如意洲主體建築群的第一座建築，面闊五開間，前帶廊。因這裡綠樹成蔭，夏日裡更有涼風習習，環境舒適，所以康熙題為「無暑清涼」。

頤和園南湖島

　　古代帝王苑囿是模仿傳說中的海上神山而布局的一池三山形式，頤和園也基本借用了這種形式，昆明湖上即有南湖島、藻鑒堂、治鏡閣三座島嶼。三島中以南湖島地位最為突出，也是如今保存最好者。島形近似圓形，島上建有月波樓、望蟾閣等建築。島以十七孔橋與東岸相連，水、岸、島自然形成一體。

■ 鑒遠堂

南湖島上的建築群可分為東、西兩條軸線。鑒遠堂位於南湖島西軸線的最南端，臨水而建，是南湖島上觀賞昆明湖水的最佳點。鑒遠堂面闊五開間，單檐卷棚歇山頂。

■ 澹會軒

澹會軒在鑒遠堂的北面，與鑒遠堂同處一條軸線上。澹會軒面闊五開間，單檐卷棚硬山頂，前後帶廊，體量較大。「澹會」之名的由來，意思是指這裡是動靜各物、各妙景會聚之地，有水有情有軒榭。

■ 月波樓

月波樓是澹會軒後面的一座兩層樓閣，它是西軸線建築的最後一座。建在地面相對開敞的平地上，始建於清代乾隆十五年（公元 1750 年）。樓體上下兩層皆為五開間，並且上下均帶走廊，配朱紅圓柱與隔扇門窗，上檐下額枋還繪有雅致的蘇式彩畫。典雅莊重。

■ 涵虛堂

涵虛堂是南湖島上的主體建築，也是南湖島上最大的一座單體建築，居於島的最北端。堂的面闊五開間，單檐卷棚歇山頂，前帶三間卷棚抱廈，四面迴廊，高聳疊石假山之上。涵虛堂址上原建三層的望蟾閣，後因南湖島基礎下沉影響到閣的安全，於嘉慶時改建為一層的涵虛堂。

■ 廣潤祠

廣潤祠也就是俗稱的龍王廟，是為祭祀龍王爺而建。這處建築在明代時即有，乾隆皇帝疏浚昆明湖時將之保留，並成為祭祀求雨之所。廣潤祠之名由宋朝真宗而來，真宗將西海龍王封為廣潤王，所以乾隆將這處建在有西海之稱的昆明湖的龍王廟稱為廣潤祠。

■ 雲香閣

雲香閣在廣潤祠北面，與月波樓相對，體量上也與月波樓相仿，也是兩層的樓閣。並且雲香閣與月波樓就像兩個護衛忠誠地守衛著居中的涵虛堂。

黃石

黃石也是我國古典園林中較常使用的一種山石，它是一種呈黃色或暗紅色或褐黃色的細沙岩，質地非常堅硬，要想敲開它最好沿著紋理進行。黃石的形體稜角分明，紋理古拙，質感渾厚，風格與湖石又自不同。不過，黃石作為獨立石峰，其美態不如湖石，而作為疊山石時則能產生較強烈的投影效果，所以在園林疊石堆山造景中，黃石大多作為假山的堆疊材料而較少作為獨立石峰。

湖石

湖石一般指的是太湖石，因產於太湖洞庭山而得名，是我國古典園林中使用最多的石類。湖石的石質堅而脆，敲擊能發出清脆的聲音。湖石的色澤主要有白、清黑、淡黑青等幾種。湖石的紋理縱橫遍布，有顯有隱。尤其是湖石上面多有玲瓏剔透的大小孔穴，是因水流的沖擊而形成，是湖石最大的特點，也是湖石最為人喜愛與關注的美感所在，湖石也因此有所謂瘦、透、漏、皺之美，並逐漸成為評定美湖石的標準。

昆侖石

在北京北海南坡的引勝亭和滌靄亭的北側，即楞伽窟的前方有兩塊特別的山石，一為嶽雲石，一為昆侖石，據說是北宋艮嶽所用花石綱的遺物。圖中這塊潔白的石頭即為昆侖石，石面上刻有「昆侖」二字，另有御製詩三首，都是清代乾隆皇帝所為。

靈璧石

靈璧石因產於安徽省的靈璧縣而得名。靈璧石是極好的園林盆景用石，也可以作為疊山石料。石色中灰或是黝黑光亮，又較為清潤，石的質地脆，表面多皺折，彈之有清音，如鐘磬，非常名貴。明文震亨在《長物志》中說：「石以靈璧為上，英石次之，然二品種甚貴，購之頗艱，大者尤不易得，高逾數尺，便屬奇品」。

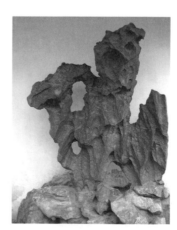

個園春山 >>

　　揚州個園山石最著名的是「春」「夏」「秋」「冬」四季山。其中的春山即是表現春之寓意的山石景觀，這處景觀主要由石筍和修竹組成，石筍有如未長成的竹子，正挺立向上，修竹青青，顯得春意盎然，整體設計非常符合「春」的主題。

個園夏山 >>

　　在揚州個園宜雨軒的西北，綠樹青楊掩映之下有一座太湖石假山，湖石色澤青灰，石形秀美多變，這就是夏山。夏山湖石的設計、堆疊的脈絡，在整體氣韻上給人爽快、熱烈的感覺，加上強調夏日特點的植被，突出了「夏」的主題。

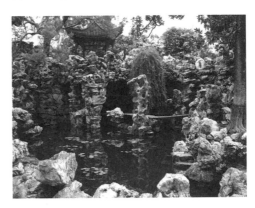

個園秋山 >>

　　揚州個園四季山景，各有為人稱道之處，但在四山中又以秋山的尺度宏大，更具氣勢，它在四山中屬於高潮。秋山是用黃石堆疊而成，氣勢磅礡，並配有青松、翠柏、丹楓等植物。在濃綠的松柏映照下，黃石的特色更為彰顯，而丹楓熱烈的紅則顯現出濃濃的秋意。如果說春山表現的是生氣、夏山表現的是俊逸，那麼秋山則表現的是剛勁、峻拔與潑辣。

個園冬山 >>

　　揚州個園冬山使用的是宣石，宣石又稱雪石，石頭的紋理上露出白雪一般的色澤，所以作為冬山的用石就正合適。這裡有三面粉牆，宣石依牆而置成山，山石依靠的牆壁上還留有一個個的小圓洞，被稱作風音洞，冬日裡白雪飄落石上，更顯出石的潔白純淨來，石後風音洞中寒風嗚嗚而響，倍添冬的蕭瑟與淒冷。同時，這也讓冬山景觀有聲有色。

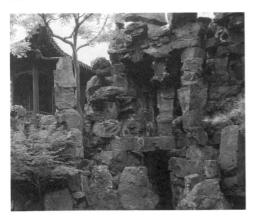

花石綱

花石綱與其他石類相比，它所指的並不完全是石的材料，而主要是指一種特稱，也就是北宋時的皇家園林艮嶽中的遺物。其實它也是一種太湖石，在當時被稱為花石，《水滸傳》中將它稱為花石綱。在北京北海瓊華島上就有這樣的花石綱，如，楞伽窟及附近山石。

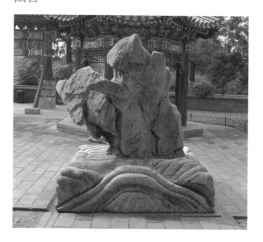

留園岫雲峰

岫雲峰是蘇州留園獨立峰石之一，置於冠雲峰的右後側，石高 5 米多，比冠雲峰略矮。其石形石態也是秀美多姿，僅次冠雲峰。春季時，峰石之上更有青藤、綠蘿纏繞，別有奇趣。

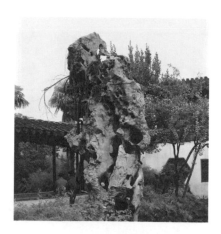

滄浪亭真山林

滄浪亭真山林是蘇州滄浪亭園內的主景山，它是一座土石假山，山石錯落交疊，姿態各異，有些石上因有天然洞穴而玲瓏有致，具有佳石的瘦、勁、透之美。石或相依、或倚樹、或獨立，盡顯各自特色與美態。石間有花草、樹木，俱生機勃勃，讓山石更生一份自然野趣。這堆山石聳立門內，又有茂盛的樹木掩映，使遊人在門外完全不能詳見園內景觀，產生障景的作用。

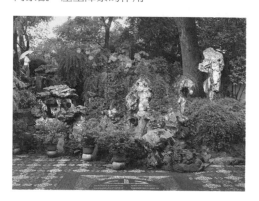

留園瑞雲峰

瑞雲峰是蘇州留園獨立峰石之一，立於冠雲峰的左後側，與岫雲峰左右相對，共同護擁著冠雲峰，並呈三足鼎立之勢，各現美態，各具豐姿。瑞雲峰高 4 米多，比冠雲峰和岫雲峰矮小一些，但俏麗依然。

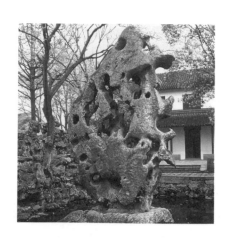

網師園雲崗

　　雲崗是蘇州網師園內的一座假山，位於彩霞池南。山以黃石堆疊，是一座典型的石構假山。因為山由黃石疊築，石形石態適宜遊人走上去看對面開闊的水池，加上玲瓏的小橋相襯，所以山體雖然不大，但卻渾厚雄健，風姿古樸。

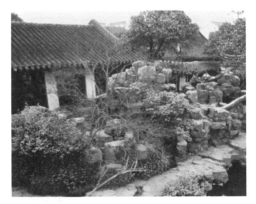

留園冠雲峰

　　冠雲峰是蘇州留園內的一座獨立石峰，也是一塊美名遠揚的太湖石，石高 6 米多，亭亭玉立，兼具佳湖石應有的全部的美，瘦、漏、透、皺，秀麗又雄偉，挺拔又多姿。冠雲峰之佳之美居留園諸石之冠，也是江南園林峰石之冠。園主為了盡情展示與突出冠雲峰的美，特別為它專門建造了一處院落，以冠雲峰為院落的中心與主景，四面建亭、樓、臺、廊相襯、相圍繞。

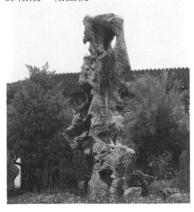

寄暢園九獅臺

　　無錫寄暢園九獅臺又稱九獅峰，在含貞齋前，是一處大型湖石山峰，山形陡峭，尤其是北端更如懸崖，加之此地為全園的至高點，所以九獅臺更顯雄偉險峻。九獅臺峰石有如大小不同、姿態各異的獅子，或是對天張口，或是伏地側目，或是身姿擺動，或是相互戲鬧，其生動多姿，顯示出設計者的巧妙心思，令人讚歎。

獅子林小赤壁

　　蘇州獅子林是江南名園，以假山洞壑最具特色，也因假山而最為知名。假山規模宏大，其中在中央湖石假山的南端，有一座拱橋狀的黃石假山，造型優美，風格雅致，被稱為小赤壁。山體模仿天然石壁與溶洞而疊，古樸自然、蒼勁有力，體量不大但極有氣勢。石壁上掛有藤蘿蔓草，倍顯生機。

御花園堆秀山

北京故宮御花園的堆秀山是一處獨具風格的假山，同時也是一處頗具意韻的山泉景觀，石峰參差，石山高聳，石間有細泉輕流，至山腳處被設計成一噴泉景觀。山的主體為湖石堆疊而成，而湖石上間或又立置有高低不同的石筍，有如石上真的長了竹筍一般。山體內又有洞穴，洞內穹頂還雕有精美蟠龍藻井。石山的題額「堆秀」「雲根」都是乾隆皇帝御筆。為了便於賞月觀景，又特別在山頂建亭一座。亭借山威，山借亭勢，高聳峻拔，宛如一體。

寄暢園美人石

無錫寄暢園美人石又稱介如峰，是一峰單置的太湖石，石高 3 米多，體態修長，纖腰如束，亭亭玉立有如一位臨池孤芳自賞的古代仕女，所以被稱為美人石，是園林石峰中難得一見的佳例。

頤和園青芝岫

北京頤和園青芝岫是一峰著名的園林石峰，據說最初是明代極為鍾愛美石的米芾發現，但後來因為托運此石招致敗家，所以此石便被稱為敗家石。後來被同樣愛石的乾隆皇帝發現，將之收藏，現置於頤和園樂壽堂庭院內，因為其石清潤、多姿，又狀如靈芝，所以取名青芝岫。青芝岫是一獨立石峰，也是我國古典園林中最大的盆景石。

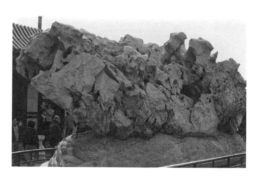

園林花木

花木雖然只是園林的點綴，但卻是絕不可少的設置。山水是園林設計的主體，是園林的主要景觀，沒有山水也就談不上園林，但是山水必得有花木映襯，才會更富有生機，更具自然之態。因為「山水」這兩個字就隱含著山水和花木。中國北方園林因為地理和氣候等原因，相對而言，在花木種類上不如江南園林繁多。江南園林花木以傳統的觀賞性植物居多，並且多以「古」「雅」「奇」「美」為追求。

花臺

相對花圃來說，花臺只是一種小型的花木集中栽植處，多是先堆砌一座土臺，土臺四面砌磚或堆石加固，皇家園林中的花臺大多用琉璃圍欄加固，臺上種植花木。一般來說，花臺在大面積種植花木之外，還往往會設置一兩座小型石峰，使景觀更豐富，以增加其趣味性與欣賞性。

花圃

花圃就是種植花草樹木的園子，在我國古典園林中，為了設計出別樣的景觀或是集中設置一處花木景觀，往往多會單獨建設一個花圃，專為種植花木。這裡不作任何他物的陪襯，而是單獨成景。一般來說，能單獨種植在花圃中的花木不是名貴花木，就是形象奇特的花木，這樣才能有別於園林常見的一般花木，達到吸引遊人的目的。

竹

竹子生長快，又不擇陰陽，而且大多四季長青，所以園林中常常種有竹子。還有更重要的一點是，竹子在我國古代一直被看作是君子，有節、長青、耐寒，與松、梅並稱歲寒三友，因而備受人們喜愛，特別是文人墨客的喜愛。竹子在園林中的堂前、屋後、牆根、池畔，都可以種植，或直，或斜，或倚，各具情態。園林竹子的種類主要有斑竹、紫竹、慈孝竹、壽星竹、金鑲玉竹等。

松

松樹也是我國古典園林中常見的樹種之一，尤其是在寺觀園林和皇家園林中。松樹的種類很多，大多都是常綠喬木，不畏嚴寒，並且樹形多高大挺拔。正因為松樹具有不畏嚴寒、四季長青的特質，樹形又高大，所以被古人看作是一種精神象徵。同時它還常和鶴或梅、竹一起被繪入畫中，組成松鶴延年、歲寒三友等吉祥圖案。

柏　　　　　　　　　　　　　　　>>

　　柏樹是一種常綠喬木，與松樹有較相近的特點與特性。並且柏樹也多見於皇家園林和寺觀園林，在小型的私家園林中較為少見。

柳　　　　　　　　　　　　　　　>>

　　柳樹是一種落葉喬木或灌木，枝條柔韌而狹長，所以有柳絲之說。柳樹最適宜植於水岸，「河邊楊柳百丈枝，別有長條宛地垂」「依依弱態愁青女，嫋嫋柔情戀碧波」。柳樹枝幹傾斜向水面，枝條隨風拂水，優美宛若少女臨水照顏。在我國的著名皇家園林頤和園中，其昆明湖岸邊就種植有很多柳樹，隔柳觀水，隔柳望山，情境自是不同。

梧桐　　　　　　　　　　　　　　>>

　　梧桐是一種落葉喬木，葉子呈寬卵形、卵形、三角狀卵形，或卵狀橢圓形。梧桐生長較快，壽命較長，能活百年以上。是園林中極為常見的樹木，也是我國古代詩人詞家頗為喜愛吟詠的對象，「梧桐更兼細雨，到黃昏點點滴滴」「梧桐樹，三更雨，不道離情正苦」，梧桐細雨是妙而能動人心魄的景觀。

楓　　　　　　　　　　　　　　　>>

　　楓樹是落葉喬木，葉大而近圓形，有如紅心。楓樹最妙處在於秋季時其葉會變成紅色，並且是火紅明麗，讓人愛戀。「停車坐愛楓林晚，霜葉紅於二月花」。這也就是楓樹的觀賞性所在。

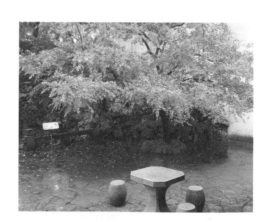

梅

梅指梅花也指梅樹,是一種落葉小喬木,不論是其樹還是其花,都非常具有觀賞性,梅樹枝幹虯勁,梅花清香幽雅。梅樹是落葉喬木,性耐寒,梅花是冬令之花,是嚴寒第一花,所以古詩中有:「牆角數枝梅,凌寒獨自開」「梅花香自苦寒來,寶劍鋒從磨礪出」等句。我國古典園林不論大小,園中多植有梅,很多還專闢場院植梅,稱梅院、梅苑、梅所等,其中的主要建築也往往以梅命名,如,冷香閣、問梅閣、暗香疏影樓、梅亭、雪香雲蔚亭等。

玉蘭

玉蘭通稱白玉蘭,是木蘭科落葉喬木。早春開花,花朵大而潔白,並有芳香,是極好的觀賞植物與花卉。玉蘭主要產於我國的中部和中部偏北地區,因此,玉蘭在我國北方或中部地區園林中較為常見。

荷花

荷花也稱蓮花,屬於睡蓮目多年生水生草木花卉。大多是近似圓形的綠葉,多瓣的粉色或白色花朵,無論花、葉俱發幽香,歷來為人喜愛,尤其是文人最愛。荷有出汙泥而不染的特性,被譽為高潔品質的象徵。宋代周敦頤即有著名的贊荷詩文《愛蓮說》:「出淤泥而不染,濯清漣而不妖,中通外直,不蔓不枝,香遠益清,亭亭淨植,可遠觀而不可褻玩焉。」「蓮,花之君子者也。」園林水面植荷,幽雅、靜妙。

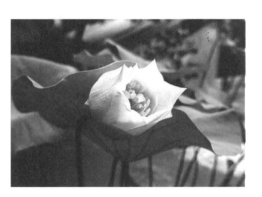

葡萄

葡萄是葡萄屬藤蔓類植物,種植後必須為它搭建花架以供其攀援生長。葡萄的枝幹曲折多姿,葉子為掌狀,果實圓形或橢圓形。在園林中種植葡萄,既可以作為觀賞植物,也是作為遮日蔽蔭的花架,果實還是食用佳品。

石榴　　　　　　　　　　　>>

石榴為落葉喬木或灌木是園林中常見的花木，夏季開花。花色多為橙紅色，紅得似火，非常豔麗，對於喜愛紅色的中國人來說特別喜慶。另外也有部分黃色或白色的石榴花，比較少見。石榴花有些可以結果，有些不能，如若結果的話則是結近似球形的果實，秋季成熟，裡面密布著紅色的石榴籽。石榴花是富有觀賞性的花卉，而石榴子可食，同時石榴子因為多所以有「多子多福」的吉祥寓意。

海棠　　　　　　　　　　　>>

海棠是落葉喬木，薔薇科。葉子相對小些而花朵較大一些，春季開花，花在未放時為深紅色，開放後為淡紅色，非常豔麗動人，是極好的觀賞花卉，園林中經常種植。海棠花朵多簇生，五瓣花，有單瓣和複瓣之分。花瓣形狀圓潤，簡單卻很漂亮，所以它的形象還往往被作為園林鋪地圖案、建築窗欞格圖案或是漏窗的窗形等。

牡丹　　　　　　　　　　　>>

牡丹花朵大而碩，為多年生落葉小灌木花色有紅、白、紫、綠等多種，形象高貴，色彩豔麗，被稱為花中之王，國色天香，是著名的觀賞植物，歷來為人們所喜愛。牡丹的高貴豔麗，又象徵著富貴，具有美好、吉祥的寓意，所以更是得到了無數人的喜愛。在園林中栽種牡丹是極常見的，有的園林更特意砌花臺專種牡丹，或是闢牡丹園。

睡蓮　　　　　　　　　　　>>

睡蓮是多年水生草本植物，也是與荷花相仿的一種水生植物，也是極好的園林觀賞花卉。睡蓮在形態上與一般的荷花最大的不同是，花、葉全部浮於水面而不是由莖支撐於空中，並且葉面有缺口，因而葉形近似馬蹄。睡蓮亦稱子午蓮，秋季開花，並且多午後開放，傍晚閉合。

芍藥 >>

芍藥也是一種著名的觀賞花卉，屬於多年生草本花卉。芍藥無論在花期、花形、花色上都與牡丹非常相似。因此，在園林中也常有種植。揚州瘦西湖的玲瓏花界中就有芍藥，每年花開時節，各色芍藥爭奇鬥豔，梨花雪、御衣黃、紫雁奪珠等，或濃或淡，美態宛若仙子。歐陽修曾有詩贊芍藥：「瓊花芍藥世無倫，偶不題詩便怨人。曾向無雙亭下醉，自知不負廣陵春。」

桃花 >>

桃花屬於薔薇科桃屬植物，為落葉小喬木。多在陽春三月開放，桃花大多為粉紅色，鮮嫩豔麗，「滿樹和嬌爛漫紅，萬枝丹彩灼春融」，也有一部分為白色，潔白純淨。桃花多的地方被稱為「桃花源」，而桃花源又是人們理想中的世外仙境，陶淵明即有《桃花源記》一文，流傳千古。此外，更有很多畫家表現過桃花或桃花源景象。園林中也多種植有桃樹。

菊 >>

菊花性耐霜，多年生草本植物。秋季開花，是秋天裡最美、最著名的花卉。菊與梅、蘭、竹被喻為花中四君子，具有高潔的品質。晉代著名文學家陶淵明獨愛菊，喜愛「採菊東籬下，悠然見南山」的隱逸生活。後世文人雅士也多愛菊。加之菊花本身也極具觀賞性，花的品類繁多，花色各異，或豔麗，或淡雅，各具風情。因而園林中多有種植。

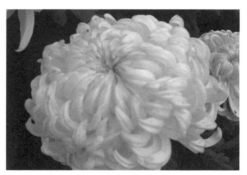

芭蕉 >>

芭蕉是多年生草本植物，假莖綠或黃綠色，高者能達 6 米，表面略被有白粉。莖上葉片長而圓，葉片長者能達到 3 米，葉上脈絡眾多，有如傘狀。芭蕉雖然也有花、果，但都不是很突出，而以葉最顯，所以它是很典型的觀葉植物。園林中植芭蕉也以賞葉為主。在環境清幽的小園林中，若逢雨天，雨滴輕落芭蕉之上，聽賞這樣的雨打芭蕉聲，讓人心喜，也讓人不由產生一種憂傷情思。

桂花　　　　　　　　　　　　　　　　>>

　　桂花為常綠闊葉喬木，又名木樨、金粟，為秋季之花，「天風寂寂吹古香，清露泠泠溼秋圃」。桂花最為人稱道之處是它的香味。梅花之香為暗香，荷花之香為幽香，茉莉之香為清香，而桂花之香為濃香，芳香馥郁，濃烈甘甜，「一枝猶桂馥，十步有蘭香」，因有「天香」之譽。桂花不但香，而且色也美，園林多有種植，更有以花為名的建築，如，蘇州留園的聞木樨香軒、網師園的小山叢桂軒。

爬山虎　　　　　　　　　　　　　　　>>

　　爬山虎是高攀落葉藤本植物，捲鬚前端有吸盤，可以攀援得很高，而且生長盛期面積可以發展得很大，這是葡萄、紫藤等其他藤蔓植物所不及的。因此，爬山虎一般都植於高大的建築物旁或山石旁，能將建築的牆壁和山石完全覆蓋，形成大面積的綠色景觀。爬山虎在我國各地多有種植，在園林中所植的大多是依附於假山。

紫藤　　　　　　　　　　　　　　　　　　　　　　>>

　　紫藤屬豆科、紫藤屬，是一種落葉攀援纏繞性大藤本植物。春季開花，蝶形花冠，青紫色。紫藤屬於藤蔓類植物，需要依附花架、牆壁或山石等而生長，因為它性喜攀援，生長形態不受約束，所以可用於園林中作為填補空白的景觀，並且它能極好地增加園林景觀的生氣。蘇州拙政園即有一株傳說是文徵明手植的紫藤，已成為園中一處極具吸引力的獨立景觀。

繡球花

繡球花為虎耳草科繡球屬植物，又名粉團、八仙花，它是花如其名，有如繡球，好似粉團，每一大朵花有數十上百朵小花聚集而成，並且如一個球狀。花色粉紫，嬌嫩豔麗而又淡雅。繡球花是著名的觀賞植物，在我國久有栽培。

鬱金香

鬱金香屬於百合科花卉，多年生草本植物。葉全由根底生出，呈長針形狀。花莖也由根生出，狀細長，每莖一花立於頂部。鬱金香花春天開放，花朵較大，花色有白、黃、紅、紫等多種，異常美麗，是極好的觀賞花卉，因而在我國各地，尤其是園林中廣為栽培。

迎春花

迎春花是落葉灌木，因為春天開花，花色黃而豔麗，所以得名「迎春」。迎春花花朵小而多呈五瓣形，為人所賞的不是每朵小花，而是它的整枝或整叢花，聚集一處，嬌豔逼人。同時，迎春花的枝條成彎曲近於拋物線狀，非常柔美，也是它的觀賞點之一。

丁香

丁香為落葉灌木或小喬木，綠葉長橢圓形，對生，夏季開花，即為丁香花。丁香花大多為紫色，也有一些潔淨的白色，花序呈聚傘狀，遠觀小而細密，令人愛憐。丁香花自有一種幽然異香，深為吸引人，所以園林中多有種植，既可賞其形又可聞其味。

CHAPTER TWO ｜第二章｜
園林的類別

園林的基本類型　　　　　　　>>

　　我國古典園林數量眾多，數不勝數。在我國的北方、南方、西部、東部各地區都有古典園林，可以說是遍布全國各地。但概括起來說，按照園林的類型來劃分的話，其類別卻不是那麼多，主要有四類：皇家園林、私家園林、景觀園林、寺觀園林，這是我國古典園林最通用的分類法，即按照園林的隸屬關係來劃分，也就是以園林的主人的身分來分類。這四大類型基本囊括了我國古典園林的種類。

皇家園林　　　　　　　　　　>>

　　皇家園林就是古代帝王使用的宮苑類園林，由皇家出資修建，並僅供帝王與皇室成員遊賞的園林。皇家園林在布局、規模、建築、山水等方面，都表現出皇家林苑和皇家建築的特色。皇家園林大多規模宏偉，面積遼闊，是私家園林絕對無法與之比擬的。同時，在建築的色彩上，大多近於皇家宮殿建築，比較輝煌華麗。最早的皇家園林出現在先秦時期。早期的皇家園林，主要是帝王打獵遊樂的場所，因而占地面積巨大，並且不以建築取勝，而是以自然景色和圈養動物為主，所以被稱為「苑囿」。

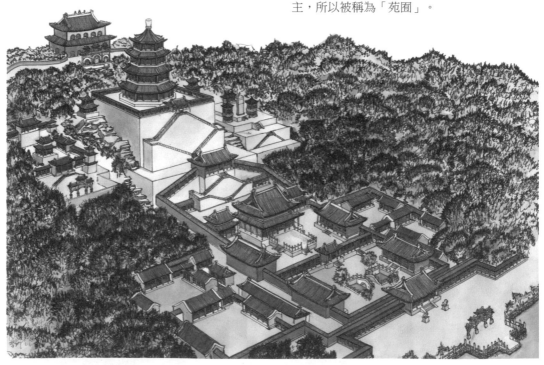

皇家園林

不同時期的園林

園林的原形是商周的「囿」，就是在一定的地域內，讓天然的草木、禽獸滋生繁衍，加上人工挖池，整土築臺，供貴族狩獵和遊樂。秦漢的宮苑是在圈定的區域內囿和宮室的綜合體。大量的建築與自然山水相結合，包括了天然滋生的植物和禽鳥百獸，繼承了囿的傳統。漢代出現了私家園林。魏晉南北朝的宮苑、佛寺叢林和自然山水園是當時的園林。自然山水園純粹模仿自然山林景色。隋唐宋宮苑與唐宋寫意山水園為當時的特點。唐代私家園林也較為興盛。我國古典園林發展頂峰是元明清建築山水宮苑和江南私家園林。

漢代園林

漢代統治的時間長達 400 年，因此，漢代的園林發展比秦代更加繁盛。尤其是在西漢武帝時期，國家統一，經濟發展，國力強盛，得以大力營建宮苑，新建有建章宮、未央宮等宮苑，還特別對秦代的上林苑進行了大肆擴建，使之成為漢代重要的皇家苑囿。漢代除了皇家園林外，私家園林也漸漸出現，這些私家園林主要是當時各地據守的藩王、領主所建，另有一些是富人所建，這其中比較著名的有梁孝王劉武的梁園、富人袁廣漢的私園、高官梁冀的園圃等。

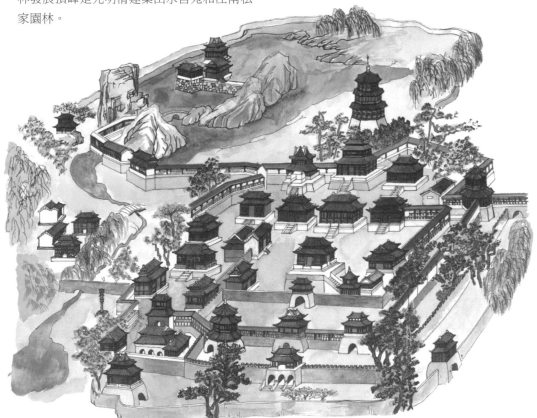

漢代園林

私家園林 >>

　　私家園林是相對於皇家御苑而言的。私家園林的出現比皇家御苑要晚一些，約在西漢時期，不過，西漢時期的私家園林，建置大體上是對當時的皇家園林的模仿。而真正的私家園林的出現，則在魏晉南北朝時期。這一時期著名的私家園林有石崇金谷園、顧辟疆園、戴顒園等。宋代是私家園林發展的第一個高峰，產生了很多名園，如，董氏西園、東園、環溪園、湖園、歸仁園、獨樂園等。這些園林既能依地制宜，各具特點，同時又能聚水攏山，山水俱勝，花木也成為園中盛景，所以，此時的園林又有「園池」「園圃」之稱。私家園林的發展，大體上以隋、唐為成熟期，而以宋為第一個高潮，以明、清為第二個高潮。

■ 亭廊

在我國古典園林中，特別是江南私家小園林內，往往雲牆隔斷，亭廊相連，本圖中此亭即是依附於廊牆之上的一座半亭，因為亭子是六角亭的一半，所以比一般方形的半亭造型更優美。

■ 拱橋

在略呈狹長形的池面上，架設一座小橋，可以連通兩岸，更可以緩解水狹而產生的過長之感，加上小橋略上拱的造型，美而不俗。

■ 翠竹

我國古典園林追求自然之美，也追求文人的高雅情趣，被喻為君子的竹自然為園主人鐘愛，所以園中多植有竹，或依牆伴廊，或靠亭倚石，姿態柔中帶著挺拔。

■ 池岸

園林作為常常賞遊之地，人來人往，所以池岸都砌置得比較穩固，大多以石為岸沿，安全性高。而且大多是使用參差錯落的湖石等疊砌，既穩固又富有變化，倍顯自然山水之趣。

■ 曲橋

園林中池水之上有拱橋，也有平橋，並且在私家園林中以平橋居多。平橋的橋身做成兩段以上的曲折，稱為曲橋，實用性與觀賞性皆具。

■ 廳

建築是作為人造園林不可缺少的因素，私家園林要求可觀、可遊、可賞、可居，所以建築便成為重要設置，除了亭臺軒榭之外，廳堂更是一個小園的主要建築。

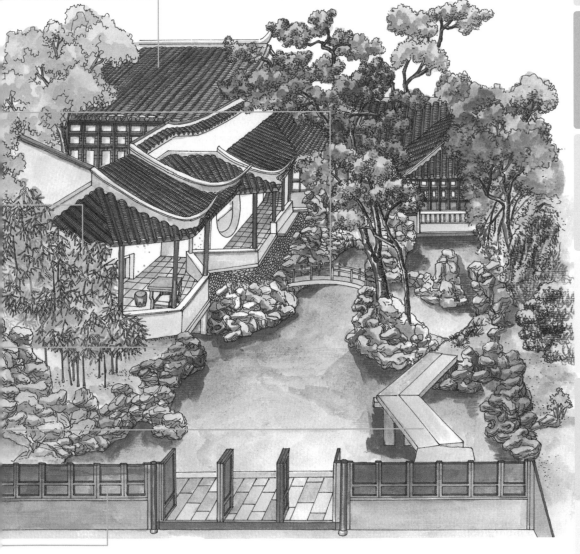

景觀園林　　　　　>>

　　景觀園林是在自然形成的山水景觀的基礎上，適度地進行人工開發的園林。它是略具園林意韻而能更好地保持自然山水本色的一類園林，不同於皇家園林的規整、雕琢，也不同於私家園林的靈巧、獨立、封閉。所以，它也被稱作「公共遊賞園林」或「自然園林」。景觀園林和皇家園林、私家園林的最大區別，就是其自然景觀，但景觀園林又區別於自然風景名勝。自然風景名勝是沒有經過人工開發的優美的自然風景地帶，景觀園林則因適度的人工開發而具有了園林的意韻。我國著名的景觀園林主要有杭州西湖、紹興東湖、揚州瘦西湖、南京玄武湖、濟南大明湖等。

■ 橋洞

水上架橋，橋身下留出橋洞，橋洞的功能自然首先為通流水，大者還可以通船只，而在園林中，橋洞同時又是一種凌水照映的景觀，特別是半圓形的拱橋洞，與水中倒影結合之後，看起來有如一輪滿月，虛實相合，美妙不可言。

■ 湖面

景觀園林的湖面大多較為開闊，園景以水為主，所以於湖面建橋相隔，闢島為景，使之不至過於開敞乏味。

■ 橋亭

橋上建亭是園林橋的一個重要類型，它既有橋的功能又有亭的作用，可以通行，可以隔斷水面，可以休息，可以賞景，也可以作為景點。五亭相依的揚州瘦西湖五亭橋是橋亭的典型實例。

■ 松木

園林追求自然山水景致，越自然越不著人工痕跡越為人稱道。圖中大面積的松木山林景致，打破了人工園林與自然山川的界限，使園與自然天地融為一體，突出地體現了景觀園林的特徵。

■ 凫莊

凫莊是揚州瘦西湖中的重要一景，位於五亭橋的東面，是湖中的一座面積僅一畝 (666.7m²) 的小島。因為整體形象有如野鴨游於水面，所以稱為凫莊。凫莊內的亭、廊、水榭都臨水而建，參差不同，並且體態都較小巧。建築後有綠蔭，前有水映，氣氛清爽。

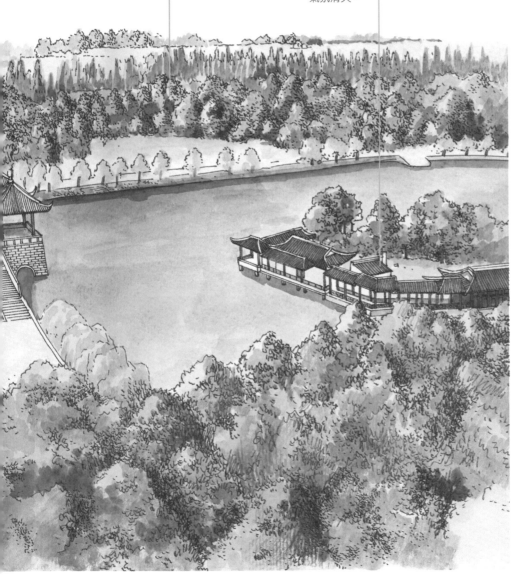

寺觀園林 ————————————>>

　　寺觀園林就是寺廟、道觀等宗教建築群中的園林。佛教於東漢時期傳入中國，而寺觀園林則是隨著寺觀建築的發展而出現，它的大量產生與魏晉南北朝時期佛教的繁榮發展有很大關係。寺觀園林的發展是因為佛教寺院經濟的發展帶動寺觀的營造，也因為寺觀建築在功能上也需要一些幽靜的空間以利於僧道的修身養性，因此，大多寺觀建築都選在深山幽谷中營建，氣氛清幽、寧靜，環境自然、清新，本就是天然美景所在地，因此，將寺院之中的某一區域稍加整理、設計，即形成優美的小園林。

■ 藥師殿

藥師殿是供奉藥師佛的殿堂，殿體比前部兩座大殿略小，顯示出其略次的地位。藥師殿匾額為「香雲常住」。

■ 毗盧殿

天王殿後第一進院落的主殿為毗盧殿，是供奉毗盧佛的殿宇，殿的體量宏大，是這座寺觀園林中最重要的殿堂。大殿簷下懸有「慧海智珠」匾額，殿內所供毗盧佛像兩側懸有對聯：「林外鐘聲開宿月，階前幡影漾清輝」。

■ 山門

寺觀園林有的是附屬於寺觀的小園，而有的就是整個寺廟為一個大園，雲居寺即是整個寺廟為一大園。寺廟的第一座建築為山門殿，同時也是天王殿，山門之內即是園區。

■ 大雄寶殿

大雄寶殿也稱釋迦殿，殿內主供釋迦佛像。大殿匾、聯分別是：「耆闍崛山香林」和「石洞別開清靜地，經函常護吉祥雲」。大雄寶殿是幾乎所有佛教寺廟中必建的一座殿堂，並且是主體殿堂。

■ 塔

在寺廟園林、皇家園林及一些景觀園林中，除了殿閣、樓臺、亭等之外，還建置有塔，尤其是在寺觀園林中塔是最常見的，而且寺廟中的塔大多是舍利塔和墓塔。

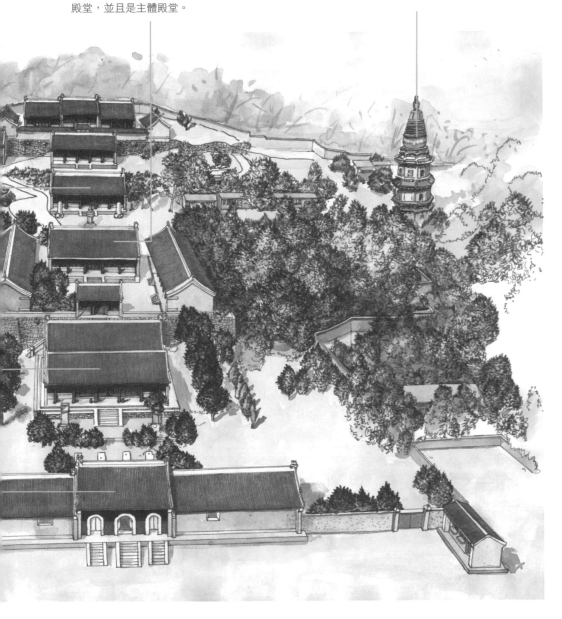

秦代園林

秦代私家園林還基本沒有發展,所以秦代園林主要指的是秦代的皇家園林。秦代的皇家園林主要是秦始皇時擴建的先王的咸陽宮,以及秦始皇增建的六國宮,還有後來增建的阿房宮等,阿房宮建在秦代未統一六國時即已營建的上林苑中。秦代這些宮苑的規模宏大、氣勢磅礴,史無前例。據文獻記載,在秦代短短的十五年歷史中,所營建的大小離宮別館,僅在當時的都城咸陽附近即有百餘處之多。不過,秦代的這些園林如今都早已不在,它們的情況只能從部分文字記載中了解,它們的形象也只是後代畫家憑自己的想像而創造的視覺圖像。

南北朝園林

魏晉南北朝時期,國家分裂,社會動蕩,這種社會文化背景,造成人們的思想非常活躍,宗教也有長足的發展,尤其是玄學之風盛行。亂世中的人們,特別是文人、高士,多崇尚隱逸,往往將身心都付予山水,隱居於山林之中。這些都對當時的園林及園林的發展產生了重要的影響。園林的經營漸漸追求自然山水的形與盛,以滿足人的本性的需求和精神的享受為主。並且,造園的活動也不再僅僅局限於帝王和王侯、富甲,而是逐漸達於民間。園林內容更為豐富,並且出現了新的園林形式──寺觀園林。這一時期也成為中國古典園林從追求園區面積到注意豐富園區文化內涵的一個發展轉折點。

嶺南園林

嶺南園林是位於嶺南地區的園林。嶺南地區是指處於大庾嶺、越城嶺、萌渚嶺、騎田嶺、都龐嶺五嶺以南的一大片地區,主要包括廣東、廣西、福建、海南等地區。嶺南靠山連海,境內地形複雜,氣候相對炎熱,雨水充沛,林木多而茂盛,四季常青,又有花、果不斷,自然風光優美。當地的園林因地理與自然環境的影響,呈現出獨有的風格與特色。首先就是自然美景啟發了造園者,將之融入到園林設計與建造中,使園林中的山水或多或少地帶有真山水的意味,有很多園林更是直接利用真山真水,建在幽谷深山中的寺觀園林尤其如此。

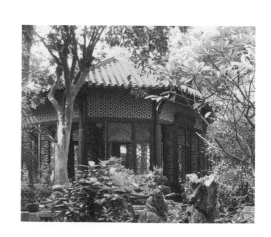

隋唐園林

　　隋唐經濟繁榮，國力昌盛，對外交流頻繁，文化發達，因此，園林的發展比前朝各代更為進步、繁盛。帝王建有規模宏大的苑囿，達官貴族也建有不亞於皇家園苑的私家宅園。特別是在開放、發達的唐代盛世時期，貴族生活奢侈，會客、宴飲、歌舞，往往都在宅園，動輒百人，因而園林都非常大。在皇家苑囿和貴族宅園之外，隋唐時還有一部分文人、雅士小園，文人、雅士大多滿腹詩文，趣味高雅，審美情趣自是不同，因而他們所建的小園多極富文化內涵，雅致清新，充滿詩意。如，王維的輞川宅園、白居易的廬山草堂、浣花溪草堂等。

揚州園林

　　揚州也是一座著名的城市，在明清時期，它的繁華尤勝於前朝各代。揚州園林的建造在明清時非常發達，特別是在清初時，揚州成為兩淮食鹽的集散地，眾多大鹽商匯聚，他們家財萬貫，又不惜動用巨資來營宅、建園，大大地促進了揚州私家園林的發展。揚州園林在所有地方私家園林中來說，最為突出的特點是以疊石取勝，不但有各地名石匯聚，而且很多文人與著名疊石家，如石濤、計成、張漣等都常在揚州為人設計與建造私園，所以有「揚州以名園勝，名園以疊石勝」的說法。

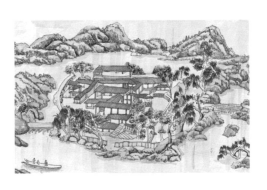

宋代園林

　　宋代園林也包括皇家苑囿、私家園林兩大主要類型，不過，與隋唐兩代不同的是，宋代的文人園林空前發展，比前朝更盛，甚至影響到了皇家宮苑的設計與建築。宋代山水文化繁榮，並且能詩善畫者大多自己經營園林，因此，在園林中追求山水、自然之美，成為園林設計與經營的主要內容。大文豪蘇舜欽就營建了著名的蘇州滄浪亭，司馬光則在洛陽建有獨樂園。而北宋末期的徽宗趙佶，則是一位詩、書、畫俱佳的帝王，當時著名的皇家園囿——艮嶽，就是徽宗時營建。作為著名景觀園林的杭州西湖，其景觀的大肆開發與整理，也是在宋代時完成。

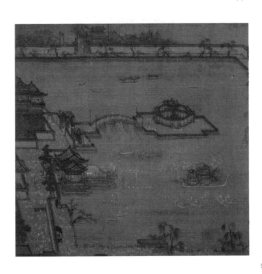

明清園林

明清是中國古典園林的成熟期。這一時期的園林，除了對兩宋的傳承之外，也有一些顯著的自身和時代特點。相對於宋代來說，明清的帝王集權統治更為嚴格，封建等級與禮法更為分明。因而，皇家園林的建築規模比宋代趨於宏大，表現出輝煌的皇家氣勢，在園林的具體設計與建造上，更比前代成熟、完備。不過，明清的皇家園林也在很多方面吸收了私家園林的優點與特色，特別是在清初的時候，乾隆皇帝因為多次下江南巡視，頗愛江南小園，所以在當時的皇家園林中仿建有幾處，如頤和園內的諧趣園即是仿照無錫寄暢園而建。明清時期的私家園林基本承襲宋代特點，依然以追求山水形、盛為主。但因為各地情況與條件的差異，私園的發展並不均衡，園林建造最突出者是江蘇的蘇州。

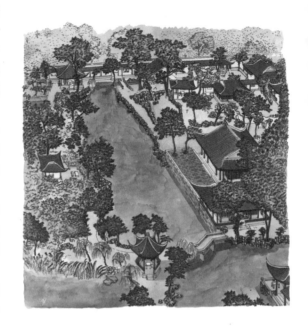

徽州園林

徽州是古地名，所轄地區包括今天安徽的歙縣、黟縣、祁門縣、休寧縣、績溪縣，以及現劃歸江西的婺源縣。從今天的地理位置來看，徽州也就是安徽南部地區，所以也稱為「皖南」。徽州園林也就是處於這個地區的園林，並且以村落園林為主。徽州文風鼎盛，歙硯、徽墨聞名全國，書畫、雕刻也盛極一時，建築精美而優雅，它們與徽州優美的自然景觀相融相映，構成了獨具風採的徽州園林。

園林的地域性

　　園林的地域性也就是不同地區的園林表現出來的特色，我國地域廣闊，各地氣候多有差異，風俗民情也各自有別，建築也都各具各的地方特點，所以園林在整體風格、園林中的單體建築形式、園林中的其他配置，甚至是園林的規模、裝飾手法等方面，都或多或少的有所不同。如，南方園林精巧，北方園林粗獷；南方園林中以蘇州園林最盛、最具文人氣質，其次是揚州；現存南方園林大多為私家園林，而北方園林中則以皇家園林最突出。

蘇州園林

　　蘇州的歷史悠久，並且文風鼎盛，經濟繁華，除了本地文人、官僚等之外，很多外地仕宦、商賈也都來此集聚、定居，使原本就繁華的城市發展更為迅速。而蘇州的園林也因此有了長足的發展。蘇州園林因為仕、商匯聚，尤其是文人的匯聚而表現出濃郁的文化氣息與文人特質。蘇州園林大多為文人、官僚、富商修建，有的文人即使自己不建園，也會為一些官僚、富商設計園林，例如著名的明代文學家與畫家文徵明就曾參與拙政園的設計。蘇州現存著名私園很多，拙政園、留園、網師園等更是其中的佼佼者。

北京園林

北京園林就是北京地區的園林，它屬於北方園林的一支。北京園林的建造盛期，在元、明、清三代，因為元、明、清這三個統一的王朝都是以北京為國都，因此，北京成為當時的政治、經濟與文化的中心。園林也同樣隨著經濟文化的發展而繁榮起來。尤其是皇家園林的發展更為突出，現存幾座重要的皇家園林幾乎都在北京，頤和園、北海、景山，以及故宮中的御花園、乾隆花園，還有曾經輝煌無雙的圓明園。相對來說，北京的私家園林並不突出，在設計、建造等方面，都無法和江南園林相提並論，所存數量也不是很多。

■ 南海

南海是三海中最南的一個，近北岸處有一座水中島嶼，名為瀛臺，四面都臨水，只是在北面有一道窄橋連接北岸的勤政殿。瀛臺也是南海建築最集中的地方，主要建築有涵元殿、蓬萊閣、迎薰亭、藻韻樓、綺思樓等。

■ 北海

北海也就是我們現在熟知的北海公園，它曾經是清代皇家西苑的三海之一，是三海中位置最北的一個，也是三海中唯一對公眾開放的一個。

■ 瓊華島

瓊華島是北海的中心島嶼，代表園林兩大因素之一——山水中的山。北海中的主要建築多集中在瓊華島上。

■ 白塔

北海白塔是北海的標誌性建築，建在北海中心島瓊華島的島頂中心，它是一座藏傳佛教喇嘛塔，塔身潔白，呈覆缽形狀。

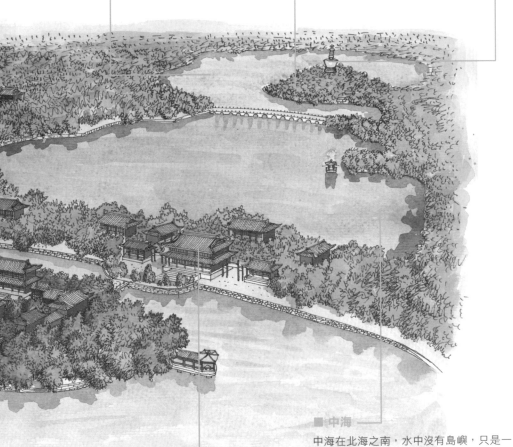

■ 勤政殿

勤政殿建在中海和南海的連接處的窄形平地上。勤政殿是中南海的正殿，面闊五開間，坐北朝南，勤政匾額為康熙皇帝親題。清末時，勤政殿是光緒皇帝處理朝政的地方。

■ 中海

中海在北海之南，水中沒有島嶼，只是一片開闊的水面。中海的建築景觀主要在西岸，有清帝大宴功臣的紫光閣，還有光緒年間始建的儀鸞殿。儀鸞殿也就是今天的懷仁堂。在中海近東岸的水中建有一座水榭，名為水雲榭，燕京八景之一的太液秋風就指的是這裡。

臺灣園林

　　臺灣是一個島，從全國範圍來說，它距離廣東、福建兩省最近，因而建築受到兩地的影響較為明顯。臺灣的園林也同樣受到內地沿海省市園林風格的影響，園林的建築材料和建築工匠也多來自福建等地。因此，臺灣園林是結合臺灣地區文化與閩南等沿海地區造園特色的地方園林，不同的文化與風格相結合，形成了臺灣園林自己的特色。它不同於江南園林的雅致、清新，也不同於北方園林的粗獷、厚重，而是華麗、細緻又嚴謹。

■ 海棠池

林家花園是現存臺灣園林中最為著名的一座，這是園中的一個非常可愛漂亮的小池，池形如海棠，所以名為海棠池，同時又像酒瓶，也稱酒瓶池。造型非常別致。

■ 半月橋

半月橋建在榕蔭大池的中部，橋形呈半月形，所以稱為半月橋。橋的兩邊連接石砌的實牆體，與岸相接。大池中有這樣一座小橋，讓池面變得不再空闊，而水也不斷，仍是一個完整的水池。

■ 疊亭

園林中的亭子造型多種多樣，有方、圓、六角、八角，單層、雙層，單亭、雙亭等區別，而如本圖中這樣的兩亭相疊的造型卻是極為少見。兩亭一高一低，高亭亭簷搭在低亭亭簷之上，看似一亭又是兩亭，若兩亭實是一亭。

■ 榕蔭大池

林家花園最大的池水為榕蔭大池，池水清冽。池形為不規則形，非常隨意自然。池岸都用岩石砌築，堅固結實，石岸上還砌有花磚欄杆。池邊或種植樹木，或堆疊山石，或建亭構屋，或是搭一段帶洞門的牆體，豐富參差。

■ 惜字亭

惜字亭的建造是古人珍惜文字的表現，古時人們對文字十分尊敬，凡是寫過文字的紙哪怕已無用，也不亂丟，而是放在一個小爐中焚燒掉。林家花園惜字亭建在榕蔭大池北部假山的前方，正在池岸之上，亭體高三層。

■ 涼亭

在半月橋的一側橋頭建有一座小方亭，單簷歇山頂，四面開敞，簷下只有四根柱子，人們可以在這裡下棋、觀景，夏季更可以在這裡乘涼，是一座讓人感覺很愜意的涼亭。

江南園林

江南園林主要是指浙江省和江西省境內，以及安徽省、江蘇省的南部地區的園林。江南地區經濟發達，很多城市都有悠久的歷史，明清時期其地的發達尤冠絕全國，園林的發展在這一時期也達到鼎盛。與北方園林不同的是，北方比較著名的園林多是皇家苑囿，而江南園林主要是私家園林。江南園林大多小巧玲瓏，面積不大，布局上比較靈活自由，建築以粉牆黛瓦為特色，色彩淡雅潔淨，總體風格秀麗、靈巧、自然、清新、雅致，又極富書卷氣。

■ 雲牆

雲牆就是牆頂做成波浪形的牆，它比一般的平頂牆自然更富於觀賞性，更有動感，更為美觀。園林景觀與建築講究的是藝術美與意境韻味，所以在造型上的要求是變化多，可謂千變萬化。

■ 長廊

長長的廊子就是一道長長的風景帶，更是觀賞時的遊覽路線，不論是私家園林還是皇家園林，也不論是大園林還是小園林，一般都建有廊，或直或曲，或長或短，或是單面廊，或是雙面廊，還有雙層廊，各具形態。

■ 什錦窗

園林牆體要隔而不斷，才能造成別樣的意趣，為了達到這種效果，往往在牆體上面開設各種窗子，以漏花窗和什錦窗為主。什錦窗就是窗形不同的各色窗子的匯聚。

■ 瓶形洞門

園林景觀講求變化，大到疊山理水，小到一個門洞窗眼，都能做出不同的形狀。這是園林中牆上的洞門，形狀是一個花瓶形，所以稱為瓶形洞門，與月亮門洞一樣是園林常見的洞門形式。

■ 扇亭

扇亭就是平面呈扇形的亭子，在見慣了攢尖頂的亭子之後，偶然看見一座扇形亭，讓人倍感新奇。扇形亭的實例並不是很多，因而更顯特別。

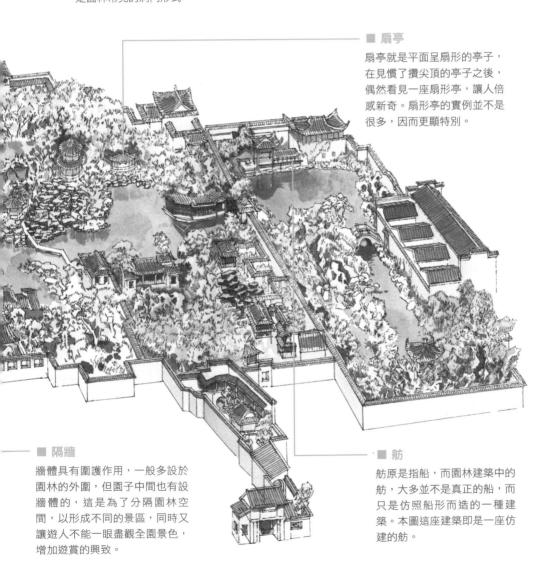

■ 隔牆

牆體具有圍護作用，一般多設於園林的外圍，但園子中間也有設牆體的，這是為了分隔園林空間，以形成不同的景區，同時又讓遊人不能一眼盡觀全園景色，增加遊賞的興致。

■ 舫

舫原是指船，而園林建築中的舫，大多並不是真正的船，而只是仿照船形而造的一種建築。本圖這座建築即是一座仿建的舫。

北方園林

北方園林是以北京為中心區域的園林的總稱。在北方園林的設計與建造中，人們愛疊砌高山，種植挺拔的大樹，而極少有江南婉轉的水流和玲瓏的小石等小景，缺少秀麗、靈巧之氣。除了出於人們的主觀愛好而顯示出的特色之外，更多的風格形成是受自然條件的影響。北方寒冷、乾燥，花草的開花、樹木的綠葉，其生存時間都較短，因而園林中常綠樹木較多，不如江南園林植物種類豐富。明清時期，帝王往往在當時的皇家園林中刻意追求江南小園韻致，這帶動了北方園林向南方園林的模仿風氣，但是刻意而為總不若江南的得天獨厚，總體風格依然保持著厚重、粗獷、雄健。如承德避暑山莊。

■ 東船塢

在萍香泮旁邊不遠有一座船塢，是當年停泊龍船的地方，名為東船塢。東船塢的上面是五間懸山頂的敞亭，下面是巨石砌成的水道。

■ 萍香泮

萍香泮是承德避暑山莊中一座臨水而建的庭院，有臨水殿三間，因為臨近河水，可以清楚地感受到水中青萍的幽香，這也是這處建築名稱的由來。萍香泮院落中間有一座方形的小亭，題額正是「萍香泮」。

■ 香遠益清

香遠益清是熱河南岸的一組庭院式建築，共有左右兩個院子。一院為前後殿組合形式，前殿五間，額為「香遠益清」，後殿三間，額為「紫浮」。另一院為後殿前亭形式，亭為重檐，額為「曲水荷香」，後殿為帶抱廈的「依綠齋」。可惜現僅存遺址。

■ 上帝閣

上帝閣是避暑山莊金山島上最引人注目的建築，它是一座上下三層的樓閣，體量高大，平面六角形。它是供奉玉皇大帝和道教真武大帝的地方，所以稱為「上帝閣」。

■ 鏡水雲岑

鏡水雲岑是金山島上的主體殿堂，建在上帝閣的西側，大殿面闊五開間，單檐歇山卷棚頂，坐東朝西。匾額「鏡水雲岑」為康熙皇帝所擬所題，寫出了這裡水面如鏡、輕霧繚繞的景象。

CHAPTER THREE ｜第三章｜

園林的建築

廳堂軒館 ————————————————————————— >>

　　建築是人們生活居住必不可少的設施，園林中的建築具有居住使用與觀賞的雙重功能，因此更具有藝術性。園林中的建築類型比一般的居住類建築要豐富得多，亭、臺、樓、閣、廳、堂、軒、榭、齋、館、廊、橋、舫等，形態不同，大小各異。即使是相同的建築，在不同的園林中，或是在同一園林中的不同位置，也是各有特色。同時，園林中的建築還常與花木、山石、池水等結合，形成豐富的園林景觀。廳堂是園林中的主體建築，位於院內的中心地位，是人們活動的主要場所。廳堂前後某一側常有臨水的寬敞平臺，或面對假山。軒館也是廳堂，但位於園林次要部位，或位於小庭院中。

扁作廳

扁作廳是江南園林廳堂的一種形式。建築的進深分為軒、內四界、後雙步三個部分。在軒之外還建有廊軒。扁作廳內四界、以及後雙步的梁架用料，都是用剖面為高2厚1比例的長方形的扁方料，所以稱為扁作廳。扁作廳梁的上部採用拼高的方法，因此上部空間的視覺效果高敞，建築氣氛莊重。富有之家的廳堂全部是扁作廳。

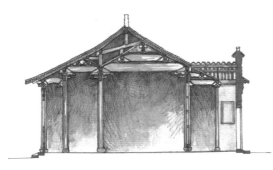

廳

廳作為園林的主體建築之一，它也有很多具體的形式，這從它不同的名稱上就可以看出來，如，四面廳、花廳、鴛鴦廳等。《釋義》上說：「廳，所以聽事也」，可見廳是理事之所，有別於臥室、書房等其他功用的房屋。通俗地說廳的功能主要是用來處理事務、家庭聚會、待客、宴飲等。廳的體量在所有園林建築中相對較大、內部空間較為開敞，適合多人聚會，是園林中最重要的建築類型。

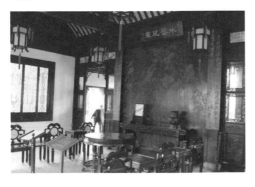

圓堂

圓堂也是江南園林廳堂的一種形式。建築的進深分為軒、內四界、後雙步三個部分，但是軒的外面沒有廊軒。圓堂的梁架使用斷面為圓形的木料，因而視覺效果輕巧柔和，別具特色。在梁的原料底部使用挖底的做法，觀者抬頭看梁架時，會產生精巧和富有情趣的視覺效果。圓堂是小康之家廳堂梁架的做法。

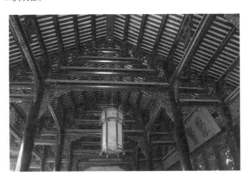

堂

堂與廳並沒有本質的區別，所以我們常將廳堂連在一起稱呼。如果一定要說出兩者的區別，也有一點，即，使用長方形木料作梁架的稱為廳，而使用圓形木料作梁架的稱為堂。也就是扁作廳與圓堂的簡稱。

四面廳　　　　　　　　　　　　　　　>>

　　四面廳是廳堂的一種，建築面闊也多為三開間或五開間。四面廳的特點從它的名稱上即可以看出來，即四面開敞的廳堂。在這種四面廳中，可以四面觀景，四圍用通透的隔扇，可閉可啟。圍以欄杆、迴廊。在園林中，四面廳是較為高級、講究的廳堂形式，也是比較實用與美觀的廳堂形式。

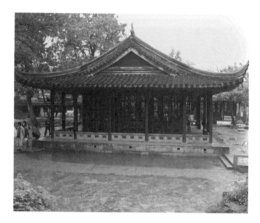

門廳　　　　　　　　　　　　　　　>>

　　門廳雖名廳，但實際上是門，只是將門建成廳的形式而已。我國古代高門宅第的大門，多建成屋宇形式，帶有內部空間，而不僅僅是一座門樓和一個過道，這樣的屋宇式大門就稱為門廳。一般也多是南方私家園林中使用。

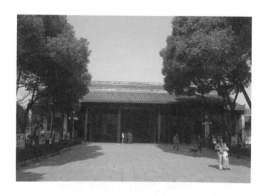

鴛鴦廳　　　　　　　　　　　　　　>>

　　鴛鴦廳是一種較為大型的廳堂，面闊多為三開間或五開間，採用歇山式或硬山式屋頂。鴛鴦廳的最大特點就是看似一廳，實為兩廳，也就是一座廳堂在內部被分為前後兩部分，中間以隔扇、屏風或壁等分隔。前後廳一向陽一面陰，分別適合冬、夏使用，同時，又能於前後分別見到園中不同景致，是看似簡單而奇妙的設計。

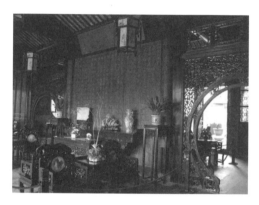

花廳　　　　　　　　　　　　　　　>>

　　花廳是園林建築中較常見的一種，主要作用是作為園主生活起居和會客之處，建築位置雖在園中，但大多臨近住宅。花廳前院落多布置花木、山石等，以構築一個幽雅的環境。花廳梁架多為卷棚頂形式，另有少數做成花籃廳式梁架。花廳在私家園林，尤其是江南園林中比較多見。

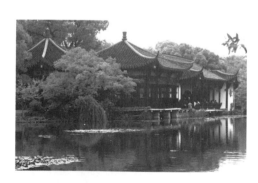

荷花廳 >>

荷花廳相對來說是一種較為簡單的廳堂，面闊多為三開間，內部多處理成單一空間，南北兩面開敞，東西則使用山牆封閉。荷花廳多臨池而建，面對池中荷花，廳前有寬敞的平臺，是觀賞池水荷花的佳處。「荷花廳」之名也因此而來。

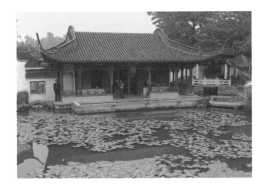

牡丹廳 >>

牡丹廳與荷花廳有著相似之處，除了同是廳堂之外，還在於它們的名稱都是花類，即以花為名，並且也是因為這種花植於建築近旁而得名。牡丹廳的周圍即植有牡丹花。揚州何園花卉中以牡丹最為著名，園中的牡丹廳旁就植有無數牡丹。

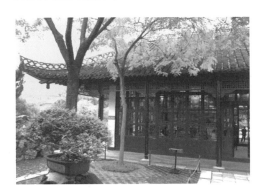

轎廳 >>

在某些園林中，往往還會於門廳之後建一轎廳，方便主人或來往客人入園停轎，也就是說，轎廳是停轎的地方，與門廳和一般意義上的廳堂在功用上有較大區別。蘇州名園網師園內即有轎廳一座，其內現還停放有紅木轎一頂。

拙政園玉蘭堂 >>

玉蘭堂是一座花廳，位於拙政園中部景區的西南部，距離小飛虹橋不遠。玉蘭堂面闊三開間，是一座敞廳，四面通明。玉蘭堂是明代建築，原名「筆花堂」，據傳，明代時曾是文徵明作畫之所。玉蘭堂院落為粉牆圍繞，空間封閉，院內花木繁盛、青藤繚繞，環境清幽，地面乾淨平整。其東院牆上開有各式花窗，隱約可見中園主景，使內外景致似斷還連。

拙政園蘭雪堂

蘭雪堂是拙政園東部園區的主廳，面闊三開間，堂前檐懸有「蘭雪堂」匾額。廳內存有一幅漆雕《拙政園全景圖》，圖旁有書法名家撰寫的對聯：「此地是歸田故址，當日朋儔高會，詩酒留連，猶餘一樹瓊瑤，想見舊時月色；斯園乃吳下名區，於今花木扶疏，樓臺掩映，試看萬水裙屐，盡占盛世春光」。堂前植松種梅，更有秋菊傲霜，景色清雅、幽然。

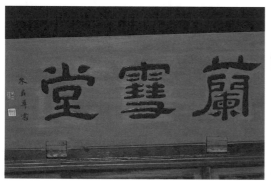

網師園萬卷堂

萬卷堂是一座高聳的大廳，是網師園內的一座重要建築，面闊五開間，三明兩暗。萬卷堂原是園主的書房，也是藏書之處，堂內陳設古色古香，頗有些書卷之氣。後檐正中懸有「萬卷堂」匾額，額下懸掛一幅勁松圖。圖兩側懸有一副對聯：「紫髯夜溼千山雨，鐵甲春生萬壑雷」。圖下設一翹頭案，案上置瓶、鏡、盆景石作為映襯。

拙政園遠香堂

拙政園中部是全園的主景，以水池為中心，池南即建有全園最重要的建築遠香堂，與池中的雪香雲蔚亭相對。遠香堂內擺放有桌椅、茶几、花瓶和古琴等物，實用而雅致。堂後池中植有荷花，因而取周敦頤《愛蓮說》中「香遠益清」詩意，命名為遠香堂。建築坐南朝北，面闊三間，單檐歇山頂，灰瓦，簡潔樸素，穩重大方。堂的四周帶迴廊，四面作隔扇，四面均可觀景。

花籃廳

花籃廳也是廳堂的一種，它的特點是建築明間金柱不落地，懸在半空，並且其柱端雕刻有花籃插花，其實也就是蓮花柱頭，彷若垂花門前的垂花柱，所以名為花籃廳。蘇州獅子林的水殿風來即是一座花籃廳。

獅子林燕譽堂　　　　　　　　　　>>

　　燕譽堂是蘇州獅子林園的主廳，建築高大開敞，宏偉富麗，面闊三開間。堂前有走廊，廊內裝飾精美非凡，廊柱間設有大面積的雕花掛落與欄杆。「燕譽」之名取自《詩經》，寓意安閒快樂。前廊兩端各有側門一個，門洞上方嵌有磚額，一為「讀畫」，一為「聽香」，分別指映院內的石峰和玉蘭、牡丹等景觀。

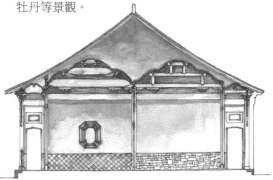

耦園城曲草堂　　　　　　　　　　>>

　　城曲草堂是蘇州耦園東花園的主體建築，堂名取自唐代詩人李賀的詩句：「女牛渡天河，柳煙滿城曲」。「女牛」也就是牛郎織女，「城曲」則是城角隅的意思。城曲草堂建築高大敞亮，居中的三間廳堂是宴會之所。後來為方便生活，又增建補讀舊書樓和雙照樓，使之更具氣勢。草堂內落地紗隔上有對聯一副：「臥石聽濤滿衫松色，開門看雨一片蕉聲」，寫出了草堂的清幽與雅致。

獅子林立雪堂　　　　　　　　　　>>

　　立雪堂也是獅子林內的一座重要廳堂，在燕譽堂南側不遠處，面闊三開間，單檐歇山卷棚頂。廳堂的四面設隔扇門窗，關閉時穩重嚴謹，開啟後通透敞亮，所以外觀看來既莊重又輕巧。立雪堂之名取自詩句「繼後傳衣者，還須立雪中」。庭中散置峰石，形象各異，生動有趣。

寄暢園鳳谷行窩大廳　　　　　　　>>

　　明正德時的尚書秦金，退隱後於惠山腳下建園，命名為鳳谷行窩，後改為寄暢園。而鳳谷行窩之名後來成為貞節祠享堂的匾額，現今的鳳谷行窩是園中一處不錯的建築景觀。這座建築面闊三開間，硬山頂，朝南而建。因原有長窗被拆除而成為空間更加開敞的敞廳。

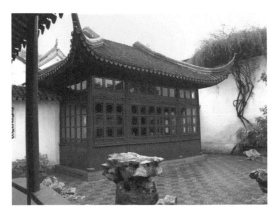

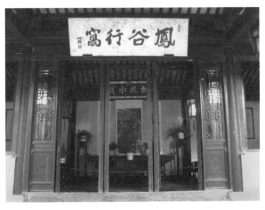

寄暢園嘉樹堂 >>

嘉樹堂位於寄暢園主體水池錦匯漪的西北岸,也就是在園林的西北端,是全園景色的收結點。這裡是一片平地,堂朝南而建,背倚園牆,穩定踏實。嘉樹堂建築面闊三開間,灰瓦白脊,前部開敞,近旁有嘉樹掩映,環境既幽然又疏闊、隨意。

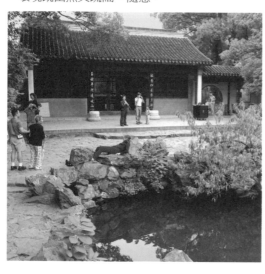

北海澄觀堂 >>

澄觀堂在北海北岸鐵影壁的東北面,這裡原是一組二進院,前院稱為澄觀堂,後院稱為浴蘭軒。澄觀堂主要是作為帝后遊園時休息的別館,在先蠶壇沒有建成之前,乾隆曾將澄觀堂作后後妃們祭祀蠶神時更衣和休息的地方。後來乾隆又在澄觀堂原有二進院落的基礎上加建了快雪堂,以藏《快雪時晴帖》石刻。

頤和園樂壽堂 >>

樂壽堂是一組前後兩進院落的四合院式建築群,組合結構別致,是清代末期慈禧太后在園中的住處。樂壽堂正殿平面呈十字形,面闊七開間,前後都有抱廈,前面抱廈五開間,後面抱廈三開間,殿前對稱陳列著銅鶴、銅鹿、銅瓶,寓意「六合太平」。大殿的東西各有五間配殿。

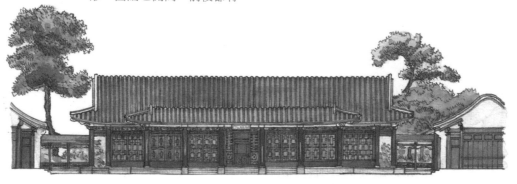

乾隆花園遂初堂

遂初堂是乾隆花園第二進院落的主體建築，在第二進院落的正北，建築面闊五開間，卷棚歇山琉璃筒瓦頂，帶迴廊，堂前置有精美珍貴的玉雕盆景石。遂初堂的左右有抄手遊廊連接東西廂房，東西廂房各為五開間。遂初堂是一座穿堂式建築，穿堂而過就是花園的第三進院落。

滄浪亭明道堂

明道堂是蘇州滄浪亭園的主廳，面闊三開間，四周帶迴廊，單簷卷棚歇山頂，體量高大，空間開敞。明道堂原名寒光堂，後取蘇舜欽《滄浪亭記》中「形骸既適則神不煩，觀聽無邪則道以明」句意改名為「明道堂」。堂前樹木或高大或矮小，參差錯落，間有玲瓏的疊石，環境頗為優美。

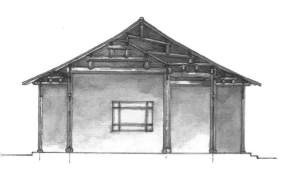

十笏園十笏草堂

山東十笏園以水池為中心，在水池的南岸建有一座三開間的廳堂，名為十笏草堂。這座草堂為單簷硬山頂，牆體全部青磚砌築，中央開間安裝四扇隔扇門，左右兩開間各設一方窗。無論從整體色調上看，還是從建築造型上看，十笏草堂都非常簡樸。

樓、閣

樓閣在我國古代屬於高層建築，在園林中較為常見。園林建築除了具有景觀的作用之外，還是重要的觀景點，而樓閣在眾多建築中無疑是最適於觀景的，因為它高大開敞，既利於遠眺也可近觀。也因此，在園林建築景觀中，樓閣往往都是作為一個畫面主題或是構圖中心來設置，占有比較重要或特殊的地位。

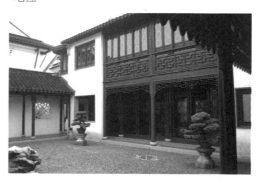

樓

樓是區別於一般平房式的建築，最少有兩層。樓就像是重疊建在一起的兩座單層建築，或是更多的單層建築的組合，以形成高大的體量，所以許慎在《說文解字》中說：「重屋曰樓」。樓的屋頂一般使用硬山式或歇山式，比較穩重、簡潔。

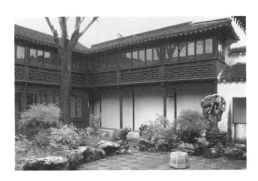

拙政園見山樓

拙政園見山樓位於園林中部水池的西北角，是一座三面臨水的水上樓閣。見山樓為上下兩層，上下均有出檐，屋面覆蓋灰瓦，上為歇山頂。因為下檐伸出較長，上檐縮小，所以樓體顯得穩重、樸實。樓體下層設有美人靠，可以停坐休息。在樓的西側有爬山廊相連，建築形體起伏生姿又自然，有如一體。樓的東北角則有曲橋與池岸相通，將樓與水、岸聯繫起來，同時也便於遊人登樓觀景。

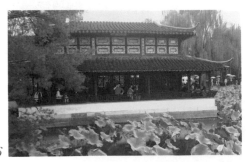

閣

現在的閣與樓並無明顯區別，所以樓閣總是連在一起用。但在最初的時候，樓和閣是有一定的區別的，各有一些特色。在古代，樓主要是供人居住，而閣是用來儲藏物品。在造型上，閣的屋頂一般多用攢尖頂，更富有變化，更顯得華麗多姿。這是從體量都在兩層以上的樓閣來看，而實際上還有很多的閣只有一層，並非如樓一樣是兩層或兩層以上的高大建築，這樣的閣在園林中也很常見。

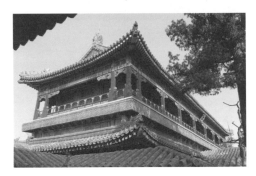

拙政園留聽閣

拙政園留聽閣位於園林西部景區的中部，建在西區水池的西岸。留聽閣是一座三開間單檐歇山頂的單層小閣，灰瓦頂，四面設置木質隔扇，形體小巧但空間通透。閣體下部是亂石砌築的臺基，上緣簡單設置石條欄杆，與兩側參差林立的湖石正形成對比，越發顯得石欄的簡單、整齊。

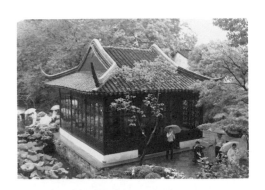

拙政園倒影樓 >>

拙政園倒影樓位於園林西部景區的北面，正臨西區池水的北端，樓體倒映水中形成清晰、優美的倒影景觀，與廊、亭、樹木、水岸相互輝映，清新優雅而豐富多彩。倒影樓在體量上與見山樓相仿，也是兩層樓閣，不過，倒影樓下層沒有出檐，並且頂部的歇山卷棚頂的「脊」部也相對較短，因而樓體更顯輕巧靈動、亭亭玉立。

拙政園浮翠閣 >>

拙政園浮翠閣位於留聽閣的北面，它是一座八角形的雙層樓閣，建在西園假山的高處，是全園的最高點，遠望好像浮在樹叢綠蔭之上，所以稱為浮翠閣。登閣眺望，遠山近水盡現眼底，景致如畫，閣中的對聯「亭榭高低翠浮遠近，鴛鴦卅六春滿池塘」，就是描寫站在閣上所見的美景。「浮翠閣」之名源自蘇軾詩句「三峰已過天浮翠，四扇行看日照扉」。

留園明瑟樓 >>

留園明瑟樓位於留園中心水池的南岸，是留園中部景區主體建築之一。明瑟樓是一座臨水的兩層樓閣，樓體與涵碧山房相連成一整體。明瑟樓內不設樓梯，如果要上達二樓，必須通過樓側堆疊的假山。這樣的設計彷彿是讓人在登高遠望之前，先仔細欣賞欣賞眼前之景。樓體下面白色的石頭底座浴水而設，使得整個建築看起來就像漂浮於水面一般。

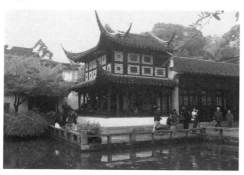

留園西樓 >>

西樓也是留園中的重要樓閣，它的東北為五峰仙館，「西樓」就是因為處於五峰仙館之西而得名。這座處於曲溪樓和五峰仙館之間的西樓，有著連接兩者的作用，因而在建築外觀上有所對應，如，其東立面採用木菱花裝修，與五峰仙館相呼應，西立面則為粉牆漏窗，與曲溪樓略同，以此取得變化中的統一。

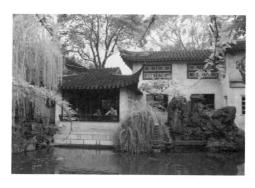

寄暢園秉禮堂 ————————— >>

秉禮堂是無錫寄暢園內的一座重要廳堂。「秉禮」即秉承聖人孔子之禮，以「秉禮」為園名表示園主將以此為園之要事。秉禮堂面闊三開間，安裝隔扇長窗。廳堂屋頂上通脊雕花，兩頭加設有封火山牆。堂南種竹、置石，堂北臨池，環境開敞、疏朗。堂內設有桌、臺、椅，整齊簡潔。中堂懸有竹石圖，與堂外青竹、山石相互呼應。

■ 秉禮堂

秉禮堂是寄暢園內一座非常重要的建築，它與圍牆、水池等自成一個獨立的小院，自是一處完整的小園景觀。堂的體量高大，正脊雕飾尤為精美，但使用灰瓦、白牆、木質隔扇，整體又呈現一種莊重、典雅與樸素之美。

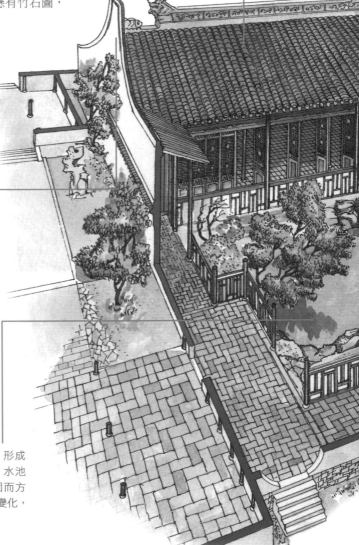

■ 山牆

寄暢園秉禮堂的山牆是防火牆的形式，山牆頂部不與堂的正脊相接，而是高於正脊，這樣的山牆形式可以較好地防止火勢的蔓延，也就是說當附近別的房屋不幸失火時，防火山牆可以較好地阻擋火勢，所以得名。

■ 水池

秉禮堂院中自有一個水池，形成了與別院不同的水院景觀。水池為不規則形狀，與高大穩固而方正的廳堂形成對比，產生了變化，豐富了景致。

■ 月洞門

月洞門是我國古典園林中最為常見的一種門洞形式，多是直接開設在園中的一段粉牆之上，無需另建屋頂也可以產生作為供人出入的門。人們不但可以從月洞門出入，還可以透過月洞門觀賞園景，將洞門當作取景框。

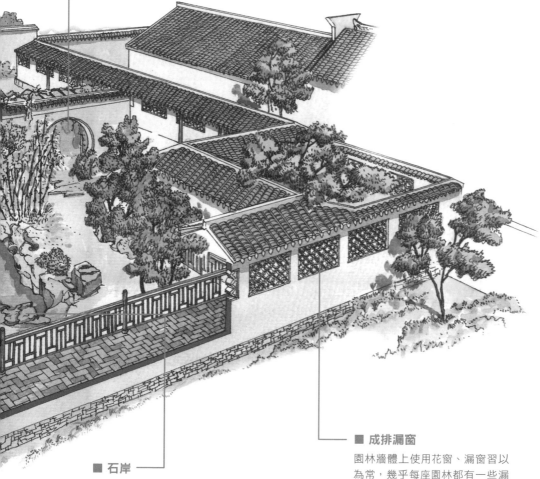

■ 石岸

秉禮堂小院空間和水池都不是很大，但是池岸卻經過精心的疊砌，全為參差的山石人工砌成，與不規則的池形相得益彰。

■ 成排漏窗

園林牆體上使用花窗、漏窗習以為常，幾乎每座園林都有一些漏花窗，漏窗已成為我國古典園林中重要的裝飾元素。特別是在牆體上使用成排漏窗，比個別的漏窗更有韻味，也能達到更好的透景、觀景效果。

板橋林家花園定靜堂　　　　>>

　　定靜堂是臺灣板橋林家花園的主體建築，也是林家花園中最大的建築，坐南朝北而建，它是林家宴客之處。「定靜」二字取自《大學》裡的「定而後能靜」句。定靜堂是林家花園內唯一的四合院，室內陳設有許多名人字畫和一些古董。在定靜堂的大門上有一個很大的匾額，上有「山屏海鏡」四個大字，意謂定靜堂正對著觀音山。

■ 遊廊

園林是為遊賞而建，遊廊是遊賞最好的園林引導建築，有了遊廊人們的遊賞更為有序、輕鬆。遊廊形式多樣，長短不一，本圖中的遊廊是一座曲尺形的雙面空廊，可以兩面觀景。

■ 迴旋式石梯

登上月波水榭的梯道是迴旋式的。在水榭與水岸之間堆有假山石，石上置有石梯，石梯隨著假山的山勢自成迴旋形式，形態優美，是功能性與藝術性的巧妙結合。

■ 定靜堂

定靜堂是臺灣板橋林家花園中的主體廳堂，
是一個院落形式，前為門廳，後為正廳，
左右為廂房。這座廳堂使用了紅色屋瓦，
正是臺灣紅瓦建築的特色。

■ 小屋頂

在定靜堂院落的中間，並不是完全的向天
開敞形式，而是建有一個小屋頂，遮擋了
部分院落上部空間。這樣的建築，形式上
有別於一般露天院落，比較別致，另一方
面也方便人們雨天在院中的來往。

■ 月波水榭

林家花園中的月波水榭建在一方池水中心，池岸呈
弧形，而水榭平面則呈雙菱形，是現存園林建築中
極個別的平面形式。這裡可以登臨觀水望月，地方
高敞，所以得名「月波水榭」。

頤和園玉瀾堂 ·············>>

　　玉瀾堂是頤和園東宮門內宮殿區的一座重要殿堂，東近仁壽殿，西臨昆明湖，是一組四通八達的穿堂殿。玉瀾堂建於乾隆年間，是乾隆處理政務之處。1860 年毀壞後重建，作為光緒皇帝的寢宮。戊戌變法失敗後，這裡由寢宮變成了光緒的囚室。

■ **罩**

玉瀾堂室內以落地罩等罩類設置隔斷空間，形成不同的使用區域。罩為木雕，隔扇中安裝玻璃，上部橫框內則嵌絹，並於櫺格間的絹上寫錄書法，文雅精緻。

■ **燈籠**

燈籠既可以照明，又是很好的室內陳設與裝飾品。尤其是製作精美、雅致的宮燈，多用珍貴的木料做框架，框內夾絹紗或白紙，上面作書法繪畫，別有情趣。

■ **香爐**

香爐是明清宮殿內外非常常見的陳設，可以燃香，營造肅穆氣氛。玉瀾堂內寶座前方置有一對香爐，銅製，比一般的香爐更為精美，體形也較為高大，外觀呈三層的樓閣形式，線條飽滿圓潤。

■ 福壽

在玉瀾堂中央開間室內後檐橫匾
的兩側，分別懸著「福」「壽」
二字，表示帝王對於多福與長壽
的渴望。

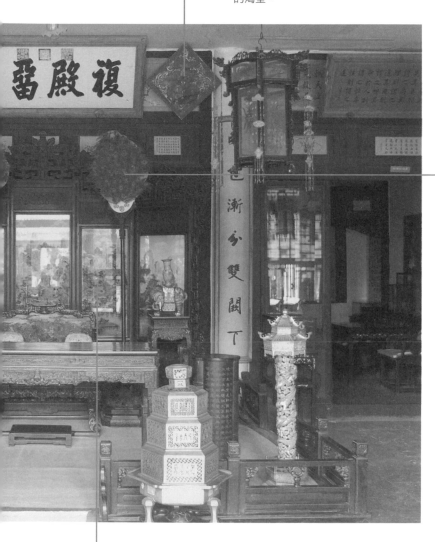

■ 羽扇

羽扇是帝王重要的
執事，可以作為單
純的陳設品，也可
以作為宮人為皇帝
扇涼的用具。玉瀾
堂中的一對羽扇是
用孔雀翎製成，自
顯高貴不俗。

■ 紫檀屏風

玉瀾堂內正中為皇帝寶座，寶座是用珍貴的紫檀
木製成，並有精美的雕刻與鑲嵌。寶座背靠五扇
紫檀嵌玻璃屏風，風格穩重而又明澈、清爽。寶
座前方是木雕桌案，也都是珍貴木料製成。

留園曲溪樓

留園曲溪樓位於留園中心水池的東岸，臨水而建，與西樓南北並列。樓名取自《爾雅》「山瀆無所通者曰谿」，曲溪同曲谿。此處以曲溪會意流觴曲水，寄景寓情。曲溪樓上層為隔扇，下層為潔白的牆體，兩旁牆體上各開方形漏窗，中間設八角形洞門，門上牆面嵌有文徵明所書「曲谿」磚刻。樓內開放通暢。

留園活潑潑地

留園西部園區中的溪水東端有一座水閣，為單檐卷棚歇山頂形式，形體輕巧，空間通透，這就是「活潑潑地」。水閣閣體一半踞於岸上，一半凌於水面，閣下面為條石砌成的涵洞，使水能從閣底穿過，造成一種動感，所以取「活潑潑地」以為名。閣內刻有四幅意境清遠的圖畫：林和靖放鶴、蘇東坡種竹、周茂叔愛蓮、倪雲林洗桐。

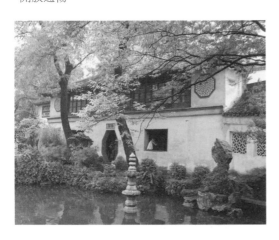

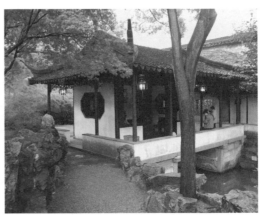

留園冠雲樓

留園的冠雲峰幾乎為所有愛石者鍾愛，更為園主所鍾愛。為了更加突出冠雲峰，園主不但特意命人在石邊、池前種植低矮的花木襯托，更在庭院北面建冠雲樓以造勢。冠雲樓的樓體高達兩層，上下皆為紅色隔扇門，色彩富麗，樓頂為卷棚形式，是江南園林建築常見的頂式，穩重又精巧。樓前樹木蔥郁，綠草叢生，奇石林立，環境幽雅。

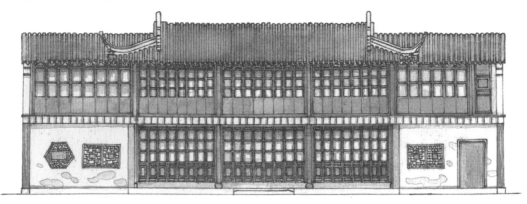

留園遠翠閣

　　留園遠翠閣位於園林中部東北角，是一座兩層的樓閣，上層隔扇，下層為帶漏窗的牆體。樓體穩重而簷角輕盈、飛翹。這裡遠離中部池水，又有長廊、屋宇、假山相圍繞，自成一處幽靜的遊賞佳處，適合細細品味與玩賞。閣前更有明代所留青石牡丹花臺，臺上雕刻各種吉祥美好的圖案，與臺內所植牡丹相映，更顯富麗典雅。

網師園濯纓水閣

　　濯纓水閣位於網師園中部水池的西南岸，它是一座面闊只有一開間的小閣，簷角飛翹，輕臨池上，動靜相宜。閣中懸有清代著名書畫家鄭板橋所書對聯：「曾三顏四，禹寸陶分」，意義非凡。濯纓水閣與雲崗假山緊密相依，組成了水池南岸的主要景觀，同時又是中部和南部景區的極好隔景。

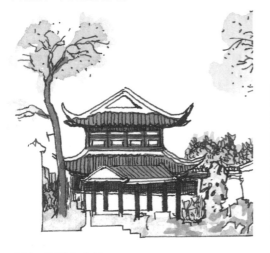

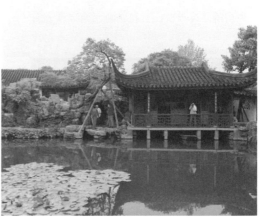

網師園擷秀樓

　　擷秀樓是網師園內的一座重要樓閣，居於中心水池的東岸，在大廳萬卷堂之後。擷秀樓面闊五開間，分上下兩層，下層當初是園主內眷的燕集之所，所以又稱女廳，上層是園主夫婦的居室。樓上設有磚刻欄杆，登樓俯瞰全園景色可盡收眼底。擷秀樓在建築格局與裝飾陳設上都不若萬卷堂宏偉富麗，但自有一種古樸精雅之美。

虎丘致爽閣 >>

致爽閣建在虎丘山的最高處,在虎丘塔的西南面。取「四山爽氣,日夕西來」的意境,取名「致爽」。原閣建在法堂後面,民國時重建於今址。致爽閣面闊五開間,進深五架,歇山式屋頂。閣有四面明窗,迴廊環繞,設計精美,室內部署典雅潔淨,中堂懸有虎丘山全圖,下置條案、高几,案上置瓶、鏡、山石,案前擺放有圓桌、圓凳。在致爽閣內憑窗外望,既可俯瞰近處山水、翠竹,也可遠眺山外群山,特別是西南觀獅子山。

北京故宮御花園延暉閣 >>

如果將北京故宮御花園建築景觀分為東、中、西三路的話,延暉閣就位於西路的最北端,位置略為偏東一些。延暉閣是一座三開間的樓閣,上下兩層,上層寬度略窄,四面帶迴廊,下層不設迴廊,頂為卷棚歇山式。延暉閣依北宮牆而建,建築體量高大。上下層之間有突出的平座,其表面裝飾有金色如意頭紋。加上朱紅隔扇、朱紅圓柱,及柱頭額枋的精美彩畫,裝飾典雅不凡、精緻華麗。在蒼松翠柏的掩映之下,樓閣顯得壯麗輝煌。

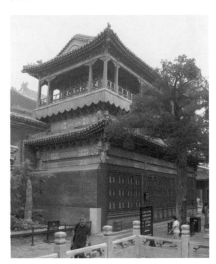

獅子林問梅閣 >>

獅子林問梅閣建於園中池水西岸的山石間,是西山中心建築景觀。閣外種植有梅花數枝,閣內外裝飾也多用梅花,如,閣內地面飾梅花紋、桌凳為梅花形狀、窗櫺格圖案為冰梅紋、八扇屏門上繪有梅花國畫以及名家書寫的問梅閣古詩。問梅閣早在元代已有,後經重建。建築背靠園牆,面對池水,地勢高敞。閣頂暗置水櫃蓄水,引導流水經山石流下,形成瀑布景觀。

獅子林臥雲室

獅子林臥雲室是一座假山環抱中的方形樓閣，古人以雲似峰石，而臥雲室被環於形態各異的峰石之中，因而取元好問詩「何時臥雲身，因節遂疏懶」句中「臥雲」為名。臥雲室有上下兩層，頂部造型非常特別：如果從南面看，屋頂是脊極短的歇山式；如果從北面看，樓閣向外凸出一抱廈，抱廈的屋頂是半個四方攢尖頂，兩者組合，每層屋面有六只飛翹的屋角，形式少見。

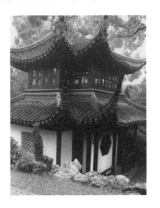

何園匯勝樓 >>

何園匯勝樓位於園子西區池水的北岸，它是何園西區的主體建築，面闊三開間，上下兩層，上下均帶走廊，上層設朱紅欄杆，下層只設柱子，廊內均為朱紅隔扇，樓頂為歇山式，檐角飛翹。匯勝樓的特別之處在於，其走廊的左右兩側連接著兩層的複廊，形如蝴蝶展翅飛舞，造型優美，所以下層又稱蝴蝶廳。這樣的建築造型在江南園林中是孤例。

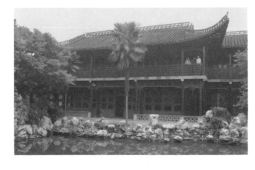

耦園聽櫓樓 >>

耦園聽櫓樓建在園子的東南角，樓高兩層，對外為實牆體。樓名之所以叫「聽櫓」，是說在這座小樓上可以聽到江上船家搖櫓聲，就像陸游詩中所寫：「參差鄰舫一時發，臥聽滿江柔櫓聲」。耦園聽櫓樓與內城河僅一牆之隔，舊時這一帶非常繁華，船櫓來往不絕。據說，當初的園主沈秉成外出時，他的夫人就常在聽櫓樓上，邊聽櫓聲邊等候他歸來。

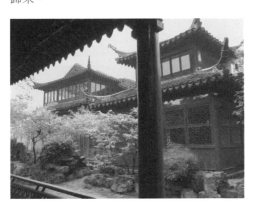

虎丘山冷香閣 >>

在虎丘山擁翠山莊的北面有一座小院，院中建有高閣，閣四周植有梅樹百株，每逢冬春時節暗香習習，閣因之名「冷香」。現東牆外側刻有「冷香閣」三個篆字，是華陽十五歲的少年洪蘅孫書寫。而冷香閣建築則是 1918 年時吳江人金松岑與友人同建，是專為賞梅而建。冬雪飄零之際，於萬朵梅花中登閣賞景，其絕美飄逸之境非筆墨可形容。

獅子林暗香疏影樓 >>

獅子林暗香疏影樓在園子中心水池的西北部，它也是一座二層樓房。樓前疊有山石、植有梅花，又有池水相映，所以取宋代詩人林和靖的詩句「疏影橫斜水清淺，暗香浮動月黃昏」兩句的前兩字為名，以突出景觀的特點。暗香疏影樓的造型與平面布置都非常特別：樓的下層前有敞廊，廊東端有樓梯通往假山，可達飛瀑亭，高低變幻不定；樓梯間東面四間，硬山式樣，西面一間，歇山卷棚半頂式樣，富有變化又巧妙結合，渾然一體。

個園抱山樓 >>

揚州個園抱山樓是園內不多的幾座建築之一，在園中的地位與宜雨軒相當，都是比較主要的建築。抱山樓建在園內中心小池的北岸，樓分上下兩層，面闊都是七開間。在私家園林中，這樣的體量是比較大的，但因為前有假山的遮掩和綠樹的掩映，所以並不顯得突兀和臃腫，反而因其長大的體量，將夏山和秋山在氣勢上聯繫起來，成就了一處完美風景。抱山樓樓檐下有「抱山樓」匾，也有「壺天自春」匾，各自傳達了不同的景觀意境和命名者的心思。

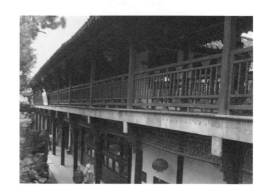

擁翠山莊擁翠閣 >>

擁翠山莊是虎丘山中的一座獨立小園，擁翠閣即是小園中的建築之一。擁翠閣建在山莊中部的問泉亭的東面，單檐卷棚歇山頂，粉牆、灰瓦、紅色隔扇與靠背欄杆，空間開敞。就這座小園來說，擁翠閣的位置並不是很突出，但因為它在虎丘山中，東側即是山路，又開有便門可出入，位置就不同一般起來。同時，閣的西側又半入園內，真是內外皆宜，占盡地利。

板橋林家花園來青閣

來青閣是臺灣板橋林家花園中最高的建築，也是園內單體建築體量最大的一座。它是一座上下兩層的樓閣，上下皆有出簷，四面均帶廊，頂為單簷歇山式。整個來青閣建築全由上好的楠木和樟木建造。來青閣是當年林家用來招待貴賓的地方，內部飾有精美的雕刻與彩繪。整個建築顯得十分華貴大方。

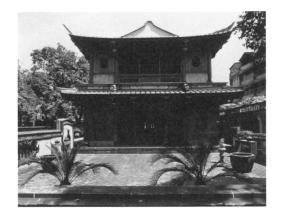

頤和園愛山樓

頤和園愛山樓與借秋樓相互對應，分別居於畫中遊的左右。兩者在造型、體量和地勢上，都相差無幾。因此，兩者在畫中遊景觀中，產生平衡的作用。畫中遊建築群景觀中的建築有一個由低至高的層次，愛山樓和借秋樓處於這組景觀的中層。

頤和園佛香閣

頤和園佛香閣始建於清代乾隆年間，1860 年毀於外敵入侵的戰火，後重建成三層高的四重簷樓閣，平面八角形，通高 36 米，氣勢雄偉。閣內供有銅鑄千手觀音像。佛香閣是頤和園建築景觀的至高點，也是全園的焦點和主體建築。站在佛香閣上，可以俯瞰萬壽山前山的排雲殿建築群和昆明湖景觀，視野開闊，意境悠遠。

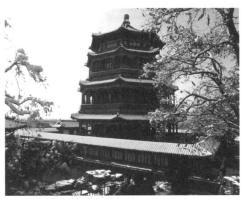

頤和園借秋樓

頤和園借秋樓是畫中遊建築群景觀的一部分，它是一座兩層的精美樓閣。建築面闊三開間，前帶走廊，廊下立朱紅廊柱，其餘三面砌築整齊的粉牆，上為單簷歇山卷棚頂，覆綠色琉璃瓦帶黃色剪邊。建在高大的磚石臺基之上，地勢也高，非常有氣勢。

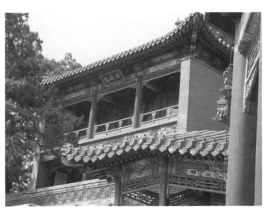

乾隆花園符望閣 　　　　　　　　>>

　　符望閣是乾隆花園內體量最大、最主要的一座建築，處於園子的中部偏北處，這也正是中國建築組群中最重要殿堂所處的位置。符望閣是座平面方形的亭式大樓閣，面闊、進深各為五間。樓體四面裝隔扇門窗，外帶迴廊，攢尖的屋頂上覆蓋黃色琉璃瓦，裝飾輝煌華麗。樓閣的中部突出一層平座，外觀兩層的樓閣實際內部為三層。樓閣內部房間分割穿插，錯綜複雜，所以有「迷樓」之稱。

■ 寶頂

寶頂是攢尖頂建築最上部的裝飾物。皇家建築不論是大內宮殿還是園林建築，色彩大多以金色為主。符望閣的寶頂即是銅質鎏金的，在陽光下金光閃耀。

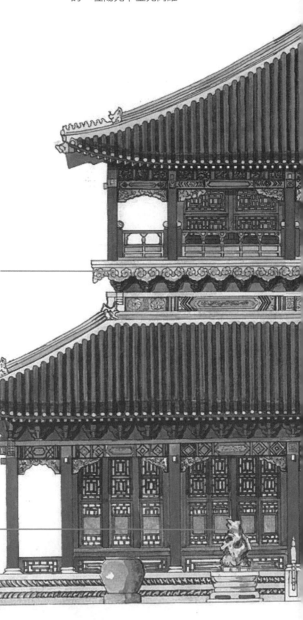

■ 琉璃掛檐

在符望閣的樓體外表面，上下檐中間突出有一層平座，平座上沿設圍欄以保護登樓者的人身安全，富有功能性，而平座外表的立面則是裝飾的重點部位，全部用琉璃件貼面，並做出如意頭的紋樣，華美而吉祥。

■ 湖石

在符望閣的前方左右各設一湖石作為裝飾，湖石漏透玲瓏，形態優美。石下都用小型須彌座來承托。

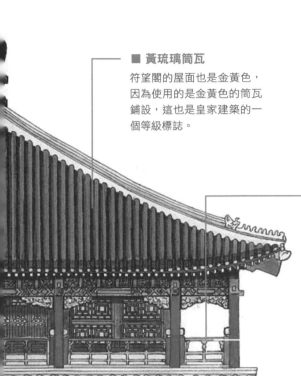

■ 黃琉璃筒瓦

符望閣的屋面也是金黃色，因為使用的是金黃色的筒瓦鋪設，這也是皇家建築的一個等級標誌。

■ 平座

樓層上用斗栱、枋子、鋪板等挑出的類似於陽臺的一圈結構層，叫作平座，在唐宋樓閣式建築中十分常見。明清時期，由於建築結構的簡化，平座作為結構層逐漸被簡化為一圈出排的欄杆，供人登臨眺望。

■ 隔扇

符望是乾隆花園中最重要的一座建築，所以在色彩與裝飾上都屬於等級較高者。除了黃色琉璃屋頂、鎏金寶頂、琉璃掛檐等之外，樓體四面的隔扇也是皇家建築隔扇最常用的朱紅色，大方穩重。

■ 須彌座

須彌座是由佛教神山須彌山引申而來，很多的佛教殿堂和皇家大殿都以須彌座作為殿堂臺基，符望閣也是如此。符望閣的這座須彌座臺基採用的是上下梟雕刻仰俯蓮瓣的形式。

頤和園德和樓

德和樓位於頤和園東宮門內的宮殿區，是一座體量高大宏偉的大戲樓，是慈禧太后為了聽戲特別建造。德和樓總高約 22 米，分上中下三層，三層臺面皆可作為演戲空間，三層臺面從上至下分別稱為「福」「祿」「壽」，都是非常吉利的名稱。大戲樓的三層皆有出檐，並且三層檐下額枋均繪有最高等級的金龍和璽彩畫，非常精美。

■ 扮戲樓

戲樓是觀戲的地方，也是演員表演的地方，前臺演戲，後臺扮戲，這座與主體樓閣相連的樓就是扮戲樓，高兩層。

■ 影壁

影壁的設置具有遮擋作用，同時也有避邪的意義。德和園園門內，正對園門設有一座影壁，影壁壁心繪五福捧壽，寓意吉祥美好。

■ 壽臺

德和樓戲臺的最下層為壽臺，面積最大，最開敞，也是最常演戲的一層。壽臺下面還設有地下室，裡面有一口水井，以供表演飛龍噴水、水漫金山等有水場面的戲劇。

■ 戲臺

頤和園德和樓是一座非常高大的
戲樓，它的主體部分是演出場所，
樓體高達三層，且三層樓之間都
有天井相通，並配有可移動的平
臺將各層連通，使演員可以從舞
臺各處出場。

■ 頤樂殿

頤樂殿是一座單層殿，卷棚歇山頂，它是
當初慈禧太后看戲的地方。頤樂殿的地平
略高於德和樓的一層地平，以便獲得最佳
的觀賞角度。每當德和樓戲臺上演戲劇時，
慈禧就端坐在頤樂殿內看戲，左右有王公
大臣等陪同。

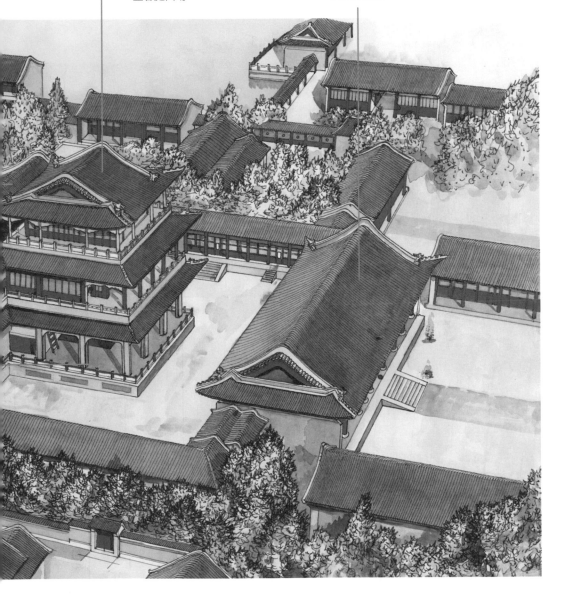

頤和園山色湖光共一樓　　>>

　　山色湖光共一樓是一座精美的三重檐兩層樓閣。平面為八角形，上為攢尖頂。迴廊、朱紅廊柱與隔扇、檐下蘇式彩畫，相互輝映。無論在造型上還是在裝飾上，這座樓閣都非常明麗、華美，又能與周圍的建築與樹木景觀相互呼應，尤其是與聽鸝館、貴壽無極共同組成一個完整的構圖。此外，山色湖光共一樓還與長廊和魚藻軒相連，形成參差起伏又連綿不斷的多樣而整的景觀。

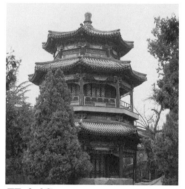

景山綺望樓　　>>

　　景山也是一座以軸線串連建築與景觀的園林，綺望樓就在園林大門內軸線之上。綺望樓建於乾隆年間，它是景山園門內的第一座建築，位處景山山腳下。綺望樓是一座兩層的樓閣，上下層皆為三開間，上下層皆有出檐，兩層中間有一層平座，上為單檐歇山頂。樓體上層一圈迴廊，而下層只有前廊。朱紅隔扇、廊柱，黃色琉璃筒瓦，色彩鮮明，富麗堂皇。

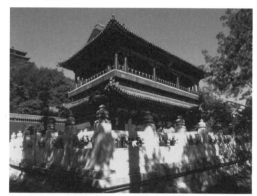

北海閱古樓　　>>

　　閱古樓始建於乾隆十八年（1753 年），位於北海瓊華島西北坡，樓體上下兩層，前圓後方，左右環抱，是個半圓形平面的建築，造型極為別致。門窗、廊柱、牆體大部分為紅色，少部分是灰色和白色，色彩上較為古樸、優雅。閱古樓內為半圓形的天井院，院內四壁嵌滿了《三希堂法帖》石刻，有四百九十多方，它們是中國現存自魏晉以來最為完整的石刻精品。

北海倚晴樓　　>>

　　在北海的北坡下有一組月牙形的建築群，由遊廊和多座高樓組成，東端為倚晴樓，西端為分涼閣，其間還有延樓。本圖就是四角重檐攢尖頂的倚晴樓。

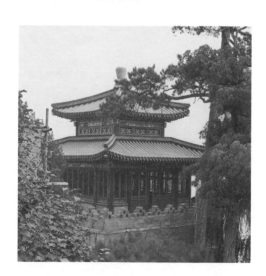

北海慶霄樓

慶霄樓建於清代順治八年（公元1651年）。慶霄樓體量高大，上為卷棚歇山頂，覆蓋灰瓦。脊端微翹，上面蹲有小獸。樓體分上下兩層。每層面闊均為五開間，上下層皆為通透的隔扇門窗，形制也相同，都是近似菱形的圖案，色彩全為紅色。四周都帶圍廊，廊前立紅色柱子，只是上層柱體為方形，下層柱體為圓形；上層臺上帶圍欄，下層則沒有任何類似的裝飾，臺基面光滑敞亮。慶霄樓造型方正、穩固，色彩富麗，氣勢威嚴。

北海疊翠樓

疊翠樓位於北海的園中園——靜心齋的最西北處，是全園的最高點，建於清代光緒十一年（公元1885年），是慈禧重修靜心齋時增建的。疊翠樓是座兩層樓閣，造型穩重、齊整，上下層均面闊五開間，帶迴廊，有粗大的圓柱支撐上檐。中部安裝有隔扇門，兩側實牆體粉刷潔白。兩層中間突出的走廊上，安裝有通透的欄杆，走廊的東西兩側有外突的、架在假山上的樓梯可以上下。假山參差零落，更顯出疊翠樓的高大。

北海環碧樓

在北海瓊華島的北坡，中部偏東位置，距離嵌岩室不遠有一座方臺，方臺的南側即為高聳的環碧樓。樓高兩層，樓體分層明顯，檐下無柱而代以磚砌牆體，磚牆窄直有如方柱，柱上端為突出的墀頭作為樓檐的支撐。樓體上下皆安裝輕巧的木隔扇，欞格簡單，並不像皇家宮殿建築的隔扇欞格那樣講究，體現出園林建築的雅致與樸實特色。環碧樓的整個樓體都倚在山坡之上，樓側也有怪石參差，從下部仰視，氣勢撼人。

北海萬佛樓

北海萬佛樓位於極樂世界殿的北面，是極樂世界建築群後部的主體建築，它建於乾隆三十二年（公元1767年），是乾隆皇帝為他的母親祈福而建。萬佛樓的面闊為七大開間，樓體高達三層，底部為高1米多的青白石須彌座。整個樓體的體量高大，氣勢壯觀不凡。據記載，樓內牆壁上曾嵌有佛龕、佛像一萬多個，所以稱為萬佛樓。

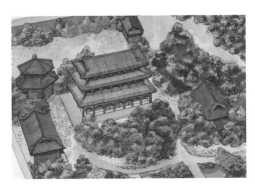

頤和園畫中遊樓閣

畫中遊是頤和園萬壽山前山西南轉角處的一組建築景觀，畫中遊樓閣是這組景觀中最重要、位於最前部的一座亭式樓閣。畫中遊樓閣的平面為八角形，上下兩層，上為重檐攢尖頂，覆蓋綠色琉璃瓦帶黃色剪邊。樓閣上下層均四面帶迴廊，只立朱紅廊柱，空間通透開敞。這裡地勢比較高，前部視野開闊。

■ 澄輝閣

澄輝閣是畫中遊建築群的主要建築之一，位於畫中遊中軸線的北端，單檐歇山頂。閣的兩端連著左右的爬山廊，將這一組建築圍護起來。

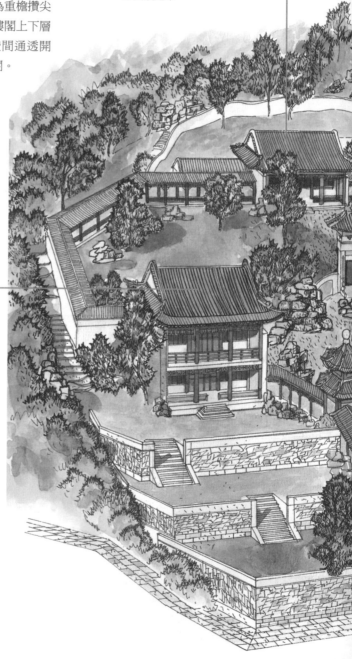

■ 借秋樓

借秋樓是畫中遊建築群中一座重要樓閣，位於畫中遊的西路中部，卷棚歇山頂。

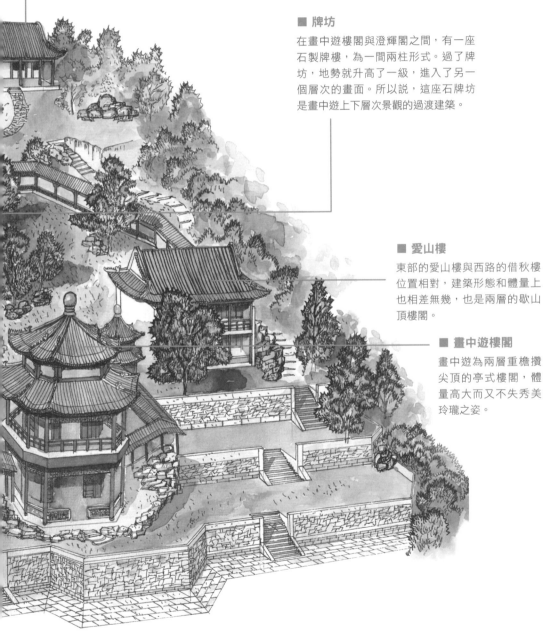

■ 湖山真意

從澄輝閣向東北而行，通過一道垂花門即可到達湖山真意敞廳，敞廳四面開敞，卷棚頂，體量適中，不會影響前部畫中遊的主體建築。此外，站在湖山真意這座敞廳中，可以透過門框梁柱等，看到玉泉山的景致，成為借景極好的取景框。

■ 牌坊

在畫中遊樓閣與澄輝閣之間，有一座石製牌樓，為一間兩柱形式。過了牌坊，地勢就升高了一級，進入了另一個層次的畫面。所以說，這座石牌坊是畫中遊上下層次景觀的過渡建築。

■ 愛山樓

東部的愛山樓與西路的借秋樓位置相對，建築形態和體量上也相差無幾，也是兩層的歇山頂樓閣。

■ 畫中遊樓閣

畫中遊為兩層重檐攢尖頂的亭式樓閣，體量高大而又不失秀美玲瓏之姿。

避暑山莊上帝閣

上帝閣是避暑山莊湖區金山島上的樓閣，它是金山島上的主體建築。樓閣高三層，平面六邊形，形體高聳，造型優美。樓閣的上中下三層均有康熙皇帝的題額，一層為皇穹永佑，二層為元武威靈，三層為天高聽卑，並且三層內各有供奉，一層供祭祀器物，二層供真武大帝，三層供玉皇大帝。

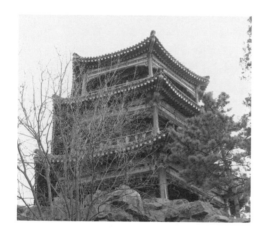

避暑山莊煙雨樓

避暑山莊煙雨樓是避暑山莊湖區青蓮島上的主體建築，是避暑山莊一處重要而美妙的景觀。它是乾隆皇帝仿照浙江嘉興南湖煙雨樓而建。「煙雨」其名出自唐代詩人杜牧的「南朝四百八十寺，多少樓臺煙雨中」。避暑山莊煙雨樓雖是仿建，但更勝於被仿者，樓的面闊為五開間，上下兩層，四面設迴廊、欄杆，四面皆可觀景，南湖水、北平原、東山峰、西層巒。

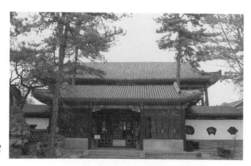

避暑山莊綺望樓

綺望樓是避暑山莊山區的一座樓閣。在榛子峪南坡下，宮殿區的西面，有一座規整的庭院，其正殿即為綺望樓。樓閣為上下兩層，面闊九開間，前帶廊，卷棚歇山頂。朱紅的廊柱、隔扇富麗典雅，而灰瓦的屋頂又顯得素淨清爽。樓前庭院植花種樹、山石堆疊。登樓遠眺，山光水色，美景無盡。

避暑山莊雲山勝地

雲山勝地是避暑山莊正宮建築群的最後一座建築，在煙波致爽殿的北面，它是一座兩層的小樓，樓的上下層皆為五開間。雲山勝地西可觀山，東可看湖，北有草原，樓的前側則疊有山石、植有松木。登上了雲山勝地樓，避暑山莊的湖光山色便盡收眼底。在山水樹木之間還常有雲霧繚繞，所以康熙題名為「雲山勝地」。

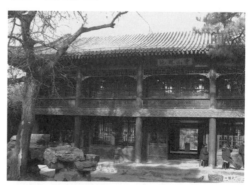

軒、榭

軒、榭也是廳堂類建築，只是相對來說，它們在體量上要小巧精緻一些，並且大多不作園林的主體建築。軒、榭更具有園林建築意味，可以說只有園林中才經常出現軒、榭形式的建築。簡而言之，軒榭是指以軒敞為特點的亭閣臺榭類的建築。

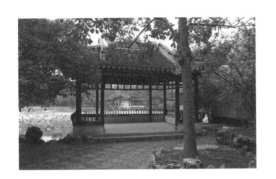

榭

榭原是指建在高臺上的敞屋，《尚書·泰誓上》曰：「惟宮室臺榭」。孔穎達疏：「土高曰臺，有木曰榭」。而《釋名》則說「榭」是憑藉的意思。後來，園林中建於花叢中、水邊或水上供人們遊賞觀景，又能憑依休憩的建築，就被稱為榭。近水者稱水榭，依花者稱花榭。因為主要用於賞景、休憩，或是賞景與休憩兼顧，所以榭類建築多開敞通透，最多是設隔扇門窗，而多不會築實牆體，因而其輕盈之態也自得。

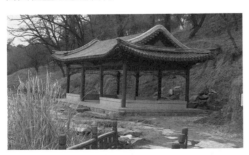

軒

軒對於園林來說，有兩種形式，一是園林中的一種小型的精巧的單體建築，一是園林中廳堂建築前部飛舉的頂棚。作為前者在各種園林中都可以見到，而後者主要屬於江南園林中特有。作為園林建築之一，軒的造型以輕巧見長，無論是作為單體建築還是作為廳堂的一部分，觀之都有輕盈如飛之感。特別是作為廳堂建築前部的頂棚軒，其形式更為豐富多變，有菱角軒、海棠軒、船篷軒等，造型也更為輕巧。

拙政園芙蓉榭

拙政園芙蓉榭位於園子的東部園區內，具體位置在東部園區的池水東端岸邊，臨池水而建，並且建築體大部臨於水上。芙蓉榭為四面開敞的一座水榭，榭內置精美的圓光罩，榭的四面立柱、設圍欄和掛落，遊人可以入榭憑臺依欄觀水景。水榭頂為單檐歇山卷棚式，四角飛翹，體態輕盈小巧。倒影入水中，更有一種靈動與飄逸之美。

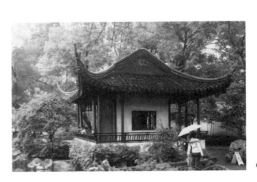

避暑山莊文津閣 >>

　　文津閣是避暑山莊平原區的一座小庭院，四面白牆圍護，也是山莊一處重要景觀。庭院內的主體建築是文津閣藏書樓，是清代所建四大藏書閣之一。文津閣面闊六間，外觀兩層，實為三層。從正面看，樓閣下層前帶走廊，而上下層均安裝隔扇。文津閣的建築形式是依照《易經》中所說的「天一生水」「地六成之」而建，即第一層分為六間，而頂層為一大通間。文津閣是清代乾隆時用來珍藏《四庫全書》的地方。

■ 文津閣

這座高大的兩層樓閣即是清代珍藏《四庫全書》的一座藏書樓。

■ 玉琴軒

玉琴軒在曲水荷香亭的後面，是乾隆三十六景之一，軒額「玉琴軒」為乾隆皇帝所題。因為當年這裡清泉流撞山石之音，美妙有如琴聲，所以稱建築為「玉琴」。

■ 曲水荷香亭

曲水荷香是一座體量較大的重檐方亭，因為內有曲折水槽，是對古代文士曲水流觴景觀的濃縮，比較特別，所以成為避暑山莊重要一景，也是康熙三十六景之一。

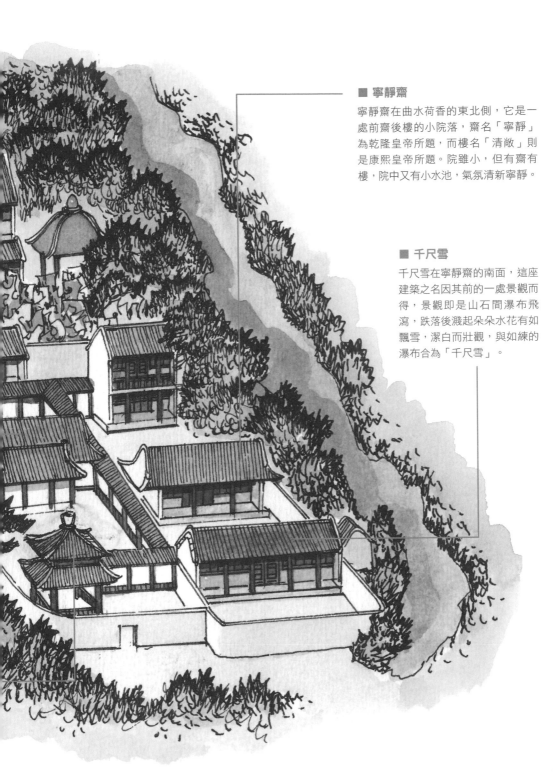

■ **寧靜齋**

寧靜齋在曲水荷香的東北側，它是一
處前齋後樓的小院落，齋名「寧靜」
為乾隆皇帝所題，而樓名「清敞」則
是康熙皇帝所題。院雖小，但有齋有
樓，院中又有小水池，氣氛清新寧靜。

■ **千尺雪**

千尺雪在寧靜齋的南面，這座
建築之名因其前的一處景觀而
得，景觀即是山石間瀑布飛
瀉，跌落後濺起朵朵水花有如
飄雪，潔白而壯觀，與如練的
瀑布合為「千尺雪」。

拙政園倚玉軒

　　倚玉軒位於拙政園中部水池南岸，所以也稱南軒，與園中主體建築遠香堂相鄰。倚玉軒面臨水池而建，面闊三開間，四周帶迴廊，單檐歇山卷棚頂。倚玉軒之名源於文徵明詩句「倚檻碧玉萬竿長」，這軒名與軒旁原有所植青竹正相應。倚玉軒在拙政園中的地位僅次於遠香堂，它向南能通小飛虹，向北能達荷風四面亭。

拙政園聽雨軒

　　在拙政園中部景區的東南角，距離玲瓏館不遠有一個獨立的小院，院之主體建築即為聽雨軒。它是一座三開間的小軒，單檐卷棚歇山頂，兩側山牆連著遊廊。軒前院中有清冽池水，池中植荷數枝，池邊栽芭蕉、翠竹，每逢雨天，雨點滴滴落在荷葉、芭蕉、翠竹之上，聲音或圓潤或清脆，正是靜賞輕聽好時節。自然表現出了聽雨的主題。

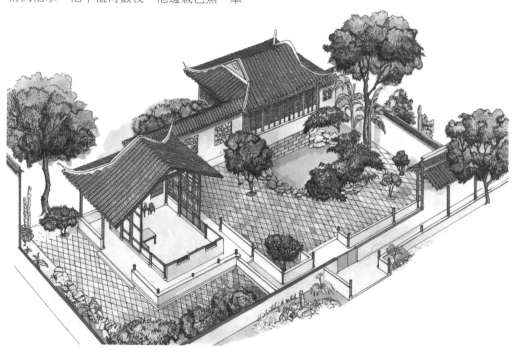

拙政園與誰同坐軒

拙政園與誰同坐軒位於園子西部景區的中心，臨池而建，是看風賞月臨水的佳處。軒名取自蘇東坡詞句「與誰同坐，明月、清風、我」，極富文人高雅、絕世的氣質。而軒的平面為扇形，甚至連窗洞、桌、椅、匾額等也都做成扇形，使之多添一份意趣，顯得活潑生姿，也讓園林景觀更多變化，在不經意間帶給人們一種新鮮感。

網師園竹外一枝軒

網師園竹外一枝軒同樣處於園中水池的北岸，距離看松讀畫軒不遠，不過竹外一枝軒是臨水而築，可以入軒俯瞰池水、觀賞游魚。它是一座似軒非軒，似廊非廊的建築，前部開敞，檐下立兩柱，柱上有對聯：「護研小屏山縹緲，搖風團扇月嬋娟」。由正面看面闊為三開間。小軒的別致之處更在軒後，由軒內後望可透過軒後的圓洞門和矩形窗，看到集虛齋院內蒼翠欲滴、搖曳生姿的修竹。

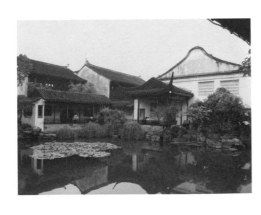

網師園看松讀畫軒

網師園看松讀畫軒也是園中一座較重要的軒室，居於中心水池的北岸，面闊四開間，三明一暗，整體形象高敞軒昂。看松讀畫軒與小山叢桂軒基本呈南北相對之勢，並且它與小山叢桂軒一樣也不近臨水池，而是前部隔有假山、林木。因為林木主要為松柏之類，所以稱「看松」，而由軒內向外觀景有如圖畫，所以稱「讀畫」，便有了看松讀畫軒之名。

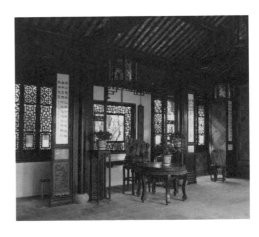

網師園小山叢桂軒 ———— >>

　　網師園的小山叢桂軒，其名的得來是因為在軒旁有山石和叢生的桂樹。小山叢桂軒建築是四面廳的形式，四面安裝嵌玻璃的隔扇，因而更顯小軒通透明淨。軒的體量小巧，姿態舒展飄逸，在山石、桂樹的掩映中，營造出了一份幽然寧靜的氣氛。小山叢桂軒是網師園中的主體建築，是園主人用來招待賓客之處。

■ 月到風來亭

亭子是我國古典園林中最富有情趣的建築，小巧玲瓏，特別在小型的私家園林中最為相宜，更具情態。網師園中心水池西岸有一座亭子，名為月到風來亭，堪稱是網師園中最為引人注目、最精巧的一座小亭。

■ 蹈和館

網師園蹈和館在濯纓水閣的南面，它是一座東西向三開間的小室，三間之間以板壁相隔，板壁上開設小門連通。館的西牆上開設有木質櫺格花窗，映著窗外搖擺的青竹，自現一種幽靜雅致的氣氛。「蹈和」二字取履貞蹈和，寓意安閒吉祥。這裡不臨中心水池，又有樹木掩映，環境非常清靜，當初是園主宴居的地方，現已闢為畫廊。

■ 琴室

琴室是一座依牆半亭式建築，在蹈和館的南牆外。琴室中擺有琴桌、坐凳，主人閒來無事可以在這裡彈琴散心。

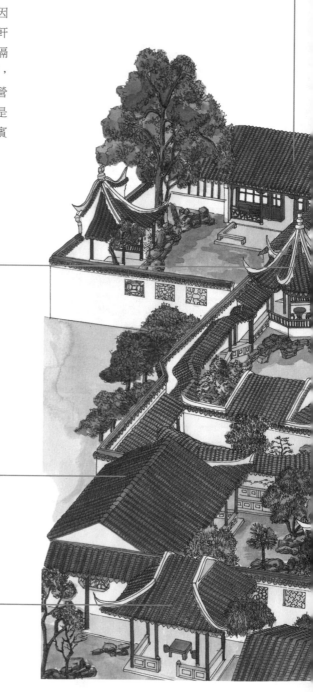

■ 殿春簃

殿春簃在網師園的西北部，通過中心水池彩霞池西北的潭西漁隱小門即可到達殿春簃小院。小院面積不大，但環境清幽，景觀豐富。小院是當初的葡萄圃，春季裡即有葡萄藤順勢生長。院的主體建築居北朝南，三間，單層，前部較開敞，對著院落。

■ 集虛齋

集虛齋是一座樓式建築，位於網師園中心水池的東北角，與竹外一枝軒僅一牆之隔。它是當初主人讀書與修身養性之所。集虛齋本就居於相對僻靜的位置，其旁又有青竹相伴，越發顯得幽然清靜。

■ 彩霞池

我國江南私家小園，大多在園中闢有水池，但水池卻大多無名，網師園這個小池卻有一個美妙的名字，叫做彩霞池。據說，這是用當初園主女兒的名字命名的。

■ 小山叢桂軒

這座體量較大的歇山頂的建築即為園中主體建築小山叢桂軒。

105

獅子林指柏軒

　　獅子林指柏軒是園內一座大型建築，是貝氏得園後所建，它是一座樓房，不同於一般的單層小軒。軒的上下層皆出檐，且都設有通透的隔扇門窗，屋頂為卷棚歇山式。樓的下層帶走廊，廊內門兩側懸有篆書長聯：「丘壑現奇觀古往今來世居婁水歷數吳宮花草顧辟疆劉寒碧徐拙政宋網師屈指細評量大好樓臺誇茂苑，溪堂識真趣地靈人傑家孚旻山緬懷元代林園前鶴市後鴻城近雞陂遠虎丘迎眸縱登眺自然風月勝滄浪」。軒前院中植有玉蘭、金桂，花開時節，香氣四逸。

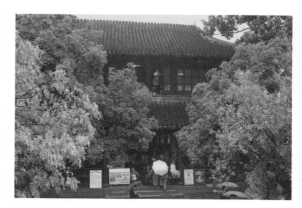

留園綠蔭軒

　　留園綠蔭軒位於園子中部水池的東南岸，臨池而建，正面對著池中的小蓬萊島。小軒只有一間，上為單檐卷棚硬山頂，四面開敞，空間通透，為敞軒形式。小軒面對水池的一面設有美人靠，遊人可以坐靠在美人靠上，邊觀賞風景邊休息。軒的一側牆體上開設漏窗，另一側連著一段帶漏窗的廊子。「綠蔭」其名得於原來軒旁有一株枝葉蔥翠的青楓。綠蔭及其構成的景觀正如詩中所寫：「華軒窈且曠，結構依平林。春風一以吹，眾綠森成陰」。

留園聞木樨香軒

　　在留園中心水池的西北部，有一處雄偉渾厚的黃石假山。山上桂樹叢生，中有一小軒，軒因桂樹而名，即為聞木樨香軒。聞木樨香軒是一座開敞的三開間小軒，裝飾簡潔而大方。軒內懸「聞木樨香軒」橫匾，軒前柱上有對聯：「奇石盡含千古秀，桂花香動萬山秋」。軒的後部依著一道廊子，因為所處地勢高敞，所以憑軒四顧，可將園中景色盡收眼底。

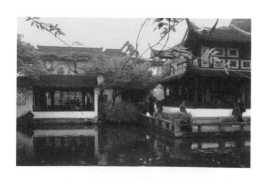

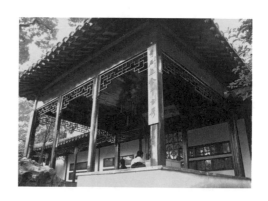

怡園藕香榭　>>

　　蘇州怡園的主體建築是一座面闊三開間、四周帶迴廊的四面廳，單檐卷棚歇山頂，位於中心水池的南岸。這座四面廳是座鴛鴦廳，藕香榭是它的北廳，因為廳前面臨池水，正好夏日可賞荷，更有荷花的幽香飄散滿室，所以命名為「藕香榭」，也稱「荷花廳」。藕香榭的背面是梅花廳，也稱鋤月軒，因廳南院中植有梅花數株而得名。

怡園拜石軒　>>

　　怡園拜石軒在園子的東部，它是一座三開間卷棚歇山頂的四面廳，廳的周圍帶迴廊。軒北院中置有嶙峋怪石，蔚為奇觀，因此取「米顛拜石」的典故將軒命名為「拜石」。又因軒南院中植有四季常青的樹木，尤其是松、竹、梅最為突出，所以取三者之合稱「歲寒三友」之名，將軒又稱為「歲寒草廬」。

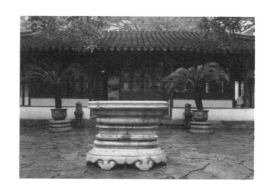

滄浪亭面水軒　>>

　　滄浪亭面水軒建於園門內沿河的複廊的西端，「面水軒」其名當然也清楚地表示了

這座軒是面臨池水而設的。軒與廊東端的觀魚處東西相對。面水軒是座四面設落地長窗的敞軒，環境開敞。軒內置有圓桌、長几，擺有盆景，放有小圓凳、靠背椅。透過通透的隔扇門，能看到軒外生氣盎然的綠樹，豐富了室內景觀。真是休憩、賞景的絕佳處。

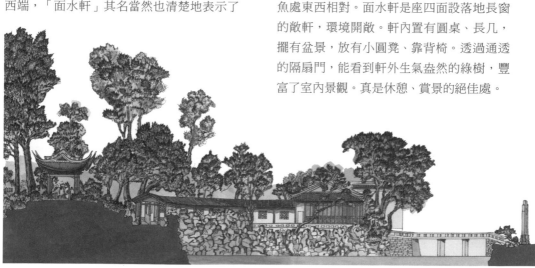

個園宜雨軒 >>

個園宜雨軒位於園內中心小水池的南岸，是園中的主體建築，並且是開敞通透的四面廳形式。宜雨軒面南而建，面闊三開間，四面帶迴廊，設廊柱與欄杆。軒前中間兩根廊柱上懸有對聯一副：「朝宜調琴暮宜鼓瑟，舊雨適至今雨初來」。宜雨軒是當初園主招待賓客，與友人歡聚之處。因為軒前植有數株桂花，所以又稱「桂花廳」。

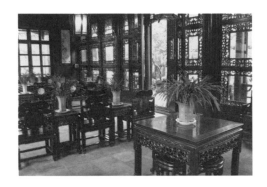

頤和園寫秋軒 >>

寫秋軒是一座軒式建築，位於頤和園萬壽山南坡轉輪藏的東面，軒為單檐卷棚歇山頂，面闊三開間，中央開間為隔扇門，兩側開間闢設檻窗。寫秋軒的兩端山牆各連著一段廊子，分別聯繫著尋雲亭和觀生意亭。三座建築組合成別致的一組建築景觀。

御花園絳雪軒 >>

北京故宮御花園絳雪軒是園中一座重要建築，位於園子的東南角，與西南角的養性齋相對。絳雪軒是一座五開間的軒室，單檐硬山頂，覆蓋黃色琉璃瓦。軒前部帶有三間歇山卷棚頂的抱廈，整體形成凸字形的平面，與凹字形平面的養性齋在體形上也相對。絳雪軒後部依著東牆而立以穩其勢，前部則置有琉璃花壇，植海棠、疊湖石，景觀奇美。

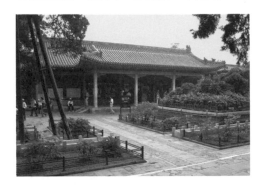

乾隆花園古華軒 >>

北京故宮內的乾隆花園是一座多進院落組成的內廷宮苑，古華軒是園中第一進院落的主體，它是一座五開間的敞軒，四面帶迴廊、安隔扇，頂為卷棚歇山式。軒內頂部為井口天花形式，楠木造，花紋為卷草花卉，非常高雅、精美。透過開敞的隔扇，由軒內即可欣賞到前院內的亭臺、假山和樹木景觀。

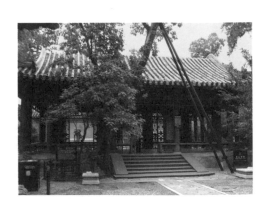

擁翠山莊抱甕軒　>>

蘇州虎丘山上的擁翠山莊是一座園中小園，來到園前，步上十餘級臺階進入園門，即是抱甕軒。抱甕軒是一座面闊三開間的敞軒，是山莊內的主體建築之一。建築的中央開間安裝隔扇門，左右開間安裝隔扇窗，同樣的材質、色彩，同樣的欞格花紋。軒內後檐懸有「抱甕軒」匾額一方。

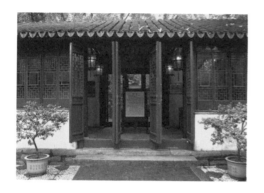

齋、館　>>

齋、館也是園林中比較重要的建築類型，相對於軒、榭的開敞來說，齋、館的空間要封閉一些。它們的這種封閉，並不是幽暗，而是在講求明淨的基礎上又不過分開敞。此外，齋、館的建築位置，多相對退避，而不若軒、榭那樣多臨水，不像軒、榭那樣處在開敞的大空間中。此外，齋、館周圍往往還多安排一些其他建築，以形成大面積建築景觀。

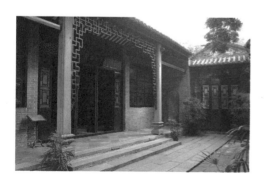

擁翠山莊月駕軒　>>

擁翠山莊月駕軒在問泉亭的西側上方，其中間是一攢尖頂的亭屋，兩邊各附一短廊，形式就像一葉輕舟正穿行在峰石之間，生動、活潑，所以得名「月駕軒」。月駕軒正面開敞，另三面為牆體，左右兩牆體上又各開豎長方形門洞，門上磚額為「花疏」和「月淡」，後面牆上懸有「月駕軒」匾，匾下對聯一副：「在山泉清出山泉濁，陸居非屋水居非舟」。對聯兩側掛有雅致的石屏。

齋　>>

園林中的齋主要是園主人的修身養性之所，但也不盡然，有時候園主人燕居之室、讀書的書屋，甚至是小輩的學堂等，也都以齋命名，所以齋的意義就更廣一些，同時，齋這種建築的形式也便多樣起來。但不管是用於修身養性，還是讀書、上學，齋都要求環境靜謐，所以大多建在園林比較安靜的一隅，並有一定的遮掩。

避暑山莊水心榭————————— >>

避暑山莊水心榭是山莊湖區的一處重要景觀，康熙時這裡曾是湖水出山莊的水閘，經過精心的設計，於閘上建了三座亭榭，水閘的作用依然存在，亭、榭與之相依形成優美景觀。三座水榭俱開敞通達，重檐飛翹，並以左右二榭為對稱形式。因此，雖然只有三座建築，卻呈現出了多樣性與統一性。

■ 側亭

在水心榭中心亭的兩側各有一側亭，兩亭形態相同，都是重檐攢尖頂，平面方形。兩亭在體態、氣勢上並不輸於中心亭，但因為居於兩側，有守衛之勢，所以居於次要地位。

■ 牌坊

在水心榭三亭的外側還各建有一座牌坊，兩座牌坊在形體大小、形式上都相同，為三間三樓形式。不過，它們與一般的牌坊有所不同，雖然是三間，但只有兩柱，即中央一間有兩柱，左右兩柱為不落地形式，顯得牌坊特別精巧可愛。

■ 水閘

避暑山莊水心榭原不是為了取景，而是為了疏通流水建的水閘，後為了使之更富有藝術氣息，才於閘上建亭榭以觀。這裡的水閘就是亭榭下面通流水的涵洞，有了這樣的洞口，上建道路依然可通行，上建亭榭又可觀景，實用性與藝術性緊密結合。

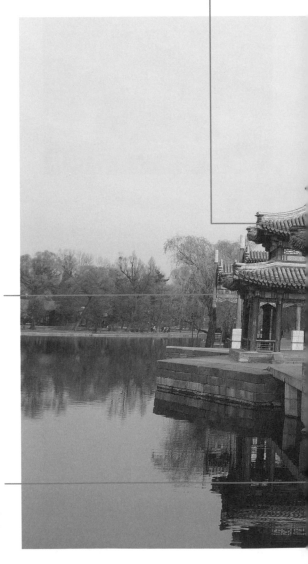

■ 中心亭

避暑山莊水心榭由三座建築組成，中心一座為重檐歇山卷棚頂，平面呈長方形，四面開敞通透。

■ 彩畫

水心榭三亭檐下梁枋彩畫都是旋子彩畫，在清式彩畫中居於第二等，僅次於最高等級的和璽彩畫。

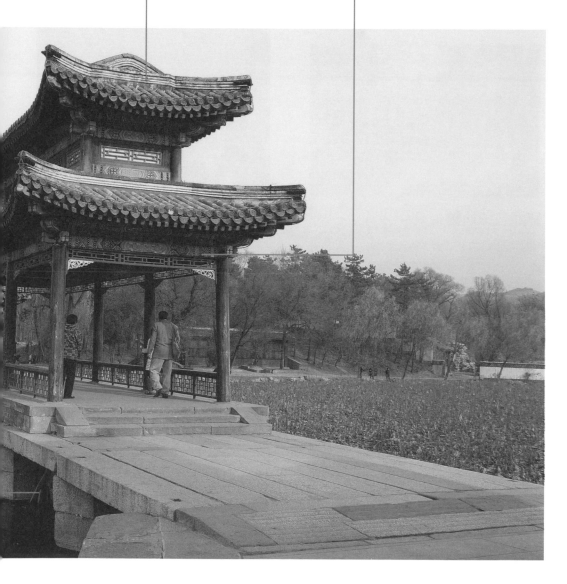

館

館原義是客舍，因此園林建館的主要作用是待客。在我國古典園林中，被稱為館的建築非常多，除了客舍、書房、學堂之外，還有燕居之地，甚至是眺望賞景之地，都有以館為名的。館類建築中，除了少數作為廳堂的館之外，一般也多建在園子的一隅，特別是作為書房的館，大多環境幽僻。館的建築規模不定，大者可以是一組建築，小者可以只是三間單體建築。

留園五峰仙館

五峰仙館是留園內最大的廳堂，也是東區的主體建築。建築面闊五開間，卷棚硬山頂，富麗堂皇，高大敞亮，室內裝飾裝修也非常精美，陳設古雅。室內正中用屏風、屏門隔成南北兩部分，南面寬敞，北面侷促。正中紅木屏門上刻有《蘭亭序》全文，屏門兩側紗隔上部窗心嵌有古銅器拓片，還有生動的花鳥絹畫；隔扇裙板上則雕刻有博古圖案和帝王將相等人物。五峰仙館因為梁柱都是楠木所造，所以又稱楠木廳。

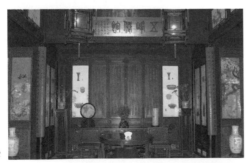

拙政園秫香館

拙政園秫香館是一座廳堂，並且是拙政園東部園區內最大的一座廳堂，處於東部園區的北面、土崗之西。秫原指高粱，一般代指稻米之類穀物的統稱。秫香館原為秫香樓，因為東部園區的北面原來是園主種植稻米等作物的家田，所以在這裡建樓，可以觀賞田園景致，樓名便也因此稱為「秫香樓」。

留園林泉耆碩之館

林泉耆碩之館是留園東區另一座較為重要的建築，館為鴛鴦廳的形式，廳中間以銀杏木精製的六扇屏作隔斷，分為南北兩部分，六扇屏一面繪有冠雲峰圖，一面書有贊序。贊序對園主人盛康得石的經過進行了簡單的敘述，主要是對冠雲峰的讚美。序文酣暢淋漓，一氣呵成。序兩旁柱上有對聯：「勝地長留即今歷劫重新共話縐雲來父老，奇峰特立依舊干霄直上旁羅拳石似兒孫」。

拙政園三十六鴛鴦館　>>

拙政園三十六鴛鴦館位於園林西區中部池水的南岸，是西區的主體建築。三十六鴛鴦館也是一座開敞通透的四面廳。這座建築的最大特點，是鴛鴦廳的形式。廳堂中間以銀杏木雕屏風相隔，北廳因為臨池，池中曾養有鴛鴦三十六對，所以館名題為三十六鴛鴦館，而南廳院內種植曼陀羅花，所以稱為十八曼陀羅花館。館的外觀也很特別，在三開間主體建築的四角，又各建有暖閣一間，成為我國古典園林建築平面造型中獨一無二的例子。

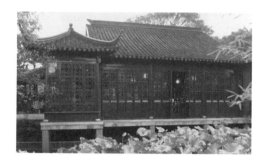

拙政園玲瓏館　>>

玲瓏館位於拙政園中部園區的東南部，是枇杷園中的主體建築。玲瓏館是一座三開間的小型建築，單檐卷棚歇山頂，四面隔扇門窗。門窗欄格花紋全部為冰裂紋，與館前地面上的冰裂紋相互呼應，共同表達了玲瓏館高潔的品味。館側疊有山石，又種有翠竹，館內懸「玉壺冰」匾額。

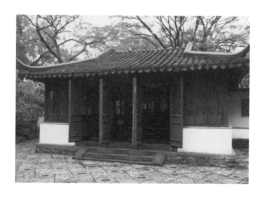

留園清風池館　>>

在留園西樓西北不遠處有一臨水小建築，這就是水榭形式的清風池館，單檐卷棚歇山頂。清風池館兩面臨池：一是它的正面開敞朝向西方，面對池水，設有美人靠，可坐息，也可憑欄觀魚；二是它的左側也面對池水，粉白牆上開設有漏窗，也可透過漏窗觀景。清風池館的右側和後側傍有山石，而左後側則微微依著西樓，與西樓一角相連。清風池館內的粉牆上還懸有掛屏，裝飾雅致、簡潔。

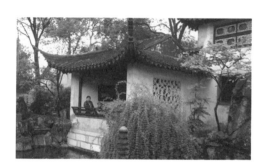

拙政園拜文揖沈之齋　>>

拙政園拜文揖沈之齋位於園林西區的東北角，實際上就是倒影樓的下層。倒影樓的樓下懸有「拜文揖沈之齋」匾額，匾中「文」「沈」指的是明代著名的畫家文徵明和沈周。據園主張履謙在《補園記》中所述可知，張氏是因為得到了文徵明的《王氏拙政園記》石刻及文徵明、沈周的畫像，才特意建這座倒影樓的。為表示對文、沈的推崇，又在樓下立「拜文揖沈之齋」匾。

網師園集虛齋

網師園集虛齋在園內中心水池的東北部，竹外一枝軒的後面，齋與軒之間僅有一牆之隔。集虛齋是一座二層的樓房，上下兩層的面闊皆為三開間，前部安裝木質隔扇，頂為單檐硬山式。「集虛」之名取自《莊子‧人間世》中「唯道集虛，虛者，心齋也」句意。當初，這裡樓上是女兒閨閣，下為讀書之處，窗外種有叢叢青竹，確有虛靜清明之意。集虛齋體量高大，又居於較好的位置，所以登樓觀景視野非常好。

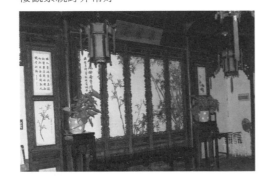

乾隆花園倦勤齋

乾隆花園倦勤齋是花園的最後一座建築，共有九間，它是帝后們的休息處。倦勤齋在外觀上看為硬山卷棚式頂，覆黃琉璃瓦帶綠剪邊，並沒有什麼特殊之處，它的特別之處在內部。倦勤齋的九間房屋並不直接連通，而是東五間相連、西四間相連。西四間是皇帝看戲的地方，它的最東面一間建為兩層，設帝王寶座，座後有樓梯通到東五間上層，別致而實用。

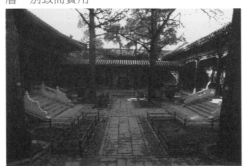

怡園坡仙琴館

怡園坡仙琴館位於園子中心水池東岸東，為一卷棚歇山頂建築，一室分為兩間。其中的東間即為坡仙琴館，而西間名為石聽琴室。不論是坡仙琴館，還是石聽琴室，都與「琴」字相關，據說，這是因為主人曾得蘇東坡所製古琴一把。坡仙琴館和南面的拜石軒互為對景。

寄暢園含貞齋

寄暢園含貞齋在園子的西南部，出秉禮堂月洞門向北不遠即到。含貞齋是一座三開間的小軒，硬山頂，三面圍廊。小軒面東而建，門外有寬敞的場地，其東部略偏北處為九獅峰，隔斷了含貞齋與園池錦匯漪，使含貞齋成為一處寬敞而又幽靜的別致所在。

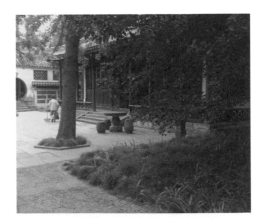

北海畫舫齋 >>

北海畫舫齋位於北海水面的東岸，建於清代乾隆年間，是北海的園中園，當初是帝后們看戲的地方，環境清幽雅致。畫舫齋的正殿建在園內方池的北面，是一座前軒後殿式的建築，也就是殿前帶抱廈的形式，抱廈為三開間，與正殿一樣都是卷棚歇山頂。正殿額題即為「畫舫齋」，是乾隆皇帝御筆。

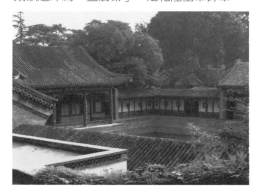

頤和園宜芸館 >>

頤和園宜芸館是頤和園東宮門內宮殿區的一座建築，乾隆時期它是乾隆皇帝藏書的地方。1860 年時被英法聯軍燒毀，慈禧太后重建，並將它作為光緒皇帝的皇后隆裕在園中的寢殿。宜芸館的正殿面闊五開間，前帶廊，單檐卷棚頂，檐下匾額即為「宜芸館」。

故宮御花園養性齋 >>

北京故宮御花園養性齋是一座書房，是清代帝王讀書、休息之處，位於御花園的西南角。養性齋是一座兩層的樓房，上下層皆帶走廊、設欄杆，帝王讀書之餘可以憑欄觀景，略作休息。養性齋的平面比較特殊，是凹字形，前部開口，正對著齋前假山。因為有了假山的屏蔽，所以環境也自幽靜起來。凹字形的平面正與御花園東南角絳雪軒凸字形的平面相對。

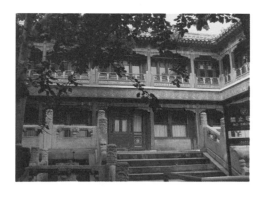

殿 >>

殿也就是宮殿，《辭源》中有「專稱解釋為帝王所居及朝會之所或供奉神佛之所」。園林中能夠建宮殿的只有皇家園林，包括皇家的大型苑囿、內廷宮苑、離宮別館，而私家園林、景觀園林中都不能建宮殿，甚至是寺觀園林中也沒有殿類建築。這是因為宮殿的建築等級最高，不是一般人可以使用的。皇家園林中的殿，有居住的殿，有辦公的殿，也有觀景的殿，有的兼有觀景、辦公或是觀景、居住多種功能，有時為契合園林主題，此類殿堂建築也以「堂」「館」等為名。

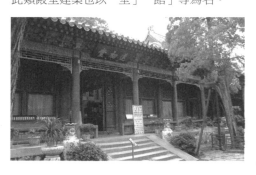

115

北海靜心齋 ————————— >>

北海鏡清齋位於北海的北岸，是北海內的一座園中之園，建於乾隆年間，現今稱為靜心齋，為清末時慈禧太后所改。鏡清齋也是小園中的一座主體建築的名稱，現仍保留，它是一座五開間的建築，坐北朝南，前帶廊，廊下繪有雍容華貴的彩畫，華貴之外又不失雅致精美，殿後建有三間抱廈，整體很有氣勢。

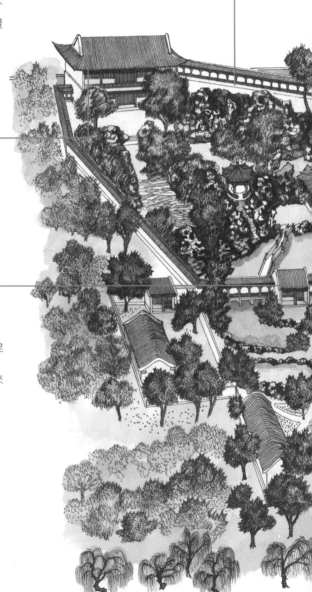

■ 爬山廊

靜心齋小園地勢南低北高，並且北部還有山石堆疊，石上建有長長的爬山廊，廊子對內一面開敞，人可以立於廊內觀賞園景。長長的爬山廊也產生圍牆的作用，將小園單獨圍合成一片清靜天地。

■ 疊翠樓

疊翠樓是座五開間的兩層樓閣，也是靜心齋小園的最高點，它是清末時奉慈禧太后的旨意修建，是慈禧太后用來觀賞園外市風之景的所在。樓體左右與爬山廊相連，通過爬山廊即可上下此樓。

■ 鏡清齋

鏡清齋是靜心齋小園中的主題建築，坐落在小園中部偏南位置，前後皆臨池水，水面對於建築來說就如鏡子一般可照可映。

■ 沁泉廊

沁泉廊雖然地位沒有鏡清齋主要，但卻位於小園的中心，廊下有水壩可通流水，廊後水位高、廊前水位低，水的落差形成優美的泉聲，所以得名沁泉廊。這裡是夏季納涼和閒時賞景佳處。

■ 焙茶塢

焙茶塢其實就是為品茶而建，清代時的帝王后妃們常在這裡品茶，有時還讓深諳茶道的人在這裡為他們表演茶道。焙茶塢的楹聯則寫出了這裡的園景：「岩泉澄碧生秋色，林樹蕭森帶曙霞」。

■ 韻琴齋

韻琴齋是座兩開間卷棚頂的配房，面臨池水，因為立於齋內可以靜聽泉水潺潺之聲有如琴音，所以得名「韻琴齋」。除了流水之外，這裡還有青竹，氣氛非常雅靜，是讀書、彈琴的好地方。

北海善因殿

北海善因殿建在白塔的前方，它是一座方形的小殿，平面為方形，下層殿簷也為方形，但它的上層殿簷卻是圓形，也就是殿頂為圓形攢尖頂，頂部中心立有鎏金寶頂。這座小殿全部為琉璃貼面，四面整齊地貼飾有黃綠琉璃小佛，橫枋上也滿貼黃綠琉璃，精緻而華美。善因殿還是觀景的佳處，如果站在殿前的平臺上，可以一覽無餘地欣賞北京古都的風貌，當然俯瞰近處的北海海面更是絕妙。

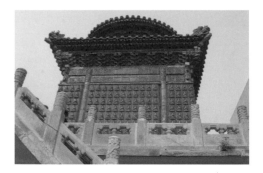

北海法輪殿

北海瓊華島前坡有永安寺一座，寺內的主殿名為法輪殿，面闊五開間，前部帶走廊，廊下立紅色圓柱，中央兩根柱子上懸掛有黑底金字的對聯，正中額枋上懸「法輪殿」匾，梁枋彩繪精美，柱頭雕刻細膩。大殿為單簷歇山頂，覆五彩琉璃瓦；正脊上嵌飾五彩琉璃的二龍戲珠，兩端有琉璃大吻，精緻而壯美。

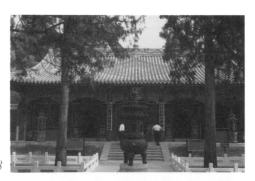

北海琳光殿

琳光殿位於北海瓊華島的西坡，面闊三開間，中央開間設門，門板為四扇隔扇式，兩邊開間辟窗，左右對稱。門框、門扇、窗櫺都是朱紅色。大殿上為單簷歇山頂，屋面覆蓋灰瓦。簷下額枋上則布滿青綠色彩畫。殿下為方正的條形基座，前有條石臺階。基座、臺階和窗臺下部的牆體，皆為白色。由殿的正面觀看，色彩以朱紅色為主，與方正的殿體、平直的基座結合，在飄浮的綠柳與濃郁的松柏間，顯得莊重古樸。

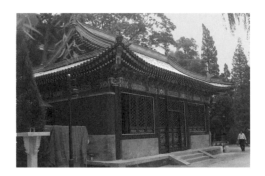

北海大慈真如寶殿

北海大慈真如寶殿是北海北岸的一座大型殿宇，它是西天禪林喇嘛廟中的主殿，並且它是一座由金絲楠木建造的大殿，可見其尊貴與不凡。大殿的面闊為五開間，重簷廡殿頂，殿頂覆蓋黑色琉璃瓦帶金黃色剪邊。色調莊重，風格古樸。大殿下有臺基，前有凸出的月臺，圍以漢白玉的欄杆，非常有氣勢。大殿內供奉有三世佛和十八羅漢像。

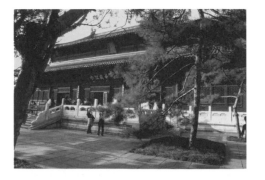

北海普安殿 >>

普安殿是北海瓊華島上白塔寺的主殿，在正覺殿後院正中，它是一座面闊三開間、黃琉璃瓦頂的大殿，殿體周圍帶迴廊，廊下立有朱紅色廊柱。普安殿的裝飾非常精美，而且等級也較高。大殿中央開間門上懸有藍底金字「普安殿」匾額，匾後枋上繪有以遊龍和旋子為主題的旋子彩畫，並且大面積貼金，與藍綠兩色交錯組合，典雅而富麗。紅色的隔扇門窗都採用最高等級的菱花紋隔心。大殿前方是寬廣乾淨的院落，種松植柏，莊嚴清靜。

北海悅心殿 >>

北海悅心殿是一座單檐卷棚歇山式灰瓦頂殿堂，面闊五開間，中央開間設門，兩側闢窗，窗下檻牆體較低矮。殿體前帶走廊，廊下立有六根粗大的圓柱，中央開間門前的柱子上懸掛有對聯、檐下懸「悅心殿」匾額，字體渾圓流暢。大殿坐落在方正的臺基上，雖然只有一層，但氣勢較為壯闊。悅心殿是皇帝處理公務之所，皇帝在園中遊賞時，如有需要處理的政務，即在悅心殿辦理。

北海承光殿 >>

北海承光殿是北海團城的主殿，位於團城城臺的中心，它是清代康熙年間在倒塌的元代儀天殿的基址上重建而成。承光殿的平面是近似方形的井字形，在外觀造型上與故宮角樓有相似之處，不過，殿的中心是一座通脊的歇山頂大殿，四面帶卷棚歇山頂的抱廈，抱廈與抱廈之間又有出檐與突出的殿體，殿體四面隔扇。承光殿的整體造型非常奇特而又穩重。大殿下部是磚石臺基，臺基上緣砌黃綠琉璃磚的欄杆，與輝煌華麗的大殿相互呼應。承光殿內供有一尊珍貴無比的白玉佛。

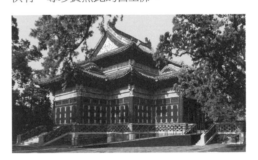

頤和園仁壽殿 >>

頤和園仁壽殿是頤和園宮殿區的主殿，位於東宮門內宮殿區的中部，初建時名為勤政殿，慈禧時改為仁壽殿。仁壽殿的面闊為七開間，進深五間，四周帶迴廊，它是頤和園宮殿區體量最大的殿堂。殿前陳設有銅香爐和銅麒麟，院中還特置有一峰巨大的湖石作為障景。正殿左右各建有配殿五間，加上前部的仁壽門，構成了一個獨立完整的小庭園。

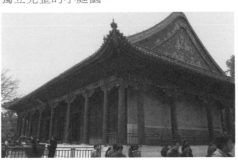

景山壽皇殿 >>

景山壽皇殿是景山中一座重要殿宇，它建在景山後部略偏東北位置，正在蒼松翠柏掩映之中，環境至為清幽寧靜。壽皇殿建在一座高大的臺基之上，前部凸出寬廣的月臺，以漢白玉欄杆圍繞。月臺上放置有銅仙鶴、銅鹿和銅香爐等。大殿面闊九開間，重檐廡殿頂，頂覆黃色琉璃瓦。整體氣勢恢宏磅礡，不經意間看去有如故宮內的太和殿一般。

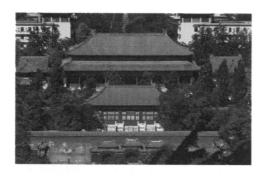

景山觀德殿 >>

景山觀德殿是觀德殿建築群的主殿，位於景山中、東部，緊靠著東邊的圍牆。觀德殿面闊五開間，前帶走廊，後建抱廈，平面形狀比較富有變化。殿頂覆蓋黃色琉璃瓦。觀德殿這組建築，是明代萬曆時為皇帝觀看皇子們射箭而特意修建。

頤和園排雲殿 >>

排雲殿是頤和園萬壽山前坡的重要建築群，在佛香閣的下方，地位僅次於佛香閣。排雲殿建築群的主要建築有排雲門、玉華殿、雲錦殿、二宮門、芳輝殿、紫霄殿、排雲殿正殿、德輝殿等。排雲殿正殿是建築群的主體，面闊七開間，周圍帶迴廊，上為重檐歇山黃琉璃瓦頂，氣勢雄偉。

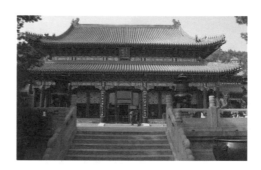

避暑山莊澹泊敬誠殿 >>

避暑山莊宮殿區共有四組宮殿群，即正宮、松鶴齋、萬壑松風和東宮。除了東宮之外，其他三宮建築基本都被較好地保存下來。正宮是宮殿區最主要的宮殿群，澹泊敬誠殿是正宮的主殿，面闊七間，四周帶迴廊，卷棚歇山頂，它是清代舉行重大慶典和皇帝接見外國使臣和王公大臣的地方。大殿初建於康熙時，乾隆時改用楠木構架，所以也稱楠木殿，古雅高貴。

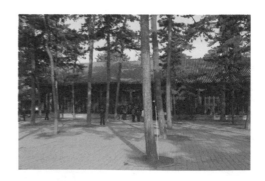

避暑山莊煙波致爽殿　>>

　　煙波致爽殿是避暑山莊正宮區的後寢殿，大殿面閣七開間，前後帶廊，單檐卷棚歇山式灰瓦頂。大殿內部正中三間為廳，是皇帝接受后妃朝拜的地方，後方懸有「煙波致爽」匾。室內陳設豐富而整潔，古玩、盆景、几、凳、爐、瓶、鏡、琺瑯缸等，應有盡有，富麗堂皇。除三間正廳外，東面兩間是皇帝起居、用膳處，西面兩間是小佛堂和寢室。

避暑山莊萬壑松風殿　>>

　　萬壑松風是避暑山莊宮殿區中最早的一組宮殿，主殿名稱也叫作萬壑松風。萬壑松風殿面閣五開間，進深二間，是康熙讀書、批閱奏章之處。大殿北臨湖水，地勢高敞，殿前有蒼松勁柏，在清風吹拂時有松濤陣陣，所以稱為萬壑松風。

避暑山莊松鶴齋殿　>>

　　松鶴齋殿是松鶴齋宮殿群的主殿，面閣七開間，中央三開間安裝朱紅隔扇門，兩側的四個開間闢方窗。殿頂為單檐卷棚式，覆灰色筒瓦。匾額「松鶴齋」為乾隆皇帝所題，後來嘉慶皇帝又重題為「含輝堂」。松鶴齋宮殿群是乾隆為他的母親孝聖憲皇太后所建的頤養之所，因為松、鶴都是長壽之物，所以將宮殿題名為「松鶴齋」，以祝其母能健康長壽。

避暑山莊繼德堂殿　>>

　　繼德堂殿在松鶴齋殿之後，建築規模與松鶴齋殿相仿，也是七開間的面閣，中央三開間安裝木質隔扇門，其餘四間闢窗，殿頂為單檐卷棚式。不過，繼德堂殿從外觀上看，更為素雅，因為它除了灰色的筒瓦屋頂外，木質的隔扇門是近似銅色，在白色臺基和黑色對聯的映襯下，顯得非常雅致。

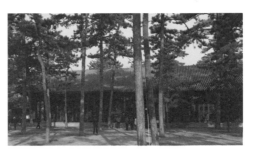

北海極樂世界殿 ----------->>

極樂世界殿是北海北岸的一座重要而突出的廟宇，體量巨大，建造獨特，四面環水，四面各建有一座五彩琉璃牌坊，四角則各建有一座重檐角亭，整體組合豐富而多彩。極樂世界殿本身是一座方形大殿，四角重檐攢尖頂，頂部覆蓋黃色琉璃瓦帶綠剪邊，殿頂有巨大的鎏金寶頂。殿體四面帶迴廊，四面安裝隔扇。底部臺基為磚石砌築，表面粉刷潔白，臺基上緣四面欄杆。

■ 萬佛樓

極樂世界殿北端的萬佛樓，是北海北岸最為高大的建築，它與極樂世界殿組合形成這部分建築群的南北軸線。

■ 妙相亭

在萬佛樓的西面原有一座西所院落，妙相亭即建在院內。妙相亭平面八角形，重檐攢尖頂，屋面覆琉璃瓦，體量較大，蔚為壯觀。亭內有八方刻著十六應真羅漢像的石塔。

■ 角亭

在極樂世界殿的四角各建有一座角亭，四亭均為重檐四角攢尖頂，使這組建築更富有氣勢。極樂世界殿象徵著佛教聖地須彌山，而四角亭象徵著須彌山四面的四大部洲。

■ 極樂世界殿

這座重檐四角攢尖黃琉璃瓦頂的大殿就是極樂世界殿。殿內原設有一座體量巨大的泥塑彩繪「南海普陀山」群像，後彩塑損壞，今見彩塑為當代作品。

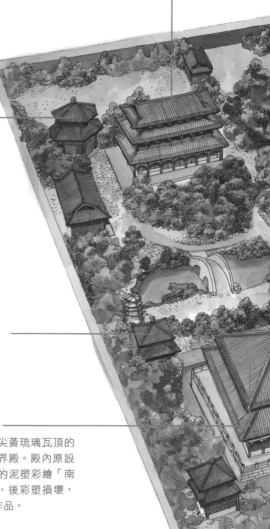

■ 闡福寺

五龍亭的北面是一座寺廟，它在明代時是嘉樂殿，清代時改建為闡福寺，是乾隆皇帝為了給其母祈福祝壽而建。主要建築有牌坊、門殿、天王殿、鐘鼓樓、大佛殿等。

■ 五龍亭

五龍亭是北海北岸最為著名的建築之一，共有五座亭子連成一體，沿著水岸建置，雖都是方形平面，但在屋頂處加以變化，使建築群整體形態優美。

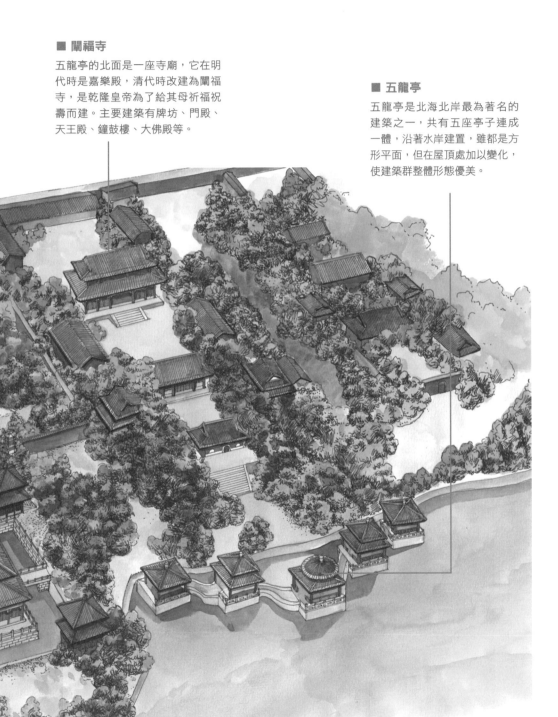

避暑山莊無暑清涼殿 　　　　>>

　　無暑清涼殿是避暑山莊湖區如意洲島上南端的一座三進院落的門殿。殿的面闊為五開間，前帶廊。因為這裡四面環水，又有綠樹成蔭，所以即使是在炎熱的夏季，此處也很涼爽，康熙皇帝題名「無暑清涼」。

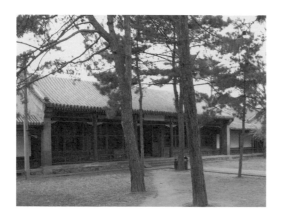

圓亭 　　　　　　　　　　　　>>

　　圓亭也就是平面為圓形的亭子，一般來說，平面為圓形的亭子，它的頂式也多為圓形攢尖頂，上下呼應。圓亭的造型簡單而精巧，在我國眾多造型的亭子當中，是最為普通、最為常見的一種亭子形式。

亭 　　　　　　　　　　　　　>>

　　亭是我國極富特色的一種建築形式，式樣豐富，造型多變，尤其是亭子的屋頂形式，使亭子造型產生諸多變化。亭子在早期的時候，根據作用的不同建築在不同的地方，如路邊的路亭、涼亭，山中的觀景亭，驛站的驛亭等，後來逐漸發展，更多地被運用到園林之中，成為園林重要的建築景觀與觀景建築。我國現存的園林，上至皇家大型苑囿，小至私家宅後小園，園內都有很多小亭，並且造型不一，靈活多變。

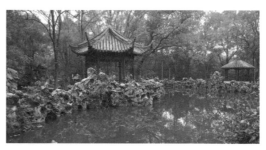

重檐亭 　　　　　　　　　　　>>

　　亭子造型追求的就是小巧玲瓏、活潑多姿，尤其是園林中的小亭，是豐富園林景觀的重要構件，所以更以小而精巧著稱。但是，有時候為了具體情況的需要，園林中也會建築一些體量較大的亭子或是重檐亭。重檐亭就是帶有雙重檐頂的亭子，重檐亭在精巧的基礎上又添一份穩重感。

雙亭

雙亭也就是兩亭相連而成一亭的形式，也就是鴛鴦亭。

半山亭

半山亭也就是半亭，雖然它也是一種亭子，但造型是一座亭子的一半，並不是完整的亭子。半山亭因為只有一半的亭子的形式，所以往往需要有一定的依附才能穩定地存在，這種依靠可以是牆，可以是房屋，還可以是山石。建造半山亭比完整的亭子能更好地節約空間，但同樣能豐富建築景觀。

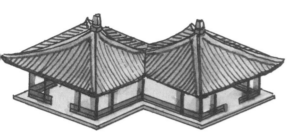

十字亭

十字亭是平面呈十字形的亭子，十字亭多是中心建有一主亭，四面出小型抱廈的形式，這樣的亭子，往往是抱廈頂與中心主亭的屋頂相結合，形成一個十字形，或者直接建成十字脊式屋頂。因此，十字亭的整體造型比一般的亭子更為豐富，又富有變化與動感。

碑亭

碑亭是放置石碑的亭子。碑亭的主要作用是保護石碑，所以一般建得比較嚴實，大多使用磚牆圍護。碑亭大多建在陵墓中，園林中的碑亭較為少見，私家園林和皇家園林都很少有碑亭實例，倒是一些著名的景觀園林中有一些碑亭，比如，浙江紹興的蘭亭園林內，就有御碑亭、蘭亭碑亭、鵝池碑亭等數座碑亭。園林內的碑亭並不都像陵墓碑亭那樣封閉，有很多還是四面開敞形式，盡顯園林建築的輕巧、靈活。

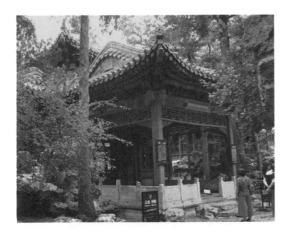

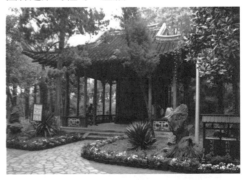

方亭

方亭也就是平面為方形的亭子，方亭又分為正方亭和長方亭兩種，在這兩種亭式中，正方亭較為常見，而長方亭相對少見。不論是正方亭還是長方亭，其亭頂形式一般與圓亭不同，很少使用圓形攢尖頂，而是多用方形攢尖頂。除了攢尖頂之外，還有很多方亭使用歇山頂、懸山頂、硬山頂或十字頂等形式，屋頂樣式變化比圓亭多一些。

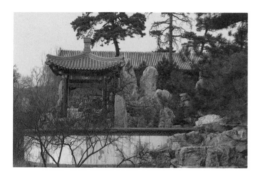

橋亭

橋亭是建在橋面上的亭子。園林需有山有水才能產生富有自然氣息的美妙景觀，園林水多為池水，為了豐富池面景觀，往往會在水上建橋，寬處水面建曲橋，窄處水面建拱橋。為了突出水面上的橋，或是為了營造水面上的一個突出的景觀，園林池面小橋上還多建有亭，即稱為橋亭。立於橋亭處，可以更好地觀賞四面景致，又能防止日曬雨淋，橋亭內還可以設置坐凳欄杆，以便在遊玩之餘作片刻的小憩。

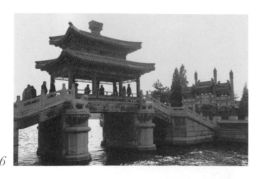

流杯亭

流杯亭是亭子的一種，但它並不是針對亭子的外觀造型而言，而是從亭子的作用或者說是從亭子內部的特殊設置而言。流杯亭內部地面上特別鑿有一條彎曲的水槽，可以流水，就相當於古代文士曲水流觴的曲水一樣，酒杯可以從水面流過。這是一種對傳統文人雅集活動的追慕，即為了實現這樣一種追求高雅活動的想法而將之縮小在一座小亭內。

扇形亭

扇形亭就是平面為扇形的亭子，扇形亭子的頂式也是與平面對應的，多為扇形。扇形亭子的體量大多較小，所以比一般的亭子更有變化、更顯精巧。不過，扇形亭的實例並不是很多，北京北海內的延南薰就是一座精美的扇形亭。

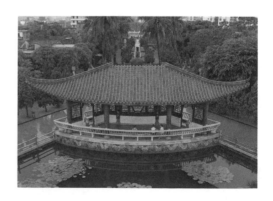

六角亭 >>

六角亭是平面為六角形的亭子。六角形平面的亭子，其頂式一般也是六角攢尖頂。六角亭是比較常見的亭子造型之一。

八角亭 >>

八角亭就是平面為八角形的亭子，八角形平面的亭子與六角亭一樣，其頂式也多相應地建成八角形。八角亭也是較為常見的一種亭子造型，並且多數為較大型的亭子的形式。

拙政園雪香雲蔚亭 >>

拙政園中部水池內西邊的一島較大，但島上地勢相對平緩，上面建有平面呈長方形的雪香雲蔚亭，單檐卷棚歇山頂。因為亭旁曾植梅數枝，冬雪飄零時梅花盛放，便有暗香飄散，所以謂之「雪香」，而「雲蔚」則是指亭邊樹木茂密、繁盛。亭內懸有「山花野鳥之間」匾額，並有文徵明所書行草對聯：「蟬噪林愈靜，鳥鳴山更幽」。

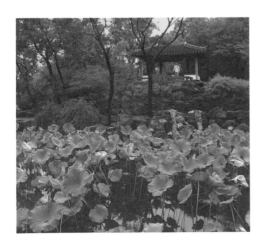

鴛鴦亭 >>

鴛鴦是一種成對生活、形影不離的水鳥，常被比喻作夫妻。因此，鴛鴦亭也就是緊密相連的兩座亭子。鴛鴦亭在建造上比一般的亭子更為複雜，因此它的實例並不是很多，北京頤和園內萬壽山東麓的薈亭即是一座鴛鴦亭。

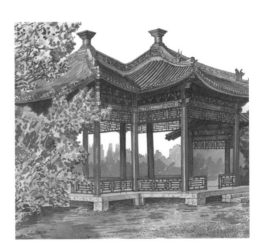

127

拙政園天泉亭 >>

拙政園天泉亭位於園子東區偏東北位置，與水池東端的芙蓉榭相距不遠。天泉亭是一座重檐攢尖頂的高亭，平面八角形。亭子的上層檐略小，下層檐稍大，底層是臺基，整體造型穩重，但檐角飛翹，又使之帶有一絲靈動秀美之氣。天泉亭的得名來源於亭中的一口井，井水終年不竭，而且甘甜清冽，所以稱天泉。

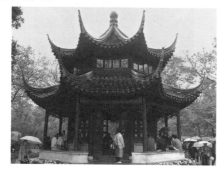

拙政園嘉實亭 >>

嘉實亭在拙政園中部景區的東南角，玲瓏館的南面。亭為方形攢尖頂，因為亭子的周圍植有許多枇杷樹，枇杷成熟季節果實累累，所以取黃庭堅詩句「紅梅有嘉實」而將之命名為「嘉實亭」。亭上有分別取自陶淵明和左思詩句的對聯：「春秋多佳日，山水有清音」。

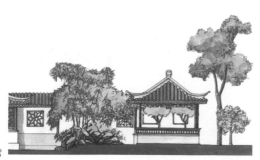

拙政園松風亭 >>

拙政園松風亭位於園子中部景區的南部，在小飛虹與小滄浪之間，臨水而建，下以石柱支撐，底部架空以通流水。小亭平面方形，四角攢尖頂，設木質冰裂紋隔扇窗，下有一截粉白的牆體，推開木質隔扇窗，既可俯觀水中游魚，又能遠眺園中山石、建築景觀。小亭臨水一面亭檐下掛有「松風水閣」橫匾，是一座以閣為名的小亭。

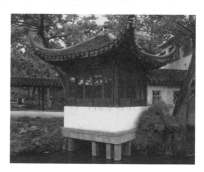

拙政園倚虹亭 >>

拙政園倚虹亭位於園子中部與東部景區之間，貼著複廊西側而建，它是倚著複廊的一座半亭，正面對著中部園區池水。因為小亭所倚長廊有如長虹橫臥，所以亭名稱作「倚虹」。倚虹亭的亭體小巧精緻，前有垂花柱，有如垂花門一般。同時，這裡也確實是東部和中部景區的一個重要的相通口，站在亭前又能遠望北寺塔景觀，是極巧妙的借景。無論從哪一方面來看，這座小亭的安排都離不開一個「巧」字。

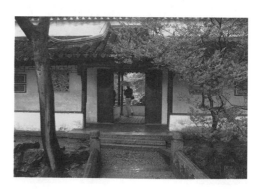

拙政園塔影亭　>>

　　拙政園塔影亭位於園子西區南部、池水的東側，完全建在水上，下部以亂石支撐，東側以平橋連接池岸。小亭平面為八角形，頂為八角攢尖式，亭體四面隔扇，外圍四面靠背欄杆。隔扇上面的櫺格圖案以八角形幾何紋為主，與亭子的平面相互呼應。小亭形體玲瓏精巧，倒映在池水中，宛如一座小型的寶塔，所以稱為塔影亭。

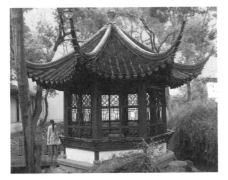

拙政園宜兩亭　>>

　　拙政園宜兩亭建在園子西區靠近中區的地方，由中區向西過別有洞天月洞門後，向南即為宜兩亭。小亭建在假山之上，登亭可以觀賞中部園區景觀，而在西區也能將小亭納入成為借景，所以稱為「宜兩亭」。小亭平面六角形，上為六角攢尖頂，亭體四面安裝冰梅紋隔扇，雅致輕巧、空靈明淨。

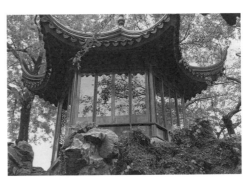

拙政園繡綺亭　>>

　　繡綺亭也在拙政園中部景區的東南，只不過它是在玲瓏館的北面，遠香堂的東側，距離中心水池又不太遠，並且是建在假山頂上，地勢非常突出。小亭的平面為長方形，三開間，單檐卷棚歇山頂。小亭用柱粗大，柱間設有靠背欄杆，可以停坐休息。於亭中觀景，園中山石、池水、建築多可入眼，景色綺麗，所以取杜甫詩「綺繡相輾轉，琳琅愈青熒」，將亭名命為「繡綺」。

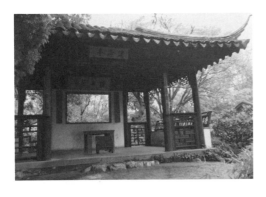

拙政園綠漪亭　>>

　　拙政園綠漪亭在園子中部水池的東北角，位置也極突出。亭子平面為正方形，四面設有靠背欄杆，前面留有一個出入口。亭子的上部為四角攢尖頂，屋頂坡度較為平緩，而檐脊飛翹，曲線柔美而靈動精巧，將江南園林小亭的美感發揮到了極致。「綠漪」之名取自《詩經》中的詩句「綠竹漪漪」，亭北植有翠竹叢叢，正與亭名相應。亭南還有蘆葦荻花，又具有一種鄉間溪河景觀的味道。

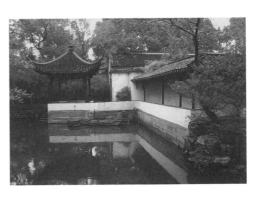

拙政園梧竹幽居 >>

梧竹幽居位於拙政園中部景區的東北角，建築形式非常特別。「梧竹幽居」之名是因亭旁植有梧桐和翠竹而得。亭子的平面為方形，四角攢尖頂，亭子下面是白色的牆體，外圍還有一圈矮欄。這座亭子的特別之處，就是牆體上四面均闢有一個圓形洞門，這樣既不妨礙四面觀景，又與眾不同，別致獨特。亭內有對聯：「爽借清風明借月，動觀流水靜觀山」，寫出了這裡意境的幽美和如畫景致。

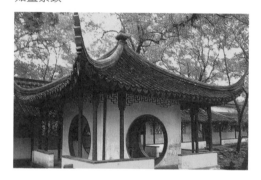

拙政園得真亭 >>

得真亭也在拙政園中部景區的西南，距離松風亭不遠。「得真亭」之名取自晉代左思詩句「竹柏得真意」。亭有康有為所書對聯：「松柏有本性，金石見盟心」。聯間置有大鏡一面，可以映照對面景致，亦真亦幻。

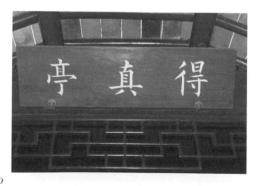

拙政園笠亭 >>

拙政園笠亭建於園子西區土山上，距離臨池的與誰同坐軒不遠。笠亭平面為圓形，頂也為圓形攢尖頂，造型圓潤小巧，特別是亭頂，有如圓形的斗笠，所以稱笠亭。亭檐下只立有五根木柱，不設隔扇，也不砌牆體，只底部有一圈粉白矮欄，空間通透開敞，讓這座小巧的亭子更顯簡單、明快、玲瓏剔透。

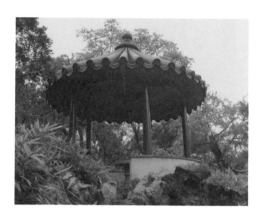

拙政園待霜亭 >>

拙政園中部水池內有兩座小島，其中位於東面的小島，山勢較為高聳，上面建有一座六角形的小亭，名為待霜亭。「待霜」之名取自於詩句「洞庭須待滿林霜」，詩中描繪了蘇州洞庭東西山在霜後滿樹黃橘變紅的美景，而待霜亭邊原來也植有橘樹數十株。待霜亭景致自然清幽，安排獨具匠心。

拙政園荷風四面亭

拙政園荷風四面亭建於中部園區水池之上，因為池中有荷花繁盛，所以額題「荷風四面」。荷風四面亭是單簷六角攢尖頂小亭，亭簷高翹，亭下四面開敞通透，體態輕盈。坐在亭中，可以欣賞碧荷紅蓮、垂柳拂岸，並且隨著陣陣清風還有沁人的荷香送入鼻中，真是「柳浪接雙橋，荷風來四面」，令人心醉。荷風四面亭四面環水，有兩座曲橋分別通向倚玉軒和柳陰路曲，還有一條山徑可以通向雪香雲蔚亭，因此它是中部園區的中心景觀，也是南北景區重要的連接點。

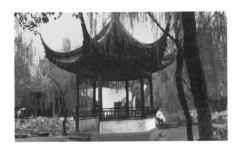

留園冠雲亭

留園冠雲亭與冠雲樓、冠雲臺等建築一樣，都是為了品賞、襯托冠雲峰而建，所以亭以峰名。冠雲亭為六角攢尖頂，頂面覆蓋灰色筒瓦，頂部裝飾有泥塑如意和橘子，表示吉利、如意。亭子下部的臺基半隱在湖石假山之中，中有磴道通向冠雲樓，亭中曾有對聯：「飛來乍訝從靈鷲，下拜何妨學米顛」，恰當地寫出了小亭的環境與情境。

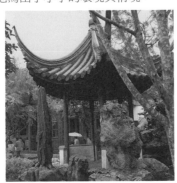

留園濠濮亭

留園濠濮亭建在園子中部水池的東岸，幾乎全部凌架於水上，三面臨水，一面連著石岸，亭下各角以亂石為柱支撐亭身。小亭平面方形，單簷歇山卷棚頂，亭身周圍只立四根亭柱，下有一截矮石欄可以坐息，空間比較開敞，便於觀賞四面景致，更可俯視水中游魚。亭名「濠濮」來自於莊子、惠子濠上觀魚的典故。莊子曰：「魚出游從容，是魚之樂也。」惠子曰：「子非魚，安知魚之樂？」莊子曰：「子非我，安知我不知魚之樂？」

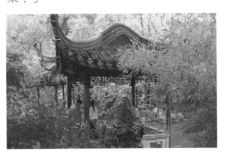

留園可亭

留園可亭建在園子中部池水西北岸的假山之上，亭子的平面為六角形，頂為六角攢尖式，六條飛脊靈動飛翹有如鳥兒展翅。亭簷下有萬字紋的掛落楣子，再往下卻只有六根亭柱，別無其他遮擋，因此亭子的空間通透開敞，更顯輕靈。小亭內有六角形石桌一方，是由珍貴的石中上品靈璧石製成。可亭不但是遊人休憩、觀景的好場所，還與池南的涵碧山房互為對景，形成園林絕妙景觀。

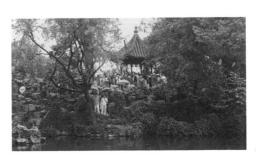

留園佳晴喜雨快雪之亭

留園佳晴喜雨快雪之亭位於冠雲峰庭院的西面，通過冠雲臺西側的門洞，即能到達佳晴喜雨快雪之亭。亭名中的「晴、雨、雪」都是自然氣象，加上前面的「佳、喜、快」，表現了園主對三種自然現象的喜愛，也反映了在這座小亭中觀賞不同時節出現的自然現象都是非常適宜美妙的。同時，佳晴、喜雨、快雪這三種天氣，恰到好處，會對小園中的花木生長有著非常重要的意義。

網師園冷泉亭

在網師園殿春簃西南假山之中，依牆建有一座亭角翼然的小亭，這就是冷泉亭。因為亭旁有泉水清冽的涵碧泉，所以借用杭州靈隱寺飛來峰下的冷泉亭之名。網師園這座冷泉亭為四角攢尖頂，亭下一面依牆，一面在兩角立兩柱，柱下左右設美人靠。冷泉亭內立有一塊高近 1.7 米的靈璧石，如蒼鷹展翅，顏色烏黑，叩之聲如玉，屬石中極品。亭因泉而名，更因石而名。

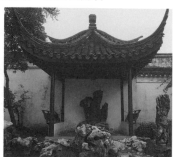

網師園月到風來亭

網師園月到風來亭建在園子中心水池的西岸，三面臨水，一面與曲廊相接處闢一門，由此門就可進出小亭。月到風來亭的檐角飛卷，亭柱細長輕巧，亭座為碎石搭建，亭為六角攢尖頂，亭下立柱，柱下周圈設美人靠。坐在亭中，間有清風徐來，又可賞水中清波蕩漾。小亭和濯纓水閣以曲廊連接，儼然一體，形式優美異常。

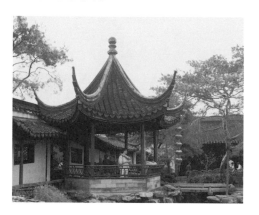

獅子林真趣亭

真趣亭建在獅子林水池西北岸，單檐卷棚歇山頂。亭子一面依牆，三面空敞，空敞的三面設有美人靠，遊人可以坐息憑欄望水看山賞景。真趣亭的裝飾非常精美細緻：梁枋下雕刻有鳳穿牡丹紋、卷草紋，亭柱上部和美人靠上都嵌雕小獅子，這些雕刻全部漆金，金碧輝煌。亭下石基一側，正倚著一峰山石，山石玲瓏剔透，優美多姿，雖是疊於岸邊卻又臨於水上，與小亭相互映照。

獅子林飛瀑亭

　　暗香疏影樓南不遠有一卷棚頂方亭，名為「飛瀑亭」。亭內貼廊一面為四扇隔扇，上刻《飛瀑亭記》和四季花卉浮雕，其餘三面敞開。亭南有瀑布流泉自山頂而下，景觀優美。人在亭中可以觀賞瀑布，更能傾聽瀑布之聲潺潺不斷，有如優雅清靈的古琴聲，讓人心澈神明。同時，亭與瀑組合更是園林中優美絕妙的景觀，這樣的景觀是蘇州古典園林中唯一一例，富有自然山林之態。

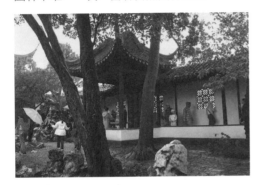

滄浪亭仰止亭

　　滄浪亭仰止亭建在五百名賢祠的南面，它是一座半亭，亭體依廊而建，亭為攢尖頂。小亭空間開敞，只有亭柱支撐頂部，前方兩根亭柱上懸有對聯一副：「未知明年在何處，不可一日無此君」。亭名「仰止」取自《詩經》中「高山仰止，景行行止」之句，表示對德高君子的敬仰之意。小亭內壁嵌有《滄浪亭五老圖詠》和《七友圖》等石刻。

獅子林湖心亭

　　獅子林池水中心曲橋上建有一座六角攢尖頂的小亭，這就是湖心亭，亭頂高聳，脊端飛翹，亭面覆黑色筒瓦，細雨沖刷過後更是黑亮如新。湖心亭的亭柱上有一副對聯：「曉風柳岸春先到，夏日荷花午不知」，意思是說池岸最先知道春的消息，而池荷的幽香讓人在夏日的午時也感覺不到酷暑。湖心亭占據池水的中心位置，如果遊人沿池繞行觀賞湖面景致，小亭始終是人們視線的焦點。

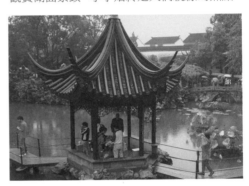

滄浪亭御碑亭

　　滄浪亭真山林石山的西麓有一座半亭，它是康熙五十八年（公元1719年），康熙帝南巡時所建立。亭中有康熙御書碑文石刻詩，詩云：「曾記臨吳十二年，文風人傑并堪傳。予懷常念窮黎困，勉爾勤箴官吏賢」。詩中描寫的是康熙再次來到吳地時的感受。這座半亭內因為放置有皇帝御書碑文的石碑，所以就稱為御碑亭。

滄浪亭園中的滄浪亭

滄浪亭園中的主要建築名字也為滄浪亭，滄浪亭名出自《楚辭·漁父》：「滄浪之水清兮，可以濯吾纓，滄浪之水濁兮，可以濯吾足」。滄浪亭平面為方形，上為單檐卷棚歇山頂，檐下設斗栱，建築較為精緻考究。亭子四周林木蔥鬱，樹蔭蔽日，山石間蔓草叢生，更有曲徑盤迴，景致優美，環境清幽。亭內置有石桌、圓凳可以坐息。亭上對聯「清風明月本無價，近水遠山皆有情」分別出自歐陽修和蘇舜欽的詩。

怡園螺髻亭

怡園中心水池的西北部是園內的假山主景，山上湖石千姿百態，山頂即建有螺髻亭作為收頂建築。螺髻亭在慈雲洞頂石山的最高處，因山貌如螺，沿山盤旋而上即可到達小亭，故將亭命名為「螺髻」，二字又對應蘇軾詩句：「亂峰螺髻出，絕澗陣雲崩」。螺髻亭為六角攢尖頂，亭體非常小巧。

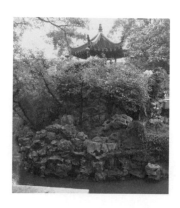

怡園玉延亭

玉延亭位於怡園東部，進入東邊的園門，循曲廊，繞竹林，南行不遠即到玉延亭。它是一座依建在廊上的半亭。玉延亭內設有半圓形石桌一個、石凳兩個，石桌上方牆面有石刻對聯：「靜坐參眾妙，清潭適我情」，簡單而有意味。對聯上方、亭子的後檐懸有「玉延亭」匾，並有跋文。以「玉延」為名，表示主人以竹為友清高不俗，竹子有主人做伴也不會感到孤單，這對應了院內修竹、山石景觀，翠竹一叢，生機勃勃，假山後掩，若隱若現。

怡園南雪亭

怡園南雪亭建在複廊的南端，位處中心水池的東南角，因為這裡多種梅樹，所以取杜甫詩句「南雪不到地，青崖沾未消」中的「南雪」為名。亭上有「南雪亭」匾額，額旁有跋文，記敘了園主人建亭與稱亭為「南雪」的因由，乃是學古人邀友飲於梅花樹下的雅事。這從亭中的對聯也能看出來：「高會惜分陰為我弄梅細寫茶經煮香雪，長歌自深酌請君置酒醉扶怪石看飛泉」。

怡園四時瀟灑亭

怡園四時瀟灑亭在園子的東北部，由玉延亭處沿著曲廊前行，不遠即可到達四時瀟灑亭，它是一座依建在曲廊上的半亭，卷棚歇山頂。這座小亭因「竹」而名，亭在竹旁，所以取《宣和畫譜》中「宋宗室令庇，善畫墨竹，凡落筆瀟灑可愛」中的「瀟灑」二字為名。亭子內一面設粉牆，牆上開設圓洞門，門上題額「隔塵」，有超凡脫俗之意味。

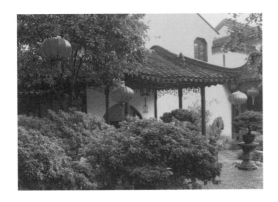

怡園小滄浪亭

怡園小滄浪亭是座六角攢尖頂小亭，亭體通透開敞，亭有匾額「小滄浪」，亭柱有對聯：「竹月漫當局，松風如在弦」。小滄浪亭名與滄浪亭中的滄浪亭之名一樣，出自《楚辭·漁父》。小亭北立有三石，狀如屏風，石上刻有「屏風三疊」，石與亭名中的「滄浪」正相互映照，所謂山水俱全。

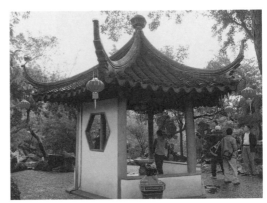

怡園金粟亭

金粟亭在怡園中心水池的東岸，小亭平面四方形，石製方柱、石砌欄杆、石砌基座，亭中又擺放有石桌、石凳。坐在小亭中，只見四面桂樹蔥郁，濃蔭翳日，金秋時節更有桂花飄香，令人心醉。這也是亭名「金粟」的由來，因為「金粟」正是桂花的別稱。金粟亭中有「雲外築婆娑」，講的正是桂樹弄影景象。亭聯為：「芳桂散餘香亭上笙歌記相逢金粟如來蕊宮仙子，天峰飛墮地眼前突兀最好似蜂房萬點石髓千年」。

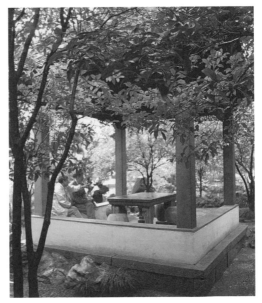

虎丘三泉亭　　　　　　　　　　　>>

在虎丘山千人石的西北部，有一個長形的水池，池子四面石壁高懸，陡峭如削，池上建亭。因為，此水被譽為天下第三泉，所以水上小亭便稱為三泉亭。三泉亭為方形平面，上為四角攢尖頂，頂面覆蓋灰色小青瓦。亭下以四根粗大的方柱作為支撐，柱間設有靠背欄杆，遊人賞玩之餘可以在此休息片刻。

虎丘御碑亭　　　　　　　　　　　>>

在虎丘山虎丘塔的東北角，有一座單檐歇山頂的碑亭，碑亭的正脊裝飾非常華美，正脊兩端各豎立一只鰲魚吻獸，正脊的側面用磚砌出一個倒置的梯形，梯形內邊用小而薄的瓦片砌出漏空的花形，它們的中間又是一個倒梯形，表面刻有卷草花紋，花形寫實生動。在梯形外側下角還雕有獅子戲繡球圖案，非常精彩。這座碑亭的裝飾之所以如此不凡，因為它是一座御碑亭，亭內所置石碑為清代的康熙、乾隆兩位皇帝的御製碑。御碑共有三塊，上面刻有兩位皇帝遊虎丘後寫下的詩文。

虎丘真娘墓碑亭　　　　　　　　　>>

虎丘真娘墓是為紀念一位性格貞烈的蘇州歌妓真娘而建，墓的外觀是一座輕巧的小亭，單檐卷棚歇山頂，前部立兩根柱子，後部是一面實牆體，牆上嵌有兩方「古真娘墓」石碑，一為原碑，一為重修碑。這座小亭建在高起的亂石臺上，石臺前部的一塊石頭上刻著「香魂」二字，以再次表示這裡是一位女子的墓。

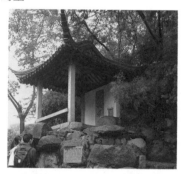

虎丘孫武子亭　　　　　　　　　　>>

孫武子亭是為了紀念春秋時期的名將孫武而建。孫武子亭位於千人石東南的土丘之上，距離虎丘山中部直達千人石的上山路不遠。這是一座八角攢尖頂的亭子，亭子四面只立圓柱，亭內立有一方石碑，上刻張愛萍將軍的題詞：「孫子兵法，克敵制勝；嬌娘習武，佳話流傳」。碑頭雕刻寶劍兵書。石碑的上部配有橫匾，額題「孫武子亭」，也是張愛萍將軍所書。

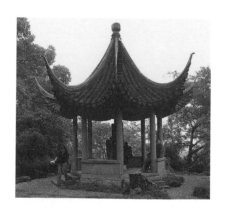

虎丘山小亭 >>

　　蘇州虎丘山上有許多小亭，形態各異，位置高低也各有不同，這是一座四角攢尖頂的小亭，屋頂覆蓋黑色筒瓦，頂立瓶式寶頂，飛翹的亭檐下立有四根方形石柱，下為高大的石砌臺基，臺基四面均有石階可以上下。小亭形態小巧玲瓏，秀美輕靈。

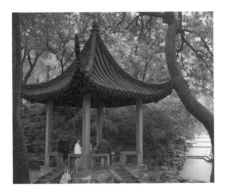

虎丘巢雲廊碑亭 >>

　　虎丘巢雲廊碑亭是一座放置石碑的亭子，它建在巢雲廊之上，半邊亭檐依廊而立。亭為單檐歇山卷棚頂，檐角飛翹。亭體下立四柱，後兩柱半嵌入廊牆，前兩柱間沒有任何設置，完全對外開敞，但側面兩柱間則設矮欄，柱間上部均設掛落楣子。亭子依廊的一面即以廊牆作為亭牆，牆面上倚置一方石碑。

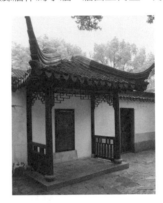

晉祠善利泉亭 >>

　　善利泉俗稱北海眼，與難老泉南北相對，泉上也建有小亭一座，即為善利泉亭。善利泉亭與難老泉亭的建築年代相同，大小、結構、外觀式樣也都相差無幾：平面八角形，四面通透，頂為八角攢尖式，整體形態穩重大方又輕盈靈巧。亭內懸有「善利」匾額，其名出自《老子》中「上善若水，水善利萬物而不爭」之句。

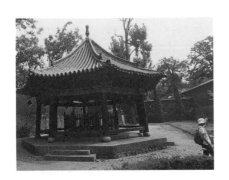

晉祠真趣亭 >>

　　晉祠真趣亭在漁沼飛梁西南不遠處，亭為單檐歇山頂，而不是常見的攢尖式。小亭四面開敞，四面枋額上均有匾額題字，正面為「真趣亭」匾，背面為「清潭寫翠」匾，東西分別為「迓旭」「挹爽」匾。除了匾額之外，還有許多佳聯妙律，如，「此處饒山水興趣，到處皆水面文章」「澄清水漾晉源頭，秀雅空亭孰創修。旅長矛先欣指示，紳耆嗣後苦圖謀。當年竟把洋蚨募，此日因將紀念留。真趣情形才寫出，今人較勝古人遊」。亭下有上古高士許由洗耳的泉洞。

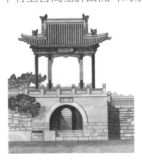

環秀山莊問泉亭

環秀山莊問泉亭位於園子中部偏西位置，正建在園中水池之上，四面臨水，北面與西面有平橋分別連通補秋山房和樓廊。小亭的下面是粉白磚石亭基，亭基上緣設有萬字紋靠背欄杆，方便停坐休憩。問泉亭的平面為四方形，頂為單檐卷棚歇山式，檐角飛翹，形態穩重而又兼具輕靈之氣。亭內檐懸有「問泉」匾，亭柱上有對聯一副「小亭結竹流青眼，臥榻清風滿白頭」。

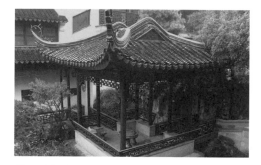

擁翠山莊問泉亭

擁翠山莊是虎丘山的園中小園，問泉亭是擁翠山莊中的一座非常重要的建築，建在擁翠山莊的中部。亭子的平面為方形，上為單檐卷棚歇山頂。亭子有三面開敞，只有一面為粉白牆體，就是這一面牆體上還開設有一個大的窗洞，窗洞的上面懸有一塊「問泉亭」橫匾。亭子的前部兩角各立一根木柱，柱上有聯：「雁塔影標霄漢表，鯨鐘聲度石泉間」。柱下立有矮欄，欄上有漏空美妙的海棠紋小洞。

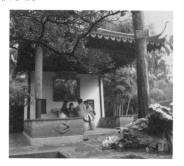

晉祠難老泉亭

晉祠難老泉俗稱南海眼，是晉祠三絕之一，因為泉水清冽如玉又長流不息，所以取《詩經》中「永錫難老」中「難老」為名。北齊天保年間於泉上建亭，即名難老泉亭，亭為八角攢尖頂。現存亭為明代嘉靖年間重建，因間架結構部分保持了北齊原式，所以，此亭同時具有北齊與明代兩種建築風格。亭內懸有眾多匾額，「奕世長清」「晉陽第一泉」，特別是清初傅山所題「難老」二字最為人稱道。

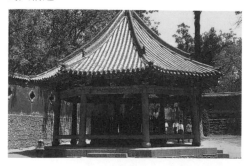

晉祠不繫舟

晉祠不繫舟距離真趣亭不遠，是一座形象優美、造型精巧的小亭，亭頂為卷棚歇山式，線條柔美，非常可愛，亭檐下立柱、設矮欄，基座則是近似矩形的船形，所以稱為「舟」。「不繫舟」之名出自《莊子》中「飽食而敖遊，泛若不繫之舟」句。亭上前檐懸有「不繫舟」匾。登舟四望，透過枝葉婆娑的古木花草可以見到亭臺樓閣的紅牆碧瓦，它們相互映襯，形成美妙的景觀。又可見到難老泉水噴湧，如玉似珠，更顯幽然氣氛。

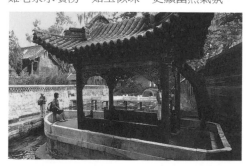

北京故宮御花園井亭

　　北京故宮御花園內中部東西，即萬春亭和千秋亭的前方各有井亭一座，兩座井亭的形體都非常之小，形體可愛。井亭的平面均為四方形，每角各立一柱，亭的四周圍有石雕望柱欄杆。小亭的頂部造型非常別致，亭檐為八角形，而在八角亭檐的八條垂脊上端均有合角吻獸，使小亭的頂部又形成一個由短脊圍成的平頂，其實這樣的頂式也就是盝頂。井亭頂面覆黃色琉璃筒瓦，吻獸也是琉璃製，檐下額枋則繪有精美彩畫，裝飾非常精緻，像它的造型一樣不俗。

北京故宮御花園澄瑞亭

　　澄瑞亭與浮碧亭相對，建在故宮御花園西路的北部，亭子的造型、裝飾設置與浮碧亭幾乎相同，也是四角攢尖頂的主亭，前帶卷棚懸山頂的抱廈，亭建池上，臨水映照，別具風情。水中有錦鯉遊戲，還植有睡蓮，是魚兒歇息、躲藏之處。讓人不由想起那首《樂府》詩：「江南可採蓮，蓮葉何田田。魚戲蓮葉間，魚戲蓮葉西，魚戲蓮葉東，魚戲蓮葉南，魚戲蓮葉北。」

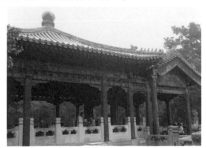

北京故宮御花園御景亭

　　御景亭是北京故宮御花園內的最高點之一，它建在堆秀山之上，位於御花園東路的北端，也就是故宮神武門內東側。御景亭的平面為方形，上為四角攢尖頂，覆綠琉璃瓦帶黃色剪邊。亭體四面安裝隔扇，亭內設有寶座，每年的重陽節帝后們便在這裡登高觀景。亭下山石上有盤山道可以上達小亭，山內還有洞壑，山間有流泉噴射，形成了自然趣味濃烈的美妙景觀，令人流連。

北京故宮御花園浮碧亭

　　在北京故宮御花園東路建築的北部，摛藻堂的南面有一方形小水池，池上建有一座名為浮碧的亭子。浮碧亭的大小為三開間，方形，頂為攢尖式，頂覆綠琉璃瓦黃剪邊，亭內有雙龍戲珠八方藻井。主體方亭的前方還建有一座抱廈，單檐卷棚懸山頂，覆瓦與主體方亭相同。亭體四面開敞，立於亭中可以較好地觀賞四面園景，而俯視則可以觀賞池中游魚的靈敏身姿。

北京故宮御花園千秋亭 >>

北京故宮御花園千秋亭建在園子西路中心位置，正與萬春亭相對應，據說是供關帝像的地方。千秋亭與萬春亭同時修建，形式也與萬春亭相仿，也是三間四柱、四面出抱廈的方亭，亭頂是上圓下方的重檐形式，寶頂都帶有傘狀寶蓋，頂部立有寶瓶狀琉璃寶頂。千秋亭內為盤龍穿花圍團鳳紋圓形藻井。亭子裝飾富麗、華美而又極有生氣。雖然千秋亭與萬春亭形制相仿，寶頂也相似，但還是略有差別：千秋亭寶頂上沒有寶瓶外面的火焰紋。

北京故宮御花園萬春亭 >>

北京故宮御花園萬春亭在園內東路的中心位置，是東路最重要的一座亭式建築，它建於明代嘉靖十五年（公元 1536 年），據說是供佛的地方。萬春亭的平面為四方形，三開間，四面明間各凸出歇山抱廈一間。亭子上為重檐，上檐是圓形，下檐方形，象徵天圓地方，頂為攢尖式。亭體四面裝紅色隔扇門窗，隔心都是最高等級的菱花圖案，具有明顯的皇家建築特點。

北京故宮御花園四神祠 >>

北京故宮御花園四神祠，雖然名為祠，實際上卻是一座八角攢尖頂的亭式建築，四周帶迴廊，廊內裝朱紅隔扇，通透而華麗。主體建築的前方帶有一歇山卷棚頂的抱廈，檐下只立有圓柱，空間開敞。抱廈柱下欄杆與主體建築部分的欄杆相連，形式也一致，將原本就相連的兩者更成為緊密的一體。因為亭內供奉的是風、雨、雷、電四位神仙的塑像，所以稱為「四神祠」。

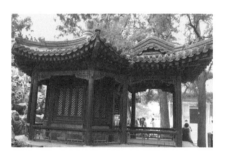

北京故宮御花園玉翠亭 >>

在北京故宮御花園的東北角和西北角，即挨著位育齋的西面和摛藻堂的東面，也各有一亭，兩者相對而設，形式也差不多。其中位於位育齋西面的即為玉翠亭。玉翠亭的體量不像千秋亭等亭子一樣高大，而是較為小巧；亭子的形式也不像其他亭子那樣複雜，而是較為簡單，平面方形，四角攢尖頂，頂部立有鎏金寶頂。小亭的屋面不是完全的黃色琉璃瓦，而是黃、綠琉璃瓦相間鋪設，這樣的設置讓亭面色彩看起來有些「花」，但是卻很活潑。

乾隆花園聳秀亭

乾隆花園聳秀亭也建在假山之上，不過，它位於第三進院落內。亭為單檐四角攢尖式，綠琉璃瓦黃剪邊，頂部中心立有方形寶頂，寶頂表面雕飾有柔美的卷草紋。亭體為方形，四角立柱也為方形，看起來比較踏實穩重。亭子的正面檐下懸有「聳秀亭」匾額。聳秀亭雖然只是一座小亭，但卻是園子構圖的佳妙之點，因為乾隆花園的景觀軸線是以它為界的，即在亭的前部，園子的軸線略為偏西，而在亭子的後部，園子的軸線又略為偏東，堪稱造園的經典之筆。

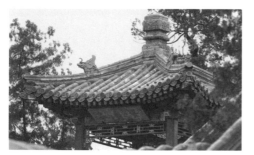

乾隆花園擷芳亭

乾隆花園內的東南角，堆疊有假山一座，假山上面建有一座平面方形的小亭，名為「擷芳亭」。小亭為四角攢尖頂，頂面覆蓋筒瓦，中立圓形寶頂，亭下四角各立一根方柱，柱下為石砌臺基。整個小亭形態小巧獨立，又輕盈開敞，高聳在假山上，更顯俏立動人。擷芳亭高出南面圍牆之上，豐富了圍牆轉角處的輪廓線，增加了花園的景觀層次。同時，因為位置比較高敞，可以據此觀賞園景，視野非常不錯。

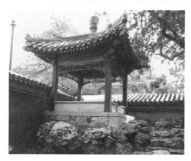

乾隆花園禊賞亭

在乾隆花園第一進院落的西面，即古華軒的前部西南位置，有一座造型奇特的亭子，名為禊賞亭。亭子面闊、進深均為三開間，正立面又出四柱支撐的，形如亭的抱廈。四面出卷棚歇山頂，中央又凸起一個四角攢尖的亭子頂。主亭與抱廈均覆蓋著黃色琉璃瓦，帶綠剪邊。主亭四面裝飾隔扇，抱廈則三面開敞通透，只設立柱，同時在柱子之間上下裝飾掛落與矮欄。主亭與抱廈連為一體，以東邊面朝院內的抱廈為出口。此亭的最特別之處，就是在東面這間抱廈內，地面鑿出迂迴的流杯水槽，內有流水。

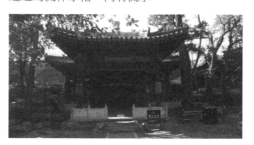

頤和園知春亭

頤和園知春亭位於昆明湖的東岸，距離文昌閣不遠，是建在伸入湖中的平堤之上的方形小亭，重檐四角攢尖頂。亭旁岸邊植有青青垂柳，臨水拂風，掩映著知春亭，正表現出亭名中的「知春」之意。站在知春亭中，不但可以觀賞佛香閣、昆明湖等頤和園園中景觀，還可以遠眺玉泉山，景致層次多，美如畫，在垂柳輕拂中更生出一種飄渺朦朧的詩意。

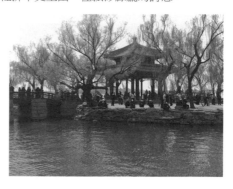

北海五龍亭

在北京北海的北岸，臨水建有五座亭子，因為整體氣勢如龍，所以稱為五龍亭。五亭中間一亭名為龍澤亭，東面是澄祥亭、滋香亭，西面是湧瑞亭、浮翠亭。五亭中以中間的龍澤亭體量最為高大，也最為靠前，為重檐攢尖頂形式，上圓下方。龍澤亭兩邊的澄祥亭與湧瑞亭也為重檐攢尖頂形式，但兩層均為方形頂。最後一組對應的滋香亭與浮翠亭則為單檐方亭其左右相互對應的亭子在形體、造型上相同，形成整體對稱的建築格局。五龍亭是帝後、近臣們垂釣、賞月之所。

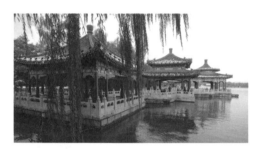

北海枕巒亭

在北海小園靜心齋內的疊翠樓旁，有一座建在假山之巔的小亭，名為枕巒亭。它是一座八角形的攢尖頂小亭，亭下立有八根紅色圓柱，色彩鮮豔，空間通透，便於登臨小憩，更利於觀賞園景，間有清風徐來，令人怡然舒適。從上面俯視小亭的頂部，有如一朵盛開的蓮花，非常優美，所以乾隆皇帝寫詩讚曰：「著個笠亭崔崒頂，祗疑蓮朵湧珠宮」。

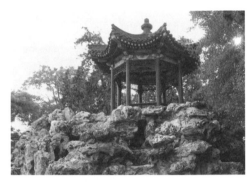

北海滌靄亭

北海滌靄亭也稱塔山四面記碑亭，因為亭內立有一塊石碑，碑的四面分別刻有乾隆皇帝御製的《塔山南面記》《塔山北面記》《塔山東面記》和《塔山西面記》，分別記述了乾隆年間瓊華島四面的景致，以及乾隆皇帝對這些景致的觀後感受。小亭為八角攢尖頂，頂面覆蓋黃琉璃瓦綠剪邊，亭體四面只立有八根紅色圓柱，整體造型通透開敞、輕盈靈巧，而又穩重。

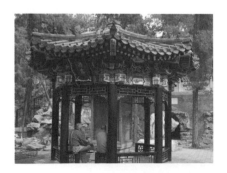

北海團城鏡瀾亭

北海團城鏡瀾亭在團城上沁香亭的北側，它建在一座用太湖石堆砌而成的假山之上。鏡瀾亭平面圓形，體量小巧，看上去非常地可愛與精緻。亭頂覆蓋黃色琉璃筒瓦，頂立鎏金寶頂，亭檐下立紅色圓柱，柱子上下分設掛落和欄杆，色彩明亮豔麗，尤其是在粗獷古樸的山石映襯下更為顯著。這樣精緻的小亭對整個團城造景產生了畫龍點睛的作用。

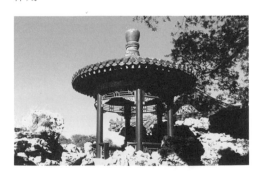

北海意遠亭 >>

在北海瓊華島南坡上，白塔寺山門的兩側各有高臺一座，臺上分別建有一座開敞的小亭，東面臺上亭子名為雲依亭，西面臺上亭子即為意遠亭。亭為四角攢尖頂，空間通透，造型簡單。亭子的位置險要，亭下有暗室與下面的楞伽窟婉轉相通，形成一處幽然洞穴。登上高敞的小亭，可以感受：「雲氣飄飄水氣沖，憑欄遙揖兩山峰」的絕美景致，極富詩情畫意。

北海引勝亭 >>

北海引勝亭與滌靄亭東西相對，一建在龍光紫照牌坊的東面，一建在其西面。位居東面的即為引勝亭。兩亭位置相對，造型相仿，都是八角攢尖頂，只是引勝亭簷下懸的是「引勝」匾額。同時，引勝亭內雖然也立一石碑，但碑上刻文與滌靄亭也不盡相同。引勝亭內石碑上刻的是乾隆御製的《白塔山總記》，用滿、漢、蒙、藏四種文字分別刻於碑的四面。

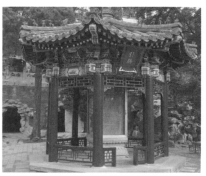

北海擷秀亭 >>

在瓊華島西北側慶霄樓的後面是一座院落，有綠竹成片，搖曳生姿，院北圍以半圓形的圍牆。在這段圍牆的中部建有一座小亭，名為擷秀亭，平面方形，四角攢尖頂。它是慶霄樓這一組建築北端的焦點，有了這一座小亭，使被院牆圍合的建築群既獨立又不與外面的景觀完全隔絕，可以說是產生了一個過渡和連接作用。

北海慧日亭 >>

慧日亭建在瓊華島東南坡的叢林中，具體位置在半月城智珠殿的南面，龍光紫照牌坊的東面，基本上處在兩者延線的垂直交匯處。慧日亭建於乾隆年間，重簷四角攢尖頂，頂部覆蓋灰色筒瓦，亭子的正面朝南。小亭在山石密林的掩映之中，顯得挺拔、秀麗而又穩重。

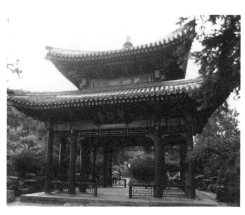

143

乾隆花園碧螺亭 ————————————— >>

　　乾隆花園是一座由合院前後相延組成的內廷宮苑，在它的第四進院落內，堆有高高的假山，山上建有一座形體精巧、裝飾非凡的小亭，名為碧螺。碧螺亭的平面為五瓣梅花形，頂為白石砌築的臺基與矮欄，欄上立有五柱，柱上為五脊重檐圓形攢尖亭頂，頂部中心立有圓形寶頂。這座小亭的造型美觀還在其次，最特別的是亭上的裝飾，題材全部為梅花，如，寶頂飾冰裂梅花紋、檐下掛落為折枝梅花、石築矮欄上也雕刻著梅花。

■ 碧螺亭

以梅花為主要裝飾紋樣的碧螺亭，形體精巧，亭亭玉立。

■ 萃賞樓

萃賞樓是乾隆花園第三進院落的主體建築，五開間，前後帶廊，卷棚歇山頂，形體高大，因此在前後層疊的假山之中才能依然突出，顯示出作為主要建築的地位。

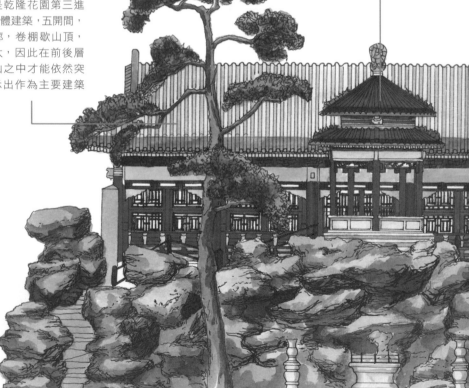

■ **假山**

乾隆花園的假山分布面還是比較廣的，大門內和古華軒旁、遂初堂院、符望閣院等處都有山石，並且山石各有姿態。這是符望閣前碧螺亭所在的山石，山形峭拔，內有山洞，上有曲折小道，幾乎布滿院落，又連著房屋，極具氣勢。

■ **養和精舍**

養和精舍是乾隆花園中的一座書齋，和萃賞樓之間有遊廊相連，後靠實牆。養和精舍的建築平面比較特別，為曲尺形，南北走向的部分為三開間，東西走向的部分為五開間，前帶走廊，與附近建築相聯相繫。

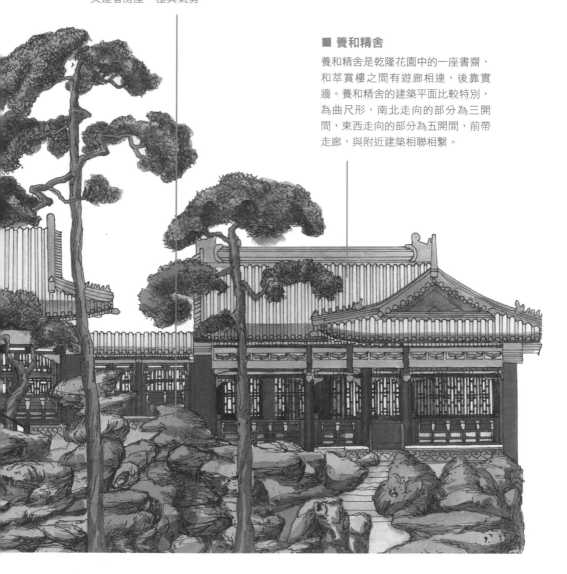

北海見春亭　　　　　　　　　>>

北海見春亭位於瓊島春陰碑的上方，亭體精巧秀麗，風格簡約質樸。亭子的平面為圓形，上為圓形攢尖頂，檐下立有八根圓柱，亭下略有幾塊參差山石映照。亭邊有金代修建的古洞，名真如洞，與亭下山石相連成為一片。山、亭與樹木相倚，形成了此處幽然別致的景觀。當年曾來此觀景的乾隆皇帝即有詩曰：「山亭何繫人來往，八柱依然見此春」。

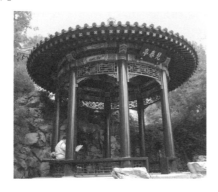

北海團城玉甕亭　　　　　　>>

在北海團城承光殿的前方有一座小方亭，建於清代乾隆年間，因為它是為放置大玉甕而建，所以稱「玉甕亭」。亭子的頂面蓋瓦和亭體的上部牆面都是黃綠琉璃製，亭頂立鎏金寶頂，亭體下部青白石砌築。亭內的玉甕是元代時雕成，材料為整塊墨玉，甕身有海龍、海馬、海螺等精美浮雕。元世祖忽必烈大宴文武百官時，用它來盛酒，所以它實際上也就是酒甕，甕內能貯酒30餘石。

北海一壺天地亭　　　　　　　>>

由延南薰東行，距離環碧樓不遠有一小亭，名為「一壺天地」。亭子的西面接有三間過廊，其餘各面或高或低地堆砌著零落的假山石。小亭為四角重檐攢尖頂，頂部立有磚雕寶頂，兩層檐面上都覆蓋灰色筒瓦。亭檐下面四角各立有一根較為粗壯的圓柱，與厚實的屋檐、粗大的亭脊結合，讓小亭更顯穩固、厚重，和一般輕盈靈動的小亭相比，較為特別。

北海團城沁香亭　　　　　　　>>

北海團城沁香亭在餘清齋西邊遊廊外，與鏡瀾亭相距不遠。如果通過餘清齋後面抱廈西側的遊廊，即可婉轉到達沁香亭。亭子為四角重檐攢尖頂，平面方形，也是一個觀賞北海景致的佳處，亭內置有石桌石凳。乾隆皇帝曾在詩中寫過他於沁香亭中觀景時的感受：「臺亭百步接過廊，液沼平陵號沁香。甲煎罷燒雲錦繢，果然六月有春光」。寫出了沁香亭所賞景致的神韻。

北海小昆丘亭

在北海瓊華島北坡中部的偏下位置，有一座形體簡潔別致的小亭，這就是小昆丘亭。小亭建於乾隆十八年（公元 1753 年），坐落在太湖石臺上。石臺與小亭平面均是八邊形，亭下立八根柱子，亭上為攢尖頂，覆蓋灰色筒瓦，頂立磚雕寶頂。

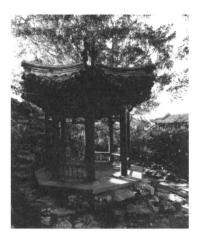

避暑山莊北枕雙峰亭

北枕雙峰亭比南山積雪亭的位置更為偏於東北，並且建在一座更高的山峰之巔。北枕雙峰亭也是一座方形單檐四角攢尖頂的小亭，亭下各面立有雙排柱，與南山積雪亭在造型與位置上都呈對應之勢。北枕雙峰亭與南山積雪亭之間隔著一處重要的建築景觀，名為青楓綠嶼，表達出了這一處景致的自然、幽靜與美觀。

避暑山莊水流雲在

在芳渚臨流的北部、澄湖的北岸，有一座形體較大、造型也比較特別的亭子，名為水流雲在，意思是水從此流過，雲在上空飄浮，形成靜中有動、動中有靜的絕妙景觀。這座亭子的體量較大，面闊三間，重檐攢尖頂。它的平面造型非常特別，在每一面都另建有一間抱廈，凸出於亭外，這樣一來，上層有四個角，而下層則有十二個角，所以俗稱「十六角亭」，為亭子中較少見的實例。

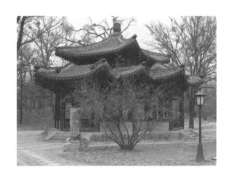

避暑山莊冷香亭

避暑山莊冷香亭在山莊湖區的月色江聲島上，它臨近月色江聲門殿，在門殿之西，亭與門殿之間連以遊廊。冷香亭是一座方形的亭子，單檐卷棚歇山頂，前檐下懸有藍底金字的「冷香亭」橫匾。冷香亭名為乾隆皇帝所題，因為這裡正面對著熱河泉的水，水中植有耐寒的敖漢蓮，至深秋依然荷香不斷，所以稱為「冷香」。

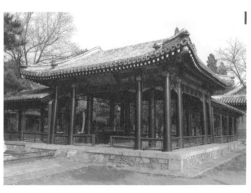

避暑山莊甫田叢樾

　　甫田叢樾位於避暑山莊澄湖的北岸，它是一座四角攢尖頂的方亭，亭下立有四根木質圓柱，空間開敞，造型簡單，更兼亭頂採用灰瓦覆蓋，整體風格比較樸素、淡雅，與避暑山莊整體的雅致色調相互呼應。當年康熙皇帝曾在這裡特意闢了一塊瓜田，還曾親自參加田間勞動，所以稱為「甫田」，也就是大田的意思。同時，周圍又有成片的樹蔭，所以稱為「叢樾」。

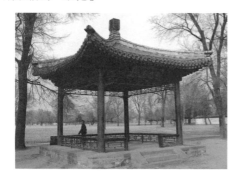

避暑山莊晴碧亭

　　避暑山莊晴碧亭臨水而建，臺基幾乎都建在水中，只有一小部分連著石岸。臺基砌為兩層，中以方磚鋪墁，非常平整。亭子的平面為八角形，上為重檐攢尖頂，亭檐下立有八根圓形木柱。柱子之間近岸的亭體有兩面開敞、一面坐凳欄杆，另外五面則設靠背欄杆，人們可以憑欄而坐，遠可望園景、近可賞游魚。

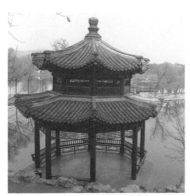

避暑山莊采菱渡

　　避暑山莊湖區的環碧島上的北角，有一座圓形攢尖頂的小亭，亭面用茅草覆蓋，非常古樸拙然。此亭名為采菱渡，因為亭子所面臨的湖水澄澈，水中生長有菱葉、菱角，每到夏季時即有菱花幽香撲鼻。而宮女們則從草亭處乘舟入湖取菱，所以取王維詩句「采菱渡頭風急，策杖林西日斜」中的「采菱」二字為名。

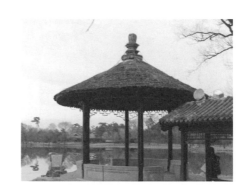

避暑山莊芳洲亭

　　避暑山莊芳洲亭建在金山島上，位於島的北角。小亭平面方形，四角攢尖頂，頂覆灰色筒瓦，色調古雅。亭下只立四柱，空間開敞。亭檐枋上懸有藍底金字的「芳洲亭」橫匾。小亭臨水建在方正的石砌臺基之上，後部與爬山廊相連，整體有如一條長龍，正探首飲湖水，氣勢綿延而壯觀。金山島是一座湖中洲島，島上又有芳草鮮花，所以將這座建在島上又能觀賞島上景致的小亭，命名為「芳洲」。

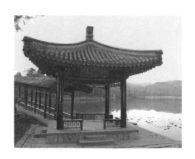

避暑山莊牣魚亭

避暑山莊牣魚亭在山莊前部的文園獅子林中，凌駕於假山石上，佇臨於碧水之畔。亭子的平面為六角形，重檐攢尖頂。頂上的垂脊非常顯著，並且脊的側面雕飾有回紋。亭檐下的枋面上繪有青綠彩畫，主題為龍紋。枋下面立有六根朱漆圓形木柱，柱間五面設有靠背欄杆，只有一面留為出入口。牣魚亭的整體形象輕盈靈動、亭亭玉立而又不失穩重。

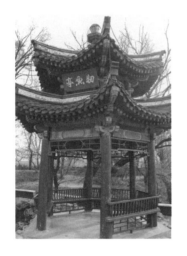

避暑山莊南山積雪亭

南山積雪亭是避暑山莊山區的重要景觀之一，位於山區東北部的高峰之上，它是一座單檐攢尖頂的方形亭子，亭下四面均為雙柱形式。「南山積雪」之名為康熙皇帝所題。因為如果冬天登上這個亭子，向南部的僧冠山等綿延的山脈望去，可以看見山上潔白如玉的積雪，景色壯美。

避暑山莊望鹿亭

在避暑山莊正宮北門的西北、榛子峪口南坡有一座小亭，名為望鹿亭。小亭平面八角形，攢尖頂，亭柱相對低矮而亭內空間卻比較寬敞，所以整體看來小亭的形象比較穩重。亭子的造型比較簡單，但也有特別之處：一是，它的八根亭柱都為抱柱的形式，即在一個較粗的圓柱兩側又夾有兩根小柱；二是，亭子有四面設磚砌矮欄，有四面不設而敞開，並且是交錯設置，使人從四面都可以進入亭中。之所以稱為望鹿亭，是因為在亭子對面的榛子峪北坡，曾是馴養鹿的地方，站在亭中正可以看到鹿群嬉戲的情景。

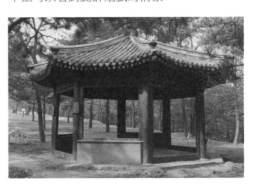

避暑山莊萍香泮

萍香泮是一座臨水而建的小院，院中主體建築為一小亭。亭子平面方形，造型簡單。萍香泮的得名源於臨水，也源於水中植物，即青萍碧草。人們都知道花香，但草、萍實際上也是有香氣的，只不過它們的香氣更為清幽，不經意間就會錯過。

避暑山莊曲水荷香

　　曲水荷香是一座方亭，額由康熙皇帝所題，乾隆皇帝將它改為含澄景，這是一座根據古代文人雅士曲水流觴活動而建的一座流杯亭。亭子的體量比較大，因此下面特別設立有十六根粗大的柱子，亭子的整體形態比較穩重，上為四角重檐攢尖頂，檐下繪有雅致的蘇式彩畫。曲水荷香原建在熱河南岸的香遠益清處，是建築群的一個組成部分，後因泥沙淤積，便將它移到了文津閣處。

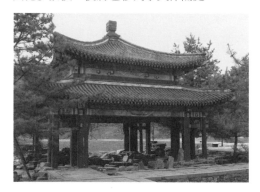

紹興蘭亭流觴亭

　　流觴亭是紹興蘭亭內一座非常重要的亭子，它的體量也相對寬大，面闊三開間，單檐歇山頂，四周帶迴廊。亭頂覆蓋灰色筒瓦，亭柱與亭子的門窗隔扇均為黑色，亭檐下的橫匾也是白底黑字，整體風格典雅沉靜，古色古香。流觴亭內屏風的上部懸有「曲水邀觀處」，而屏風本身則正面懸《蘭亭曲水流觴圖》，背面為《蘭亭後序》文。

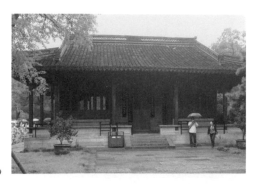

紹興蘭亭墨華亭

　　墨華亭是一座四角攢尖頂的小方亭，灰瓦石柱，風格素樸、虛淡，而體態舒展大方，正象徵文人高士的精神，莫怪亭中懸有對聯：「竹蔭滿地清於水，蘭氣當風靜若人」。墨華亭建在右軍祠院內的水池中，水池名墨池，是據王羲之臨池練字把池水染成墨色的典故而設。實際上，右軍祠本已是池中建築，而池中建築內又闢池，池上又建亭，形成水中有島、島中有水的環環相套的格局，是比較特別的布局形式。

紹興蘭亭御碑亭

　　御碑亭是一座八角攢尖頂的亭子，雙重檐。亭子也採用黑柱、灰瓦形式，色調樸素淡雅。亭子的形態穩重大方，但檐角飛翹又呈現出靈動秀氣之美。亭中因立有皇帝御筆石碑而稱為御碑亭。亭中的御碑立於康熙三十四年（公元 1695 年），碑的正面刻有康熙御筆的《蘭亭集序》全文，背面刻有乾隆皇帝遊蘭亭時所作的《蘭亭即事》詩。因為碑上有祖孫二代皇帝御筆，所以也稱祖孫碑。

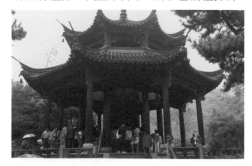

紹興蘭亭碑亭

蘭亭碑亭又稱小蘭亭，亭為四角攢尖式，在頂上的寶頂與亭檐之間，還砌有兩層方形的基座，基礎雕刻有精美雅致的花紋。小亭三面開敞，只有北面砌為牆體，前部兩角各立一根方形石柱。亭內立有「蘭亭」碑，碑上即書「蘭亭」二字，為清代的康熙皇帝御筆。

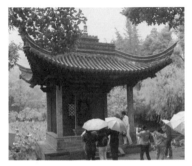

杜甫草堂魚香亭

魚香亭是一座六角攢尖頂的小亭，亭頂面為茅草覆蓋，草頂下的頂架為竹製，柱子為木質圓柱。柱間一圈設回紋掛落和雀替，柱下一圈設靠背欄杆，柱子、掛落、雀替、欄杆都漆上了穩重的暗紅色，非常典雅，與上部樸素的草頂相應。整個草頂、紅架的小亭，映著周圍青翠的樹木、修竹，更顯小巧、穩當。

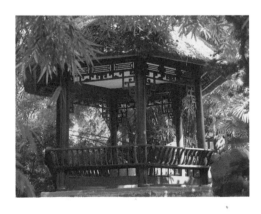

紹興蘭亭鵝池碑亭

鵝池是放養有鵝的水池，蘭亭鵝池景觀是因王羲之的故事而來。王羲之非常喜愛鵝，閒時常常觀鵝，據說鵝的形體動態還曾啟發了他的書法。鵝池碑即為紀念王羲之而建，碑上有書法非凡的「鵝池」二字。為了保護此碑，又特建一亭，平面三角形，比較特別，亭上為攢尖頂，整體造型小巧簡單。亭因碑而名，即稱為「鵝池碑亭」。

何園水心亭

何園園區西部面積較大，以水池為中心，池中建有湖心亭一座。亭子平面為四邊形，頂為四角攢尖式，亭脊彎曲起翹如鳥兒展翅。亭體四面只立四根木柱，形成對外開敞的亭內空間。亭子下部是磚石砌築的基座，基座上緣四面石雕圍欄，穩重大方。這座小亭總體看來比較大方質樸，甚至有些普通，但若仔細看卻有它的精細和獨特之處，即在亭柱上方、亭檐之下，橫枋的上面採用冰裂紋作為裝飾紋樣，非常的雅致，最特別的是枋下原本施掛落的地方，採用了透雕飛罩的形式，雕刻精緻，設計獨特，非一般小亭可比。

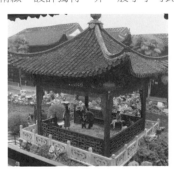

杜甫草堂一覽亭

一覽亭是杜甫草堂中比較大型的一座亭子，也是造型比較特別的一座亭子。亭子共有上下四層，每層均有出檐，檐角飛翹靈動，檐角下掛有風鈴，亭頂為攢尖式。亭體的每一面都用青磚砌築，並且都闢有門洞，安裝有木質隔扇門，門扇上部通透，下部為實板，門扇的顏色漆為灰色，與灰瓦的亭頂相應。亭的每層檐下都有簡單的斜撐承托，好似斗栱一般，設色為暗紅，與青磚牆俱為典雅之色。

檀干園湖心亭

檀干園湖心亭位於園內小西湖中，並且是建在一座長滿綠草的小島之上，島上只有這一座小亭，平面六角形，頂為攢尖頂，亭檐比較特別，其中部有一圈轉折線，彷彿有兩層頂子，讓簡單的亭子在外觀造型上起了微妙的變化。亭為紅柱、灰瓦頂、白色寶頂，色彩雅致而穩重，亭內空間對外開敞。在碧水、綠樹的掩映之下，顯得小巧玲瓏，精緻而脫俗。

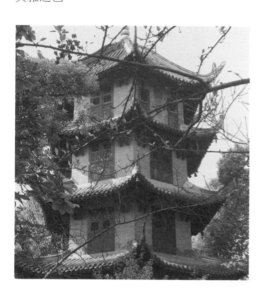

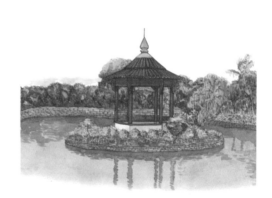

檀干園雙亭

檀干園雙亭建在園內湖水岸邊，與鏡亭二島隔水相望。雙亭也就是兩座相連的亭子，說是雙亭又是一體，看似一體又有兩頂，比較別致。檀干園雙亭的平面為菱形，上下皆相連，頂為攢尖式，頂中心均立有桃形寶頂。亭檐下是紅色方柱，柱下有紅色靠背欄杆，便於人們納涼、休息和觀景。小亭一側臨水，一側為曲折小路，亭子建得恰到好處。綠草青青，樹木蔥郁，氣氛悠然清靜。

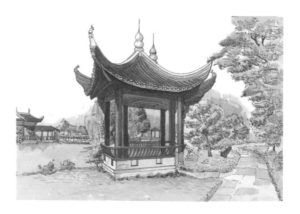

直廊

　　直廊是廊的一種，主要是指廊的形體而言，即廊走勢比較平直。因為園林中的廊大多形體比較曲折，以製造多變的遊園景觀，因此直廊相對來說少見一些。即使園林中使用了直廊，也大多較為短小，因為直形的廊較少變化，如果太長則會顯得呆板無趣。除了單獨設置的直廊外，還有在建築前方伸出的一段空間，也是直廊，也就是我們通常所說的前帶廊或前後帶廊建築中的廊，它與建築是一體的。

長廊

　　長廊是形體較長的廊，或者更準確地說，也就是我們通常所說的廊，園林中的廊大多為長廊。長廊的具體形式，可以是曲廊、複廊、水廊、爬山廊，也可以是單面廊、雙面廊，統稱為長廊。

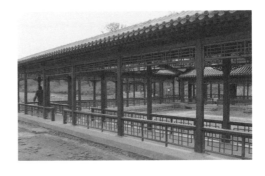

廊

　　廊是園林中不可缺少的建築形式，也是園林中極富特點和極具功能的建築之一。園林廊的類別主要有：單面廊、雙面廊、直廊、曲廊、複廊、迴廊、抄手廊、爬山廊、疊落廊、雙層廊等。廊的建築結構有木結構、磚結構、石結構、竹結構等。廊頂有坡頂、平頂和拱頂等分別。園林內廊的運用，不但具有遮風擋雨和交通的實用功能，而且還是增加園林景深層次、分割空間、組合景物和園林趣味的重要設置。相對於亭、臺、樓、閣等類建築而言，廊是線，是各個景觀點的聯絡線。廊的形體大多狹長而曲折，空間輕盈通透，有虛有實，非常美妙，可以將人們慢慢引入園林的勝境。

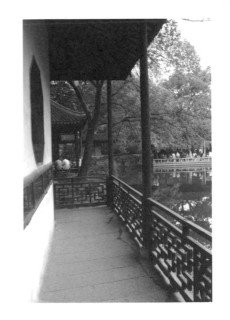

檀干園鏡亭 >>

　　檀干園小西湖中築有兩島，除了湖心亭小島之外，還有一座三潭映月島，這是依照杭州西湖三潭映月而建。這裡的三潭映月島有橋、堤連著池岸，島上的主體建築即為鏡亭。鏡亭說是亭，其實是軒式建築，面闊三間，前部還帶有抱廈，兩者皆為歇山頂。鏡亭除了外形與一般的亭子有別之外，亭內還有一處特別吸引人的地方，即後壁上嵌的大理石書條石，上面刻有蘇軾、米芾、董其昌、文徵明等古代名家的書法，非常珍貴。

■ 水榭

水榭是臨水而建的開敞小廳式建築，檀干園中這座水榭正是這樣一座臨水的輕巧敞亮建築，榭體四面只有立柱，榭內可通四時四面之風，立於榭內可觀四面之景，亭頂為單檐歇山式，雙層屋脊兩端加飾鰲魚，非常突出。

■ 美人靠

水榭立柱之下幾乎是四面均設美人靠，只有通向小路的出口敞開以便人出入。美人靠就是靠背欄杆，水榭臨水，設美人靠既方便人們坐息，又比較安全，一舉兩得。

■ **玉帶橋**

在歇山頂水榭與鏡亭之間有一道小橋，小橋為三段石橋，橋面中段略高，被稱為玉帶橋，造型簡單，風格素雅。

■ **鏡亭**

鏡亭是檀干園中的主體與中心建築，雖然名為亭實為軒，面闊三間，前加一間抱廈，均單檐歇山頂。亭內存有刻著蘇軾、米芾、文徵明等名家書法的書條石 18 塊，是書法留存中的精品。

■ **廊**

鏡亭一側連接曲廊一段，廊為單面廊形式，一面為實牆，一面開敞，實牆上另闢什錦窗作為透景框和牆面裝飾，小而精緻。

曲廊 >>

曲廊的形體比較曲折多變，從形體走勢上來說，它是園林中最為常見、也最富變化的一種廊子。為了追求遊園時景致的多變性與景區的曲折性，造園者常於園林中設曲廊。曲廊形體曲折逶迤，在園林中自由穿梭，將園林分成大小或形狀不同的區域，自然豐富了園林景致。

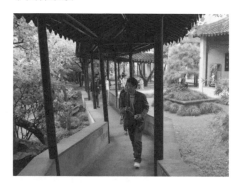

單面廊 >>

單面廊也可以稱作是半廊。廊的一側通透，另一側為牆或建築所封閉。通透的一面多是面向園林內部，這樣便於觀賞園林景致。而另一面的牆可以完全封閉，也可以設計為半封閉形式，如設置花格或漏窗。《園冶》中說「俗則屏之，佳則收之」，即半封閉或封閉全要看園林的實際情況，景致的優劣。

遊廊 >>

遊廊是園林等處供人遊賞的廊，它就像長廊一樣，是廊的一種通稱。園林中設置了遊廊，遊人們可以順著廊的指引逐步觀賞園景。遊廊內一般還多設有坐凳欄杆或是美人靠，遊賞累了時，可以停坐休息。因為廊是通透開敞的，兩邊沒有什麼遮攔，所以，坐息時眼前依然有美景，可以盡情觀賞。

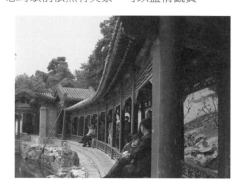

複廊 >>

複廊是由兩廊合二為一的廊，兩廊中間隔著一道牆，牆上設有漏窗作為連通，兩邊廊道都可以通行，站在兩邊廊道內都可以透過中間牆上的漏窗觀看對面景致。複廊因為是兩廊相合，所以在造型上複雜一些，形象也更為美觀。在園林中設置的複廊，不但可以作為分隔景區的重要建築，以及通過漏窗將內外景致聯繫起來，而且還可以讓遊人在兩面欣賞園景。

迴廊

　　迴廊是迴環往復形式的廊，它不像其他廊一樣即使曲折也大體呈直線，而是在曲折中又有迴環。在園林中，迴廊多是設置在建築的周圍，四面通達，使遊人在建築的四面皆可遊賞觀景。

裡外廊

　　裡外廊也就是複廊。

水廊

　　在園林中，如果廊跨水或臨水而建，即稱為水廊。水廊能豐富水面的景觀，不使水面過於單調。同時，它也能使水上空間半隔半連，形成曲折，增加水的深度，給人水有源而長流的感覺，更富有意境。

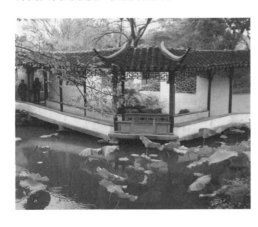

雙面廊

　　雙面廊簡單地說，就是具有兩個面的廊，它可以是雙面空廊，也可以是雙面都砌牆體的封閉廊。同時，還可以將它理解為兩面為走道、中間為牆體的廊，也就是複廊。

疊落廊

疊落廊也是廊的一種形式，相對於其他形式的廊來說，疊落廊看起來比較特別，它是層層疊落的形式，一層一層，層疊而上，有如階梯。即使形體本身並沒有曲折的走勢，但因是層層升高的形式，所以自有一種高低錯落之美。大多疊落廊的形體都比較小，這也是由它的形式所限。

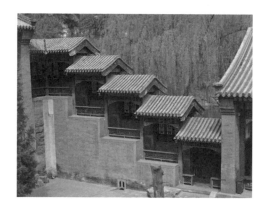

半廊

半廊就是看似半邊的廊，廊的一面開敞，另一面砌牆體。半廊式的廊，一般多會在開敞的一面設坐凳或靠背欄杆。以供遊人休息，而另一面的牆體上則多會開設成排的漏窗，這樣人在廊內行走時可以透過漏窗觀賞另一面的景致。

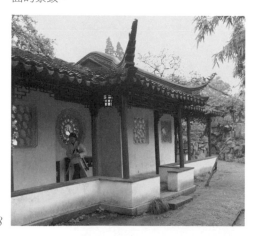

雙層廊

雙層廊就是有上下兩層的廊，它是一種比較大型的廊，一般多與樓閣相連，組成特別的園林建築景觀。同時，因為廊有上下兩層，所以更利於觀景，因為雙層廊比較高，視野便更為廣闊，可以欣賞到更多的園中景致，甚至可以遠借園外的景致。

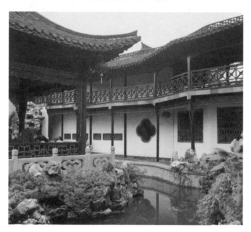

空廊

只有頂部用柱支撐、四面無牆的廊，就稱為空廊，也就是廊道兩面開敞、不設牆的廊。這樣的廊在園林中既是通道又是遊覽路線，能兩面觀景，又可以分隔園林空間。

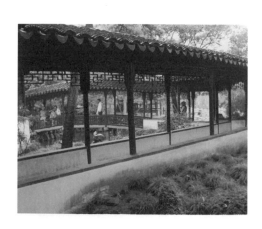

單面空廊

單面空廊也屬於空廊的一種，它又分為兩種形式：一種是在雙面空廊的基礎上，將其一側列柱間砌上實牆或半實牆；另一種是將廊的一側完全搭建在其他牆體或建築物邊沿上。單面空廊的廊頂有時做成單坡形，以利於雨天排水。

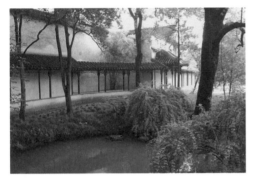

雙面空廊

雙面空廊即廊的兩側均為列柱、沒有實牆的廊，在廊中可以觀賞廊兩面的景色。不論是直廊、曲廊、迴廊，還是抄手廊等都可採用雙面空廊形式，不論是在風景層次深遠的大空間中，還是在曲折靈巧的小空間中也都可以運用雙面空廊形式。在各類園林廊中，雙面空廊還是比較常見的。

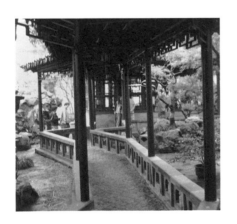

爬山廊

爬山廊是建在山坡上的廊，它由坡底向坡上延伸，彷彿正在向山上爬，所以得名。爬山廊因為建在山坡上，所以它的形體自然就有了起伏，即使廊本身沒有曲折變化，也成為一道美妙的風景，如果廊本身形體再有所轉折，會更加吸引人。有了爬山廊，遊人可以更為方便地上下山坡，觀景不必要多繞圈子。同時，爬山廊也將山坡上下的建築與景致連接起來，形成完整有序的景觀。

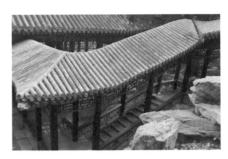

抄手廊

抄手廊也稱抄手遊廊。抄手廊中的「抄手」二字，意思指的是廊的形式有如同時往前伸出而略呈環抱狀的兩隻手，所以有人也稱它為「扶手椅」式的遊廊或者是「U」形走廊。抄手遊廊一般都是設在幾座建築之間，並且是設在走勢有所改變的不同建築之間，比如在一座正房和一座配房的山牆處，往往用抄手遊廊連接。因為中國的建築大多是對稱布局，所以抄手遊廊也多呈對稱式設置。

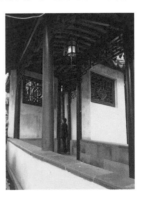

網師園曲廊

廊是園林中不可缺少的建築形式，網師園自然也不例外，網師園最長的一條曲廊即是小山叢桂軒旁的曲廊，或者更準確地說，小山叢桂軒恰建在曲廊之上。這條曲廊為雙面空廊的形式，兩側只有圓形立柱支撐著上部的廊頂，柱下設有坐凳欄杆，供遊人小坐。廊頂為灰瓦，廊柱為暗紅色木柱，色調穩重、典雅，而廊的空間開敞通透，整體效果簡潔大方。

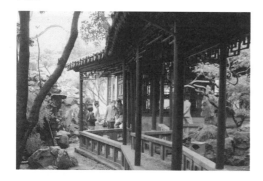

網師園樵風徑

樵風徑是網師園內一條別致的廊，它由蹈和館處向北曲折延伸，直至月到風來亭北，形體曲折多變而修長。廊的南段有一處與小山叢桂軒曲廊相接，廊壁嵌有書條石數塊。廊的中段與濯纓水閣的外牆相接，有如一條幽僻的窄弄。廊的北段則如爬山廊的形式，地勢略有高低起伏。人立於樵風徑廊內，可以感受到清新舒爽的輕風，有如山林自然之風，意境幽雅。

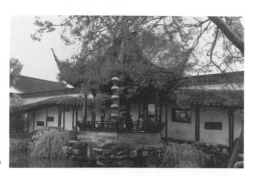

網師園射鴨廊

網師園射鴨廊是一道短廊，位於中心水池彩霞池的東邊。射鴨廊名稱中的「射鴨」二字指的是一種古代文人遊戲，即將箭投向壺形容器中，投入者為勝。因為「投」也稱為「射」，而壺多做成鴨子形狀，所以稱為「射鴨」。射鴨廊的南端與半山亭貫通，而北端則與竹外一枝軒相連接。形成一處輕巧、開敞而又氣勢連貫的建築景觀。建築的臨池一面設有美人靠，人們可以在這裡坐息或俯視水池游魚。

拙政園柳陰路曲

在拙政園見山樓的西面有一道曲廊，形態曲折優美，廊周圍的景致也不凡。在拙政園初建時，園中多植楊柳，特別是見山樓的西面，形成綠樹濃蔭的清幽景觀。文徵明對此即曾賦有七言律詩一首：「春深高柳築煙迷，風約柔條拂水齊。不向長安管離別，綠陰都付曉鶯啼。」後來在此建廊，廊體彎曲盤繞，便命名為柳陰路曲。這條曲廊可通向荷風四面亭、見山樓、倒影樓、別有洞天等不同方向的景點處。

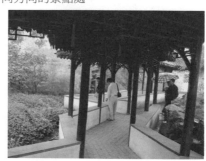

獅子林複廊

獅子林複廊位於園林南部，具體位置在立雪堂院的西面，它是一條形體通直的廊。廊由左右兩條走道組成，所以稱為複廊。這道複廊不是兩面開敞的形式，而是兩面都有牆，空間比較封閉、幽僻。在這條複廊的西面廊牆上，開有六個六角形的空窗，東面廊牆上，則開有六個圓形的空窗，可以作為東西兩面的取景框。

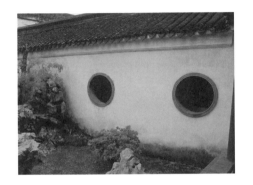

獅子林御碑亭廊

獅子林御碑亭廊在園子的南部，基本貼著南面的院牆，它的東端與複廊的南端相連。御碑亭廊是一條對內開敞的廊，站在廊內可以北觀園內景致，廊檐下只設立柱和石砌矮欄；廊的另一面為粉白牆體，牆上偶開一漏窗，最重要的是牆面上半建一亭，亭內倚嵌有一方石刻御碑，碑面上雕刻著乾隆皇帝的御製《遊獅子林》詩。

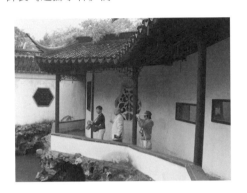

獅子林古五松園廊

獅子林古五松園廊位於園林的北部，在古五松園的東南處，這條廊既不是單純的雙面空廊，也不是單純的半廊，而是雙面空廊和半廊的結合。也就是說，這條廊的一段為雙面空廊的形式，只立廊柱不見牆，另一段為一面砌牆體的半廊。當然，廊畢竟是一種遊賞觀景建築，所以即使是砌牆體的一面，牆體上也開設有各式漏窗，以連通內外景致。

獅子林飛瀑亭廊

獅子林飛瀑亭建在園林西部的廊之上，廊因亭而名為飛瀑亭廊。這條廊是一條半廊，廊面向園內的一面開敞，而廊的另一面為牆體，並且牆上開設有漏窗，既封閉又不完全封死，使內外景觀得以連通。

滄浪亭複廊 >>

在滄浪亭園林的北面，也就是園門內臨河處，有一條沿河而建的複廊，從面水軒一直通到觀魚處，形體曲折而有序，從平面上看基本呈包住河水的半圓形態，非常優美，與一般的園林廊不同。這條複廊為雙面開敞的形式，兩面廊檐下都只是立有柱子和矮欄而已，園內的景致不完全對外開敞，藉著廊中間的隔牆作為遮擋，當然牆體卻不是完全實體，而是在上面開設有一排漏窗，可以通風、透景。

留園曲廊 >>

在蘇州留園內有很多條廊，多是形體曲折的曲廊，如：從涵碧山房的西面開始有一條曲廊，一直通到聞木樨香軒處；佳晴喜雨快雪之亭前曲廊；遠翠閣邊曲廊等。這其中以涵碧山房西面的廊最為引人注目，除了這是一條爬山廊之外，在廊的西壁上還嵌有王羲之、王獻之父子二人的法帖，書法精湛，頗具藝術價值。

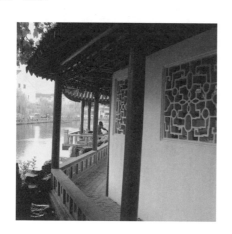

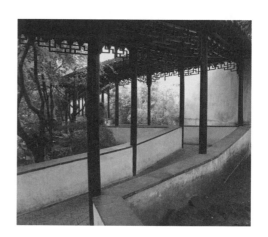

怡園複廊 >>

怡園複廊在園子中部水池的東岸，但並不是特別臨近水池。廊的北端建有鎖綠軒，南端則是分別連著東西的南雪亭和拜石軒。從平面上看這條複廊，整體有如蛇形，極具動感。廊的中間是一道粉牆，牆上開設有一排漏窗，正在人眼可及的高度。牆的兩邊各有一條走道，走道的外邊都設有石砌矮欄，欄上立有木質圓柱支撐著上部灰瓦的廊檐。粉牆灰瓦非常清雅、純淨。

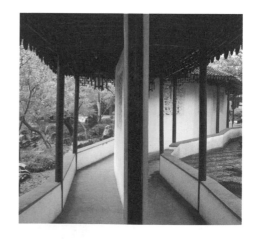

怡園碧梧棲鳳廊 >>

在怡園水池的西南角，即主廳藕香榭的西面，有一座碧梧棲鳳館，院中栽竹植桐。由館向北行可達面壁亭，館亭即由一廊相連，廊因館而名，稱為「碧梧棲鳳廊」。鳳凰是一種傳說中的神鳥，據說牠非梧桐樹不棲，非竹子不食，顯其高雅不凡。而這座因館而名的廊也一樣雅致不凡，廊牆粉白無瑕，牆上開設有大漏窗，窗內磚砌櫺格也粉刷潔白，廊頂為小青瓦，二者對比本就顯得非常素淨，再加上周圍綠樹濃蔭的映襯，高雅脫俗。

耦園筠廊 >>

蘇州耦園的主體景區是東園，東園的主體建築一是受月池南的山水間，一是園北假山後的城曲草堂。城曲草堂的前方，向東南方向延伸有一條曲廊，連接著雙照樓、望月亭等，這條曲廊名為筠廊。因為在這條廊的前方種植有許多碧綠的青竹，而竹子又稱筠，所以廊即以竹名而為「筠廊」。

怡園玉延亭廊 >>

在怡園東部園區內，入園子東門不遠即有兩座小亭，一名玉延亭，一名四時瀟灑亭，兩亭之間以曲廊連接。這條曲廊也是半敞半閉形式，一面立柱設欄，一面砌築牆體，牆上偶爾設一漏窗，窗、牆同樣是粉白潔淨，讓人覺得清靜、舒適。

耦園樨廊 >>

在耦園中，除了筠廊外，還有一條以植物命名的廊，名為樨廊。樨指的是木樨，也就是桂花，樨廊的前方植有桂花，秋季有桂花飄香，芳香濃郁。樨廊與筠廊的位置基本相對，建在城曲草堂的西南，以連接儲香館、藤花舫和枕波軒。

何園蝶廳樓廊 >>

揚州何園西部水池的北岸建有一座長樓，名為匯勝樓，樓的左右兩側連接著兩層的複廊，形如蝴蝶展翅飛舞，造型優美，所以樓的下層又稱蝴蝶廳。這條兩層的廊就因樓形而稱為「蝶廳樓廊」，無論從造型上看，還是從名稱上來感受，都非常優美、令人喜愛。這條廊向兩側延伸很長，幾乎包圍住了園子西區的後部和左右的大部，氣勢不凡。

虎丘巢雲廊 >>

蘇州虎丘山園林曾建有一處巢雲閣，雖然經過清代乾隆時期的重新修葺，但後來仍然被毀，20世紀90年代，在此基礎上重建了巢雲廊，形成了一處更為輕巧、絕妙的景觀。這條廊形體曲折，並且呈內向彎曲狀態，廊體通透開敞，基本不砌牆體，只有在加建半亭的地方砌有一小段牆體。廊檐下一部分設不帶靠背的石砌矮欄，一部分設帶靠背的美人靠，都是為遊人休息而設。

頤和園長廊 >>

在頤和園萬壽山的腳下，臨湖闢有一條全長700多米，共273間的長廊，它是中國園林長廊建築之最，也是世界之最。長廊東起邀月門，西至石丈亭。廊上還依次建有留佳、寄瀾、秋水、清遙四座亭子，以及對鷗舫、魚藻軒兩處軒榭，它們呈對稱式分布在廊的東西。在長廊內不僅可以觀外景，更能欣賞到廊內梁枋上豐富多彩、內容生動的蘇式彩畫，這也是頤和園這座長廊的另一大特色。彩畫或以花鳥、或是人物、或為風景乃至以故事等為主題，精彩異常，無與倫比。特別是一些故事性的彩畫，常常能讓人產生豐富的聯想。

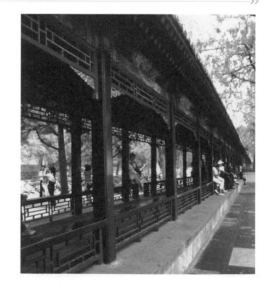

環秀山莊西廊

環秀山莊問泉亭水池的西邊，有一座兩層的長樓，稱為邊樓或西樓。樓體的下層前部帶有一條非常漂亮的長廊，廊的前檐下立柱、設木質矮欄，廊後檐牆面上設有漏窗。之所以說這條長廊漂亮，主要就在於牆上這些漏窗，窗形有圓形、矩形、扇形、橫8字形、燈籠形等，窗洞內的櫺格紋也各有各的形式，豐富多變，可見設計者的精細用心。更妙者，在這些漏窗的下面，還有一排碑刻，刻著名家書法字帖，墨石白字，雅致細膩。

橋

橋也稱橋梁，它在很多地方都能見到，尤其是園林中更是有著各式各樣的橋。橋原是為了通行而建，所以具有交通的實用功能，但也具有一定的藝術性，特別是園林中的橋更富有令人回味的藝術性，對人極具吸引力，引人留連。因此，園林中建橋處往往會因橋而形成一道優美的景觀。園林中橋的造型各異，有拱橋、平橋、曲橋等，從材質上分有木橋、石橋、磚橋、磚石橋等。

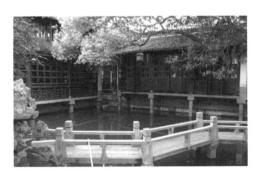

平橋

平橋就是橋面平坦的橋，即橋面與水面或地面平行，橋面沒有起伏，橋面以下也不採用拱形洞，而是大多採用石墩、木墩等直立支撐，整體形象比較簡潔大方。

曲橋

曲橋是形體曲折的橋，橋面大多也為平橋形式，只是從平面上來看，橋身多有曲折，呈多段彎折形式。曲橋大多架設在園林池水之上，以分隔水面使之不顯得單調，又是園林一景，同時也讓遊園的人能夠更親近池水。曲橋有三曲、四曲、五曲，乃至九曲之分，是園林中極為常見的橋形之一。

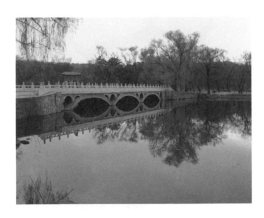

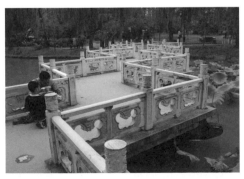

過街橋

過街橋是凌空架在街道上面的橋，一般多架在兩道高牆之上或是兩座房屋之上，橋下的街道空間依然可以供人正常通行，而不會受到妨礙。過街橋因為高架在街道之上，所以體量大多比較輕巧，遠觀有如臥虹當空，給人美的享受。皇家園林比較宏大，一般不會設這樣有礙整體氣勢的小型建築，而私家園林一般又較小，沒有什麼街道，也多不設這樣的架空過街橋，所以園林中的過街橋實例比較少，只在少數紀念園林中可以見到。

拱橋

拱橋是橋梁中造型極為優美的一種類型，極富生命力。拱橋的材料有木，有石，也有磚，其中以石拱橋數量最多。根據設置的需要，拱橋的拱有單拱、雙拱、多拱之分，在多拱橋中，處於最中間的拱洞一般最大，兩邊依次縮小。園林中的拱橋，以單拱最為常見，因為單拱的拱橋更顯得小巧秀美、玲瓏生姿，符合園林整體的意境與美感要求。

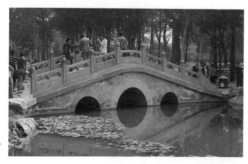

廊橋

廊橋是一種帶有廊頂的橋。早期時的橋梁大多為木橋，但木橋不耐長久的風吹雨打，人們便想辦法在橋上加建了頂蓋，形成橋屋，以保護木製的橋體，這種帶有橋屋的橋就被稱為「廊橋」。廊橋運用在園林中更有意義，它除了具有保護下部橋體不受風雨侵蝕的功能外，還能讓遊園的人在雨天遊園時避雨，保證行走於橋上的人不被風吹、雨淋和日曬，或者是在遊人遊園遇到突然襲擊的風雨時能有臨時的躲避之處，並且又能在雨中繼續欣賞園景，別具意味。

亭橋

亭橋是一種特殊形式的橋，它是橋與亭的結合，下部是橋，上面是亭，橋與亭相依相映，既是橋，也是亭。亭橋在橋的基礎上，又加建了亭，整體高度也就相對增加了，所以，相對來說，亭橋的形體更為優美，更顯亭亭玉立。

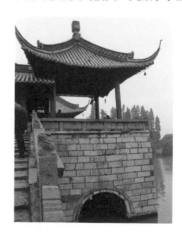

上海豫園九曲橋　　　>>

　　九曲橋顧名思義就是橋體非常曲折多變，它建在水面上，既是連通湖岸、可以行人的功能設置，也是水面上重要的景觀。上海豫園九曲橋即是這樣一座園林曲橋，橋身整體曲折，但每一段卻非常規整，橋身平坦、橋立面垂直於水面，橋上的欄杆也是整齊有序、大小相同。這座九曲橋可以說是中國古園九曲橋的典範，造型優美。

拙政園小飛虹　　　>>

　　小飛虹是拙政園中一座非常優美的小橋，橋體微微上拱宛若凌空彩虹，因而得名「小飛虹」。白色條石橋面的兩邊是「萬」字紋的木製護欄，其中有立柱撐起上面窄窄的灰瓦廊簷。造型雖簡潔，但與周圍的亭、軒、綠樹相映，自然形成錯落、優美的好景致。在其對面遠觀，整片美景倒映在水中，遠近虛實相接相連，其景更為豐富精彩。讓人疑在畫中遊。

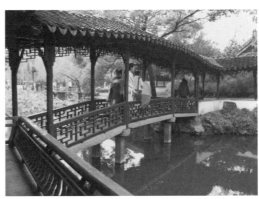

頤和園十七孔橋　　　>>

　　十七孔橋位於頤和園昆明湖的東岸中部，連接著東岸和湖中的南湖島。十七孔橋是頤和園眾多橋梁中最大的一座，橋長 150 米，寬 8 米，橋面兩邊設有欄杆望柱，柱頭都雕刻著石獅子，有 500 多隻，這些石獅子的形態各異，堪稱我國園林雕刻中的一絕。

　　橋面下部有 17 個拱券橋洞，以中孔最大，兩側依次縮小，使橋體成為圓弧形，遠觀如長虹臥波，氣勢雄偉。但是彎曲的弧度又不是太大，所以比較方便遊人行走。這座體形修長的多孔拱橋，不但具有通行的實用功能，更是頤和園中的絕妙美景之一。

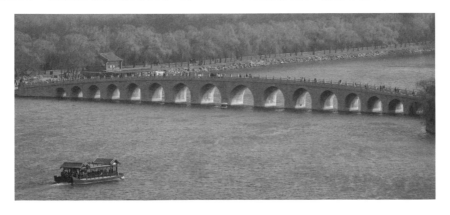

瘦西湖五亭橋 　　　　　　　　　　　>>

　　瘦西湖是江蘇揚州一處著名的景觀園林，園林中的景觀以五亭橋最為聞名。之所以稱為「五亭橋」，是因為它既是一座橋也是一處亭，亭在橋上，橋在亭下，橋與亭相依，所以得名。橋下有十五個拱形橋洞，洞洞相連，如遇月夜，月與拱洞相映照，在碧波蕩漾中更臻妙境。瘦西湖這座五亭橋的形式是仿北京北海北岸的五龍亭而建，不過，它比五龍亭更具一體性，更玲瓏精巧，更富江南園林的特色。

頤和園豳風橋 　　　　　　　　　　　>>

　　豳風橋也是頤和園西堤六橋之一，它是一座橋面比較平坦的橋，它的側立面呈八字形。豳風橋的橋名原為「桑苧」，後因避咸豐皇帝的名諱「奕詝」而改為「豳風」。「豳風」二字出自《詩經·豳風》。豳風橋的橋面上建有橋亭，平面長方形，重檐屋頂，屋脊中間立有寶頂。豳風橋西舊時有蠶神廟、織染局、耕織圖等頗富江南特色的田園村舍，極有江南田園風韻。

頤和園玉帶橋 　　　　　　　　　　　>>

　　頤和園的玉帶橋是昆明湖上的西堤六橋之一，它是一座單拱的石拱橋，拱券呈拋物線形，非常高聳，可以通過一般的船隻。橋身用漢白玉築成，清峻潔白，橋身高瘦，橋形似長虹臥波。藍天白雲下，橋身倒映於波光粼粼的昆明湖水中，隨著微波蕩漾，真似玉帶飄搖，因此得了個玉帶橋的美名。玉帶橋稱得上是實用性與藝術性巧妙結合的橋中佳作，是頤和園西堤六橋中最為人稱道、最為聞名遐邇的一座。

頤和園鏡橋 　　　　　　　　　　　>>

　　頤和園的西堤並不是一個走向，而是在玉帶橋南行之後，堤岸由寬漸窄，堤的走向也由西南轉為東南。而堤上六橋之一的鏡橋就在西堤折向東南不遠處。鏡橋在西堤六橋中相對居於西堤中部，橋身也是立面八字形，橋面平坦簡潔。不過鏡橋橋面上的亭子為八角重檐攢尖頂，非常地玲瓏新穎，有別於其他四座橋亭。鏡橋的橋名來自於李白的詩句：「兩水夾明鏡，雙橋落彩虹」。

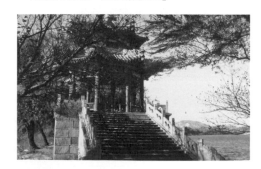

頤和園柳橋　>>

柳橋也是頤和園西堤六橋之一，它的正立面為八字形，也是一座橋面平坦的小橋，橋上也建有亭，橋亭為重檐歇山卷棚頂。柳橋的橋名來自橋邊的柳色。每當春風和煦之時，微風輕拂，橋頭柳枝飄擺，柳橋在煙柳中時隱時現，不禁讓人想到了那句優美的古詩：「碧玉妝成一樹高，萬條垂下綠絲絛」。

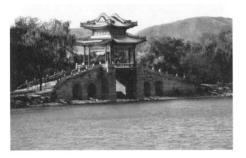

獅子林石舫　>>

獅子林石舫是民國初年貝潤生購得園林後增建的建築之一，它位於園林西北部，正建在池水之中，靠近岸邊，只在船頭甲板處以一塊平石板與池岸相連，方便人們上船遊賞。舫體高大，前部一小段為開敞的平臺，也相當於船的甲板。而其後分為三段，中段一層為中艙，前後兩段都是兩層樓為前後艙，兩樓均為弧形頂，比一般園林石舫更像船，也就是更為寫實。艙樓四面均設木質隔扇，內嵌彩色玻璃。

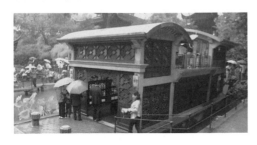

頤和園清晏舫　>>

清晏舫是頤和園內的一座著名石舫，位於萬壽山前山西南處的湖水中。這座石舫初建於 1755 年，原是古老的中國式船體，上面建有中式的樓形船艙，整個長達 30 多米的船體全部由潔白的石料築成，極為潔白高雅又不失皇家建築的氣勢與富麗。咸豐時英法聯軍火燒清漪園，清晏舫的艙樓被燒毀。慈禧重修頤和園時，也把清晏舫的艙樓重新修築完整，不過，卻沒有恢復成中式船艙，而是建成了西洋式，艙內地板也鋪滿西洋式的花磚，同時又在舫的兩側下部安了兩個輪子，失去了乾隆時期石舫的古典雅致。

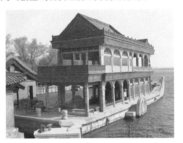

怡園畫舫齋　>>

怡園畫舫齋位於怡園水池西端，因為形體如船，所以得名畫舫齋。怡園這座畫舫齋在造型結構上與拙政園的香洲非常相近，也有前後艙，前艙為歇山頂亭式建築，後艙為樓。後艙北接松林，所以題名松籟閣。這座畫舫齋的裝飾非常的精美，前艙有垂蓮柱，中艙裝十六扇冰裂紋窗扇，後艙則裝有八扇落地長窗。

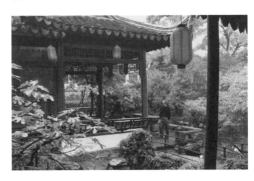

諧趣園知魚橋

園林中的小橋一般都是為串連、組合園中景致並起裝點作用的，所以形式優美且極富情趣。頤和園中有許多這樣的橋，除了昆明湖上的西堤六橋之外，在頤和園的諧趣園中也有一座別致的小橋，它就是著名的知魚橋。知魚橋為七孔平橋形式，橋身貼近水面，讓遊人可以近距離觀賞水中游魚。知魚橋的橋頭還立有一座簡單的石牌樓，上刻「知魚橋」字樣。「知魚」橋的名字很特別，它出自戰國時莊子和惠子河邊觀魚時智辯的典故，讓人覺得頗有意趣。

拙政園香洲

拙政園旱舫名為香洲，也是一座仿船形而建的園林建築。香洲位於園子中部水池的西南岸，與倚玉軒隔水相望。香洲其名的由來，一得於其臨水而建，二得於水中荷花的幽香。香洲由前、中、後三部分組成：前部是一空敞的平臺和一座開敞的小亭，亭為卷棚歇山頂，四角飛翹，亭內後部懸有文徵明手書「香洲」橫匾；後部是一座兩層的樓房，是船的後艙，樓名澄觀，樓體高大，登樓觀景，可以盡賞遠山近水；亭樓之間以短廊相接，廊體較矮，形成高低參差的建築形態，造型優美多姿。

舫

舫也就是船，一般指的是相對建造精緻的船，如作為遊賞之用的遊船就稱為畫舫或遊舫，其內部的裝修裝飾精緻，有如地面上的建築一般講究，有時它的外部也有精美的裝飾。不論是畫舫、遊舫，都是可以行走的舫，但這裡要介紹的園林中的舫，卻是不能行走的舫，是被稱為旱船的舫，只是園林中的一種建築景觀，是依照舫形而建的一種建築。同時，它也和其他的園林建築一樣，可以登臨觀景。

牆

通常所說的牆體，是指在建築，特別是木構架建築的下部，四外的一層圍護結構。但這裡要說的牆是指園林中單獨建置的牆體，如雲牆、花牆、漏窗牆等等。這些牆體的材料也和一般的建築牆體一樣，可以是土、石，也可以是磚。不過，相對來說，又有一定的規律，比如，雲牆大多可以土材料、石材料砌築，而花牆則大多由磚來砌築，成為帶有花紋的花磚牆。

拙政園香洲

漏窗牆　　　　　　　　　　　　　　　>>

　　漏窗牆是帶有漏窗的牆體，園林中的牆體首先是起著隔斷景區的作用，但園林的意境又要求它不能完全封閉，而是要隔而不斷，所以往往在牆上開設有月洞門和漏窗，特別是漏窗，最為常見，往往成排設置，讓人貼牆行走時，可以透過不同的漏窗看到不同的景致，並形成連續不斷的畫面，有如觀畫廊。這種帶有漏窗的牆就被稱為漏窗牆。

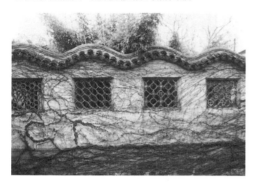

花牆　　　　　　　　　　　　　　　　>>

　　花牆簡單地說，就是建築形式與裝飾比較美的牆，牆上或是闢有漏窗、花窗，或是將牆頂砌成波紋狀，或是設計一些特別的裝飾，而不是平平實實的一面牆體。總而言之，除了具有一般園牆的遮擋、分隔空間的功能外，更具有一種不凡的藝術性與美感，是園林一道美麗的風景線。

雲牆　　　　　　　　　　　　　　　　>>

　　雲牆也就是波形牆，它的特點就是牆體上部呈波浪形，即牆頂部不是水平的，而是波浪形的，遠觀有如水波紋，又像流雲，非常優美而有動感，就像在流動一樣。這種帶有動勢的牆，同樣不僅僅具有一般牆體的遮擋功能，而且也是園林的優美景觀之一。

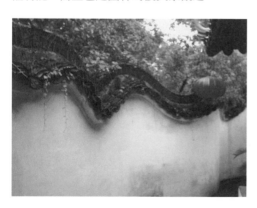

漏磚牆　　　　　　　　　　　　　　　>>

　　漏磚牆不但是指牆體帶有可觀景的漏窗洞等，還指明了這種漏窗洞等通透的部分，是由磚材料砌築而成，或者說這樣的牆體全由磚來砌築，並將其部分砌成漏空的形式，以形成可以觀景的連接洞口。

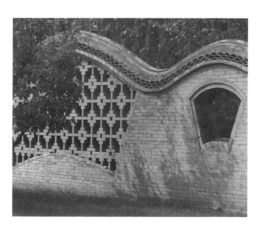

塔 >>

塔最初是一種印度佛教類建築，被稱為窣堵坡，它與佛教同時於東漢傳入中國。佛塔最初主要是用來珍藏佛舍利的，傳入中國之後，與中國的建築相結合，加之隨著不斷地發展，不但造型上發生了較大的變化，而且它的作用也不再僅僅是珍藏舍利子，而又出現了觀景塔、瞭敵塔、紀念塔等多種類型。總觀中國古塔，根據它們的造型和結構來分，有樓閣塔、密檐塔、覆缽塔、金剛寶座塔、花塔等形式。塔的材料上以磚、石居多，也有部分木和琉璃等材料的。

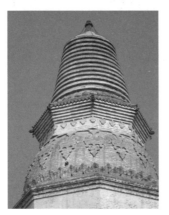

樓閣塔 >>

樓閣式塔是我國古塔中數量最多的一種，也是產生年代最早的一種。樓閣式塔是印度的佛塔與中國的樓閣相結合而產生的新的建築形式，它的形體大多較為高大雄偉。我國的樓閣式塔，大多是以木材料建造。

喇嘛塔 >>

喇嘛塔是中國西藏等西域地區的一種特色塔形。喇嘛塔直接脫胎於印度的窣堵坡，因為它早期傳入了中國的西藏、青海等地，所以形成了具有當地特色的塔形。直到元代，蒙古少數民族統治中原，藏傳佛教得到了大力發展，喇嘛塔才得以廣泛地傳播。喇嘛塔的造型較為統一，塔的最下面是須彌座，座上為覆缽式塔身，俗稱塔肚子，塔身上面是一層較小的須彌座，座上為圓錐形的相輪，相輪多者有十三層，相輪上為傘蓋和寶頂。喇嘛塔的主要功用是珍藏舍利，同時也可以作為僧人的墓塔。因為占據喇嘛塔主體的塔身為覆缽形，所以又稱作覆缽式塔。

舍利塔 >>

舍利塔就是珍藏佛祖釋迦牟尼舍利的寶塔。舍利就是佛祖釋迦牟尼的遺體火化之後的殘存骨灰。據佛經記載，釋迦牟尼的遺體被焚化後，出現了很多色澤晶瑩的珠子，這些珠子就被稱作「舍利」，其實也就是佛祖的遺骨。後來，釋迦牟尼的舍利由八國國王分別取回各自建塔供奉。按道理說即應該只有八座舍利塔，但實際上舍利塔的數量卻遠不止八座，所以別的塔中的舍利可能就是佛經中所說的：「若無舍利，以金、銀、水晶、琉璃等造作舍利」作為供奉。

蘇州虎丘塔 >>

蘇州虎丘塔又稱雲岩寺塔，因為虎丘山上曾建有一座雲岩禪寺，所以塔因寺而名。後因虎丘山成為一處比寺更為聞名的山景園林，所以人們又習稱塔為虎丘。虎丘塔高七層，47米，平面八角形，矗立在虎丘山北面的山巔上。塔自底層向上逐漸收縮，但塔身每層的高度不改，成一近似圓錐形，亭亭玉立，秀美綽約。據記載，此塔初建於隋代仁壽元年（公元601年），建成之後曾遭多次焚毀，現為磚砌塔身。

密檐塔

檐塔也是我國古塔的一種，相對來說，它的數量也比較多。密檐塔的最大特點，也是它造型最特別之處，就是在塔身上部築有層層的屋檐，整齊而富有韻律，柔美而充滿生機。這種造型源於印度塔，在印度塔的頂部都豎有一根立杆，上面多串連有三重傘蓋，看起來造型有如樹冠非常的漂亮。這三重傘蓋分別代表佛教的佛、法、僧三寶，被合稱為「相輪」。相輪的層數後來逐漸增多，最多可達十幾層，同時也逐漸簡化，不再是較複雜的傘蓋形式，而變成了一道道的圓圈。印度佛塔傳入中國後，這層層帶圈的相輪就變成了密密的塔檐，而原本的相輪則成了塔剎的一部分，這便形成了獨具中國特色的密檐塔。

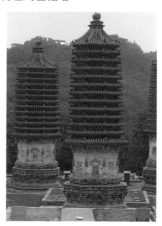

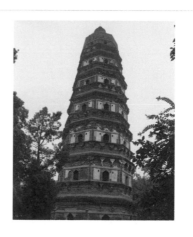

磚塔 ⟩⟩

　　磚塔是我國古塔中的一種，也是我國古塔中現存數量較多的一種，因為它是用磚材料建造而成，比較穩固堅實，更易長久留存。我國磚塔的大量出現約在唐代，這是由磚材料的發展決定的。磚因為經過燒製，所以在防火性上遠遠好於木。但人們又比較喜歡傳統的木建樓閣式塔的形象，所以將磚材料與樓閣塔的形象相結合，建成了新的磚式塔，這種塔被稱作仿木磚塔。因此，它具有磚塔和木塔兩者的優點與特色。當然，也有不仿照木樓閣而建的磚塔。

琉璃塔 ⟩⟩

　　相對於其他材料的古塔來說，琉璃塔不是大部分以琉璃為材料建築的塔，而只是在塔的表面用琉璃磚瓦貼飾的塔，因為外觀上看來，琉璃比較顯著，所以稱為琉璃塔。當然這也是因為琉璃是一種比較珍貴的古代建築材料，所以難得使用，人們也更願意將這種塔稱為琉璃塔。較為講究的琉璃塔，不但塔身用琉璃磚貼面，而且門、窗、斗栱等處也都用琉璃件刻畫，上面大多還帶有各種雕刻紋飾，如麒麟、牡丹，以及佛教中的飛天、力士等，非常之精美。

玉泉山玉峰塔 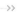⟩⟩

　　玉泉山玉峰塔是玉泉山主峰上的一座重要佛寺建築，平面八角形，共有九層，塔體高聳，塔身沒有明顯的收縮，直立而挺拔。玉峰塔是一座磚砌寶塔，每層色彩統一，都是紅牆、白色拱券式的門窗券臉，每層塔檐均是灰瓦覆蓋，塔頂立金色寶頂。整體看來簡潔素雅，而又大氣非凡。

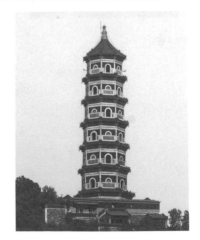

頤和園四色喇嘛塔

頤和園萬壽山後坡的須彌靈境主體建築香嚴宗印之閣的四角，各建有一座喇嘛塔，每塔一色，共有四色。分別是黑色塔，塔身上飾有金剛杵，代表的是佛教密宗「五智」中的「平等性智」；白色塔，塔身上飾有法輪，代表的是佛教密宗「五智」中的「大圓鏡智」；綠色塔，塔身上飾有小佛像，代表的是佛教密宗「五智」中的「成所作智」；紅色塔，塔身上飾有蓮花，代表的是「五智」中的「妙觀察智」，象徵法理清明，照徹眾生。

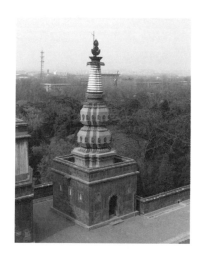

頤和園多寶琉璃塔

花承閣原是頤和園後山的一處重要景點，可惜目前只有一座琉璃塔還保存完好，其他建築都已毀壞不存。這座琉璃塔即為多寶琉璃塔，平面八角形，塔身共有七層檐，上下兩層檐為黃色琉璃瓦覆蓋，其他塔檐為藍色琉璃瓦覆蓋，塔身滿飾琉璃。此塔還有一個特點就是塔身為密檐與樓閣的結合。整個塔形非常纖細精巧，裝飾富麗繁複，雕刻細緻精美。所以乾隆皇帝讚它是：「黃碧彩翠，錯落相間，黃金為頂，玉石為臺」。

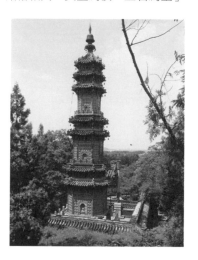

避暑山莊永佑寺舍利塔

在避暑山莊平原區重要的景觀——萬樹園的東北側，有一座紅牆圍繞的永佑寺，是山莊平原區最大的一組建築，建於清代乾隆十六年（公元 1751 年）。在這座永佑寺的寺院後部，矗立著一座高大的寶塔，即為舍利塔，因為它是乾隆依照杭州六合塔而建，所以也稱為六合塔。塔的平面為八角形，上下共有十層，通高 65 米。塔的底層帶迴廊，並且有伸出較為顯著的出檐，塔頂為八角攢尖頂。塔身全部用磚石砌築，堅固又防火。而塔層之間則有琉璃件砌飾的短出檐。

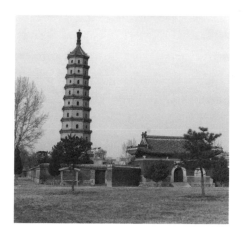

CHAPTER FOUR │第四章│
園林小品

盆景與盆景石

園林小品是園林中的一些小型建築，籠統地來說，園林中除了廳、堂、樓、閣等比較大型的建築之外，都可以看作是小品建築。在眾多的園林小品中，盆景是非常令人矚目的一類，一般而言，盆景主要是指松樹等樹木盆景，但也有一些奇石盆景，它們是盆景家族中的特殊類別。樹盆景以樹的曲折多姿為最美，而石盆景的美主要顯現在石的質地與紋理上。此外，還有一些盆景是石與樹的組合，別具美感。

盆景

盆景在我國已有一千多年的歷史，它是一種在盆內設置的景觀，或是因盆而成的景觀，如，在盆裡種花、種樹、植老樹虯根，以形成各種小巧精緻而又形象不同的盆景。盆景的最大特點就是：能將自然界的真山水或有生命力的花草樹木等，濃縮在小小的花盆裡，形成一種少而精緻的立體式的畫卷。它可以固定陳設在一處，也可以根據需要加以調動，放置在不同的位置，方便靈活。

盆景石

盆景石是盆景的一種，它與其他盆景的不同之處在於：盆景石盆景的花盆內放置的是石，可以是石塊，也可以是石筍，而其他盆景內的景物設置則不限於石。園林盆景石中所用石塊多為太湖石，具有漏、透等湖石之美，極具觀賞性，即使是單獨置於花盆中的一小塊也獨具韻味。同時，也有很多盆景石所用石料為石筍，尖而細長，與真筍簡直一模一樣。除此之外，還有一些造型比較特殊的石類，或是本身的外形比較別致，或是石上的圖案真實生動，俱是比一般的盆景石要珍貴。

樹盆景

樹盆景是盆景中的一種,主要是以松、柏等樹木作為盆景內的觀賞植物,雖然是樹,但形態都不是很大,以獨特的造型取勝。

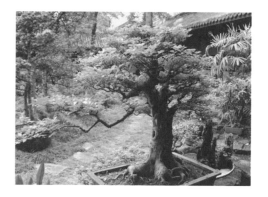

海參石

海參石是北京故宮御花園三奇石之一,它位於御花園天一門左邊銅獅子的前方。盆景的下部是方正、潔白的石雕須彌座,上部即是海參石。海參石長近 80 公分,高 60 多公分,同時又有一定的厚度。之所以稱其為海參石,是因為石的造型有如一個個小海參,互相擁擠著挨在一處,有一種海參軀體柔軟的質感,上面還能看到狀似海參肉刺一般的小石刺痕,非常真實生動,有如海參的化石一般。但堅硬的石質卻完全不像它看上去那般柔軟。

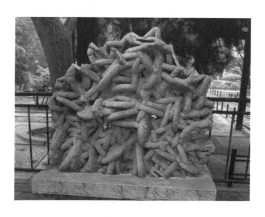

樹石盆景

樹石盆景的內容不但有樹,還在樹旁伴立有石,樹石相依,或是樹生石上。樹與石輝映,就像是自然園林樹石景觀的一個縮影。

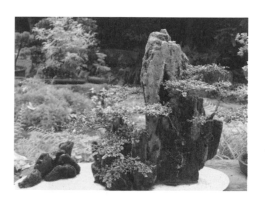

草石盆景

草石盆景是以石為主,以花草、藤蔓等為輔的一種盆景類別。相對於樹石盆景和樹盆景來說,草石盆景更顯參差錯落、多姿多彩。

松石盆景

松石盆景是以松和石相配而成的盆景，盆中有松有石，松石相互映襯。松石盆景多營造堅毅和正直氣節為內涵的形象，體形雖小，氣勢撼人。

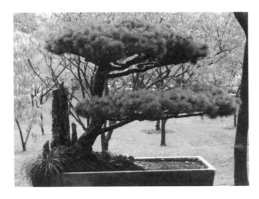

木變石

北京故宮御花園的第三塊奇石，被稱為「木變石」，它位於御花園東南角的絳雪軒的前方。之所以被稱為木變石，是因為它原本是石，但看起來卻好似一段朽木。而且這段看似朽木的石條高達 130 公分，而寬和厚卻分別只有 20 多公分和 10 公分，可以想見其形體的高直修長，矗立在那裡真是亭亭玉立，雖如朽木卻是朽中有奇。

其他小品

園林小品是園林中非常常見的點綴性景觀，也是一個園林觀賞點。在看似不經意間卻能產生畫龍點睛的作用，成為人們視線的焦點。園林小品除盆景之外，具體來說還有石桌、石凳、碑石、欄杆、花架、書條石，以及其他一些單獨設置的雕刻品等，都屬於園林小品建築之列。這些小品既是園林景觀，同時又具有實用價值、藝術價值或是紀念意義。

諸葛拜斗石

諸葛拜斗石也是北京故宮御花園三奇石之一，它放置在御花園天一門右邊銅獅子的前方，與海參石相對而設。諸葛拜斗石的下面也是一方正、潔白的石雕須彌座，須彌座上面是海水江崖紋，海水江崖的上面才是這塊奇石。奇石的石面上有兩塊天然形成的紋樣，一處紋樣是在黝黑的岩石上有點點的雪白的斑痕，就像北斗七星，一處紋樣似一穿長袖袍的人正在對著北斗七星傾身參拜，就像是三國時的蜀國名相諸葛亮，所以稱為「諸葛拜斗石」。

石桌

園林景觀追求自然、隨意、開敞，而園林中觀賞景物也是如此，也多安排得隨意、自然、開敞，比如，亭、榭多是四面隔扇或是只用立柱，還有很多的地方則直接在露天處設置觀賞點，置有桌、椅等以供賞景時坐息，或是供主人閒時下棋、讀書。那麼，既然是露天，哪怕只是建築空間比較開敞，在風吹、雨淋、日曬之中，桌、椅等必然會加快損壞，所以園林用桌多置石桌，特別是露天之地，幾乎都用石質桌。

碑碣

碑是一種標誌或紀念性設置，可以立在宮中、廟中，也可以立在陵墓中，更可以立於園林中。秦代以前的碑，上面沒有鐫刻文字，而從秦代起開始於碑上刻字記功，但當時還不稱為碑而稱為刻石或立石。漢代以後才將它稱為「碑」。碣是一種相對體量小一些的碑，同時，它也是一種近似圓形的沒有顯著稜角的碑。現在常將碑碣連用，專指碑或是統稱碑碣類設置。園林碑碣往往刻有名家書法，並且所錄也多是名詩名文，雅致雋永，頗具藝術與欣賞價值。

石凳

在園林小品設置中，凳多是與桌配套使用的，一般與石桌相配的必是石凳，同樣材質才更有和諧味道。石凳當然就是石質的小凳，多是圓鼓形，高度略大於寬度，肚腹略鼓。在一張石桌的四面擺放數個小石凳，可供多人共息同賞，或是在石桌旁只擺兩只石凳，可供兩人閒坐對弈。

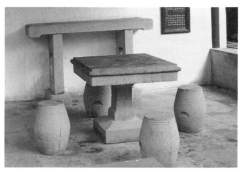

書條石

書條石是一種類似於碑碣的刻石，它融文學、書法、雕刻等眾多藝術於一身，在園林的長廊中常常可以見到，潔白的廊內牆壁上，嵌有一方方或大或小的石板，石板多為長條形，上面書刻有名家名詩或名文，所以稱為「書條石」。書條石的作用與碑碣一樣具有一定的紀念意義與欣賞價值，同時，它因為相對小巧又嵌於牆面上，所以比一般的碑碣看起來更為精巧雅致，又不需要另闢位置陳設，與園林的自然、隨意、輕巧正相適應。

銅龍

龍是中華民族最重要的圖騰,同時龍在古代還是天子的象徵,古代的皇帝常常稱自己是天子,意思是說他乃真龍所生之子,是注定要做上皇帝統治天下的。龍的形象在古代是非常突出地顯示了帝王的無上權威與尊貴地位,因此有龍形象的地方大多是帝王居所或活動之地,如皇家苑囿。在皇家的各大園林中,常在宮殿前設置成對的龍,並且多用銅來鑄造,即為銅龍,非常尊貴。

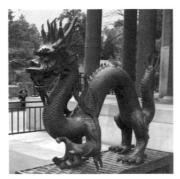

銅香爐

香爐是用來焚香的,置於寺廟前是為敬佛,而置於園林中或宮殿前,則是為了營造神聖、幽然的氣氛。香爐有銅製的稱為銅香爐,在皇家的園林和宮殿中常見。北京故宮御花園是明清帝王的專用園林,其中設有銅香爐,尤其是天一門之前的銅香爐為御花園之最,是園林中一件看似隨意實則頗具匠心的擺設。這座天一門前的銅香爐,主要供節日焚香之用。當香料燃起,其味沁人心脾,嫋嫋升起的煙霧襯托御花園恍如仙境。香爐的整體造型優美、線條流暢:上為重檐圓形攢尖頂;爐身雕刻有龍紋等精美圖案,並有出煙的口,爐身下部有 S 形爐耳,耳下有三足,造型穩妥,形象空靈。

銅麒麟

麒麟是傳說中的一種靈獸,其形象如鹿又如獅,全身生有鱗甲。雖然並不是真實存在的一種動物,但因為它具有吉祥、瑞氣的寓意,所以成為極常見的中國古代裝飾,在建築繪畫、雕刻中,經常可以見到它的形象。《禮記·禮運》:「山出器車,河出馬圖,鳳凰麒麟,皆在郊藪。」 麒麟的形象在我國古代的宮殿、園林、陵墓中都能見到,當然這裡的園林一般只指皇家園林。皇家園林中的麒麟大多為銅質,在吉利、祥瑞之外,更添一分富麗高貴。

銅鳳

在各類園林中,能陳設銅質小品的一般都是皇家園林,如、頤和園、北海、圓明園等,這些園林中多有銅質香爐、銅龍、銅鳳、銅麒麟等設置。北京頤和園的仁壽殿前有很多設置,有對稱排列的銅龍、銅鳳、銅缸、鼎爐,還有銅質的瑞獸麒麟,它們的設置更烘托出了皇帝那種普天之下唯我獨尊的氣勢。而其中的銅鳳最是姿態美麗不凡,鳳凰的頭部高昂、身姿挺拔、兩腿細而高,纖美俏麗、情態動人。

銅香爐　　　　　　　　銅鳳

CHAPTER FIVE ｜第五章｜
園林的鋪地

鋪地材料

鋪地就是用新的材料對原有天然的地面進行人工鋪設，使地面變得更為美觀，這在園林中尤其顯得重要，美好的鋪地往往成為園林重要一景，值得人流連觀賞。園林鋪地的材料豐富，有磚、石、瓦等多種或是它們的混合，石有石塊、卵石，磚有整磚、碎磚。園林鋪地的最大特點是：內容多樣，形式活潑，而風格清新雅致，鋪地圖案內容以極富欣賞性的混合型為主，具體來說，園林鋪地紋樣主要有人字形、席紋、方勝、盤長，以及各種動物、花草、人物等。

鶴紋鋪地

鶴紋鋪地就是用石、磚、瓦等材料，在地面上鋪設出仙鶴圖案。因為鶴在古代被看作是不凡的鳥類，它有「長壽」的象徵意義，常和松柏組合在一起表示「松鶴延年」。鋪地中的鶴紋一般都比較寫實，大多是一鶴獨立的形象。

磚瓦石混合鋪地

磚瓦石混合鋪地也就是以磚、瓦、石等多種材料共同鋪設而成的地面，這種地面在園林中比較常見，它們的組合形式與鋪設圖案也多種多樣。一般來說，磚瓦石混合鋪地所用的磚、瓦、石的體量都較為碎小，這樣便能在較小的面積之內最大限度地鋪設出清晰可辨的圖案或花紋。磚、瓦、石混合鋪地的最大特點是圖案變化豐富，因為材料多樣，再經過一定的鋪設，可以變換出較多而隨意的圖案，是極富有裝飾性的一種鋪地。

金魚紋鋪地

魚在我國古典園林中常有放養，多是養在園林水池中，也有的養在專製的魚缸中。魚有「年年有餘」的意思，象徵富裕有餘。而形象可愛漂亮的金魚，更與「金玉」諧音，象徵「金玉滿堂」。所以，我國古建築和古園林中也常使用金魚紋作為裝飾，金魚紋鋪地即是其中之一。金魚紋鋪地多用瓦與卵石鋪設，形象也以寫實居多。

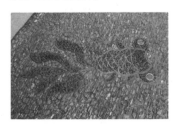

鵝卵石鋪地　　>>

鵝卵石與一般的石子相比，更圓潤可愛，它們大多是位於河邊、沙灘，經過河水、溪水的沖洗，逐漸變得圓圓的沒有了石子的稜角，並且還多帶有一種半透明的光澤，非常漂亮。用這樣的石子鋪地，自然帶來一種水邊的氣息與天然的味道。一般的民宅使用鵝卵石鋪地只是將石子比較隨意地撒在地面上而已，園林中的鵝卵石鋪地大多會較講究，往往用石子鋪設出特定的圖案與花紋，使之在美中更添幾分美。

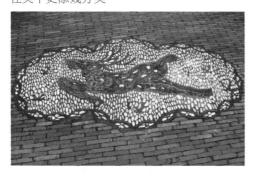

石子路　　>>

石子路顧名思義就是用石子鋪設而成的路面，園林中使用石子鋪地，不但自然美觀，而且在下雨的時候也不怕有泥水沾汙了遊人的腳，使遊人不會因為下雨泥濘而放棄遊玩。石子路的鋪設，有時候可以是不經過刻意設計的單純的石子路，即用石子簡單地鋪撒於地面上，有時候則可以特意鋪擺出一定的花紋圖案，更富有藝術性與欣賞性，使遊人經過時產生不忍足踏之感。

磚鋪地　　>>

純粹的磚材料鋪地，比較大方素雅，但在園林中並不是很突出，因為園林鋪地大多追求的是一種藝術性與別樣的美感，過於素雅、純粹的磚鋪地，在景致優美多樣的園林中是不可能得到更多關注的，所以很多時候，磚鋪地在園林中只是用作建築周圍的散水或是庭院之間的甬路，起著實際的行走功能，而裝飾性要相對小很多，因此，它在園林鋪地中有時甚至不被劃作其他富有裝飾性的鋪地一列。

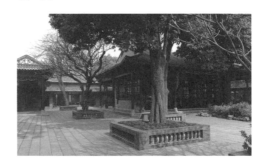

五福捧壽鋪地　　>>

五福捧壽圖案內容為五隻蝙蝠圍繞著一個團壽字。壽是長壽、高壽，沒有人不希望健康長壽，所以壽字常出現在裝飾圖案中；「蝠」字音同福，以蝠為裝飾圖案，寓意福在眼前，幸福將至。福壽結合，更是吉祥無限。以五福捧壽為內容的鋪地，在我國古典園林中也是比較常見的，蘇州的獅子林、拙政園內都有這樣的鋪地。

幾何紋鋪地 >>

幾何紋鋪地是一種紋樣比較簡單而整齊的鋪地形式。幾何紋鋪地所用材料也不外是磚、瓦、石等，只是鋪設成的紋樣為方、圓、三角、六邊、菱形等幾何紋，或是幾種幾何紋樣的組合形式，素雅大方。

冰裂紋鋪地 >>

冰裂紋也就是指自然界中的冰塊炸裂所產生的紋樣。使用冰裂紋作為鋪地紋樣，不但美麗，還能向人們傳達出一種「自然」的訊息，使人產生如身在大自然中的愉悅感受。冰裂紋鋪地多用在園林中。

盤長紋鋪地 >>

盤長是佛教八寶之一，在佛教中寓意回環貫徹、一切通明。後來，漸漸發展成為一種世俗的裝飾紋樣，用在建築中。尤其是在園林中，盤長紋鋪地的運用非常常見，並且實例還比較多。盤長紋鋪地可以運用在園林內的曲折小徑上，也可以運用在園林內的開闊庭院中。它在園林中的使用意義是對佛教寓意的延伸，表示幸福、美好的生活等，沒有止境，永不消失，表達著人們的一種美好願望。

魚鱗紋鋪地 >>

魚鱗紋鋪地就是鋪地的紋樣為魚鱗形式，它也是園林中極富裝飾性的鋪地紋樣之一。魚鱗紋鋪地的魚鱗形外框大多以瓦為界，框出魚鱗的形狀，然後或在框內鋪設碎瓦片、鵝卵石子等，或是乾脆以更小的瓦片來填充。相對來說，以鵝卵石來填心的更為漂亮、醒目。魚鱗紋鋪地若細看是一片片的魚鱗，整體看上去又有若波浪，層層疊疊，綿延開來，整潔中帶著柔美。

183

六方式鋪地

六方式鋪地是先用磚立砌一個六方框形，然後在其中嵌入不同的卵石或碎瓦片等，以形成一定的鋪地圖案。如果立砌成八方形，則為八方式鋪地。此外，還有六方式和八方式的變異形式，這些都包括在六方式、八方式鋪地裡面。

壽字紋鋪地

壽字紋鋪地是鋪地紋樣中比較常見的一種，帶有祝福長壽之意，壽字紋鋪地的寓意非常不錯。不過，它的擺放也並不是多複雜，也就是用鋪地材料在地面上鋪成一個「壽」字，作為地面裝飾紋樣。如果在園林中遊賞一條長長的小徑，從頭至尾連續鋪設出一個個的壽字，則走到尾也就如同走了一條長壽之路，寓意是非常美妙、吉利的。壽字紋鋪地在庭院、園林中都能見到，尤其是在皇家園林中，壽字紋鋪地極為常見。

人字紋鋪地

人字紋鋪地大多用整齊的條磚，條磚呈傾斜相對排列，總體來看就像是人字形，所以稱為「人字紋鋪地」。人字紋鋪地整齊、簡潔、大方。

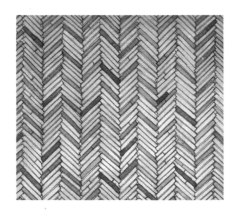

套錢紋鋪地

錢財是富貴的象徵，甚至是地位的象徵，有了錢財人們才可以吃穿不愁，這些一直是人們亙古不變的追求，因此，便由古代的錢幣演變而產生了一種套錢紋。將鋪地材料鋪出套錢紋樣的鋪地就稱為套錢紋鋪地，它也是一種形式較為優美，而寓意美好的鋪地。套錢紋鋪地一般多用瓦片、瓷片、卵石等材料，先在地面上鋪設出套錢紋樣的大框架，並使兩個套錢的錢孔相套，形成相套相連形式，表示財源滾滾而來。在鋪地中，套錢紋可以單獨使用，也可以和其他紋樣交錯使用。

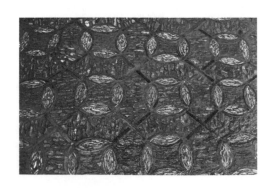

吉祥圖案鋪地

我國古代建築裝飾，不但講求實用與美觀，還非常講究裝飾的吉祥寓意，我國很多的建築裝飾圖案都是吉祥圖案，鋪地吉祥圖案即是這類建築吉祥裝飾圖案中的一種。鋪地吉祥圖案從內容與吉祥寓意到圖案的組合形式，與其他地方的建築裝飾並沒有太大的差別，主要的不同在於鋪地圖案的材料使用，鋪地材料當然要用磚、瓦、石之類，而不能像彩畫一樣使用顏料繪製，不能像牆面雕刻一樣通過人工對磚塊、石頭的雕鑿。吉祥圖案鋪地的圖案內容主要有：壽字紋、萬字紋、蝠紋，或是五蝠捧壽、八仙慶壽等。

荷花紋鋪地

荷花也稱蓮花，是著名的觀賞植物，在我國古典園林內的水池中常有種植。荷花出汙泥而不染，品性高潔，被譽為花中君子，是古人眼中高潔品質的象徵，同時它也象徵品格清高。因此，荷花倍受人們喜愛，不但多於園林水池中種植，還要將它作為建築或地面上的一種裝飾，其中用在地面上的即為鋪地，或是用石子，或是用磚瓦，或是將幾種材料組合，都能在地面上鋪設出雅致的荷花紋來。

龜背錦鋪地

龜背錦就是由有如龜背殼上的紋路一樣的紋樣組合而成的圖案，它的大體形象是一個六邊形，一個個的六邊形紋樣連續不斷地組合，就形成了龜背錦圖案。龜是長壽的動物，傳說有的能活萬年，所以人們常用龜壽來比喻或祝福老人長壽，因此，由龜背殼演變而來的紋樣也便成為了我國古代的一種常見吉祥圖案。將這種龜背錦圖案運用到鋪地中，即為龜背錦鋪地，圖案大方穩重。

萬字紋鋪地

萬字紋也就是「卍」，是一種佛教符號，有一種連續不斷、生生不息的意思，而其寓意更有「萬壽無疆」「萬古長存」等吉利的一面，所以歷來都是人們在建築裝飾中最愛使用的紋樣，如，園林建築室內的隔斷、室外的欄杆等處，都經常會使用到萬字紋。將萬字紋運用到鋪地中，即為萬字紋鋪地。為了增加鋪地紋樣的豐富感、層次感與藝術美感，人們往往還會在萬字紋中間插入一些其他紋樣，如，芝花、如意、梅花、海棠等，與之組合，形成吉利而又高雅的藝術圖案。

暗八仙鋪地 >>

暗八仙也是一種裝飾圖案，它是因八仙而名。所謂八仙即我國古代傳說中的八位神仙，分別是張果老、鐵拐李、韓湘子、藍采和、何仙姑、曹國舅、呂洞賓、漢鍾離，他們八人各有一件法器，可以作為他們的代表，即魚鼓、葫蘆、笛子、花籃、荷花、雲板、寶劍、扇子，這八樣法器就被稱為「暗八仙」，暗八仙鋪地即用這八樣法器作為鋪地的圖案，它與八仙的寓意相同，但構成更為簡單，構成形式卻又顯得豐富多變。

葉紋鋪地 >>

葉紋鋪地就是鋪地圖案為葉子，或是樹葉，或是花草的葉子，不同樹木和不同花草的葉子形象各有不同，相同樹木或花草的葉子也會有些微的區別，所以按照自然生長的葉子形象來鋪設的地面，圖案會非常地豐富、美觀。同時，葉紋鋪地中所用葉子的形象，若與其近處的樹木、花草相應，更富自然意趣。

海棠花紋鋪地 >>

海棠花多為四瓣式、十字形，花形簡單而小巧，看似不起眼，但組合起來作為裝飾圖案卻非常精巧、雅致，令人喜愛。海棠花形除了本身的圓潤可愛、完滿合一的特色之外，它還有一種吉祥的寓意，比如，與牡丹組合稱為玉堂富貴，就是非常吉利的一種裝飾圖案。海棠花紋作為鋪地紋樣，大多是單獨使用，或是與冰裂紋結合使用，整體風格呈現一派雅致。

植物圖案鋪地 >>

鋪地圖案以植物為內容、題材的形式，都稱為植物鋪地圖案，如，牡丹、荷花、水草、海棠、楓葉、梅花、蘭等。我國古典園林追求的是自然山水與自然界的花草樹木之美，所以鋪地中使用植物圖案，與整個園林的景觀、意境更為諧調、相應，為園林更添自然意趣，更產生一種清新、寧靜之美。

動物圖案鋪地

動物圖案鋪地就是以動物為裝飾題材的鋪地，這種鋪地在園林中也極為常見，其美感不亞於植物圖案。如果說植物圖案表現出來的是自然、清新，那麼動物圖案表現出來的則是活潑與生氣。動物圖案的鋪設相對來說，比植物圖案要複雜一些，不過我們從園林中的動物鋪地實例來看，卻大都能將這種複雜用簡練的手法表現出來，同時又能不失它的生動性與形象性，巧妙貼切。

鳳紋鋪地

鳳是一種神鳥，是百鳥之王，長得非常美麗，傳說牠能夠為人們帶來祥瑞，同時還有鳳凰出現天下就會有安寧的說法，因此，鳳凰是吉祥、富貴和美麗的象徵。鳳凰飛舞姿態優美，有如舞蹈，代表歡樂。鳳凰作為裝飾圖案時，常與牡丹或龍結合，與牡丹組合寓意為富上加富，貴上加貴，鳳凰與龍組合象徵龍鳳呈祥，龍鳳和鳴，夫妻和美。鳳凰作為鋪地紋樣時，有組合紋，也有單獨的鳳紋。

鹿紋鋪地

鹿是一種漂亮而可愛的動物，乖巧活潑，反映靈敏，警覺性高，善於奔跑。我國古代的苑囿中常常設有鹿苑專門養小鹿作為觀賞之物。鹿被視為神物、靈物，所以，鹿的出現便兆示著祥瑞的降臨。鹿又是長壽的象徵，因此，人們常將它與鶴組合，形成一幅「鹿鶴同春」吉祥圖。「鹿」字與「祿」字同音，因此，鹿又代表官俸、財富。以鹿紋作為鋪地紋樣，既取其漂亮活潑的特點，又取其福祿的吉祥寓意。

CHAPTER SIX ｜第六章｜

外檐裝修

門

>>

外檐裝修指的是建築物外部與室外相分隔的裝修構件，如門、窗、欄杆、掛落等。外檐裝修產生圍護、遮擋、通風、採光等功能。而且，對於建築外部造型來說，它是最有直觀性的，產生豐富建築的立面和美化建築外觀的作用。在園林建築的整體造型中，外檐裝修使建築物的外部形象更加精細，同時給建築增加了相當多的能夠吸引人視覺注意力的裝飾要素。豐富多彩的外檐裝修使中國古典園林建築更加富麗、秀美。

門指建築物內部或外部溝通兩個空間的出入口，也指出入口屏障開關的設備，如：

板門、棋盤門等。現在我們說的門，古代稱作戶。門往往指有門扇的出入口。門扇關閉時起屏障作用，具有防護、保溫及隔聲、隔熱的功能。其實，門指的是平面上的一種制式布局，我們所說的門主要是指作為建築的一種材料的門扇。園林中的門各式各樣，除了高大的園林大門外，園林內部的門更是花樣百出，而只開門洞卻沒有安門扇的洞門更是別具一格，這樣的門可以通行、通風、推景、借景。另外還有製作精美的隔扇門，形制特別，各具特色。

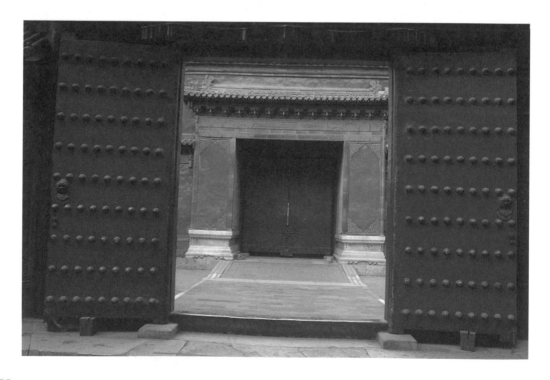

洞門

在一面牆上開出一個符合人體尺度、可以供人通行的洞口，不安門扇，重重相通，形式千變萬化。有圓形、長方形、月亮形、葫蘆形、秋葉、寶瓶等多種形式。這種形式的門出現在園林中有通風採光的功能，又達到分隔空間的作用，人們還可以透過各種形狀的洞門看到不同的景觀，產生框景、借景的作用，產生步移景異的效果。

月亮門

在牆上挖洞口，設置成月亮的形式，這樣的洞門就叫月亮門，有時也稱月洞門。隔門觀景，虛實相間，在不同光影的照射下，景物產生豐富的變化。月亮形門洞反射在景物上的陰影使園林景觀更是別有一番情韻。

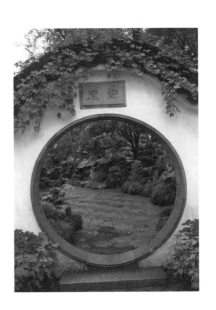

海棠門

海棠式形狀的門占牆面面積較大，偌大的一面牆上開出一朵狀如四瓣海棠花樣的洞門，過往的人們正好從花心處穿行，十分巧妙。不管是哪種形狀的洞門，兩側的牆體都很厚，所以洞門的直徑較大，呈圓筒狀，使人產生一種幽深之感，極大地增加了園林的活潑氣氛和藝術效果。

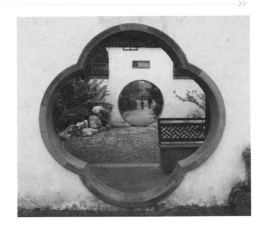

瓶形門 >>

顧名思義，瓶形門就是狀如瓶形的洞門。瓶形門和葫蘆形門有些相似，上部較小、下部略大，呈弧形。門洞的設置既不影響人們通行，還突顯出漢瓶形的門框形式。園林中經常在兩處相對的景點上開設洞門，相互形成對景，別具雅趣。

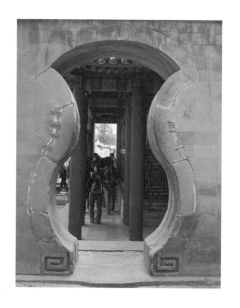

隔扇門 >>

隔扇門是一種安裝在門框上的可以自由活動的框架。隔扇門扇一般分作隔心、條環板和裙板三部分，位於上段的隔心是隔扇的主要部分，也是裝飾的重點，通常做成菱花形隔心，可通風採光。園林中的隔扇門通常做得很輕薄，而且漏空較多，南方園林最常見的是做成落地明造的長窗形式，即隔扇全用隔心而不用裙板。隔扇門可以是四扇、六扇或八扇組成，大片的空心窗格花紋產生極富變化的韻律感，加強了房屋的藝術魅力，使園林意境濃郁。

窗 >>

指設在房屋的頂上或牆壁上的孔洞，用以通風通光。窗的最早形態出現在人類的穴居時期，為了房屋採光和通風的需要，在窯穴的頂部鑿洞，稱作囱，也叫天窗。隨著人類的進步，建築的發展，出現了地上房屋，這時開在牆壁上的窗洞則稱作牖。隨著建築不斷地發展進步，窗的形制也在不斷地變化，當經濟條件和建築技術允許人們建造大房子的時候，為了使室內獲取更多的光線，空氣流通，大的窗和鏤空很多的窗相繼出現，而且對於窗的裝飾也越來越重視。如常見的檻窗、支摘窗、漏窗、什錦窗等，各式各樣，各具特色，尤其在園林中，窗的類型更加豐富，更加精彩。

檻窗

　　檻窗安在檻牆上，上下有轉軸，可以自由地向裡或向外活動。檻窗和外檐隔扇的做法有些相似，但高度上的尺度相對較小，像是隔扇的變體。一般來說，同一座建築上的檻窗檑格紋心和隔扇隔心檑格紋是相一致的，而且檻窗最底下的邊正好和隔扇門裙板處相平行。檻窗的使用有利於室內的通風透氣，增加建築的通透性。檻窗由於形式莊重，一般都被應用在正式的廳堂或園林的重要建築中。

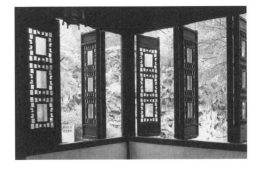

和合窗

　　和合窗屬支摘窗的一種，其實也就是南方地區常用的支摘窗形式，全窗分上中下三段，上下兩扇固定，中間一扇可以向外支起，設置精巧，而且窗上還布滿了各式各樣的檑格紋樣和雕刻等裝飾，顯得極其精緻、典雅。

支摘窗

　　支摘窗是一種可以支起、摘下的窗子，窗子分內外兩層、上下兩段。內層固定，可以安窗紗或玻璃，產生遮擋風雨、寒氣等的作用；外層上段可以支起或推出，下段則可以摘下，使用方便。南方園林的支摘窗通常做成三段，分成上、中、下三排窗，中間的一排可以支起，上下層則固定不動，不但具有普通支摘窗的實用性，還具有裝飾性。

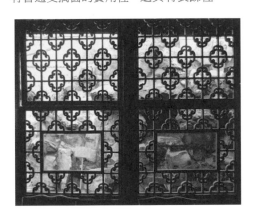

花窗

　　在牆壁開出的空窗中，對窗檑進行各種雕刻，通常雕成花草、樹木、鳥獸、果實等各種圖案。花窗的形式極富有裝飾性，靈巧活潑，藝術效果強烈。

長窗

長窗是隔扇窗的一種，整扇窗全做成隔心的形式，即落地明造的做法。實際上它是一種隔扇門的形式，在南方常用，特別是在南方的園林中，可以說長窗專指南方園林中使用的隔扇窗。

漏窗

漏窗通常設在圍牆、隔牆或遊廊的牆面上，又被稱作透花窗或花牆窗。漏窗的形式多樣，變化豐富，窗形可以是桃形、瓶形、海棠形以及其他幾何形等。窗內可用櫺條拼成各式圖案或雕刻成各種實物形象。用在園林建築中的漏窗既美化牆面、溝通空間，又有借景、框景的功用。漏窗的形式繁多，根據材料還分為石漏窗、磚漏窗和木雕漏窗。

成排漏窗

指連成一排的漏窗，多用於園林圍牆或是園內隔牆的牆面上。漏窗整排通常設置在牆體的上部，中間多以青灰瓦片相疊，構成各種花形樣式。成排漏窗的使用大大增加了空間的溝通效果，美化了園林景觀，整個牆體猶如一面花牆，十分精美，隔窗望景，霧裡看花，意境深邃。

空窗

在園林的圍牆、走廊或亭榭的牆面上開設窗孔，窗孔空著，不安窗扇，這就是空窗，又被稱作月洞。空窗大多和洞門同時使用，框景、借景的效果更加明顯。空窗的形式多樣，簡單的有長方形、正方形，還有精巧的六角形、扇面形、葫蘆形、秋葉形等形式。

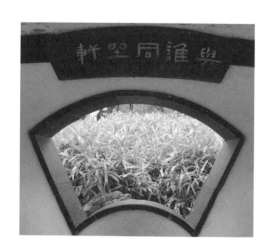

什錦窗

什錦窗是一種極具裝飾性的漏窗或空窗，其變化主要在窗的框形。在北方四合院民居中經常採用什錦窗。而在我國各地古典園林中什錦窗更為常見。用於園林建築中的什錦窗包括幾何形、自然形，樣式豐富，造型精美，具有美化環境、溝通空間、框景、借景等作用。園林中的什錦窗多安於圍牆、亭榭及遊廊的牆面上，高度與常人眼睛的高度相適宜，便於人們遊賞時透過窗洞觀賞隔窗景致。

門窗欄格花紋

門窗欄格花紋指的是雕刻在門窗欄格內的花形圖案，或由木條相拼而成的欄格花紋。門窗欄格花紋的題材大多取意美好，是人們對平安、幸福、歡樂、美滿生活向往的象徵。無論是隔扇門，還是檻窗、支摘窗、風門、簾架，其隔心的部分都是由欄條花格組成的。或簡單，或複雜，都是經過人們精心設計的，各種各樣的欄格花紋是中國外簷裝修門窗構件最為精彩的部分，它們體現了我國古代勞動人民的智慧和才能，是中國古老文化在建築裝修上的象徵性的表現手法，生動形象，寓意深刻。門窗欄格花紋作為門窗不可缺少的一部分，對於園林來說不僅表現建築的整

冰裂紋

顧名思義，冰裂紋就是像冰塊裂開了的紋樣。這是一種將冰面炸裂開時產生的自然現象，經人們豐富的想像和藝術的加工，作為欄格的圖案使用。冰裂紋除了常用於門窗欄格外，還常作鋪地紋樣。這種來源於自然現象的紋樣很輕易地就能讓人產生一種回歸大自然的感覺。

體形象性的意義，而且更具有裝飾意義，使園林建築看起來更美觀、更富有情趣。園林建築門窗欄格常用的花紋有步步錦、燈籠錦、龜背錦、冰裂紋等。

盤長紋

盤長紋的圖案來源於印度古代的傳統圖案，盤長是佛家八寶器的一種，寓意「迴環貫徹，一切通明」。盤長紋是用欞條做成來回反復纏繞的形式，形成迴環往復的紋樣，正是「連綿不斷，生生不息」的意義，十分精巧且寓意深刻。

龜背錦

古人將傳說中的神龜視為吉祥之物，因此常採用龜背上的圖案做成窗欞格花紋。龜背錦的具體花紋形式是以正六角形為基本圖案，形成如龜背樣式的欞條花紋，十分形象，給人以美感，並寄托著人們「延年益壽」的美好心願。

燈籠錦

燈籠錦是根據古時候燈籠形狀演變而來的一種窗欞格圖案。燈籠錦窗欞格由欞條排列起來，欞條間又加以透雕的團花、卡子花將欞條相連接，結構巧妙，形式優美。燈籠錦中間形成的較大的空間不僅有利於室內的通風和採光，而且極具裝飾性。燈籠的形象給人帶來無限的溫馨感，並蘊含「前途光明」之意，深受人們喜愛。

步步錦

步步錦又稱作步步緊。由長度不同的橫豎欞條按規律組合排列而成的一種窗格圖案。步步錦窗欞格又由工字、臥蠶或短欞條相連接，按照順序排列出各種不同的圖案。步步錦窗格圖案優美，深受人們的喜愛，其中還蘊含著「步步錦繡，前程似錦」的美好寓意。

欄杆

　　欄杆本指闌杆，是用竹、木、鐵、石等材料做成的建築物的攔隔物。欄杆是中國傳統建築中十分常用的一種構件。欄杆在中國建築裝修中具有悠久的歷史。從出土的一些周朝銅器和禮器可以推斷出欄杆的起源應是從這一時期開始的。在漢代的畫像石上，出現了一種在橋上設的很簡單卻很現代化的橫線條欄杆，有點像現代西方建築中的摩登欄杆；一種是《函谷關圖》上的欄杆，其形制和尋杖欄杆有些相似；另一種出現在明器上的欄杆是用橫豎木板釘成的橫欄，看上去笨重樸實。

　　南北朝時期，欄杆的花樣越來越多，出現了曲尺欄杆，而且欄杆上部扶手處已經做成了圓形的橫杖，稱作尋杖，應為早期的尋杖欄杆。宋代以前的石欄杆柱間多使用雕花板。明清時期的欄杆開始用荷葉淨瓶，望柱頭，欄板的雕飾更加複雜，欄杆變得更加華麗、美觀。

　　形形色色的欄杆，極大地豐富了我國傳統建築裝修的內容，因其獨特的外觀、巧妙的構造使中國古代建築充滿濃郁的情趣魅力和藝術美感。

　　欄杆對於園林建築，更是不可缺少的組成部分。無論是大的殿堂、小的亭榭，還是花園、水岸，甚至是建築的室內，幾乎都有欄杆的設置，既可以產生維護安全的作用，也是極好的裝飾品。另外，還可以使相似而又不同的景區連接或是分隔，大大豐富了園林的空間層次感。

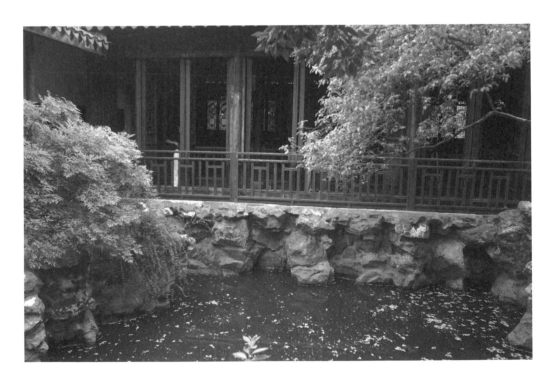

石欄杆

以石頭為材料加工而成的欄杆就叫石欄杆。多高大，而且堅硬。石欄杆最早大約出現在隋唐時期，宋代的石欄杆應用廣泛，據《營造法式》記載，當時的欄杆多是單鉤欄和重合欄的形式。明清時的欄杆在宋時欄杆的形式上多加了望柱，大約隔1.3米就有一個，而且欄板的兩端多用抱鼓石，氣勢上有所加重，同時，還使用了尋杖、華板等部件，欄杆的形制更加完整。石欄杆在園林中的應用十分普遍，不管是北方的皇家園林還是江南私家園林，或是寺觀園林裡都十分常見。如建築四周的石欄杆可以產生保護建築臺基的作用，而園林水池邊的石欄杆則產生分隔景區、安全維護的功能。

磚欄杆

完全以磚作為材料砌成的欄杆就是磚欄杆。在園林建築的臺基邊沿或水池岸邊等處較常見，它的砌法也比較簡單，一般只是在低矮的牆上砌成帶花紋的磚。較華麗一些的磚欄杆是皇家的園林中用帶有光澤的彩色釉面磚砌成的琉璃欄杆。

木石欄杆

用木、石兩種材料混合而成樹立的欄杆，即是木石欄杆。一般來說，都是用石頭做望柱，這樣堅固、穩重、柱間橫向安置兩條圓形尋杖，由木料做成。石頭的粗獷、堅硬與木材的光潔、柔韌形成對比，形式感強。木石欄杆多用於園林的水池邊緣或假山石的外邊緣。

木欄杆

用木頭做成欄杆，多指尋杖欄杆，在園林中運用十分普遍。亭、堂、樓、閣建築外檐掛落下的坐凳欄杆多是木欄杆的形式。而且由於木質易於處理，許多種造型別致的欄杆大多都是木質的欄杆，如靠背欄杆、花式欄杆、美人靠等。

坐凳欄杆

坐凳欄杆是在廊柱根部安裝矮欄，上面架半尺或一尺多寬的平板，平板上塗抹油漆，就像條凳，供人們坐下休息，方便舒服。多用於園林建築，有時也用於宮殿及府邸宅院中。

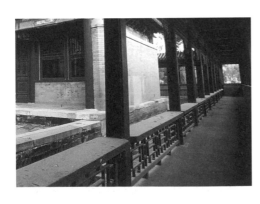

琉璃欄杆

用琉璃構件建造或用琉璃磚貼面的欄杆叫琉璃欄杆，多見於皇家園林，它是一種裝飾性極強的欄杆形式，由於色澤豔麗、強烈，因而非常華美。

鵝頸椅

鵝頸椅又稱美人靠、吳王靠、飛來椅，是欄杆的一種。鵝頸椅是安裝在半牆面的形似椅子靠背的欄杆，供人休息之用。常用在園林的亭、榭、軒、閣等小型建築的外圍，做欄杆之用，也做椅子。

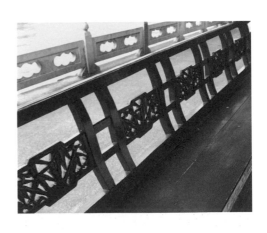

美人靠

美人靠也就是鵝頸椅。

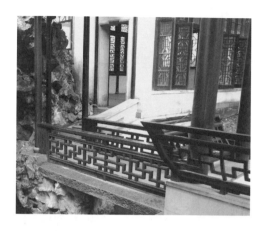

尋杖欄杆

尋杖欄杆屬於檐裡欄杆，主要由望柱、尋杖扶手、條環板、地栿等構件組成。並以其最上部的尋杖而得名。尋杖欄杆最早出現在漢代，到了南北朝時期，尋杖欄杆已經具備了基本的形制。尋杖欄杆廣泛應用始於隋朝，並出現了許多石製尋杖欄杆。在園林中較常見的還是木尋杖欄杆，不僅產生維護安全的功用，還極大地豐富了園林景觀，產生區分景點區域的作用。

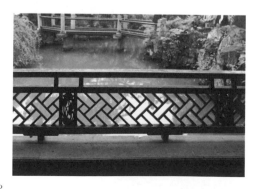

吳王靠

吳王靠又稱鵝頸椅，造型近似欄杆，高度在 50 公分左右，長度依所屬建築開間的尺寸而定。

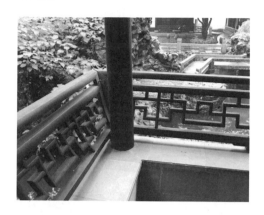

透瓶欄板

透瓶欄板是我國古典園林中最為常見的一種欄杆，主要由禪杖、淨瓶和面枋等組成。禪杖也就是尋杖，位於欄板的最上部，橫直如杖。欄板的下部是面枋，是欄杆雕刻最重要的部位。處在欄板中間連接禪杖和面枋的就是淨瓶。標準式樣的透瓶欄板，淨瓶上多雕荷葉或雲紋。淨瓶實際上就是一個瓶形的裝飾。下部為瓶身，瓶口上雕荷葉、雲朵等花紋。一般來說，在兩個望柱之間有三個淨瓶，中間是完整的瓶子，挨著望柱的則是半個瓶子。拐角處則多做成兩個，即兩個都是半個瓶子。

欄板欄杆

不設尋杖，只有望柱和柱間的欄板，所以欄板特別突出，故稱欄板欄杆。這種欄杆又根據其做法的不同而呈現出不同的特點，如有在欄板上作透空雕刻的，也有不作任何裝飾表面平整的，有的還在雕刻的欄板上下加橫枋，形式各不相同。

花式欄杆

花式欄杆是尋杖欄杆的變形和簡化，花式欄杆通常不用尋杖，也就是花式欄杆比尋杖欄杆減少了尋杖這個重要構件。但是花式欄杆將整個欄杆板心做成各種花樣，用料較輕巧，而且花式變化豐富，樣式別致。從這一點上來說它比尋杖欄杆更美，更富有藝術性。花式欄杆常見的紋樣有冰裂紋、盤長紋、龜背錦等。

瓶式欄杆

瓶式欄杆是一種西洋式欄杆，欄杆中的主要部分多是只有直檔條，而不是欄板形式，更重要的是這些直檔是用木料旋成的瓶式，因而名稱十分形象，俗稱西洋瓶式欄杆。這種欄杆出現在清代，是受到外國建築的影響之後出現的一種欄杆形式。這種欄杆形式在我國古典園林中，相對比較少見。

靠背欄杆

靠背欄杆是在坐凳欄杆的平板外側安上30公分左右高度的靠背，可以供人斜躺休息，這種欄杆就稱靠背欄杆。靠背欄杆多用於園林臨水建築外圍，產生安全的作用。欄杆的靠背大多呈弧形，依人的背部呈曲線狀，既有一定的實用功能，又頗有裝飾效果。

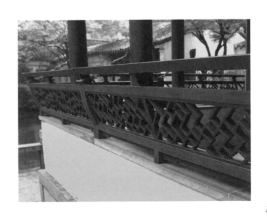

CHAPTER SEVEN ｜第七章｜
內檐裝修

內檐裝修

　　內檐裝修是指用於建築的室內，用作分隔室內空間並美化室內環境的裝飾、陳設等。內檐裝修與外檐裝修相比，它不具備承重的作用，不與建築的木構架發生直接的承重結構關係。從建築的構件上來說，內檐裝修只是一種輔助品。所以在內檐裝修構件的用材和形式上都體現了很大的自由性，不管是園林還是宮殿或是民居，都可以根據經濟條件和個人喜好對其建築進行裝修，隨意靈活，變化自由。所以從外觀上來看，內檐裝修與外檐裝修相比，更加美觀、細緻，裝飾手法更加多樣化，形式更加豐富多彩，也更人性化。見於園林建築的內檐裝修，不同類型的園林也體現出了不同的風格，但其形式也主要有罩、屏、碧紗櫥、紗隔、博古架、太師壁等。其中罩是室內裝修中最富於裝飾性、最活潑的一種隔斷形式。

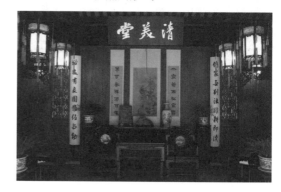

罩

　　罩有籠罩的意思，它可能是根據帷帳的形式演化而來的。古時候建築的室內多用帷帳作空間的分隔，現在也有採用紡織物作為軟隔斷形式。而且經常在帷帳上做各式各樣的繡花、補花、拼花、印花，以增加室內的裝飾效果，使整個空間看起來更加華麗，富有美感。罩經常用在形式相近卻又不完全相同的室內區域之間。在園林建築中的廳堂裡，通常在左右兩側安裝罩，中間為廳堂，兩側為次間布置。罩其實是屬於室內開敞的裝修形式，表面看上去是產生分隔室內的作用，但卻完全是象徵性的，只產生裝飾的作用。給人一種似隔未隔，似分未分的空間幻覺，既豐富室內的裝修，使房屋內部變得更加精緻典雅，又增加室內空間的層次感。同時，在園林的亭榭外也設各種形狀的罩，具有框景、借景的作用。罩不僅在園林建築經常使用，在民居住宅中也很常見。根據其不同的形式可以將罩分為落地罩、欄杆罩、几腿罩、花罩、炕罩等。

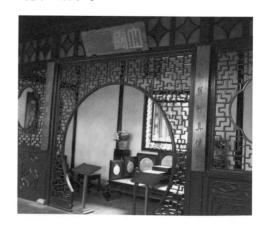

欄杆罩

　　欄杆罩形似欄杆，將室內開間的進深分成三部分，兩邊立柱，中間留出較寬的空間供人走動。欄杆罩上沒有隔扇，在兩邊抱框之間、中檻與地面之間安裝垂直豎立的框架，左右兩邊緊挨地面的部位上安裝欄杆，與框架和抱框相連接，欄杆上雕飾精細的花紋。

几腿罩

　　几腿罩看上去像是茶几的几腿一樣豎立在地面上。几腿罩的兩邊向下垂直，上部呈穹窿狀，雕刻精細，兩端有小垂柱，就像幾案的腿，所以得名几腿罩。几腿罩在南方也稱為天彎罩，在園林中經常用於外簷的裝修，用於室內的則更加精緻一些，常見的有用櫺條卷曲盤繞做成的各種花形，樸素美麗。

落地罩

　　落地罩安在室內面闊方向的左右柱間或進深方向的前後柱間。它的主要特點是在柱邊各安一扇隔扇，中間留出寬敞的空間，兩邊隔扇的上面橫加橫披窗，橫披與隔扇垂直相對的地方安裝花牙子或小花罩，兩邊隔扇下面設有矮小的木質須彌座，須彌座上的各部分通常雕刻花紋。

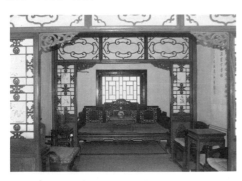

落地明罩

　　落地明罩說的是隔扇的一種做法，在罩中的橫披下方左右使用隔扇，以隔扇作「足」著地，並且隔扇整個扇面都用隔心，不用裙板，全部透空，飾以雕花，玲瓏剔透，稱作落地明罩，也常稱為落地明造，在南方園林中應用廣泛。

花罩　>>

　　花罩是落地罩和几腿罩的組合變形體，也可以說成是几腿罩的落地做法。花罩最突出的特點就是雕繢滿眼的花紋，並且這些花紋大多為寓意美好的吉祥圖案。如歲寒三友、松鶴延年、子孫萬代等，內容豐富，花樣繁多，也因此而得名「花罩」。另外還有一種花罩是將雕飾布滿整個房間，只在門洞和窗口處留有空間以供人出入，十分精美，令人驚歎，但卻是極為奢侈的做法。

天彎罩　>>

　　天彎罩是四川一帶人們對几腿罩和飛罩的一種稱呼，其罩的頂部呈穹窿狀，中部略有突出，兩端下垂不落地，形如天空中的彎月一樣，因而得名天彎罩。

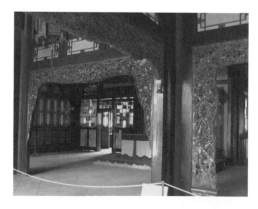

炕罩　>>

　　炕罩的形式與落地罩相似，是用於炕前邊沿或床前邊緣的罩，也稱作炕面罩。炕罩一般安裝在炕或是床的正面方向。炕罩的頂部安橫披，兩側一般分別安裝有兩扇隔扇，一扇固定，一扇可以自由活動。炕罩裡面的一側通常架帳杆，上面吊掛幔帳，就像簾子一樣。有的則將罩與床聯為一體，罩的兩邊隔扇與床連接在一起，中間留門處還安上矮欄杆，十分規整，木件上雕刻花紋，整個床榻猶如一件精緻的工藝品。

飛罩　>>

　　飛罩形如拱門，架在空中，兩端下垂不落地，形式優美，如燕子展翅欲飛，所以得名飛罩。飛罩一般用在脊柱或紗隔之間，是較小型的罩的形式。

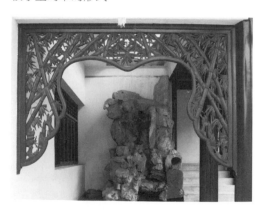

掛落飛罩

掛落飛罩介於掛落和飛罩之間，兩端下垂不落地，但卻比飛罩短。是罩，但是看上去又像是掛落的形式，所以稱掛落飛罩。掛落飛罩比一般的掛落更富有裝飾性，比一般的罩又顯得輕巧簡單，比較別致。

折屏

折屏是可以折疊起來的屏風，這種屏風一般做工精細，用材輕巧，尺寸比人高出一段，可以隨意挪動位置。

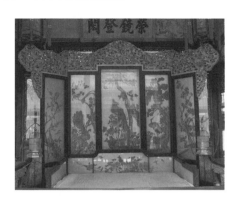

屏

屏即指屏風，也指起裝飾作用的掛在牆壁上的條幅字畫，又有遮擋景物起屏障作用的擋門小牆，即屏門。而作為屏風的屏是中國古建築室內裝修的重要形式之一。用於園林中的屏大多由四到八扇的板扇拼組成一排板壁，大小與紗隔相同，表面平整光滑。屏用來分隔室內的空間通常安在大廳金柱的中心部位，以使大廳前後分隔開來，而且還可以遮擋後檐的出入口或是設在後牆處的樓梯。屏作為分隔室內空間的隔斷，同時也是裝飾的對象，在園林的廳堂裡，屏上多雕刻詩文或山水畫，美觀大方。另外還有一些獨立的屏，主要產生裝飾的作用。如寶座或榻後面的座屏，專門用來繪畫的畫屏及可以折疊或插起來的屏等。

素屏

素屏與畫屏相對，是一種較為簡樸的屏風。屏風上不裝飾任何圖畫或詩文，素面朝天，保持本來面目，顯出回歸自然的情懷。

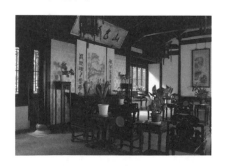

屏風

室內擋風或作屏障的用具，安裝在大廳明間後檐的金柱間，通常由四扇或八扇組成，多者有十二扇。一般都先用板壁做成骨架，然後糊上紙或絹，並作上畫與詩文，頗具裝飾效果。屏風的作用相當於垂花門後面的屏門一樣，有遮擋景物的功能，同時作為隔斷又產生分隔空間的作用。

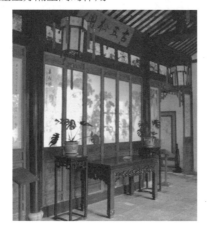

畫屏

屏風的一種，在屏風的框架內或欞格上糊紙或布絹，然後在所糊的紙或絹面上繪畫或寫上詩文，主要起裝飾作用，稱作畫屏。畫屏比一般的屏風更顯雅致，更富有文化與藝術氣息。

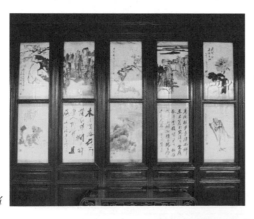

插屏

插屏是一種可以插起來的屏風，整個屏風猶如一面鏡子，下面有插座，使用方便、簡捷。

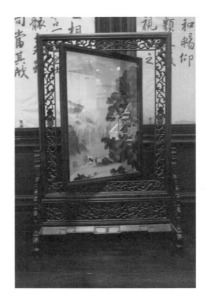

座屏

座屏是帶有底座而不能折疊的屏風，形狀如折屏，但其體量一般較小，可以放在桌案上作為裝飾。當然也有較大的座屏，如皇宮大殿寶座後面的屏風一般都屬於座屏，用其作屏障，顯示出高貴、非凡的地位。

碧紗櫥　　　　　　　　　　　　>>

　　碧紗櫥在南方稱紗隔，是內簷裝修的一種，與外簷隔扇相類似，但在用料上則較輕巧，做工上更為精細。碧紗櫥由六至八扇隔扇組成，根據室內進深的大小，也就是柱與柱之間的距離來決定組成碧紗櫥隔扇的數量。常見的有六扇、八扇、十扇等，而且只能是偶數，不能為奇數。碧紗櫥每扇隔扇的寬度大約在四十到五十公分之間，也可以根據室內空間大小來定。

　　用在宮殿及園林中碧紗櫥的隔心部分往往糊上綠紗，所以稱作碧紗櫥。

書架　　　　　　　　　　　　>>

　　用來放書、藏書的架子叫書架。書架的製作相對簡單一些，書架前面的空格一般較大，統一整齊，而且是有規則的，空格內面擺放書籍，書架的中下部常設有幾層窄小的抽屜，用來存放一些珍貴的小東西。書架用於園林室內裝修，有時安裝在開間的柱間，作隔斷使用，有時擺放在齋室裡，只作書架用。

紗隔　　　　　　　　　　　　>>

　　紗隔在北方稱碧紗櫥，形式和結構與隔扇相似，但做工更為精細。隔心的背面釘上木板，板上裱字畫，也有糊綠紗或安玻璃的。紗隔的隔心經常分作三部分，中部作長框，四周鑲花紋裝飾，裙板雕刻花紋，十分精美。紗隔經常整排使用，由六或八扇隔扇組成，以中間兩扇做門可以經常開關，供人出入；有的則將中間留出門洞，不安紗隔。選材優良的紗隔，並配以浮雕圖案和詩文繪畫，使建築室內充滿文化藝術氣息，極富裝飾作用。

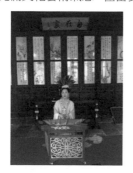

曲屏　　　　　　　　　　　　>>

　　折屏的一種，也叫「軟屏風」，可以折疊。它與普通屏風不同的地方就是不用底座，而且大多都是由雙扇數組成，最少的僅有兩扇，常見的是四扇或六扇，最多的達十扇，甚至十二扇。曲屏屏風的屏心通常用帛絹或紙製作而成，上面飾以彩畫或刺繡，十分精美。用時打開，不用時可折疊收起來。園林的廳堂中多用曲屏，屏前設寶座、條案等物品，烘托室內陳設的莊重氣氛。

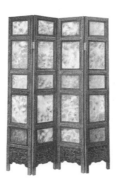

太師壁

　　太師壁安裝在廳堂明間，做屏風和室內前後空間的隔斷用。太師壁左右兩側靠牆處留有空間供人通行。太師壁本身都有裝飾，如在壁板上雕刻花卉或書法詩文，高雅別致；有的還雕飾成龍鳳圖案，富麗華貴。此外，還有用欞條拼成的檻窗形式的太師壁，或下面板壁、上面是檻窗的形式。除園林廳堂外，太師壁還常見於南方寺廟建築或戲臺中。此外，在民居中也經常用到，通常設在堂屋的正中間，太師壁前面擺放太師椅、案几及供桌，在壁前設佛像佛龕。有的還在上面黏貼上中堂和對聯，橫披正中懸掛匾額，是一堂之中的重要設置，所以稱為太師壁。

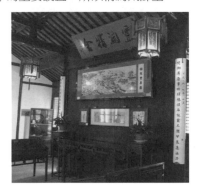

博古架

　　博古架又叫多寶格或百寶格，是用於儲藏、擺放各類古玩器具的木架子，所以稱為博古架。博古架有前後兩部分組成，分上下兩層，上層是由各種空格組成的架子，下層低矮，是帶有櫃門的小櫃櫥，用來儲藏古玩器具。博古架後面是整塊木板壁做成的背板，背板前用優良的木料拼成各種大小不同的、形狀各異的空格；有的在背板前安裝玻璃，前面做成各種空格，上面擺放著各種珍奇古玩、陶瓷玉器，極其雅致。它既是一種內檐裝修，又是室內陳設的家具，博古架不僅有陳設各種古玩器物的用途，作為室內裝修還產生隔斷的功能，而且還具有很好的裝飾作用。

多寶格

　　多寶格就是博古架，因架上陳設著各種各樣珍貴的古玩器具而得名，是比博古架更為形象的一種稱謂。

其他

　　園林建築內檐裝修豐富多彩，除了各式各樣的罩、屏裝修形式外，還有其他各種在內檐裝修中同樣起著很重要作用的裝修構件。如碧紗櫥、紗隔、太師壁、博古架等，它們在功能上同樣產生分隔室內空間的作用。不僅如此，像博古架、書架等，除作隔斷用外，還具有一定的實用功能，如博古架可以用來陳設古玩器具、書架可以放書等。而在南北園林中形式相似卻名字不同的紗隔和碧紗櫥則更是內檐裝修中不可缺少的裝修形式。無論是紗隔還是碧紗櫥，或是博古架、書架等，又因其不同風格與造型為園林內檐裝修增加了不少情趣和藝術性。

CHAPTER EIGHT ｜第八章｜
家具

桌

　　家具就是指桌、椅、床、凳等家庭用具。家具無論是對於古代人們的生活還是對於現代人們的生活都是必不可少的，尤其是在現代社會，家具的應用範圍不僅僅局限於家庭空間，而且還包括形式多樣的公共空間。

　　園林建築室內的家具是園林建築中不可缺少的一部分。園林家具陳設在滿足實用要求的同時，更多的則是注重裝飾的效果，意在營造出園林內濃郁的文化氣息和民族風格。既體現出園林意境的情趣，又傳達出中國家具文化的魅力。而園林家具陳設也是園林建築在表達不同園林風格中的一種重要手法。不同類型的園林在家具的陳設上也表現出不同的特點。如皇家園林中的家具以體現皇家的豪華氣派和高貴氣勢為特點，家具的風格亦富麗堂皇；江南私家園林體現文人的高雅氣質和自然古樸的意境，家具的風格便

也素雅簡潔；而寺觀園林裡的家具則體現出濃郁的宗教氣息。

　　桌指桌子，是一種常見的家具形式。桌的出現大約在漢代，目前出土的較有代表性的漢代桌子模型實物是河南靈寶東漢墓的桌子，為綠釉陶製的明器。這張桌子的外形和現代方桌的形象基本相同，方形、高腿，腿間作弧形。唐代的桌子應用已經十分廣泛，這一點從敦煌莫高窟唐代壁畫中所表現的幾個人圍在一張桌子上吃飯的情景中即可以看出。明清時期的桌子形制已經基本固定，只是細部有了較大的變化，桌面有了裝飾，桌腿也出現了變化。所以形式上也變得十分豐富。如園林廳堂裡陳設的長方形桌、四方形桌、圓桌、八仙桌等，此外，還有半圓桌和折疊桌等。而且造型各不相同，不僅有實用功能，還產生很好的裝飾作用。

方桌

方桌出現在明朝，因桌面形式呈四方形而得名。方桌有大小兩種形式：大的方桌為桌面每邊三尺三寸，又叫八仙桌；小的桌面每邊二尺六寸，叫六仙桌或小八仙桌，桌面均為正方形。方桌在結構上又可分為束腰和不束腰兩種，束腰也就是從桌子的立面上看，桌腿中部略有收縮。束腰有的作霸王拳式，四條桌腿通過束腰來支撐桌面，最普通的一種做法是羅鍋杖帶束腰的方桌；不束腰的有一腿三牙式和裹腿式，桌腿有圓形和方料委角形等。

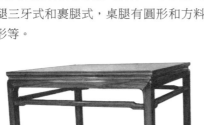

八仙桌

八仙桌是方桌的一種，常見的桌面形式為三尺三寸見方，形體較大，頗有氣勢。這樣桌子一般可供八個人同時圍座，所以稱八仙桌。

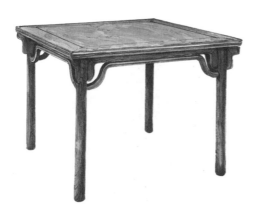

長方桌

長方桌又分大長方桌和小長方桌，桌面均呈長方形。大長方桌較寬長，長度約在 1.20 米以上，寬在 0.60 米以上，多用作書桌、畫桌、化妝桌等；小長方桌的桌面長度一般在 1.20 米以下，寬約為 0.60 米以下或更小，形狀猶如半桌，大小正好是八仙桌的一半，所以又叫半八仙桌，常作家庭用餐的餐桌使用，而不用來待客。

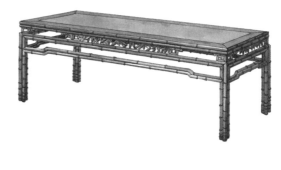

梳妝桌

梳妝桌是用於梳洗打扮的桌子，桌的一側常設有木框，可以安鏡子，桌前放凳子或繡墩，供人坐。梳妝桌大多放在園林的閣樓中或內室裡，供女人梳妝所用。

圓桌

平面呈圓形，是廳堂中常用的家具，通常是成套使用。一張圓桌配上五個圓凳圍成一圈，既美觀又實用。圓桌有束腰和無束腰兩種，桌腿間或裝橫棖或裝托泥，桌腿一般是五足、六足或八足等，又可分為折疊和獨腿兩種形式。此外，圓桌常常是由兩個半圓桌拼成的。

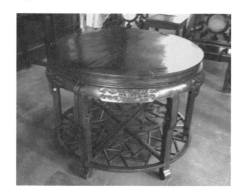

帶束腰的方桌

帶束腰的方桌是方桌的一種，桌子的桌面下有束腰，呈弧形，猶如須彌座形式，看起來就像是人穿衣時腰部紮腰帶一樣，形式頗為優美，十分形象。

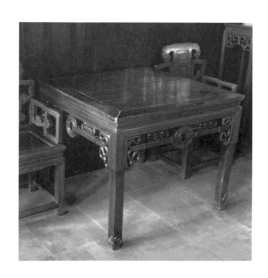

半圓桌

半圓桌大多不獨自使用，而是由兩個半圓桌拼合在一起組成圓桌使用。明清時期的圓桌大多是由兩張半圓桌拼成的，以四腿半圓桌較為常見。四足下部做出榫頭，下部以橫棖相連，以增加桌子的穩定性。

炕桌

炕桌是在炕上用的一種家具，在北方皇家園林宮寢內經常用到，而南方則很少用。炕桌的製作十分講究，使用的方式也相對固定，一般都放在坐榻的中間，不用時放置於炕床的一側，而很少放到地上使用。炕桌在民間也有使用，不過製作相對簡單，使用也方便。白天放在炕上，可做餐桌，晚上睡覺時可移除。

琴桌

琴桌是專門用作彈琴時放置古琴的桌子，又分為單人琴桌和雙人琴桌兩種。琴桌與普通桌子相比較短小而且較低矮。琴桌的桌面有石製的，也有木質的。木質的琴桌一般採用乾透的松質木料，桌面的厚度會影響琴音的效果。

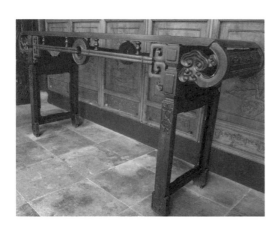

書桌

書桌一般帶有抽屜，用於儲放書具，常見的有五屜書桌和四屜書桌。桌子的桌面呈方形，四足直立，有的在足下部置楊板，由木欄條拼接而成。書桌的造型和做法較簡單，主要特點是實用和簡便。

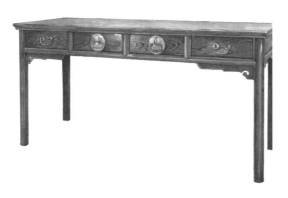

屜桌

帶抽屜的桌子就叫屜桌，桌面大多呈方形，抽屜從正立面可以抽拉，屜內可放很多體形較小的東西。屜桌也是很實用的一種家具，使用方便，除在園林中廳堂內擺放以外，在民間住宅中的使用也很廣泛。

折疊桌

可以折疊的桌子叫折疊桌。桌子的面和腿之間有軸，可以自由活動。用時支起，不用時可以折疊、收起，使用方便，多放在園林中用餐的地方，作餐桌用。

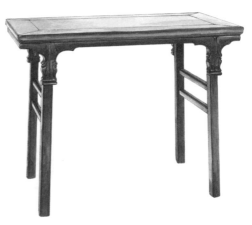

案 >>

　　案是一種體形略長而且窄，又相對較矮的桌子。常見的有食案、條案等。案最早出現於新石器時代中後期，最初的形象與盤、板等一些承托的器具相同。由此得知，案最早的用途是用來盛食物或雜物的圓盤或木板。這其實和此後用以擺設物品的案的作用是一致的。圓形的案轉變成長案，用作禮儀或祭祀的用具，在上面擺放食物、酒器或各種供品。隨著社會的發展，案的形式也在不斷地發展和變化。我們現在見於園林中的案大多都是長方形案的形式。根據其作用和形態的不同又分為平頭案、翹頭案、條案等幾種具體形態。

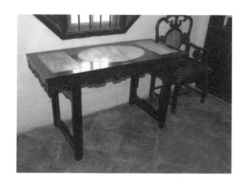

平頭案 >>

　　平頭案具有案型最基本的結構，案面平整，特別是案的兩端沒有起翹或下卷，而是和主體案面一樣平行，也就是面板由整塊獨板構成，四腿大多呈圓形，十分簡潔。

條案 >>

　　條案是古代廳堂陳設中最常見的家具，目前所知最早的條案形象出現於山東沂南漢代畫像石中。條案形制特別，長方形，兩腿較高呈彎曲狀，用於飲酒、寫字或放東西。

翹頭案

　　翹頭案是條案的一種，多數為長方形，兩端翹頭隆起，向外略卷，正好封住案面的截面，與案面抹頭連在一起。翹頭案正是因其翹起的案頭而得名。

椅

　　椅是一種有靠背的坐具。椅子的「椅」取「倚」字的諧音，有依靠的意思，而又因為椅子大多由木頭做成，所以叫作「椅子」。自從垂足而坐的生活方式取代了盤膝而坐之後，椅子已成為家居生活中不可缺少的家具，而且在坐式家具中，尤以椅子最為常見。據記載，我國最早的椅子出現在漢代時期的新疆地區。從新疆和田的尼雅古城發掘出來的一把靠背椅，因其形制的特別被認為是一把與佛教有關的椅子。而且後來椅子在中原地區的發展一直與佛教有關，椅子的使用範圍也逐漸擴大，從最開始的僧侶使用到城市貴族及民間，應用十分廣泛。見於園林裡的椅子大多都是漢式椅子，有靠背椅、扶手椅、太師椅、圈椅等，大多放置在廳堂的明間，作待客用。

玫瑰椅

　　玫瑰椅，名字好聽，樣子好看，是一種造型極為別致的坐椅。椅子靠背較矮，和扶手高低相差不大，而且大多與座面呈直角形式。椅子的靠背與扶手大多採用圓形的直材製作而成，並常常雕刻有各類花紋點綴其間。玫瑰椅的形體較小，但十分美觀，它在明代時應用廣泛，且頗受人們的喜愛，清朝則使用較少。

官帽椅

　　官帽椅因其造型與古代官員的官帽十分相似而得名。官帽椅有靠背，兩側還有扶手，因靠背與扶手具體形象的不同又分為南官帽椅和四出頭官帽椅兩種形式。南官帽椅在南方較為常見。作為椅子椅背的立柱與搭腦的連接處不出頭，並且做成軟圓角的形式，俗稱「挖煙袋鍋」。正中的靠背板依據人的形體而呈彎曲狀。四出頭官帽椅是明朝椅子的典型形式。椅子的搭腦兩端和扶手兩端均向外伸出。清朝的太師椅大多選用優質的硬木製成。廳堂中也經常用到。突出一段，因此而稱為「四出頭」。此外，椅子的四腿和腿間的撐處多裝飾上牙板或券口牙板，扶手下還安設曲撐起支撐作用，被稱作「鐮刀棍」。

靠背椅

有靠背而沒有扶手的椅子稱靠背椅。簡單的靠背椅是由兩條後腿穿過座面向上延伸而形成椅子的靠背，到頂部與一橫木相接，最上面的這一樽橫木被稱作「搭腦」。靠背的中間是用獨板或打槽裝板，並且多做成有曲線的形狀。搭腦不露頭的稱一統碑式，另外還有一種靠背椅的搭腦長出於立柱，還略向上翹，狀如挑燈籠的燈杆，因此稱作燈掛式靠背椅。

梳背椅

梳背椅以靠背的顯著特點而得名。這種椅子的靠背用許多根圓棍組成，棍子略彎呈淺弧形，整齊排列，猶如梳子的梳齒一樣，所以稱為「梳背椅」，雖然整體造型比較簡單，卻能帶給人一種新鮮感，形制特別。

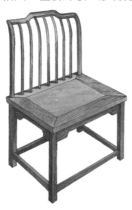

太師椅

太師椅最早出現於宋朝，是封建社會中除皇帝寶座外等級最高貴的坐具。「太師」是封建時代官階品位最高的大臣，太師椅的名稱也許就是由此而得來的。太師椅的椅圈為圓形，椅背中間略高，兩側偏低，呈「凸」字形，線條優美，莊重大方。清朝的太師椅大多選用優質的硬木製成，而且比一般的坐椅體量要大，椅座為束腰形，靠背多為三面屏式。扶手和靠背上多雕飾花紋，精緻富麗。園林中的太師椅常放置在重要大廳的中間。

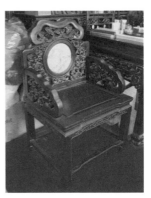

扶手椅

凡是有靠背又有扶手的椅子都叫扶手椅，這種椅子可坐、可倚、可扶，是比一般的靠背椅更舒適、安全的一種椅子形式。

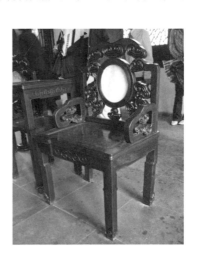

圈椅

圈椅又叫羅圈椅，是明式家具中典型的式樣，造型奇特、使用舒服。圈椅的靠背自搭腦處順勢向下向前延伸而成扶手，並且扶手成一個自然彎曲的弧形，背板則多呈「S」形，正好和人體脊背相適應。因此，這又是一種實用性與科學性相統一的椅子形式。圈椅除在園林廳堂中擺放外，在民宅中也經常作為重要的家具擺放在堂屋中。

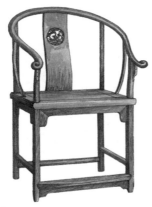

安樂椅

安樂椅，顧名思義，就是一種坐上去非常舒服、安樂的椅子，也很安全，也就是我們通常所說的搖椅。其主要的特點就是椅子下面的足做成弧形，可以自由地前後晃動，是人們休閒、休閒用椅類家具，特別是老年人最常使用的倚臥用具。

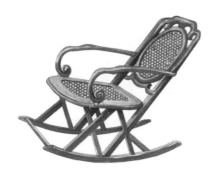

交椅

交椅是由古時的胡床演變而來的，因其兩腿交叉的特點而得名。它的結構是前後兩腿交叉，交接點處安軸，可自由折合。交叉的腿的上部近頂端處或綁藤或穿繩當坐面，最面上安一木圈，可輕躺，可作扶手。如不帶椅圈的則叫「交杌」，俗稱「馬閘兒」。此外，交椅又分為直背交椅和圓背交椅。直背交椅的主要特點是靠背呈直形；圓背交椅的特點為上部與圈椅相似，呈圓形，有扶手，而且多用銅件裝飾，以使連接處牢靠堅固。圓背靠椅多用於宮殿及大型府邸的廳堂中。

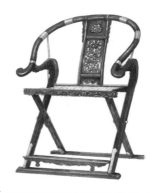

春凳

春凳為長方形、凳面較寬，四面攢邊，凳芯多為棕藤雁面。另外還有一種凳面較長的形式，座面的長度相當於寬度的兩倍，稱作「二人凳」。春凳常用於房屋的內室或閨房內，是富有內室氣息的一種家具，它的名稱即是它常用於閨房內室的一種表現。

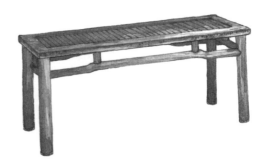

條凳

　　條凳，因凳面呈長條形而得名。凳面寬在 15 ～ 25 公分，實心木板，坐起來感覺比較踏實。條凳凳腿的兩個向外方向大多帶有「側腳」，俗稱為「四腿八挓」，在民間廣泛使用。

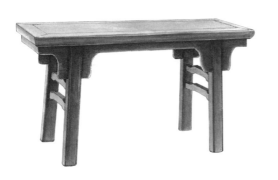

方凳

　　方凳即凳呈方形，凳面打槽裝板。根據凳面的大小而分為大方凳和小方凳兩種，大方凳座面約兩尺見方，小方凳小於一尺。方凳在造型、結構上又分為有束腰和無束腰兩種。無束腰方凳直足直根，腿足無側腳，簡單大方，是明朝時流行的方凳樣式；清朝則流行有束腰式方凳，方凳腿間安直根或羅鍋杖，腿足則呈三彎腿式、鼓腿牙式或翻馬蹄式等，並有鑲玉、鑲琺瑯等做法，精緻典雅。

凳和墩

　　凳，是一種沒有靠背的坐具，上有座面，下有凳足，但沒有靠背和扶手，常見的凳類坐具有條凳和板凳等；墩，是一種圓鼓形的坐具，腹部大，上下小，坐面呈圓形，因其材料不同可以分為石墩、瓷墩、木墩等多種形式，園林中最常見的是石墩。其實，無論是凳還是墩，它們的出現就意味著盤膝而坐的生活習慣已經結束，新的生活方式已經形成。凳和墩都是垂足坐式的家具。凳子最早出現的形式主要是作為人們登上較高的床或榻的輔助品，如《釋名釋床帳》中記載：「榻凳施於大床之前、小榻之上，所以登床也。」凳的造型也只限於像似矮足的几的形式，做法也很簡單，一般是在寬木板的下面安以矮足或立木板。其實，後來的凳子也只是在此基礎上加高凳足而已。流行於隋唐時期的「杌

凳」是一種形體較高的凳子，多配合桌子使用，現在也十分常見。墩的功能和凳相同，但其形式卻較凳出現的早，而用為坐的墩也是隨著垂足坐具的興起而形成的，常見的有繡墩、開光墩等。

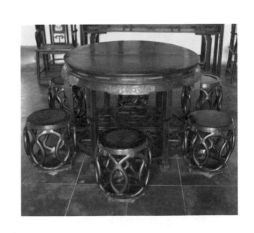

墩

墩是一種圓鼓形的坐具，中間肚大，上下較小，獨立成形，沒有靠背和扶手，凳面大多為圓形。體形一般不大，而且坐起來較為方便，隨意，挪動也較容易。根據其材料的不同可分為石墩、瓷墩、藤墩、樹根墩等多種。

繡墩

繡墩是坐墩的一種，因墩面上罩以帶繡花的棉墊而得名「繡墩」。繡墩的墩面下通常不用四腿直立，而是採用攢鼓的做法，兩端小，中間大，形式極像腰鼓，而且上下兩邊還雕有象徵性的花紋，墩面四周常有流蘇裝飾，較為精緻美觀。

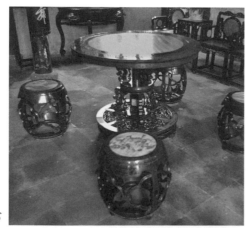

開光墩

開光墩是一種腹部留有很大透空的墩。常見的形式是鼓壁由五條弧形腿子構成，腿間有五處通透的洞，所以稱為「開光墩」。

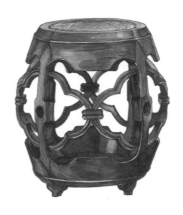

几

几是較矮小的桌子，用於放置茶具等物件。几，其實是相對於案而說的，一般都把形狀似案而小於案的家具稱作「几」。但在早期，几是對具有承接作用的家具的一種泛稱，因為它們的形體大都呈「几」形。秦漢時期斷木為四足的「俎」和形體不一、高矮不等到的「案」都統稱為「几」。從使用方式來看，早期的几主要有兩種用法，一種是用來放置物品或陳設器具，叫作「庋物几」；一種是指可以支撐身體，能依靠的，叫作「憑几」。然而隨著社會的發展，家具功能和形式不斷分化，家具的形式也逐漸有了明確的劃分。明清時期的几主要是用來放置物品，如園林中常見的有茶几、香几、花几、高几等。

香几

香几一般呈圓形或方形，形體比較高挑，它是因几上放置香爐而得名，而木製的香几本身大多散發出淡淡的木料香味，可以驅蚊蟲還具裝飾性能。香几大多單獨使用，而多不與其他家具配套使用。香几陳設於內室、書房或客廳的一側，並且多是成對設置。香几在園林中尤為常見，不但可以放置香爐，還能擺設花瓶等飾物。

花几

花几的樣式較豐富，几面大多呈方形或圓形，而且體形一般較高，是一種高型的几類家具。明代常見的花几一般是三腿或五腿形式，而且几腿多向內彎曲，上有束腰，下有托泥，設計精巧，線條流暢。清代流行高腿花几，園林中多陳設在廳堂的角處或是正間條案的兩側，几上擺放花卉盆景，裝飾出高雅、脫塵的意境。

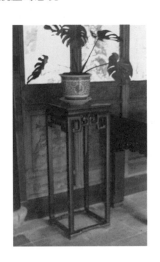

套几

套几出現在清代，是一種十分有特色的家具。几面大多呈長方形或方形。由一個個單几相連接組成，一般是四個單几，式樣統一，逐個減小，並能逐個套在一起，形成一個几的形體，使用收藏均十分方便，也因此而得名。套几在南方園林中較為常見，頗受文人雅士的喜愛。

茶几

茶几有方形和長形兩種，通常與椅子成套使用，用來放置茶具，所以得名茶几。茶几很少單獨使用，其做法和形式也與成套的椅子相一致。茶几是一種實用又很常見的家具，除了在園林廳堂中使用外，民宅客廳中也較常見。

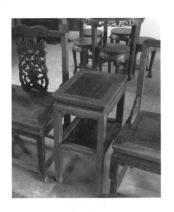

高几

几的一種，因几腿較高而得名，又稱高腿几。

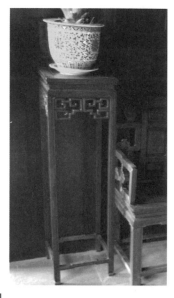

床榻

床和榻都是供人睡臥的用具，床一般只供人睡眠，而榻還可以用作坐具。從殷代的甲骨文中，我們得知在此之前已經有了床的形象出現。目前出土的最早的床是河南信陽長臺關戰國楚墓中的一張木床，從這張床的形制來看。古代的床的四周大多有欄杆，兩側留空供人上下。床木架上塗有黑色油漆，並有花紋裝飾。而榻在古時只是床的一種變體形式，最早出現在漢朝，體形比床小。

到了明清時代，床和榻的造型與功能也有了明顯的區別，床作為主要的臥具大多用於臥室內，不論是宮殿還是園林，也不論是皇家園林還是私家園林。不過，材料上能顯示出較大的不同。如皇家園林中的床通常都是用上等的楠木做成，並鑲嵌花紋，往往放置在窗子下或是靠牆處。相對於床的作用的穩定性，榻的地位在這時卻有了很大上升，成為了非一般家庭用得起的家具。所以這時的榻又有了特殊的意

榻

榻是一種比床矮小的家具，與床的作用相似。榻有大小之分，大的形如臥床，三面有靠屏，常放置於客廳明間的後部，用於接待尊貴客人。榻上中央處放置案几，上擺放食物、茶具等物品。形體高大的榻下設有踏凳，人們可由踏凳上去。小的榻較低矮，面積較小，只能坐而不能臥。

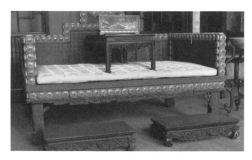

義，即高檔的家具，而且也是用來招待重要客人而用的家具，主要放置在廳堂、書齋比較重要和雅致的場所。如皇帝坐的寶座就是榻的形式。榻也是南方私家古園常備的家具，放置於客廳明間的後部。

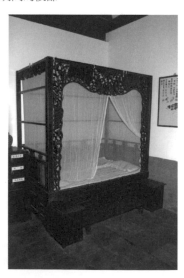

矮榻

矮榻是形體較低矮的榻，通常高約一尺左右，長約四尺，可以盤腿坐下休息。常用於園林的書齋及佛堂裡。

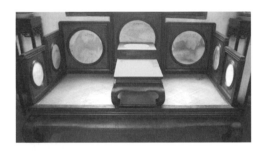

羅漢床

羅漢床來源於漢代的榻的形式，左右和後面都安有靠屏的一種床，靠屏一般呈垂直狀態與床面相連接，而且靠屏多用小木塊做成各種幾何樣式。羅漢床最突出的特點是床面下帶有束腰且牙條中部較寬，有鼓腿臌牙內翻呈馬蹄狀的，也有展腿式外翻足的，曲線弧度較大，所以俗稱「羅漢床」。羅漢床又是一種坐臥兩用的家具，可放在臥室內用作「床」，也可擺放在客廳內，用作「榻」。

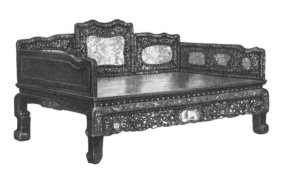

月洞式門罩架子床

月洞式門罩架子床是架子床的一種，這種架子床最突出的特點就是床前留有橢圓形的月洞門，而且床的正面即月洞門四面的罩常用小木塊拼成各種吉祥圖案，組成大面積的櫺花板，非常漂亮，並且極富藝術性。月洞式門罩架子床因此成為架子床中做式較為精細、形式較為優美的一種。

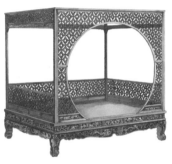

架子床

架子床因床上帶有架子而得名。床的四角立有柱子，向上支有架頂；架頂四周安有倒掛楣子，架底安有圍欄，正好將床面四周圍起來，形成一個方盒子的樣式。在床的正面中央部分留出空間供人上下，也有的將整個正面留出，架頂掛上幃帳。架子床帶有床屜，分上下兩層，上層為藤席，下層則設置棕屜，產生承重的作用。南方園林裡的架子床則常做成單屜的，而北方皇家園林裡的架子床大多是雙屜，並用厚墊鋪成。架子床體形一般較大，做工精細，清雅別致。

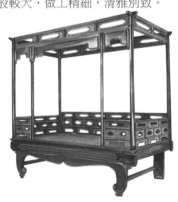

CHAPTER NINE | 第九章 |

彩畫

建築彩畫

　　我國古建築以木構架結構為主，而彩畫是木構古建築的重要保護層，也是我國古代建築的重要裝飾手段之一。彩畫一般指的是在建築的梁枋上繪製彩畫，所以有「雕梁畫棟」之說，表現了建築的裝飾美。具體說來彩畫就是用各種色彩對梁枋、斗栱、柱頭、天花等建築物露在外面的部分進行裝飾，在上面繪製出各種各樣的圖案、花紋等，具有極高的藝術欣賞價值，是一種極其華麗、好看的裝飾，同時又對木構件產生很好的保護作用。

　　在皇家建築中，以和璽彩畫和旋子彩畫較為常見，蘇式彩畫也有應用。南方的私家園林建築中有施彩畫的做法，相對北方來說，彩畫在建築中的應用範圍較小。這主要是因為南方氣候潮溼，對彩畫的顏色有影響，所以沒有北方園林用得多。儘管如此，北方園林彩畫也會因光線和其他的原因造成退色，所以是需要及時補充和重新繪製的。園林中的彩畫裝飾十分常見，以其光鮮亮麗的色彩和豐富多樣的圖案受到許多人的喜愛，大片連續的彩畫猶如織成的錦緞，成為園林中一道美麗的風景線。

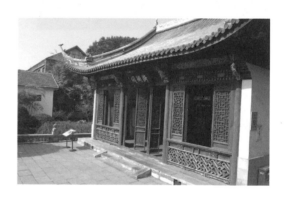

和璽彩畫

　　和璽彩畫是彩畫中等級最高的一種，常見於宮殿、壇廟、皇家園林的主殿裝飾。它以龍鳳、花紋為主要圖案，中間以連續的人字形曲線相隔組成的一種較為華麗富貴的彩畫紋樣，是清代宮廷建築中最華貴的一種彩畫。和璽彩畫的主題紋樣大多瀝粉貼金，比如常見的龍紋和璽中的龍，貼金後金線的一側用白粉線做襯底並加暈，還飾以青、綠、紅等各種顏色烘托出金色圖案，顯得十分華貴富麗。

旋子彩畫

旋子彩畫出現於元代，到明清時期發展成熟，是各種彩畫形式中較常見的一種，應用較為廣泛。旋子彩畫依圖案和用金量的不同也有等級的差別，如金琢墨石碾玉、煙琢墨石碾玉、金線大點金、金線小點金等。有複雜華麗的，也有簡潔樸素的。不管是哪種，都是以圓形切線為基本線條組成規則的幾何形紋樣，其中最大的特點是藻頭部分的圖案，一般都是由青綠旋瓣團花組成，十分規整，色彩淡雅，具有很強的裝飾性。

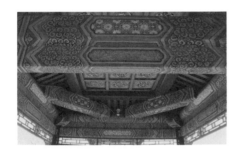

金線大點金

金線大點金是旋子彩畫的一種，指的是彩畫中的旋子花的花心、菱角地、梔花心等圖案全用金線勾勒點飾，即瀝粉貼金，枋心多飾龍錦、盒子中多用龍紋及錦紋等圖案，並配有西番蓮、花草等，是旋子彩畫中等級較高的一種做法。

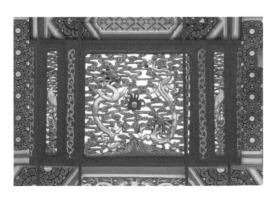

一整二破

一整二破是旋子彩畫的基本構圖形式，並且是指旋子彩畫藻頭處的圖案構成形式。「一整」指的是一個整的圓旋子；「二破」指的則是兩個半圓旋子，所以稱作「一整二破」。其實就是由一個完整圓圈的旋子和兩個半圓圈組成的旋子彩畫的藻頭形式。

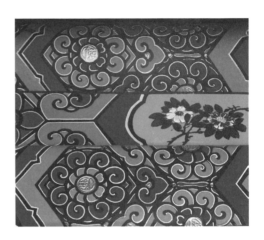

金琢墨石碾玉

金琢墨石碾玉是旋子彩畫中較為華麗的一種。彩畫中的花心、枋心、盒子圖案輪廓線及旋花的邊線等都用瀝粉帖金，而花瓣都用青、綠兩色退量，枋心處多畫龍錦，並用瀝粉貼金。

煙琢墨石碾玉 >>

煙琢墨石碾玉是旋子彩畫的一種,相對於金琢墨石碾玉來說等級稍低。用金量稍少,旋花花瓣、花心及菱地用金,而它們的邊線用墨線,花瓣用青綠兩種顏色退暈。

墨線小點金 >>

墨線小點金是旋子彩畫的一種,它是相對於金線大點金而言,其繪圖的形式也和金線大點金相對。這種彩畫的錦枋線及外圍的輪廓全用墨線,只有花心和梔花心處用瀝粉帖金,用金量相對較少,所以圖案也較樸素淡雅。此外,枋心的圖案也不用龍紋,而是在枋心的中心畫上一道粗黑線,又稱為「一字枋心」,也稱素枋心。因此,墨線小點金是旋子彩畫中等級相對較低的一種形式。

喜相逢 >>

喜相逢是旋子彩畫的一種構圖方法。指的是由於藻頭太長,而在原來的「一整二破」之間再加上一個「一整二破圖案」,形成一個由兩個「一整二破」互相連接的圖案形式,所以稱作喜相逢。

石碾玉 >>

石碾玉是旋子彩畫中最為高貴華麗的一種,指的是彩畫中的花心和菱地均貼金,每瓣花瓣的藍綠色均用同一種顏色暈出,色彩由深到淺、色調柔和、優美而有韻律。根據不同的特點石碾玉又分為等級不同的兩種,即金琢墨石碾玉和煙琢墨石碾玉。

墨線大點金 >>

墨線大點金是旋子彩畫中的一種,它與一般旋子彩畫最大的不同在於「金」和「墨」的使用量。墨線大點金旋子圖案的旋眼、菱地等處瀝粉貼金或漆金,如果枋心繪有龍、錦等紋樣也會部分或全部貼金或者漆金。而除用「金」部位之外的主體線路、旋花等處,則只在青綠底色上用黑色勾邊線,並沿邊線一側描出一道白線。所以稱為「墨線大點金」。

花鳥包袱 >>

花鳥包袱是蘇式包袱彩畫的一種,因其包袱中的花心是以花鳥圖案為主,因而得名花鳥包袱。花鳥包袱蘇式彩畫多用於南方私家園林建築中,或是皇家園林中仿南方風格的建築上。

包袱

包袱也叫「搭袱子」，是蘇式彩畫枋心的一種形式，它的特點是檐檁、檐墊板、檐枋三部分的枋心連成一個整體，也就是由梁底沿梁的兩側向上括起來，形成一個大的半圓形，猶如一個包袱，所以這種蘇畫形式稱作「包袱」彩畫。包袱是蘇式彩畫的一種基本構圖形式，其輪廓由許多折線或弧線線條連接構成，並用墨線或金線勾勒出大的輪廓，常見的有菱形和圓弧形兩種形式，輪廓用青、綠等色退暈，富有層次感。在這樣的輪廓線內繪畫各式圖案，根據包袱內花心題材的不同分為花鳥包袱、人物包袱、套景包袱等。

瀝粉貼金

瀝粉、貼金都是彩畫的一道基本工序。瀝粉的做法是：用大白粉和骨膠相調和，成膏狀後，將其裝入一個豬膀胱之中，豬膀胱前裝一個銅管狀嘴，將膠膏像牙膏一樣擠出。擠出的膠膏形成立體的線條，成為凸起的粉底。為了突出彩畫中金色的部分，要先在準備貼金的部位用瀝粉打底，多作白色。貼金是瀝粉之後的一道工序。在製作比較高等級的彩畫的過程中，在裝飾彩畫的重點部位常以貼金進行點綴，以使之看起來華麗，色彩鮮豔。所以在用瀝粉打好底的部位用相應的黏合劑將金箔貼上，就是貼金。整個瀝粉貼金的過程合稱為瀝粉貼金。在清式的和璽彩畫中，其主體紋樣龍、鳳紋一般都瀝粉貼金。

蘇式彩畫

蘇式彩畫是以山水風景、人物故事、花鳥草獸為裝飾圖案的彩畫形式，又因源自於蘇州，所以得名「蘇式彩畫」，俗稱「蘇州片」。多用於皇家園林中的建築上。如亭臺樓榭、軒廊齋館的內外檐裝修構件上。蘇式彩畫十分常見，並以其豐富的構圖和優美的色彩深受人們的喜愛。蘇式彩畫最主要的特點是很少用金，而多以素雅的包袱錦紋為主題。雖然在北方皇家園林的建築中，蘇式彩畫被相應地加入了一些較為鮮豔的顏色，如紅、黃、紫等，並加入少許的貼金、片金做點綴，但其形象仍顯示出蘇式彩畫獨特的風格。蘇式彩畫在北方皇家園林中多用於外檐裝修。

人物包袱 >>

人物包袱也是蘇式包袱彩畫中的一種，它的特點是包袱花心中間的圖案以人物故事為主，所以稱人物包袱。人物包袱蘇式彩畫多用於私家園林的廊榭亭臺的外檐枋處。

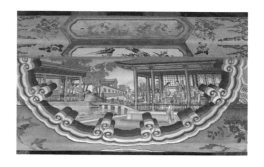

套景包袱 >>

蘇式包袱彩畫中的包袱內的枋心以風景為主要題材，或是有山水也有花草等山水景物與植物的組合的形式，都稱作套景包袱，也叫作線法套景包袱，也就是包袱框內套著風景的意思。

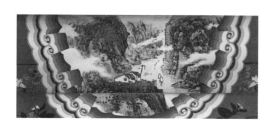

海墁蘇畫 >>

海墁蘇畫是一種沒有枋心、包袱的蘇式彩畫，而是只在梁枋的箍頭或卡子之間通畫上一些較為簡單的花紋，所謂「通畫」也就是海墁，即不分主次，在整個需要或可以繪畫的部位使用一種主題圖案，將之填滿。海墁蘇畫通常是青地或綠地，上面分別繪畫上流雲或黑和折枝花，如使用紅色地則上面多點綴藍白色花紋。海墁蘇畫是一種等級較低的彩畫，大多用於建築的次要部位。

金琢墨蘇畫 >>

金琢墨蘇畫是蘇式彩畫的一種，等級較高，也是蘇式彩畫中最為華麗的一種。這種彩畫用金很多，做工考究，退暈層次較多，常見的有 7 道、9 道，甚至還有 13 道。並在退暈花紋的外輪廓處加瀝粉貼金，四周布滿煙雲圖案，看上去十分精彩。

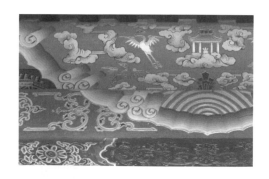

CHAPTER TEN ｜第十章｜
天花

各式天花 >>

天花是中國古代建築的室內木構裝修之一，是清代對建築室內木構頂棚的一種稱呼，源自於宋時平棋、平棊、平闇的叫法。建築物室內頂部的梁架構件用天花來遮擋，可以大大減少徹上明造暴露木構件，而且可以用不規整的木料作為梁架，而天花便可以通過遮擋屋頂構架和自身的裝飾保證室內空間的視覺美觀。一般天花的做法是用木條相交叉形成若干個方格，中間形成如井口式的方格，在清式天花分類中稱作井口天花，在宋式天花分類中叫平棋。早期平棋做法的方格很大，支條很粗，後來方格逐漸變小，而且統一為正方形。天花上做各種裝飾，如繪畫、雕刻等，形式優美，美觀大方。

平棋 >>

平棋是一種比較古老的天花形式，是宋代一種天花的叫法。因為它的整體框架是由木肋格子和裝填木板構成的大方格，形狀猶如棋盤，宋時稱為平棋。木板的四周加邊框，中間用木條構成方形、矩形、菱形等格子，格子的背面使用穿帶，使其堅固牢靠。格子的格心處畫彩畫或飾以雕花，為早期建築的天花做法。

平棊

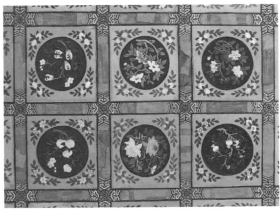

平棋

平闇

平闇也是天花的一種，是用木枋子整齊排列的網狀格，在網格大小上與平棋相對，平棋網格較大，而平闇方格較小，背部加板，和平棋一樣，為早期建築中的天花做法。

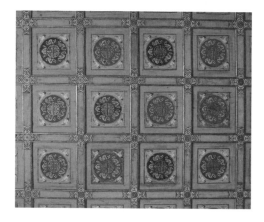

井口天花

井口天花是清朝天花的一種，由早期的天花演變而來。指的是用一種叫作支條的木條橫豎交叉成許多方格網狀，搭在四周靠近梁枋處的用木條壓邊的貼梁上，每塊方格中鑲進一塊天花板，露出的部分通常飾以彩畫。井口天花在皇家園林的宮殿大廳中較為常見。

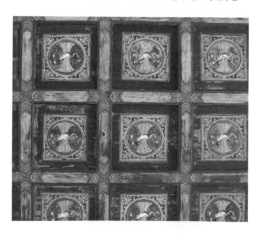

團龍平棋

團龍平棋是以團龍圖案作為平棋的天花。是天花的大方格中木板表面繪畫的主要題材。它是平棋天花中裝飾圖案等級最高的一種。

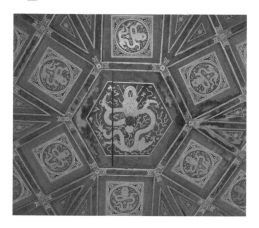

海墁天花

海墁天花是天花的一種，天花的表面平坦，沒有肋條，一般用木板做成，或是在較小的房間內架一個完整的框架，上面安木板或糊紙，然後在天花的表面直接進行簡單的彩繪，大多是整間屋子的頂部繪畫連成一個整體，所以稱海墁天花。

花草平棋

花草平棋是平棋的一種,在由木條組成的大方格中繪以花草圖案,故稱花草平棋。

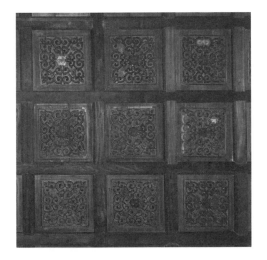

五福捧壽平棋

五福捧壽平棋指的是在天花的大方格中繪以「五福捧壽」圖案的天花。圖案即是五隻蝙蝠相圍合,中間是一個「壽」的圖案,稱五福捧壽平棋。是平棋天花圖案中一種十分吉祥喜慶的圖案。

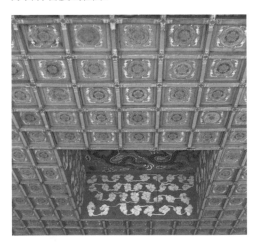

團鶴平棋

團鶴平棋指的是在平棋天花中的大方格木板表面畫出一個圓圈,圓內畫白鶴,鶴的形體依圓圈的形狀而成圓形,故稱團鶴平棋。

古華軒天花

古華軒天花指是的北京故宮乾隆花園古華軒內的天花。天花板採用優良楠木做成,方格內為精細的花草圖案,雕刻細膩,十分精美,被稱為楠木貼雕卷草花卉天花,是園林建築天花裝修中較為優美精緻的一種。

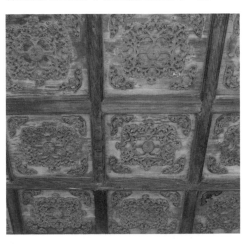

CHAPTER ELEVEN ｜第十一章｜

藻井

藻井的類型 　　　　　　　　>>

　　藻井是我國傳統建築頂棚裝飾的一種處理手法，是天花的一種。藻井位於室內屋頂正中央最重要的部位，是一種等級很高的天花裝飾。藻井多呈穹窿狀，大多是由斗栱層層承托而成，也有用木板製作出的較為簡單的藻井。 藻井的形制有四方形、圓形和八角形等，也有製作複雜的將幾種形狀融為一體的藻井形式，層層疊落、精美華麗。藻井常用於宮殿、寺廟的寶座上部屋頂和神佛龕位上屋頂部，及皇家園林中大殿的室內頂部裝修，而諸如南方私家園林等建築中則很少用到。

方形藻井 　　　　　　　　>>

　　方形藻井也稱斗四藻井，是一種在早期較為常見的藻井形式，平面呈四方形，形式較為簡潔。有的是由兩層方形的井口呈45度角錯置，也有的在方形井的中心裝飾花形，在早期的石窟建築中有仿木的石雕方形藻井。

盤龍藻井 　　　　　　　　>>

　　藻井的頂部繪有盤龍圖案或雕刻有盤龍形象，稱作盤龍藻井。盤龍藻井除在皇家宮殿中使用外，主要還用於皇家園林中的大型殿堂建築中，以突出其雄偉的氣勢和皇家高貴的氣派。

曲水荷香亭藻井 　　　　　>>

　　皇家亭類建築的內部最容易做成類似藻井的形式，雖然屋頂內模仿高等級的藻井做法，但具體的裝飾紋樣與色彩卻又很素雅，四方形框架層疊，木架表面滿繪蘇式彩畫，有海墁形式的，也有包袱式的，以花鳥、風景為主，大方又潔淨。

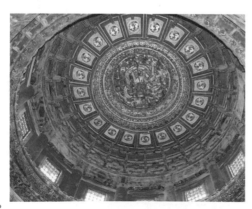

圓形藻井

　　圓形藻井外輪廓形狀為圓形，穹窿狀，層層環繞，逐漸向上凹陷，猶如一個盛東西的斗倒置一樣。

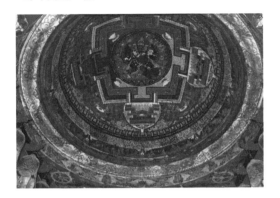

八角藻井

　　八角藻井的外輪廓呈八角形，由帶有八邊形的井口和八條角梁相交而成的一個八角形錐體，稱作八角藻井。

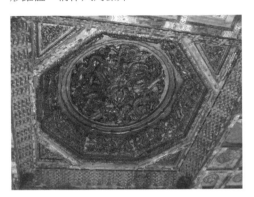

頤和園廊如亭藻井

　　頤和園的廊如亭因其形體龐大而著稱，它位於頤和園昆明湖南面，十七孔橋的東端，是園內最大的一座亭子，也是我國現存亭類建築中比較大的一座。廊如亭建於乾隆年間，建築面積達 130 多平方米，由外到內共有 40 根柱子構成。亭內梁枋交錯形式的藻井造型突出，裝飾精美，氣勢壯觀，堪稱藻井中之精品。

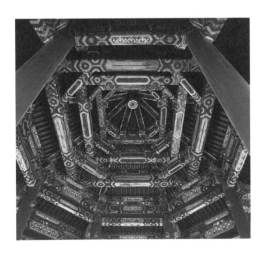

晉祠難老泉亭藻井

　　山西太原晉祠歷史悠久，是我國著名的古典園林之一，園內保存著許多古老的建築。難老泉亭因亭建在難老泉上而得名，亭子是一座八角攢尖頂的建築，與園內的善利泉建造於同一年代，於北齊天保年間（公元 550 至 559 年）建成。難老泉亭內的藻井別具特色，形狀近似圓形，從中間的井心向外呈放射狀，四周和中心都有向下的垂花柱頭，更顯裝飾美感。在藻井的最外層安置斗栱。整個藻井以突出木構件的本質本色為主要特點，做工簡潔、古樸淡雅。

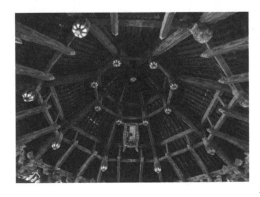

CHAPTER TWELVE ｜第十二章｜
匾額

內外檐匾額裝飾

一種懸掛在建築室內外檐下的牌匾就叫匾額，匾額的形式有兩種，橫的稱「匾」，豎的叫「額」，統稱為匾額。匾額上寫字，大多根據建築的名稱、等級來決定，也有的是依據此處的環境意境和用途來做為匾額的題材，以使匾額題名醒目為標準，達到畫龍點睛，引人入勝的效果。匾額的形式多樣，有如秋葉形的秋葉匾、書卷形的手卷額、冊頁形的冊頁額等。匾額的色彩也十分豐富，匾額底與字體顏色大多呈對比，如黑底金字或金底黑字、白地綠字或綠地白字等，其他還有藍色、黃色等，色彩相得益彰，大方美觀。匾額上的題字更是豐富多樣，除根據建築的名稱題名外，大多都是一些具有美好寓意的詞語，大到國家社稷，小到宅門閨語，一方匾額，形形色色，囊括了中國文化的洋洋大觀，成為傳達中國幾千年文明歷史的文化符號，以其多姿多彩的豐韻為我國園林藝術增添了無盡的文化光輝。

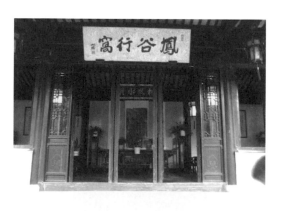

豎匾

豎寫的匾額叫豎匾，根據豎寫的字匾額呈豎長方形，豎匾額在唐朝以後才出現。豎匾多用於建築的門口處，上寫大殿名、宮名、院名。豎匾有時也稱作華帶牌。

橫匾

橫匾是較為常見的匾額外框形式，匾上的字橫寫，匾額也呈橫長方形，多用於大殿或廳堂內後檐的正中央，也有用於建築外檐門楣處的。

華帶牌

在一座房屋、一座殿堂的房檐下、門楣上懸掛一塊牌匾，橫置的稱匾，豎置的就叫作華帶牌。

手卷額

匾額有形狀猶如書卷的形式，呈緩和的曲折狀態，形式較優美。多用於園林小型建築中，如亭榭、書齋等處的屋檐下或室內。

書卷額

書卷額也就是手卷額。

虛白額

透刻的匾額，沒有明顯的底板，稱作虛白額，大多用於園林中，是一種比其他匾額更富有裝飾性的匾額。

碑文額

形體方形，猶如石碑形狀的匾額，稱碑文額。

CHAPTER THIRTEEN ｜第十三章｜

對聯

雅致的對聯 ▶▶

　　對聯這種建築裝飾形式來源於古代人們用桃木驅鬼辟邪的習俗。在古代，桃木曾被稱作「鬼怖木」，有驅鬼的功用。所以人們便用桃木做成人的形狀，稱作桃符，掛在門口兩邊，以保家人平安。隨著歷史的變遷，桃符逐漸演變發展成春聯，也就是我們現在所說的對聯。除新年掛起的對聯之外，出現在園林裡的對聯大多以楹聯相稱，主要指懸掛在廳堂的大門外的對聯。楹聯指的也就是懸掛在門楹上的對聯。而此時的楹聯的作用與題材都不僅僅再侷限於驅鬼辟邪，而更多是集福納祥，其意義也更加深遠。一副優美的對聯令一處廳堂斐然生輝，副副對聯暗寓詩情畫意，令人心曠神怡，不失為園林抒情造境藝術的成功手法之一。

古琴聯 ▶▶

　　我國古典園林的雅韻情懷在對聯上也有清晰、生動的表現。我國古典園林中的對聯，首先在內容上多為雅致文詞，意韻不凡，其次在形式上也追求不一樣的古雅形韻，除了用竹作對聯書寫外，還有做成古琴形狀的，稱古琴聯。

古琴聯

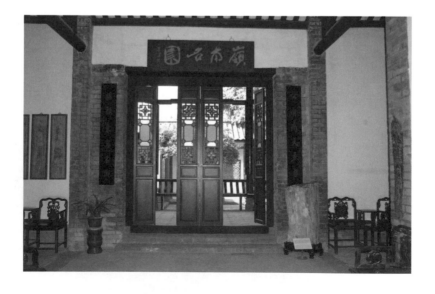

蕉葉聯 >>

　　把對聯做成芭蕉葉的形狀，就叫蕉葉聯。形狀十分優美、別致，多用於南方私家園林。常掛於軒、榭、亭、閣的屋角處。

此君聯 >>

　　竹子被稱為「君子」，因此將竹子劈成兩半，上寫對聯，就稱作此君聯。此君聯多用於園林亭榭、書齋等處，頗顯雅致，倍受文人雅士喜愛。

CHAPTER FOURTEEN ｜第十四章｜
陳設

高雅多彩的陳設 »

　　陳設指陳列、擺設，也指陳列、擺設的東西。中國傳統建築以形象的手法給人以最大的直觀性，而室內的陳設又以豐富的內容、多彩的形式給人們呈現出一種具有中國傳統人文意識的室內陳設理念。園林陳設是園林景觀不可缺少的一部分，一花一瓶，一爐一鐘，牆上懸掛的書畫，屋頂吊著的花燈，皇家園林體現出的是燦爛之極的奢侈之風，而南方私家園林追求的卻是清幽淡雅、自然古樸的文人氣息。

玉器 »

　　用玉石雕琢而成的各種器物，統稱為玉器。玉石是一種質地細膩，光澤柔潤的美石。用玉石雕琢而成的玉器大多為精美的工藝品，具有很高的藝術價值與觀賞價值，多擺放在園林廳堂裡的案几上，或是博古架上，是園林中較為高雅的陳設件之一。

花瓶 »

　　花瓶作為園林陳設中的一種，常擺放在桌、几、案臺上，有插花、存放畫卷之用。花瓶大小不一，放置書房內的大多較小，而且多遠離書案擺放，以免澆花的水濺到書畫上。廳堂內擺放在香几上的花瓶較大，具有很強的裝飾性。園林室內陳設還有將花瓶和鏡子擺放在一起的，取「平靜」之意，比純粹的裝飾件有了更多的文化意義。

畫 »

　　畫是古建築中常見的室內裝飾，特別是在古典園林建築中尤為常見。園林建築畫幅通常懸掛在園林齋堂的高處，大多畫上面裝有畫軸，軸上穿線，掛於釘或鉤上。廳堂中常掛大幅的畫，並以山水花鳥居多；齋室內常掛條屏、斗方或扇面形，古樸典雅。

鶴

　　鶴是一種頭小頸長，體形修長體態輕盈的鳥。嘴長而直，腳細長，常作抬腳狀，羽毛呈白色或灰色。鶴有丹頂鶴、白鶴、灰鶴等品種。鶴被視為是羽足之長，並稱作「一品鳥」，在鳥類中的地位僅次於鳳凰。古時人們還認為鶴是仙鳥，由仙人所騎。所以常以鶴為作吉祥裝飾物。園林大殿內常設有白鶴雕塑或香爐，取長壽吉祥之意。

書法

　　書法是文字的書寫藝術，古時專指用毛筆寫出的漢字，現在也包括用鋼筆等寫出的漢字。常見的書法字體有楷書、隸書、行書、草書、篆書等。在園林廳堂、書齋中往往都陳設、儲藏有或多或少的書法作品，而且有不少還是出自名人之手。尤其是對於愛好書法的園主來說，園林收集有很多名人書法字帖。書法字貼的懸掛，一般來說是廳堂中掛大幅的橫披，齋室內則常掛小的。

琺瑯

　　將石英、長石等主要原料，加入熔劑純鹼、硼砂等，並配以氧化鈦、氧化銻、氟化物等乳濁劑，再混入鈷、鎳、銅等具有著色劑性能的金屬礦物質，然後經粉碎、熔合後，立即倒入冷水中，形成的一種熔塊物質，即稱琺瑯。將熔塊磨細後便成琺瑯粉，配入黏土便得琺瑯漿。將琺瑯漿塗於搪瓷製品的外表，有保護物品並使瓷製品發亮的功能。而在園林裡常見的是覆蓋有琺瑯質的搪瓷製品或備物品。而在園林中的佛堂、大型的殿堂正廳內也常置有香爐，特別是在一些園林大殿的正前方、院落內常放置較大型的香爐，除了為人們燒香供拜外，更多則是產生裝飾性的作用，增加園林景觀。

瓷器

瓷器是一種瓷製的器具，多為瓷製器皿，一般指用無機非金屬材料經高溫燒成的堅硬的多晶體，有一部分具有優良的物理及化學性能，常用於科學研究及其他高科技領域。而又因其材料的特殊性和所形成的獨特的外形常被人們作為一種裝飾物品，擺放在客廳內，能提高主人的文化品位及審美情趣。瓷器在園林的室內陳設中尤為常見，常擺放在案几上，如書寫繪畫所用的硯臺、筆筒，以及花瓶、香爐等，都有瓷製的，它們既有實用價值，又具有很好的裝飾效果。

銅器

銅器簡單而言就是用銅燒製而成的器具。銅亦是一種化學元素，是一種淡紅色有光澤的金屬體。它具有延展性和抗蝕性，而且還具有導電、導熱性能，用途很廣。用銅燒製成的器具一般指青銅，具有持久耐用，發光、發亮的性能，一般為統治階級所使用。用於園林內的銅器一般分為兩種，一種是家用的器具，一種是裝飾品。園林銅器的實例如銅香爐、銅獅等，多見於皇家園林。

香爐

香爐是燃香時插香用的器具，一般是用陶瓷或銅質金屬做成。整體呈圓形，兩邊帶耳，底下有較矮小的三腿支撐。香爐是佛教寺廟等廟壇中的必備物品。而在園林中的佛堂、大型的殿堂正廳內也常置有香爐，特別是在一些園林大殿的正前方、院落內常放置較大型的香爐，除了為人們燒香供拜外，更多則是產生裝飾性的作用，增加園林景觀。

盆景

盆景是一種以盆和盆中置放物為觀賞點的小品景觀，大多是在盆中栽種植物，並配以小山石等，形成一種濃縮的自然景觀。盆景可以置於室外，也可放在室內，如作為室內的陳設品，既綠化室內環境，又具有很好的裝飾作用。盆景有樹木盆景和花草盆景等形成。樹木盆景較大、較重，大多放置在地上；花草盆景較小巧，一般常放置在案几或桌臺上。

掛屏

掛屏是一種能掛起來的像屏風一樣的裝飾物品，由薄石板做成，四周鑲以木板，做掛鉤懸掛在牆上，稱作掛屏。掛屏中間的石板不是普通的石板，而多是大理石，石板上帶有自然形成的圖案，十分優美。掛屏的頂部常懸有匾額，兩側有對聯，組合十分別致，常用於私家園林，使室內布置充滿濃郁的山林野趣和文化氣息。

鐘表

鐘表是鐘和表的總稱，是一種計時大器，用作園林室內的陳設時常放置在廳堂的中間，或是陳列室內。目前所存古典園林中鐘表的代表是北方皇家園林裡的鐘表，它們大多是來自外國的西洋表。

燈具

燈具是各種常用照明用具的總稱。用於園林中的燈具主要有宮燈、花籃燈、什錦燈。其形象大多如燈籠。燈籠是一種既可懸掛起來也可手提的照明用具，常用細竹杆或鐵絲做成骨架，外邊糊上紗或紙，圍合成圓形，中間用來點放蠟燭，用於照明。由於燈籠形象的特殊別致，亦被作為園林裡的裝飾品，常掛於軒、榭、亭、閣的屋角處，點綴園景。

CHAPTER FIFTEEN ｜第十五章｜

園林雕刻

各色雕刻 〉〉

雕即是雕刻，指在一些固體材料上進行雕造和刻畫，形成各種各樣的圖案及形象，或是雕刻成獨立的藝術品，具有極高的藝術價值和觀賞價值。園林雕刻，指的是園林中的雕刻藝術。我國古代園林中的雕刻以其獨特的形象成為我國古代建築中一種十分重要的組成部分，園林中的亭臺樓榭、廊閣軒堂等，因其特有的造型和氣質深受人們的喜愛。而各種形式的雕刻因其獨特的藝術手法成為造園過程中重要的細部造景手段之一，成為古典園林建築中一朵美麗的奇葩，產生錦上添花的作用，雕刻本身的作品獨立出來看也是一門藝術，為園林藝術增光添彩。園林雕刻是園林中一道美麗的風景線，是人們不可忽視的園林景致之一，園林各類建築中大多都使用不同題材內容的各種各樣的雕刻，綜合觀之品類豐富。

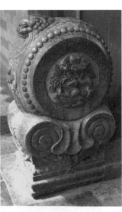

各色雕刻　　　　　　石雕

石雕 〉〉

在石頭上雕刻出形象、圖案或以石為原料雕刻的藝術品都稱作石雕。石雕在園林建築中比較常見，如房屋下面的臺基、臺基四周的欄杆、木柱下面的柱礎、殿前陳列的石雕塑、花園內的石欄杆等，甚至石雕的地面及掛在室內的石雕畫等，其雕飾手法各不相同，盡顯石雕風采。

石雕欄杆 〉〉

欄杆安置在建築物的四周或是橋兩側，以產生防護的作用。而石欄杆更因為材料的堅固性更能發揮其對建築和橋梁的保護性能。欄杆上的石雕大多集中在欄板上和望柱頭上。不論是望柱頭還是欄板上的石雕，其內容往往根據建築物的等級和此處的園景來定。如皇家園林多用龍鳳圖案，而南方私家園林則多用花卉、植物紋樣。

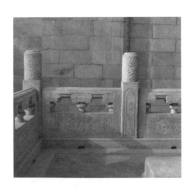

石雕臺基

　　臺基是指建築物底下的一層臺座，有了臺基可以使上面的建築更堅固耐久。而臺基尺度越高的建築，往往建築的等級也就越高。與其他的建築石構件相比，臺基上雕刻的花紋相對簡潔明了，有雲龍圖案、大的花團等。有的臺基較為高大，並做成須彌座的形式，其雕刻也較為複雜精美，主要雕刻部有束腰、上下枋、上下梟等處。上下梟雕刻相對較少；上下枋雕刻花紋大多一致；中間束腰為須彌座雕飾主體，圖案精緻華麗。石雕須彌座或基座大多見於皇家園林中的大殿建築下，在南方的私家園林中則很少用。

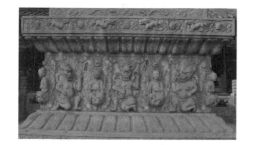

石雕塑

　　用石頭雕刻出來的獨立藝術品就是石雕塑，這些石雕塑往往都是採用圓雕的手法雕刻而成。所雕出的石雕塑具有很好的生動形象性，尤其是動物石雕，更能體現動物的凶猛氣勢。在園林中設置石雕塑可以增加園林景致，產生很好的裝飾作用。石獅、石龍、石象等石雕塑多見於皇家園林及寺觀園林中，而南方私家園林則不多見。

石雕柱礎

　　柱礎就是柱子下面的底座，作為柱子的基礎，所以得名柱礎。柱礎大多呈方形，但圓鼓形的也不少，其大小則是根據上面所立柱子的直徑來定的。柱礎與建築的臺基一樣，對其上的物件起著支撐的作用，特別是對於木柱來說，柱礎還有減低地面溼氣對柱子的侵蝕作用，因此柱礎在整個建築中也顯得十分重要。柱礎的石雕裝飾分布在柱礎的表面上，這裡是人們視線較容易達到的柱子的部位。柱礎的雕飾題材也根據建築的性質而定，皇家園林中大多是龍鳳、獅獸紋樣，柱礎在南方私家園林中雖然不很常見，但也有少數採用植物紋樣雕飾的柱礎。在一些佛寺園林中，常見的是蓮花瓣石雕柱礎，大大增添了寺院的佛教氣息。

石刻書畫

　　石刻書畫是一種很特別的石雕藝術品。它是在一塊薄石板上鑲刻詩文或雕飾畫景，一幅詩景畫面躍然石上，雅趣十足，古樸深厚。石刻書畫常作為裝飾品懸掛於牆壁上，上部懸掛匾額，兩側掛對聯。書畫雕刻為書畫藝術與雕刻藝術的融合體，用於園林中的陳設，能提高園林景觀的藝術品味，大多見於江南園林。

磚雕　　　　　　　　　　　　　　　>>

在磚上雕刻出的各種人物、花形等圖案或用磚雕刻出的工藝品，統稱作磚雕。磚具有堅硬、耐磨、防腐、持久耐用等特點，又因其成塊，使用也比較方便，所以常被人們用來砌築房屋的牆體、鋪設地面等，而在磚上進行雕刻也是十分常見的一種裝飾手法。磚雕的形式多種多樣，有平面雕、淺浮雕、深浮雕、透雕、圓雕等。在園林建築中，常見的磚雕有磚雕門樓、磚雕漏窗、磚雕牌坊等多種形式。磚雕的題材也是豐富多彩，有取自吉祥圖案的，如吉祥如意、福壽平安等；有植物紋樣的，四季花卉、桃李梅竹等；有人物故事的，岳母刺字、三國演義等，構思精巧，技藝精湛。

磚雕牌坊式門樓　　　　　　　　　>>

磚雕牌坊式門樓是磚雕門樓的一種，大多四柱三間，也有四柱五間的。大多中間兩柱高，兩側柱相對較低。柱頂屋角飛翹，檐下斗栱、額枋、花板均有雕刻，柱腳置抱鼓石，更顯雄偉莊嚴，氣質古樸。在北方皇家園林及江南園林中都有所應用。

磚雕門樓　　　　　　　　　　　　>>

園林中的磚雕門樓多見於江南園林。門樓主要作為園林的入口上部帶有雕飾，是園林建築裝飾的重點部位之一。門樓有雕刻各式各樣的圖案花形，構成各種不同的門樓造型，使普通的門樓顯得古樸雅致，盡添藝術風采。

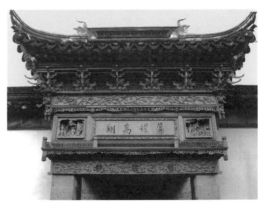

磚雕垂花門　　　　　　　　　　　>>

磚雕垂花門是磚雕門樓的一種，用於江南園林中，尤其常見於徽州古園林。南方園林磚雕垂花門與北方民居中的垂花門樣式大致相同，只是材料不同。南方園林磚雕垂花門的特點突出磚質，屋檐上挑，屋脊飛翹，屋檐下有額枋、雕花板，兩側倒掛對稱的垂花柱，一副殿宇式裝飾的氣派。

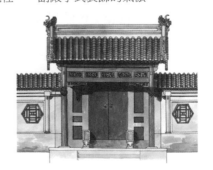

磚雕脊飾

　　屋頂的正脊、垂脊、戧脊上都是雕飾較集中的地方，磚雕脊飾就是雕飾於各屋脊處的磚材料飾件。正脊上雕刻吻獸，屋角上有動物走獸、人物等，帶有驅鬼辟邪、吉福納祥的含意。皇家園林大殿屋頂的脊飾大多是琉璃貼面的，而純樣的磚雕脊飾一般用在私家園林或是寺觀園林中。

磚雕匾額

　　園林中院門的門楣上大都懸掛匾額，以標出園景的名稱和引導人們前行。在園林院門中有很多是磚砌的，為了和磚砌院門相統一，門上的匾額大多都是由磚雕刻而成的。通常是中間雕刻文字，四周雕飾花紋，有的則只雕園名，以突出簡潔自然。磚雕匾額多見於南方園林中的洞門及園門上。

磚雕漏窗

　　磚雕漏窗指的是用薄磚雕刻而成的具有鏤空圖案的窗戶。磚雕漏窗的使用比較廣泛，不僅在園林中十分常見，在江南一帶的民居中也普遍使用，當然還是江南的古典園林中用得最多。磚雕漏窗大多是以大塊幾何形為主，窗框由水磨磚鑲砌而成，中間的花形以青灰瓦相疊，所以又叫雕磚疊瓦式漏窗。磚雕漏窗以其巧妙的構圖，精細的做工和豐富多變的外觀圖案給園林景觀增添了別具情趣的藝術魅力。

木雕

　　在木頭上進行雕刻，或用木料雕刻成的藝術品都叫木雕。木雕大多集中在門窗、梁架和室內裝修及陳設上，如罩、屏、家具等。只要是裸露出來的木材部分都可以作木雕，比起磚石等材料，木質既輕便又不那麼堅硬，所以雕刻起來比較容易，人們在木頭上進行雕刻的時候，比較隨意，手法也比較靈活，雕刻圖案也更豐富。如果覺得木質原色未免過於單調，還可以在木雕上塗飾彩繪，加強木雕的裝飾色彩。

木雕家具

　　園林建築室內的家具陳設以突出典雅古
樸的園林氣氛為主，同時其實用功能也不容
忽視。園林中的家具與陳設是極能體現中國
園林濃重的文化氣息和民族風格的要素。園
林室內陳設的家具，桌椅、几案、凳櫃、床
榻大多都是採用優良的材料製作而成，而這
些家具上的雕刻也是其不可分割的一部分。
如椅子的靠背、扶手，桌面四周的牙板及四
足之間的榻板處等，雕刻著各式各樣的花紋
圖案。精美細緻的雕刻不僅使一件家具頓顯
華麗優美，充滿藝術氣息，也使整個建築室
內散發出濃郁的古典文化氣息和民族風情，
突出展現家具匠師們精湛的技藝。

木雕門窗

　　木雕門窗一般指木雕隔扇門窗。隔扇是
中國古建築中最常用的一種裝修形式，不論
是內檐隔斷還是外檐門窗。隔扇的主要特點
就體現在隔心鏤空的部分，還有就是絛環板、
裙板上的木雕刻，當然有些隔扇是不帶裙板
的。隔扇門窗在園林中的應用十分廣泛，而
又因南北園林的不同，其雕刻的形式和圖案
也各不相同。北方皇家園林的木雕隔扇顯得
較為厚重，圖案也較為單調，大多以龍、鳳、
牡丹為主要題材；而南方私家園林則較豐富，
各類植物花卉、蟲草鳥魚、人物故事、博古
圖案等，極大地豐富了園林景致，加深了園
林的意境。

木雕罩

　　罩是中國古代建築室內裝修的一種形
式，在園林建築裝修中更為常見，它既產生
分隔室內空間的功能，又極具裝飾作用。罩
的類型因其形式的不同常分作几腿罩、落地
罩、欄杆罩、飛罩、花罩、炕罩等多種具體
形式。而各類罩上布滿的精細的木雕是罩本
身精華之所在。常見的罩上裝飾紋樣有「歲
寒三友」雕刻、「子孫萬代」葫蘆雕刻等，
而皇家園林裡則多用龍鳳雕飾、富貴吉祥等
主題的雕刻。

園林牌坊

園林中的各種牌坊

牌坊是中國古代一種門樓式的、彰表紀念性的建築物。古時稱綽楔，又叫牌樓。多建於街道、廟宇、陵墓、祠堂及園林中，古時的鄉村路口也常建有牌坊。在古代，牌坊大多是宣揚封建禮教，或是統治階級為標榜自己、為歌功頌德所建的紀念性建築，此外還有部分貞節牌坊或忠孝牌坊。建在街道的牌坊可以區分道路，美化街面；而建於園林中的牌坊其形象和作用則更加令人喜愛。園林中的牌坊既增加景致、美化景觀，使園林內容豐富，而且其建築形象和氣勢也增加園林或莊重肅穆或輕鬆活潑的氣氛。此外，牌坊上的古文詩句，或描繪山水、或追訴歷史，詞詞精典，句句悅耳，營造出一種詩情畫意的園林意境。園林牌坊是我國園林建築中一種不可缺少的建築類型。

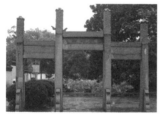

虎丘坊

蘇州的虎丘山前部有一座石坊，坊面上嵌有「吳中第一山」匾，這是一座三間四柱式的石牌坊，灰瓦、灰枋、白柱，素雅而穩重，飛翹的檐角與鰲魚裝飾又為它增添些許靈動之姿。

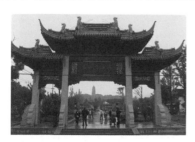

頤和園雲輝玉宇坊

雲輝玉宇坊坐落在頤和園萬壽山山腳下，排雲殿建築區的最前方，與昆明湖岸相臨。這是一座裝飾精美的大牌樓，四柱七間，樓頂全用黃色琉璃瓦鋪成，顯出建築的等級和地位。牌坊下的雕飾與彩畫極其華麗，金碧輝煌；牌坊南面匾額為「星拱瑤樞」，北面題為「雲輝玉宇」。牌坊兩側分別列有十二塊「排衙石」，為十二生肖石，據說這十二塊山石原是暢春園的風水寶物，為建造牌坊便移了過來，更襯托出牌坊的氣勢與華貴。

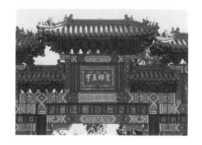

北海濠濮間牌坊

濠濮間位於北海東岸，是一座仿江南小園的園中之園。園中疊山石、築水池，清幽雅靜。 一間兩柱單樓的石牌坊架在一座小石橋之上，牌坊南面額題為「山色波光相罨畫」，聯為「日永亭臺爽且靜，雨餘花木秀而鮮」；北面額題為「汀蘭岸芷吐芳馨」。

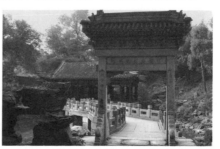

龍光紫照坊

在北海瓊華島南坡近中部也有一座精緻非凡的牌坊，名為龍光紫照。它的具體位置在永安寺後面的高地上，這裡是一處小平臺，正好立著寬大的龍光紫照牌坊，坊為三間四柱式，在造型、色彩、裝飾等方面與堆雲坊相似，但看起來更有氣勢。

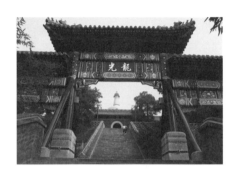

堆雲坊

在北海團城和瓊華島之間是一道長橋，名為堆雲積翠橋，在這座橋的南北兩端各建有一座牌坊，北為堆雲坊，南為積翠坊。兩座牌坊均為三間四柱三樓形式，樓檐下設有層層堆疊的斗栱，細膩繁複而有序。這是其中的堆雲坊，坊心書「堆雲」匾，上下繪精美的和璽彩畫。

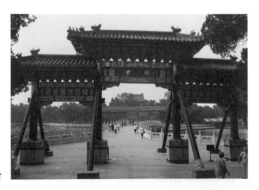

霏香坊

頤和園內牌坊眾多，這是位於武聖祠的一座牌坊，坊名「霏香」，木質，三間四柱三樓形式，它的特別之處是四根立柱為高出樓頂的沖天式，並且四柱上部全部繪有旋子圖案，與橫枋上的旋子彩畫相呼應，極富藝術性與裝飾美感。

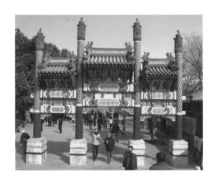

頤和園知魚橋坊

知魚橋坊位於頤和園萬壽山東麓的諧趣園內，諧趣園是頤和園著名的園中之園，始建於乾隆十六年（1751年），仿江蘇無錫惠山的寄暢園而建。園中景色盎然，四季如畫。面積不大的園內，以水面為主布置景觀，幾座不同形式的建築和小橋相間錯落，構成別具雅趣的景致。其中那座引自莊子和惠子對話而得名的知魚橋最富有情趣，而橋頭的石碑坊更為引人注目，碑坊上雕刻著乾隆皇帝作的詩句和與知魚橋有關的聯句，寥寥數語融於一牌坊之中，即將一園之景趣描摹意盡。

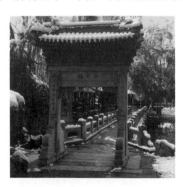

園林實例

園林中的經典留存 　　　　　>>

　　我國古典園林的歷史悠久，其數量更是眾多，如，秦漢時的上林苑；魏晉時的華林苑、銅雀園、龍騰苑、西遊園；隋唐時的西苑、曲江芙蓉園、禁苑；宋代的艮嶽、金明池；元明清時的西苑、圓明園、頤和園、避暑山莊等。這些還只是皇家園囿的一部分，私家園林就更多了。在數不勝數的古代園林中，很多都已因人為或自然的因素而灰飛煙滅，但留存下來的實例數量仍然可觀，特別是江南私家園林，僅聞名遐邇者就有拙政園、留園、滄浪亭、網師園、獅子林、怡園、耦園、寄暢園、個園、何園等多座。

環秀山莊 　　　　　>>

　　環秀山莊位於蘇州景德路，面積不大，但卻極有特色，是一處難得一見的園子。環秀山莊面積小，建築也不多，園中的主體建築就是「環秀山莊」廳堂，另外還有西樓、補秋山房、問泉亭。其餘大部為假山石洞所占。山洞、石室、峽谷、峭壁、危徑，曲折穿插，或連或斷，令人稱奇。又配以曲池、迴廊、小亭等，更彰顯出這座小園的特別之處，成為讓人驚歎的園林佳作。

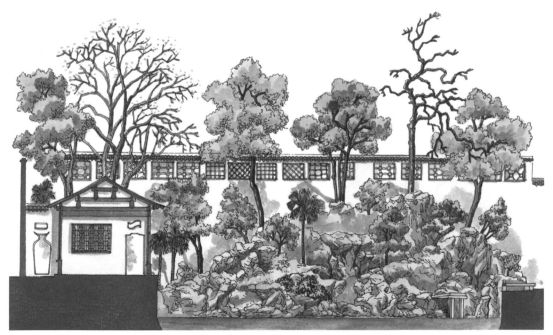

環秀山莊

滄浪亭　　　　　　　　　　>>

　　滄浪亭是蘇州現存最為古老的一座古典
園林，現處於蘇州城南的三元坊。滄浪亭園
的園門外有一條滄浪亭街，路口立著一座滄
浪勝跡石坊，它是園子的引導建築和標誌。
坊前有一片溪水，站在坊處隔水即能觀賞到
園子近水一面的景觀，有垂柳拂水，橋欄曲
折，廊榭映水。而過勝跡坊由曲橋進入園中，
門內即有一座石山遮擋，使園內氣氛更顯清
幽寧靜。滄浪亭園外水內山，而清香館、
五百名賢祠、明道堂、瑤華境界、見山樓、
仰止亭、御碑亭、滄浪亭等則隱於山水之後，
必得入園方能一探究竟。

耦園　　　　　　　　　　　>>

　　耦園位於蘇州小新橋巷，其名之所以為
「耦」，因為此園有東、西兩個部分，「兩」
為偶數，取「偶」音而稱為耦園。耦園以東
園為主。東園為清初陸錦修建的私家園林，
時名「涉園」。清末為沈秉成所得，進行了
重新修建。耦園的布局以黃石假山為中心，
假山氣勢雄偉、挺拔峻峭。假山東面闢有水
池並延伸向南，在池端建有名為山水間的水
榭，是眺望園中山水景致的最佳位置。水池
邊有亭、廊、樓、閣、樹木、花草等點綴、
襯托。假山的北部是此園的起居、宴飲建築
群，主要建有城曲草堂、雙照樓。

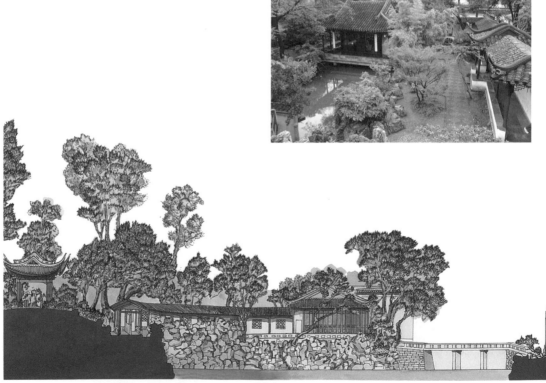

滄浪亭

殘粒園

　　殘粒園位於蘇州裝駕橋巷，是清光緒時
期揚州鹽商在蘇州所建私園。這座小園是蘇
州最小的一座園林，面積只有140多平方米，
園內也只有一池、一山、一亭而已，其餘為
幾株樹木，但我國古典園林的造園要素它卻
是一樣不缺，有山有水有建築有花木，可遊
可賞，同樣極富我國對園林設計與景觀的追
求意境與美感，或者更可以說，它在這麼小
的範圍內能做到我國古典園林所追求的意
境，正是它的特別之處，正是它令人讚賞的
所在。

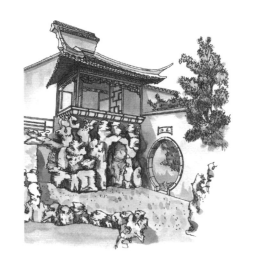

鶴園

　　鶴園在蘇州韓家巷西口，清光緒時，官
為觀察的洪鷺汀在韓家巷建築宅邸，將宅西
闢建為園子，並將園子命名為「鶴園」。園
中鑿方形水池，水平如鏡，堆參差假山，峻
美獨特，並建有亭、臺、廊、館，植有花、
草、樹、木，山水、亭臺、花木相映，景觀
幽美不凡。鶴園面積雖然不大，但布局緊湊，
環境幽雅，別具特色。

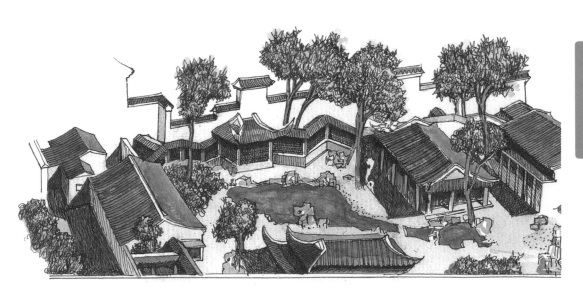

拙政園

拙政園是蘇州古典園林中最著名者之一，位於蘇州市婁門內東北街。園子建於明代正德年間，是當時被誣離職的御史王獻臣歸隱後的宅園，因為歸隱後無官場繁事相擾而處於閑居自適狀態，所以取《閑居賦》中「是亦拙者之為政也」之意將園名命為「拙政園」。嘉靖時，才子文徵明為其作《拙政園記》，使之名聲傳揚。明末時，園子被不同人分購，又都經過一定的改建，所以它又有復園、吳園、書園、補園、蔣園、歸田園居等眾多名字，其後漸漸形成了東、中、西三個園區，以中區為主，其他二區也各有特點，景致佳勝。

■ 得真亭

得真亭在小飛虹西端的池岸邊，亭內特設有一面鏡子能倒映出對面之景，豐富與擴展了園內景觀。得真亭其名出自《荀子》：「松柏，經隆冬而不凋，蒙霜雪而不變，可謂得其真矣」。

■ 小飛虹

小飛虹是拙政園中一座非常有特色的小建築，它架設在水上是一座橋梁，可以供人來往通行，同時，因為橋上另建有屋頂，所以它也是一道廊子，兼有這兩種建築功能與特點正是它的特別之處，因此它被稱為廊橋。

■ 倚玉軒

倚玉軒是拙政園內一座較重要的小軒，與中部園區的主體建築遠香堂相依。小軒臨池而建，因而又如水榭。

■ 荷風四面亭

拙政園荷風四面亭位於園子中區，並且是建在中心島的突出之處，可謂四面來風，四面臨水，所以在荷葉、荷花飄香之季，可以四面觀、聞香荷，因此得名「荷風四面」。

■ 曲橋

拙政園內池水上有很多座小橋，尤其以曲橋最多，曲橋的橋面平坦，而橋身走勢曲折，平穩而有變化，觀之又如水中遊龍，矯健多姿。

■ 柳陰路曲

柳陰路曲因柳而名，也因建築形態而名，這是一道曲折優美的遊廊，廊子內懸有「柳陰路曲」匾。

■ 松風亭

松風亭位於中部水池的東南岸，三面臨
水而立，並且三面均設冰裂紋隔扇。這
座亭子距離小飛虹和小滄浪不遠。

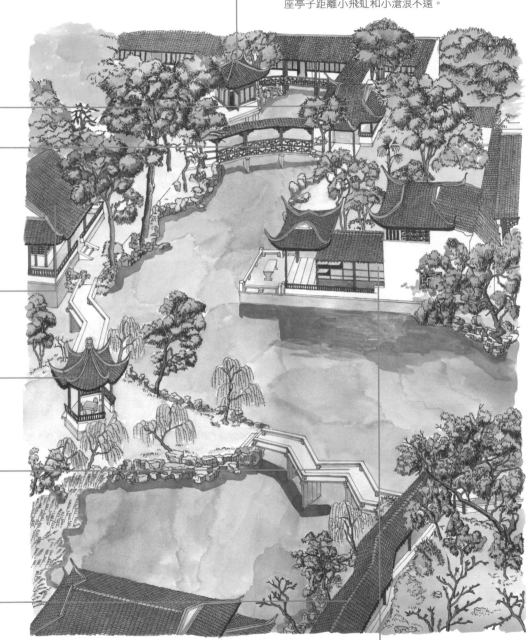

■ 香洲

香洲是拙政園內一座似船的建築，它是仿
照水中行船而建，不可行但可賞可遊。雖
然其形象並不是完全寫實，但一艘船該有
的甲板、船艙等部分卻都不缺。

留園

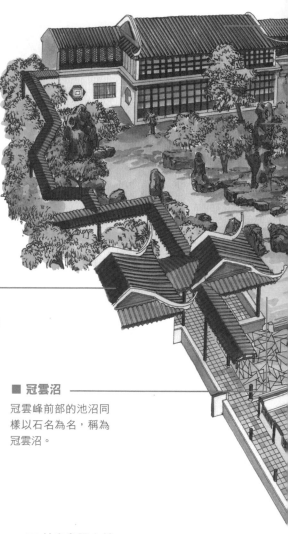

　　留園也是一座著名的蘇州古典園林，位於蘇州市閶門外，是明代萬曆年間的太僕寺卿徐泰時所建私園，時名東園。清代乾隆年間，園子為劉恕所得，重新修建之後，因有青竹碧波絕妙，故改名為寒碧山莊，附近的人們則因主人姓劉而稱之為劉園。清末戰事紛起，蘇州閶門外同樣歷經兵燹，但這座劉園卻保存下來，因此依其諧音而將園名改為留園。留園可大致分為東、中、北、西四個部分，也以中部園區為主，園中建築主要有曲溪樓、清風池館、西樓、明瑟樓、涵碧山房等。

■ 冠雲臺

冠雲臺居於冠雲峰庭院的西南角，建築也為一座小亭形式，屋頂隔廊與西面的佳晴喜雨快雪之亭相連，簷角飛翹靈動。

■ 冠雲沼

冠雲峰前部的池沼同樣以石名為名，稱為冠雲沼。

■ 林泉耆碩之館

林泉耆碩之館在冠雲峰庭院的南面，它是一座鴛鴦廳式的廳堂，中間以屏風分隔，屏風左右則以木雕洞罩之洞相通。鴛鴦廳是南方園林常見的廳堂構建形式。

■ **冠雲樓**

冠雲樓是冠雲峰庭院的主體建築，居於庭院北部，是一座兩層的寬大樓閣，卷棚頂，灰瓦、朱紅隔扇，形體穩固、莊重。

■ **冠雲峰**

冠雲峰是一峰絕妙的湖石，堪稱江南園林第一石，它在留園中所處的庭院與院內建築都以它的名字來命名，可見其被喜愛之甚。

■ **佇雲庵**

佇雲庵也稱待雲庵，位於冠雲峰庭院的東南角，與冠雲臺東西相對。此建築即得園林意趣，又富有禪意，這從其內一副對聯也可見一斑：「儒者一出一入有大節，老僧不見不聞為上乘」。

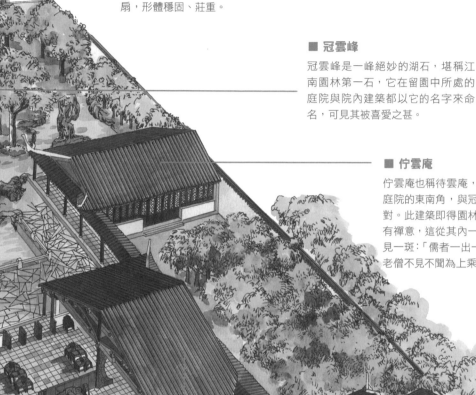

藝圃　　　　　　　　　　>>

　　藝圃位於蘇州城西北角的文衙弄，是明代學憲袁祖庚所建，時名醉穎堂。後來，園子歸了文徵明的曾孫文震孟，成為文氏的隱居之所。文震孟在原有基礎上增建了青瑤嶼等建築，並在園中栽種藥草，所以改園名為「藥圃」。清初時，園子又歸姜垛所有，並將園名更改為「藝圃」。藝圃是一座宅園，位於宅後，園子以水池為中心，池北建築，池南堆山，東西兩岸景觀疏朗。整個園子小巧緊湊，以合為主。

■ 漏窗牆

園林要營造清幽獨立的空間，必需得有高牆圍合。最外圍的牆可以是實牆，但園林內部用以分隔區域的牆則不能用實牆，以免過於封閉、呆板、不曲折，所以設計者往往於牆上開設窗洞，或純粹的空窗，或帶櫺格的漏窗，成排成組設置，可以透景、漏景，以成隔而不斷之勢。

■ 小橋

園林中橋梁的主要作用是作為營造意境的輔助件，實用性與功能性並不是很強。尤其是在私家小園中，橋多小巧，或在水面，或在水口，成為一道小處著眼的景觀。

■ 月亮洞

園林門洞多種多樣，有普通的豎直的方形，還有海棠花形、瓶形等變異形式，更形象生動，尤其是圓形的月洞門最為常見，也最具玲瓏、圓潤之美，開設於牆上，可通行，更可作為絕好的取景框。

■ 廊

園林內廊子也是不可缺少的建築形式之一，它在很大方面來講具有漏窗牆的作用，可以隔斷與聯繫園內不同景區，但廊更為開敞、空透，形態更曲折多姿，內外皆可遊可賞，又能作為遊人遊賞的引導建築。

■ 亭

亭可以獨立建置，也可以建於山上、樹叢中，與樹、石結合成景。本圖小亭即有樹蔭掩映，更添幽然之境，玲瓏之姿。

獅子林

　　獅子林原是一處寺廟禪林，是元代至正年間惟則禪師的弟子為他而建，時名「獅子林菩提正宗寺」。禪林中建有方丈室、禪房、僧堂、法堂、客舍等建築，與池水、山石共同構成一處清幽的園林式禪寺景觀。明初荒廢，萬曆重修，並增建山門、大殿、藏經閣，原有山水部分改作花園。清初花園歸張士俊所得，乾隆時又歸黃興祖，民國時貝潤生得園，大加修繕，增建了燕譽堂等建築，使園子煥然一新。獅子林在蘇州古典園林中以山石取勝。

■ 石舫

一般園林內設置石舫，只是仿船而建，講求的是意境而少強調形狀，但獅子林的石舫卻是意境與形態兼具，舫形非常寫實。

■ 湖心亭

江南私家園林多以水池為園之中心，為了豐富池面，除了採用植荷的方法外，還多架設曲橋，而在相對較大的水池中，曲橋太長也會給人乏味感，設計者便於橋中段或一端另建小亭。蘇州獅子林湖心亭即是這樣一座小亭，立於曲橋之上，下臨池水，涼風四面，氣氛清新。

■ 修竹閣

修竹閣是一座卷棚歇山頂的小閣，兩端連著長廊，掩映在花木山石之間，形態玲瓏精巧，有閣的大氣，又有亭的精緻。

■ 暗香疏影樓

暗香疏影樓是獅子林園內一座重要的建築，為體量高大的兩層樓閣，樓之所以名為「暗香疏影」，實因這裡曾有梅花飄香之故。

■ 荷花廳

荷花廳是因面臨一池荷花而得名，獅子林的荷花廳也是如此，正建在水池邊上，對著池內的荷花。

■ 指柏軒

獅子林內的很多建築皆因景、因園內植栽而名，暗香疏影樓、水心亭、荷花廳是，指柏軒也是。不過，如今去遊園卻也未必能看到松柏了。

■ 燕譽堂

燕譽堂是獅子林宅區主廳，是 20 世紀初貝潤生購園後增建，它是一座鴛鴦廳，前後兩廳之間以太師壁相隔，壁的一面刻《重修獅子林記》，上懸「燕譽堂」匾，另一面壁上繪《獅子林圖》，匾額為「綠玉青瑤之館」。

怡園 ——————————————————— >>

　　怡園位於蘇州市人民路，它是一座由畫家
構思的極具詩情畫意的文人園。怡園是清代光
緒初年的道臺顧文彬所造私園，園子分為東、
西兩個部分。東部原是他人舊宅，被改建為若
干庭院，其間種植花、草、樹、竹，雜以山石，
意境自生。西部新闢院落，內建山、水、亭、
館，以假山、水池為中心，山在水之北，形態
天然，不多雕琢，水池南是西園主廳藕香榭。
建築豐富多彩，布局精心細緻。東、西園以一
道複廊相隔。怡園的建造吸取了蘇州其他園林
所長，形成自己的特色。

■ 藕香榭

藕香榭是怡園的主體建築，它是一座四面
廳，同時也是一座鴛鴦廳。北廳面對中心
水池，因池中蓮花而得名為「藕香榭」。
南廳名為鋤月軒，廳前曾植有梅花數枝，
所以取元代的薩都剌的詩「今日歸來如昨
夢，自鋤明月種梅花」而名「鋤月軒」。

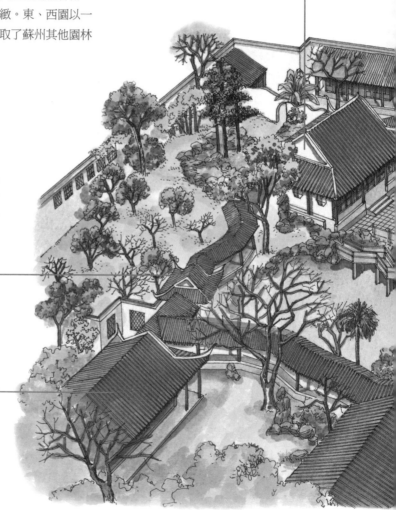

■ 南雪亭

南雪亭在園子的東南部，正是
東部曲廊的南端。此亭之名得
於梅花，因梅是冬天浴雪開放
的唯一花類，所以將依梅小亭
命名為「南雪」。

■ 拜石軒

拜石軒也是一座四面廳，建
在怡園園區的東部偏南處，
在南雪亭東面不遠。拜石軒
名取書畫家米芾愛石拜石之
典。這座四面廳北面有怪
石，而南院有松竹梅，因而
又稱「歲寒草廬」。

■ 面壁亭

面壁亭是一座建在遊廊上的半亭，「面
壁」其名得於禪宗祖師達摩面壁的故
事。怡園的這座面壁亭內置有一面大鏡
子，可以映出遠處山水之景，虛幻了園
林意境。

■ 湛露堂

湛露堂位於怡園園區的最西端，正在
園子西北的突出位置，它是一座空間
寬敞的大廳，三開間，是曾經的園主
顧氏的家祠。堂名取自《詩經》：「湛
湛露斯，匪陽不晞」之句。

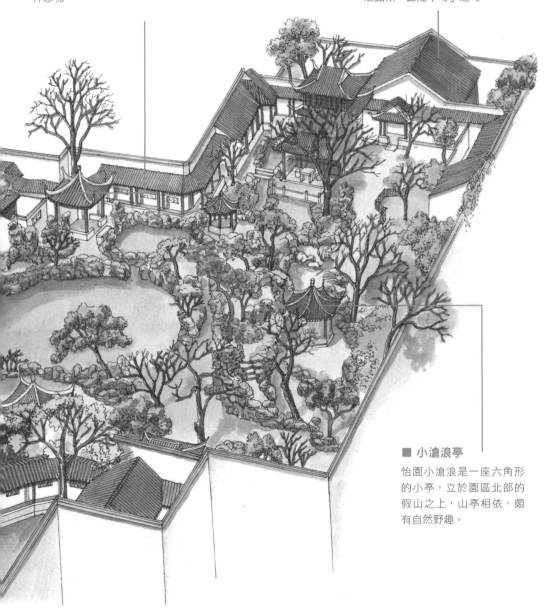

■ 小滄浪亭

怡園小滄浪是一座六角形
的小亭，立於園區北部的
假山之上，山亭相依，頗
有自然野趣。

257

虎丘 >>

虎丘是蘇州著名的風景名勝景區，位於蘇州城西北七里處、山塘河的北岸。虎丘始稱「海湧山」，因吳王闔閭死後葬在此處，有白虎居其上，故名「虎丘山」。東晉時，司徒王珣和其弟在此營建別墅，後來舍宅為寺，稱「虎丘山寺」，宋代時改稱「雲岩禪寺」，清代又改為「虎阜禪寺」。因此，虎丘景致舊有寺裡藏山的特色。歷史悠久的虎丘，經歷重重風雨後，今天的景致更為幽奇，風光更為怡人。

■ 虎丘塔

虎丘塔建於虎丘山近頂處，本身地勢就高，塔自身也極高，所以成為虎丘山的至高點，從很遠處就能看到其形體。

■ 致爽閣

致爽閣距離虎丘塔不遠，是虎丘山地勢最高的一座建築，加之四面設有隔扇窗，所以在炎熱的夏季裡，立於閣內也可享受一份清涼，所以稱為「致爽」。

■ 千人石

千人石幾乎是虎丘山坡面的中心，這裡一處石臺景觀，石上立有塔幢。傳說這裡曾是生公說法引得千人坐聽、頑石也點頭的地方。

■ 擁翠山莊

擁翠山莊是虎丘山中的一座獨立小園，位於山的西南處，與萬景山莊相對。它是晚清時名妓賽金花的丈夫狀元洪鈞與友人共同興建的。

■ 萬景山莊

在虎丘山的東南麓有一處幽靜之景，名為萬景山莊。這是一處以盆景藝術為人關注的園林景致。

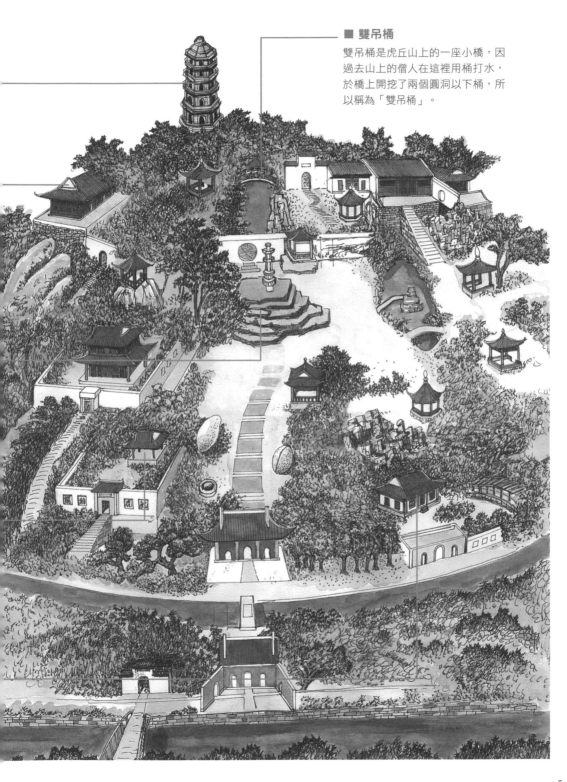

■ 雙吊桶

雙吊桶是虎丘山上的一座小橋，因
過去山上的僧人在這裡用桶打水，
於橋上開挖了兩個圓洞以下桶，所
以稱為「雙吊桶」。

寄暢園

寄暢園位於無錫市西郊的錫惠公園內，是錫惠公園的一個園中園。它是明代正德時的兵部尚書秦金所建私園，秦金是無錫鳳山人，自號鳳山，因此將所建小園命名為鳳谷行窩，既合自己的號，又有仿古人隱居之意。這座園子即是後來的寄暢園，它是由秦氏後族秦燿所改。秦燿罷官歸田後將小園大肆擴建，並取王羲之《答許掾》中的詩句「取歡仁智樂，寄暢山水陰」中「寄暢」二字為園名。這一時期為園子的全盛期，建築景觀有數十處，各有特色，聞名景觀也不在少數。

擁翠山莊

擁翠山莊是蘇州虎丘山中的一座獨立小園，位置在虎丘山二山門內憨憨泉的西側。這座小園是清光緒時的蘇州狀元洪鈞領頭出資修建，園子建成之後成為當時文人的重要的雅集之所。擁翠山莊建在虎丘山中，雖然是一個獨立小園，但卻與虎丘原景非常地契合，並且也隨著山勢布置，所謂因地制宜而作，又善於借景，景觀豐富。小園總體呈南北向的近似長方形，前後共有四層臺地，分別建有院門、抱甕軒、問泉亭、月駕軒、擁翠閣、靈瀾精舍、送青簃等。

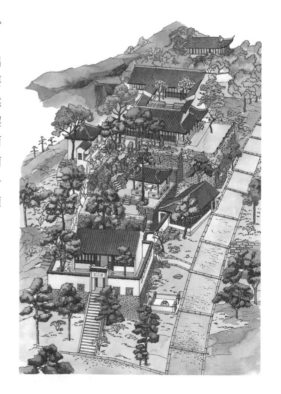

暢園 >>

暢園位於蘇州市廟堂巷22號，它是一座以水池為中心的小型宅園。我國古典園林追求的是曲折無盡意，只有意味無盡才能讓人產生遊賞的欲望，才能帶給人不一樣的美好感受，而這座暢園的面積只有約900平方米，非常小，要做到曲折無盡確實不容易，而且依它的名稱來看，園子還需要有「暢」，即開敞、暢通。暢園雖小卻非常符合上面的要求，它主要是通過數道曲橋和曲廊來實現它的「曲意無盡」的，而它的「暢」主要由中心水池來表現。

喬園 >>

喬園位於江蘇省泰州市海陵南路，建於明代萬曆年間，是陳應芳所建的宅園。主人姓陳，為什麼將園子稱為「喬園」呢？其實當時的喬園名為「涉園」，是陳應芳取陶淵明《歸去來辭》中的「園日涉以成趣」之「涉」為名的。清末時，兩淮鹽運使喬松年得了園子，才始稱「喬園」。園子大體分南北兩區，南為山水，北為庭院，可遊、可賞、可行、可居，是泰州極具代表性的古典私家小園林。

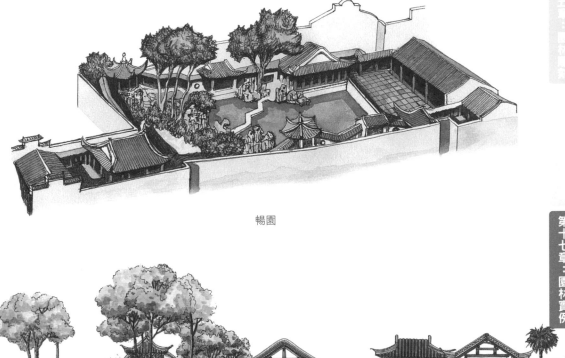

暢園

喬園

大明寺西園 ————————— >>

大明寺西園位於揚州市西北郊平山堂路側的蜀崗上，距離瘦西湖很近。這裡是一座寺院，西園只是寺院的一部分，就相當於寺院中的後花園。雖然它是一座寺院中的附屬園林，但園林的意趣卻不輸於一般的私家園林，山水氣氛濃厚，沒有因在寺院中而帶有過多的佛教氣息。西園占地約 10 畝，是清代乾隆時的光祿卿江應庚所建。園以水池為中心，池中堆三島，以應一池三山布局。

■ 御碑亭

在我國的古典園林中，亭子是不可缺少的建築，也是最為常見的建築。亭子大多是用來坐息賞景的，也有些園林中還建有碑亭，亭內立碑以紀念，或是為紀念建園，或是為紀念重要人物的遊賞。御碑亭是園林碑亭的一種，是放置皇帝遊園後所作詩文刻碑之亭。

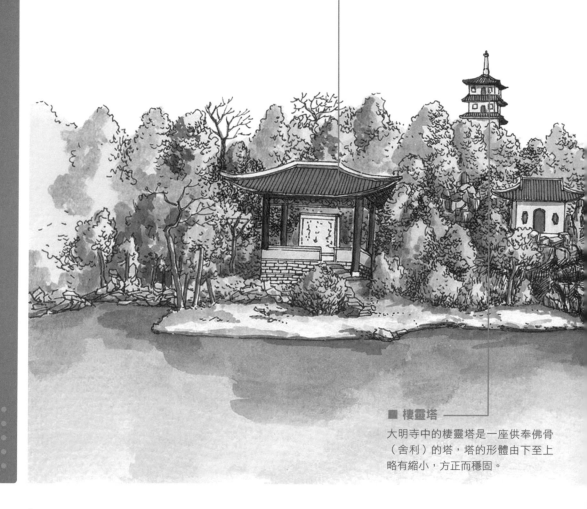

■ 棲靈塔

大明寺中的棲靈塔是一座供奉佛骨（舍利）的塔，塔的形體由下至上略有縮小，方正而穩固。

■ 疊山

園林主景為山為水，水可以引活水，而山則大多為人工堆疊，所以稱為假山。假山可以是黃石、湖石、宣石等多種石材。大明寺西園水池邊的大假山即為黃石堆疊而成，山高達數丈，體形峻拔，但山中內空，以形成空洞山谷，別具深意。

■ 廳堂

廳堂是我國古典園林中最重要的建築，多作為園林主體建築使用，是家人會聚、宴客、觀景之所，體量相對較大。廳堂有普通廳堂，也有開敞的四面廳或是臨水的水榭式廳。本圖廳堂即是一座水榭式的臨水廳，單檐歇山頂，正面對著中心池水。

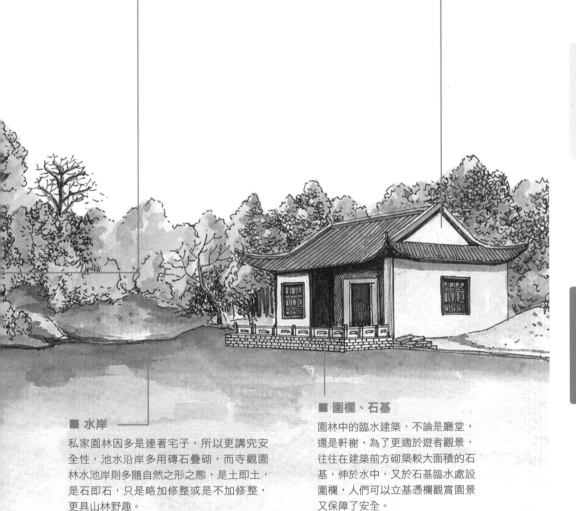

■ 水岸

私家園林因多是連著宅子，所以更講究安全性，池水沿岸多用磚石疊砌，而寺觀園林水池岸則多隨自然之形之態，是土即土，是石即石，只是略加修整或是不加修整，更具山林野趣。

■ 圍欄、石基

園林中的臨水建築，不論是廳堂，還是軒榭，為了更適於遊者觀景，往往在建築前方砌築較大面積的石基，伸於水中，又於石基臨水處設圍欄，人們可以立基憑欄觀賞園景又保障了安全。

寄嘯山莊

寄嘯山莊也就是何園，由清同治年間的何芷舸所建，並且是在原吳家龍的雙槐園故址上建造，何氏因為看中了這塊地方，所以出錢買來建園。園子建成之後，取陶淵明詩「倚南窗以寄傲」和「登東皋以舒嘯」中的「寄」「嘯」二字為名。園子主要分為住宅、片石山房和寄嘯山莊三大部分。現存園林以水池為中心，四面建有亭、臺、樓、館、廊等，池岸疊有假山。縱觀全園，兼具南方風格與中外建築樣式，是晚清揚州巨商、名宦宅園的典型。

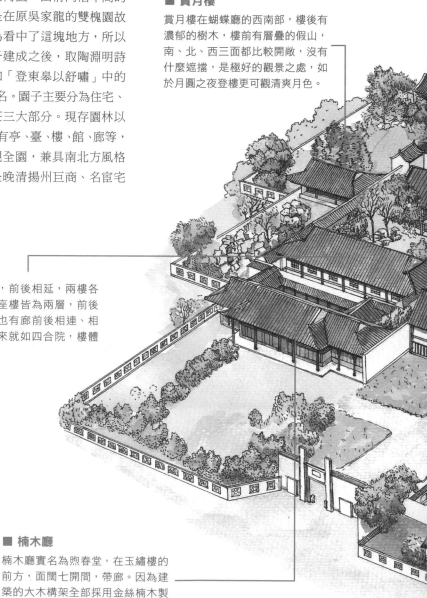

■ **賞月樓**

賞月樓在蝴蝶廳的西南部，樓後有濃郁的樹木，樓前有層疊的假山，南、北、西三面都比較開敞，沒有什麼遮擋，是極好的觀景之處，如於月圓之夜登樓更可觀清爽月色。

■ **玉繡樓**

玉繡樓是兩座樓，前後相延，兩樓各帶一進院落。兩座樓皆為兩層，前後帶廊，小院兩側也有廊前後相連、相繞，所以總體看來就如四合院，樓體高大，氣勢宏大。

■ **楠木廳**

楠木廳實名為煦春堂，在玉繡樓的前方，面闊七開間，帶廊。因為建築的大木構架全部採用金絲楠木製作，所以稱「楠木廳」。

■ **蝴蝶廳**

蝴蝶廳是寄嘯山莊西園區的主體
建築，它是一座三開間兩層的
樓房。它最特別之處是前、左、
右與雙層的廊子相連通，形成優
美、別致的蝶廳樓廊景觀。

■ **水心亭**

山莊西部中心為水池，水池中建
有一亭，即稱水心亭。亭子的平
面為四方形，上為四角攢尖頂，
亭簷下四面橫披窗和掛落都是冰
紋形式，非常之清雅。

■ **船廳**

寄嘯山莊的東園區以船廳為主建築，廳的
面闊三開間，明間正面柱上掛有一副對聯：
「月作主人梅作客，花為四壁船為家」，
既寫出了建築的性質，也寫出了一種主人
的心願與不俗品格。船廳的四壁全部設有
明窗，可以四面觀景。而建築四周地面以
瓦、石鋪作水波紋，更顯清爽自然。

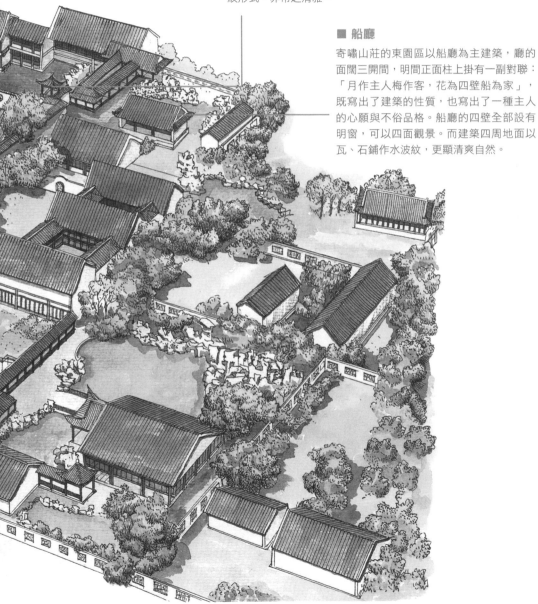

網師園

　　網師園於清代建造，是宋宗元在南宋史正志萬卷堂的原址上闢建而成。園子位於蘇州城的東南部，是一座典型的前宅後園式的私家園林，遊園須從宅門進入。網師園中心闢有小水池，名「彩霞池」，建築主要臨池而建，其間山石堆疊，樹木參差林立，景致多姿，氣氛幽然。池的南岸為園中主屋小山叢桂軒。池北是書齋部分，有看松讀畫軒、五峰書屋、集虛齋等。池西與西南建有月到風來亭、濯纓水閣。池東北角建有竹外一枝軒、射鴨廊。園林布局精妙，建築協調、緊湊而有層次。

個園

　　個園位於揚州市鹽阜東路，是清嘉慶年間的兩淮總督黃至筠所建。個園的特別之處不但從園景上表現出來，它的園名也同樣耐人尋味。個園主人黃至筠生性愛竹，於園中種有美竹萬竿，因為竹葉形如「個」字，所以稱園為「個園」。不但如此，他還自號「個園」。個園內最為特別的景觀就是四季假山，分別是以石筍為主題的春景、以湖石為主題的夏景、以黃石為主題的秋景、以宣石為主題的冬景。

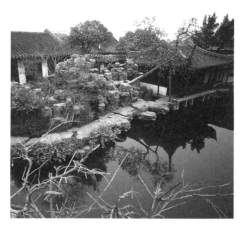

網師園

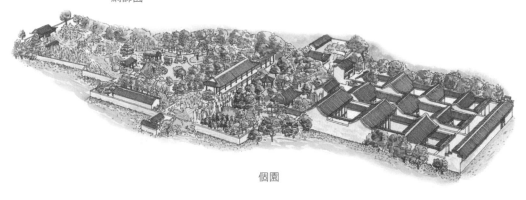

個園

揚州小盤谷

揚州小盤谷位於揚州市丁家灣大樹巷，大概創建於清代乾隆年間，光緒時被兩江總督周馥購得，重新加以修建。小盤谷也是一座宅園，園在宅子的東面，由宅子的大廳可通過月洞門進入小園，洞門上有額題「小盤谷」。園子分為東西兩部分，中間以曲廊和龍牆進行分割，廊、牆上設有漏窗，產生隔而不斷的效果，因此，廊、牆實際又起著連接東、西區園子的作用。園內樹木花草、假山、水池、亭臺一應俱全，古典園林該有的因素一樣不缺，意境也極不凡。

汪氏小苑

汪氏小苑是清朝末年的徽商汪竹銘創建，其後他的長子汪伯屏又將之擴建，形成更豐富完善的小園景觀。汪氏小苑位於揚州市老城區地官第街14號，所以有人就直接稱之為「地官第14號」。一般的宅園都是一宅一園，而汪氏小苑則是一宅四園，分別位於宅的四角，整體布局上突破常規。四個小園每園各有意趣，各顯美感，但都玲瓏小巧。四園中東南角無題、東北角為「迎曦」、西北角為「小苑春深」、西南角為「可棲徲」，題名各因位置和景觀的特色而得。

汪氏小苑

揚州小盤谷

西湖

　　西湖又有金牛湖、錢塘湖、西子湖、高士湖等名稱,是我國最為著名的景觀園林之一,位於杭州城的西面。西湖的面積約 6 平方公里,其中水域就占了約 5.6 平方公里。若大的水面被兩條長堤分隔,兩條長堤即為蘇堤和白堤,兩堤分割後的水面共有外湖、岳湖、小南湖、北裡湖、西裡湖等五湖。五湖中以外湖最引人注目,湖中有仿照蓬萊仙山而建的三島,即三潭印月、湖心亭、阮公墩。西湖內外,堤島之上,建築與自然景觀不計其數,而最著名者就有十景:蘇堤春曉、平湖秋月、曲院風荷、雷峰夕照、雙峰插雲、花港觀魚、柳浪聞鶯、三潭印月、南屏晚鐘、斷橋殘雪。

■ 三潭印月

三潭印月也稱小瀛洲,是杭州西湖中象徵海上三仙山的三島之一。島形圓潤如月,外側湖水中有三座石塔映照,形成三潭映月景觀。

■ 湖心亭

湖心亭也是西湖三島之一,在三潭印月的北面。因位處湖心,島上又曾有湖心寺,寺毀後重建亭於其上,所以得名「湖心亭」。島的面積雖然在西湖三島中最小,但栽花植柳,掩映亭臺,卻是景致與趣味俱佳。

■ 蘇堤

西湖上的蘇堤比白堤更為聞名,它也是因文人名士而得名,這位名士就是宋代大文豪蘇東坡,是人們為紀念蘇東坡任杭州知州時疏浚西湖而以其姓稱堤。蘇堤長度為白堤兩倍而多,近 6 里,橫跨於西湖西部湖面上,連通湖的南北岸,堤上還建有跨虹、映波、壓堤、望山、鎖瀾、東浦六座小橋。

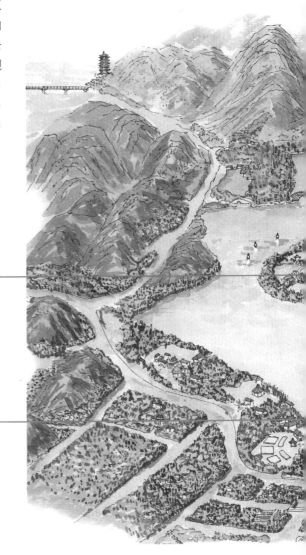

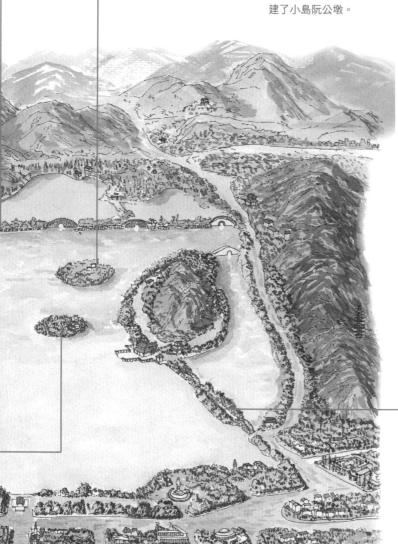

■ **阮公墩**

阮公墩是西湖三島的另一座島嶼，它是清代兩任浙江巡撫的阮元所闢建，據說他在疏浚西湖時，不但大力修繕名勝古跡，而且為了增加湖中島嶼景觀，特在當時已有三潭印月和湖心亭島的基礎上，又在西北建了小島阮公墩。

■ **白堤**

白堤是西湖上的一條名堤，東起斷橋，西至平湖秋月。這條湖堤早在白居易來杭州之前即有，白居易來杭州任刺史時再次疏湖築堤，後人為紀念這位名士賢者，便將此堤稱為白堤或白公堤。

■ 文瀾閣

文瀾閣是清代乾隆年間所建七座藏《四庫
全書》的書樓之一，位於杭州孤山南麓。
閣為雙層，上下均為六開間，最西端一間
略小為樓梯間，兩層皆有出檐，頂為硬山
式。樓閣體量高大，造型穩重。

文瀾閣

文瀾閣位於杭州孤山南麓，是清代乾隆
年間為珍藏《四庫全書》而建。乾隆時為藏
《四庫全書》共建了七座樓閣，即瀋陽故宮
的文溯閣、北京故宮的文淵閣、承德避暑山
莊的文津閣、圓明園的文源閣、揚州的文匯
閣、鎮江的文淙閣，以及這座文瀾閣，七閣
基本都是依照寧波的天一閣而建。在這七座
閣中，文匯、文淙、文瀾位處江南，而不若
其他四座一樣是建在皇家宮、苑中，在這三
座江南閣中，目前只有文瀾閣還保存著。文
瀾閣建築按中軸線布置，建築除了閣本身外，
還有垂花門、廳室，另有假山和水池，池中
置仙人峰，構成了富有園林意味的景觀。

■ **御碑亭**

在文瀾閣前部東南位置，有一座重檐歇山頂的御碑亭，亭內立有乾隆御碑，碑的正面刻著乾隆御製詩，背面刻著《四庫全書》上諭。

■ **廳**

在文瀾閣前院落的前方有一座五開間的廳室，單檐卷棚頂，它是廳的形式，但是作為讀書用的書齋，現闢為閱覽室。廳前疊置假山，環境清幽，正是讀書的好地方。

■ **門廳**

在讀書齋的前方，假山之前是文瀾閣建築組群的門廳，也就是大門，面闊三開間，兩山連接左右配房，形成一座整體呈凹字形的建築。

■ **門坊**

在建築群大門的前方圍繞建築群的圍牆中間，有一座高高矗立的門坊，兩柱式，底下是門洞，上面是坊面，頂上有簡單、短小的兩坡檐。

蘭亭 —————————— >>

蘭亭是我國一處著名的景觀園林，位於浙江省紹興市西南部的紹大公路邊。這座園林與我國其他的古典園林不同，甚至也與其他的景觀式古典園林不同，它最大的特點是「文化」內涵。之所以如此說，是因為蘭亭不是由於景觀美妙而成園林，而是因為書法與文化而成園林，這裡的文化就是指東晉書法家王羲之所領帶的蘭亭集會，東晉永和九年（公元 353 年），王羲之邀集了 40 多位友人、文士舉行集會，進行曲水流觴活動，吟詩寫序，成為千古佳話。後世出於仰慕，也是為紀念，在書法家當年集會之地建了蘭亭、流觴亭、墨華亭、右軍祠等建築，形成了一處文化氣息濃郁的景觀園林。

■ 小蘭亭

由鵝池碑亭過鵝池南行，不遠即可到達小蘭亭。小蘭亭是一座四方形的小亭，頂式為單檐盝頂，中心立有寶頂，比較精巧特別。小亭內立有一方石碑，碑上刻「蘭亭」二字。

■ 鵝池碑亭

鵝池碑亭是一座平面呈三角形的小巧亭子，亭臨鵝池而建，亭內立有石碑，碑上書刻「鵝池」二字。這座小碑亭和亭旁鵝池的設立是緣於王羲之愛鵝的故事。

■ 流觴亭

在小蘭亭的西北位置有一座體量較大的亭子，這就是因曲水流觴而得名的流觴亭，亭子雖然名為亭，實是一座四面開敞的廳堂式建築，上為單檐歇山頂。

■ 御碑

在流觴亭的南面有一座體量特別大的亭子，平面八角形，這就是御碑亭，曾毀。亭內置有一方高大的石碑，碑的正面刻的是康熙皇帝臨摹的《蘭亭集序》全文，背面則刻著乾隆所製《蘭亭即事詩》，祖孫手跡同碑，堪為佳話。

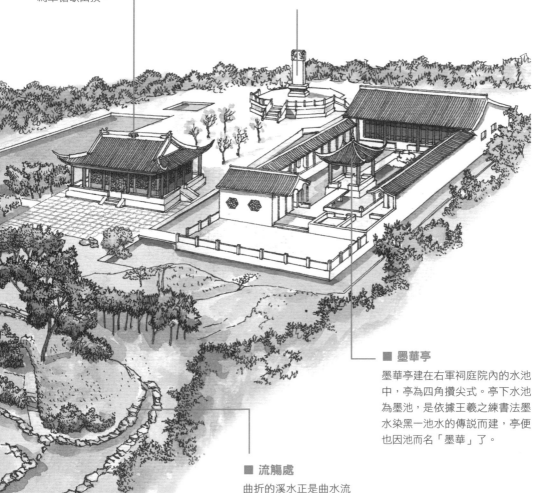

■ 墨華亭

墨華亭建在右軍祠庭院內的水池中，亭為四角攢尖式。亭下水池為墨池，是依據王羲之練書法墨水染黑一池水的傳說而建，亭便也因池而名「墨華」了。

■ 流觴處

曲折的溪水正是曲水流觴處，是文人流杯作詩聚會的主景。

豫園

　　豫園是我國上海市現存不多的幾座古典園林之一，位於上海市老城廂南市區，與老城隍廟毗鄰。豫園是明代嘉靖年間的潘允端創建，據記載，潘允端初時參加鄉試未中，便於自家宅側闢建菜園，後來終於考中了進士，得了官職，卻又多受排擠，於是辭官回鄉，將原有菜園加以整修擴建，形成了一處如世外桃源般的私家美園。園成後，依《詩經》中「逸豫無期」之句而將園子命名為「豫園」。清代時，此園曾一度歸入城隍廟成為寺園。豫園景觀以湖心亭、九曲橋、玉玲瓏、

九獅軒、快樓等幾處為最，或山或水，各有佳妙。

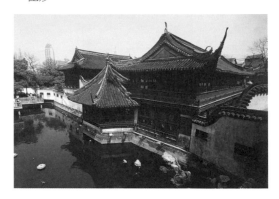

瘦西湖

　　瘦西湖是揚州一處著名的景觀園林，聞名全國，它的位置在揚州市的西北，從舊城北門外開始，向西、向北可達虹橋、小金山、熙春臺、平山堂，全長十多里，形體修長略為曲折，所以稱為「瘦西湖」。瘦西湖之美不但在於水的形體，更在於其中的每一處景

觀，長堤春柳、徐園、熙春臺、小金山、蓮性寺、凫莊、白塔、靜香書屋、小李將軍畫本軒、二十四橋、虹橋、五亭橋，每一處景觀與建築都是那樣令人心動，特別是五亭橋，已成為瘦西湖的標誌。

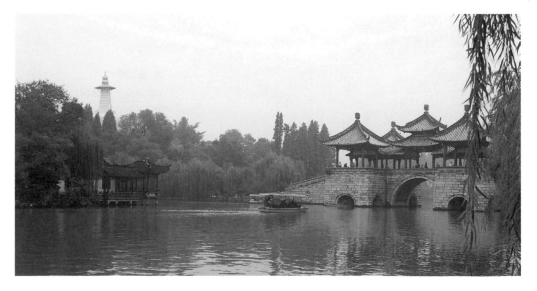

廣東可園

可園可以理解為可愛之園、可人之園，這樣的名字對於我國追求精巧、自然的古典園林來說，是非常適合的，所以現存小園中有很多名為「可園」，北京、蘇州、臺灣等地都有，這座位於廣東省東莞博望村的園子也名可園。雖然名稱相同，但卻各有特色，廣東可園就是極具嶺南地方特色的古典小園，它是嶺南最著名的古典園林之一。園主是清道光、咸豐年間的廣西、江西按察使兼布政使張敬修，他琴棋書畫、金石、武學樣樣精通，同時也善於斂財，所以才能建造出這樣一座既有意境又有一定氣勢的園子。園子面積近 2 萬平方米，分庭院和湖景兩區，亭、臺、樓、廊、山、水相依，花果繁盛。

瞻園

瞻園位於江蘇省南京市區的瞻園路，也是現存南京古典名園之一。園子建於明代嘉靖年間，是明初大將徐達的後人徐鵬舉創建。據王世貞《遊金陵諸園記》記載，當時的南京有徐達後人所建宅園近十處，瞻園即是其一，當時的園名為「魏公西圃」。清代時，乾隆皇帝二下江南，遊園後賜名「瞻園」。

瞻園西區大面積為園，東區小面積為純粹的建築區。建築區有大門、儀門、大堂、二堂、三堂等，是辦公的府衙形式。西區園子水池占了較大面積，有三個大的水面，但三者是相互連通的，之間是窄細的溪峽，這樣不會讓水面過分開敞以顯得太枯燥乏味。西區的主體廳堂為靜妙堂，池水臨照，花木掩映。

275

頤和園 ────────────────── >>

　　頤和園是一座著名的清代皇家園林，創建於清代乾隆年間，它是在乾隆皇帝的親自指導下設計建造的一座園林，但實際自元明時期已有皇家建園的先例。頤和園位於北京的西北郊，在乾隆時名為清漪園，清末遭英法聯軍的破壞，慈禧太后重修園子後，將之改名為「頤和園」，取頤和養性之意。頤和園內有山有水，山水相依，山為萬壽山，水為昆明湖，總面積近３平方公里，而水面占據四分之三。建築主要集中於萬壽山上，前山主體為佛香閣、排雲殿建築群，後山主體為須彌靈境建築群。湖中景觀主要有南湖島和西部長堤，以及堤上六橋。

■ 寶雲閣

在佛香閣的西面有一組建築名為五方閣，它以銅亭子為中心，這座銅亭子名為寶雲閣，全部用銅製成，工藝複雜，造型精美，聞名遐邇。

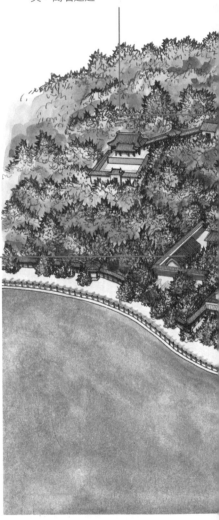

■ 清華軒

排雲殿建築群的西面一組庭院為清華軒，它在乾隆時是一座模仿杭州淨慈寺修建的佛寺，稱為五百羅漢堂。毀於英法聯軍的兵火。光緒時重建為居住用的小庭院。

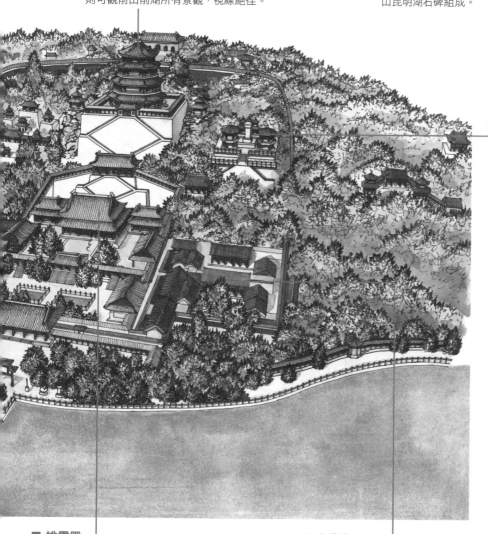

■ 佛香閣

佛香閣是頤和園萬壽山前山的最高點、最重要建築和主景，也是整個萬壽山上最重要的建築。樓閣體量高大，下面更有高大的臺基，仰視氣勢逼人，而立於閣上俯視則可觀前山前湖所有景觀，視線絕佳。

■ 轉輪藏

轉輪藏建築群建在佛香閣的東面，與西面的五方閣相對。它是一座宗教性建築，由一座居中的三層殿和兩座配亭，以及前方的萬壽山昆明湖石碑組成。

■ 排雲殿

排雲殿是佛香閣前方的一組殿堂建築群，同時也是這組建築群中的主體建築，它是清末慈禧重建頤和園時修建，主要殿堂全部為黃色琉璃瓦覆頂。

■ 介壽堂

介壽堂建築群與清華軒相對，這裡原是乾隆時的大報恩延壽寺的慈福樓，清末在其基址上改建為庭院，取《詩經·豳風·七月》中「以介眉壽」為名，為祝壽之意。

北海 ————————————— >>

　　北海是一座著名的皇家園林,與頤和園相比,北海更具有皇家內苑的性質,這主要是因為它處於皇城之內,是皇城內最大的園林。北海位於皇城的西面,和中海、南海合稱為西苑。北海在遼金時已經闢建,元代時更以瓊華島為中心建成了大都,明清加以擴建、修整,形成一處以山為中心、以水環繞、建築豐富、景觀齊備的迷人園林。北海主要由北岸、東岸、瓊華島和團城四大建築區組成,瓊華島上的白塔,站在北京城的很多地方都可以看到,巍然高聳,是北海的一大標誌性建築。

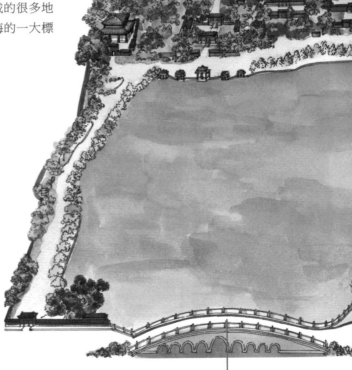

■ 北海北岸

北海的北岸建築也極多,幾乎不輸於瓊島。主要建築景觀有極樂世界、闡福寺、西天禪林喇嘛廟、五龍亭、九龍壁、靜心齋等。

■ 金鰲玉蝀橋

北海瓊華島的歷史在現存北海皇家園林中最悠久,它在遼金時即有一定的規模。在金代時,為了進出團城特意修建了昭景和衍祥二門,又分別於兩門外建金鰲玉蝀橋和御河橋,御河橋後被拆,而金鰲玉蝀橋保存至今並經過改擴建。

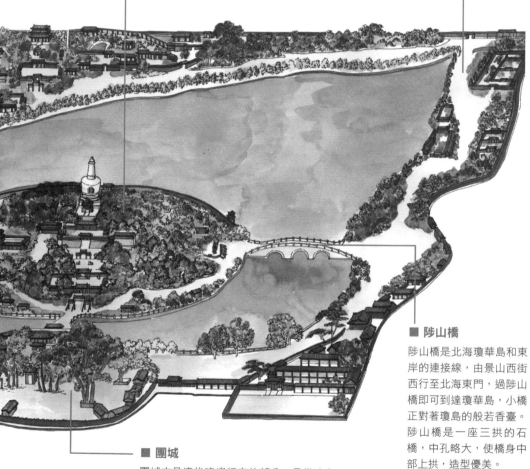

■ 瓊華島

北海的中心島嶼即是瓊華島，它是北海建築景觀最為集中的區域。瓊華島始建於遼代，經元代擴建，明清兩代重建形成現在的規模。

■ 北海東岸

北海東岸建築相對少一些，但也都極具特色，有先蠶壇、畫舫齋、濠濮澗、藏舟蒲等，尤其是畫舫齋和濠濮澗兩處是東岸最吸引人的景觀。

■ 陟山橋

陟山橋是北海瓊華島和東岸的連接線，由景山西街西行至北海東門，過陟山橋即可到達瓊華島，小橋正對著瓊島的般若香臺。陟山橋是一座三拱的石橋，中孔略大，使橋身中部上拱，造型優美。

■ 團城

團城本是遼代瑤嶼行宮的部分，是當時水中的一個小島。明代時將金昭景門外湖渠填平，使團城成了一座半臨水半接岸的半島。團城上的中心建築是承光殿，它在明代儀天殿的基址上重建。此外，玉甕亭、古籟堂、餘清齋、敬躋堂等也都是團城上的重要建築。

景山

　　景山又稱煤山、鎮山、萬歲山、玄武山，是北京故宮北面的一座山。它原本是一座帶有風水性質的山，所以稱為鎮山、玄武山，它是明代時拆除元代舊城的渣土和挖掘護城河的泥土堆積而成。因為山峰是京城內的最高點，所以又稱萬歲山。又因為山下曾堆有大量的煤而稱為煤山。清代順治帝將它更名為景山，乾隆帝則在山上大力布置，添建亭臺樓閣，使之形成了一座自然景觀與人工建築完美結合的園林。景山上最突出的建築就是五座亭子，即萬春亭、周賞亭、富覽亭、觀妙亭、輯芳亭。

■ **壽皇殿**

壽皇殿位於景山中區的北端，與綺望樓南北遙相對應。壽皇殿是景山上最重要、最大的一座殿堂，是仿照故宮太廟而建，殿體坐落在高大的月臺之上，整體氣勢宏大。壽皇殿在清代時是供奉先皇影像的地方。

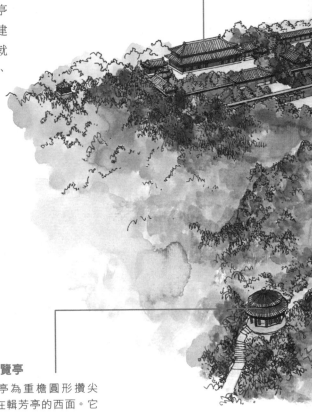

■ **富覽亭**

富覽亭為重檐圓形攢尖頂，在輯芳亭的西面。它與東路的周賞亭相對，形制也相同。

■ 萬春亭

在綺望樓和壽皇殿之間的中峰頂上建有一座體量較大的方亭，這就是萬春亭，亭子三重檐、四角攢尖頂，聳立山巔，氣勢雄偉。亭內供毗盧遮那佛。

■ 綺望樓

景山萬歲門內的第一座建築便是綺望樓，它是一座兩層五開間的樓閣，建於清代乾隆十五年（公元 1750年），樓內供孔子牌位。樓閣下面是一層高大的須彌座式臺基，四面圍繞著漢白玉的石欄杆。

■ 輯芳亭

輯芳亭在萬春亭的西路，亭為八角攢尖頂，與東路的觀妙亭相對，形式也相同。

圓明園

圓明園位於北京城的西北部，清華大學的西門外，距離頤和園不遠。圓明園有萬園之園之稱，面積龐大，建築豐富，景觀絕美，是清代無與倫比的一座皇家園林。可惜卻因清末朝廷的腐敗與外國侵略者的入侵而毀於一旦，如今只有一些斷瓦殘垣留待今人憑弔。圓明園實際上由清代所建的三個部分構成，分別稱圓明園、長春園、萬春園，三者順序建造。圓明園建於康熙時，雍正加以擴建，擴建後取「圓而入神，君子之時中也；明而普照，達人之睿智」而將之命名為「圓明園」。圓明園曾經令人流連不知歸路的建築與景觀有長春仙館、九洲清晏、蓬島瑤臺、方壺勝境、曲院風荷、天然圖畫、鏤月開雲、萬方安和、上下天光、海晏堂、遠瀛觀等。

■ 遠瀛觀正門

遠瀛觀正門是觀水法建築的一部分，觀水法是觀看噴泉的地方，包括放置皇帝觀水時坐用的寶座的臺基、寶座後的石雕屏風、兩側門等。現僅殘存了部分門柱，由這些殘存遺跡上仍能看出柱子雕刻的細緻精美程度。因為這組建築都是西洋式的，這座門的柱子也採用的是西洋的巴洛克柱式。

■ 大水法

大水法是圓明園中的西洋景觀之一，是一處仿歐式園林的建築景觀。它最吸引人的地方就是機械噴泉，這在當時可是中國前所未聞的創舉，是乾隆皇帝對西方園林和西方現代化的機械動力景觀的模仿。

■ 方塔

在大水法前方左右各建有一座方塔，兩塔相對，造型也相同，塔高達十層，下部還有一層方正的高臺基。塔的平面為方形，而塔身整體從立面看呈錐形，下大上小，比較穩固。

■ 遠瀛觀正殿

遠瀛觀是乾隆四十八年（公元 1783 年）
建成，正殿建於高臺之上，殿體呈方形，
樓閣式。正殿殿身是一體，而從頂式來
看，則是以一高樓居中，左右各一配樓，
前部正中為拱券門，門兩側各有一座雙
層的鐘樓式樓，總中有分。

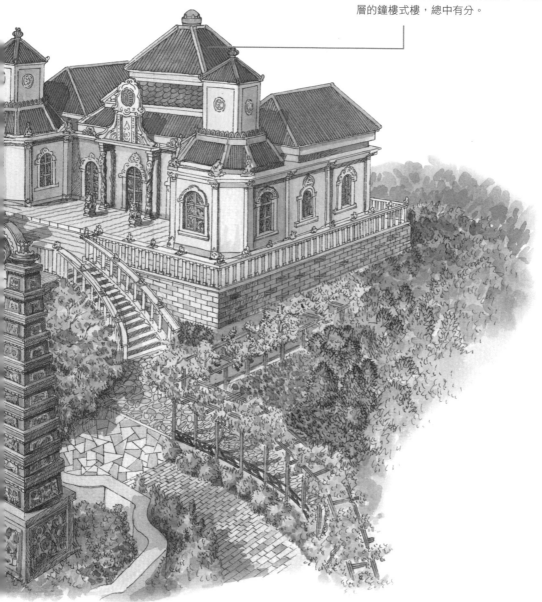

御花園

　　北京故宮御花園是一座明代時修建的皇家園林，是和北京故宮一同建造而成，因為處於宮廷之內，所以稱為內苑。它不同於頤和園、北海的開闊宏大，而是面積相對較小，只是帝后們日常遊賞之地。這座御花園位於故宮軸線的北端，平面為東西寬、南北窄的矩形，園內建築與景觀布置也延續前部的宮殿，以中軸對稱的形式設置，整齊對稱，軸線上的主體建築為欽安殿，居於園子中部偏北位置，軸線兩側主要建有養性齋、絳雪軒、千秋亭、萬春亭、澄瑞亭、浮碧亭、位育齋、摛藻堂等。

■ 延暉閣

延暉閣在位育齋的東面，是一座兩層的樓閣，上下皆為三開間，周圍帶迴廊，不過下層開間較大。樓閣倚牆而建，裝飾華麗精緻，突顯皇家氣勢。

■ 位育齋

北京故宮御花園最西北端的一座建築名為位育齋，它是一座單檐硬山式建築，這種建築形制在皇家園林中並不多見，因為硬山多為較低等級的建築所用。

■ 養性齋

養性齋位於御花園的西南角，平面凹形，曾是當初帝王、皇子的讀書樓。樓閣前部面對層疊的假山，以假山遮掩出一方幽靜空間。

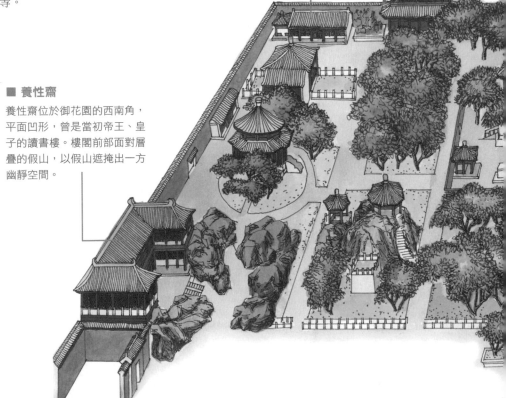

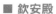

■ 欽安殿

欽安殿是御花園內最重要的殿堂，居於花園中軸線偏北位置，它是一座明代留存的殿堂，歷史較久。

■ 堆秀山

堆秀山是御花園東路北端的重要景觀，山上建築一亭名御景。它與西路的延暉閣位置相對，兩者雖然在造型上不同，但氣勢上相仿，所以東西設置看起來依然均衡。

■ 摛藻堂

摛藻堂也是一座單層建築，懸山頂，在氣勢、體量上與西路的位育齋相仿。摛藻堂是乾隆年間建來儲藏《四庫全書薈要》的地方。

■ 絳雪軒

絳雪軒位於御花園的東南角，位置與養性齋相對，大小氣勢上也與養性齋相仿。不過，在建築平面上，採用的是與養性齋相對的凸字形，即主體前方帶小抱廈。

乾隆花園

　　乾隆花園也是一座位於北京故宮之內的內廷宮苑，它的位置在故宮東路的北端，位於寧壽宮區內，也稱寧壽宮花園。這裡是清代的乾隆皇帝開闢作為他晚年燕居的地方。乾隆退位後就住在寧壽宮。乾隆花園是一個南北走向的長條形花園，建築依此走向布置，主要有古華軒、遂初堂、萃賞樓、符望閣、倦勤齋等。

　　乾隆花園的特色，在於園內各種題字多出於乾隆皇帝之手，而且建築自然將園林分為多個相對獨立的區域，區域景觀又各不相同。

■ 禊賞亭

禊賞亭位於乾隆花園第一進院落的西側，這座亭子有兩大特點：一是頂為十字形，即以一頂為中心、四面出抱廈的形式；二是亭內地面開鑿出了曲折的流水槽，以象徵文人雅士流杯賦詩的曲水。

■ 古華軒

古華軒是乾隆花園第一進院落的主體建築，是一座四面開敞的敞軒，單檐卷棚頂，造型輕巧、裝飾華麗。

■ 符望閣

符望閣是一座體量巨大的樓閣，是乾隆花園內最重要的一座建築，也是一座很特別的建築，因為它既是全園的主體，又是樓閣，但卻是一座方亭的形式，四方攢尖頂。樓體四面木質朱紅隔扇，四面圍廊，氣勢宏偉。

■ 萃賞樓

萃賞樓是乾隆花園第三進院落的主體建築，是一座二層的樓閣，上下層皆為五開間，前帶廊，頂為卷棚歇山式，因為體量高大，所以在前後重疊的假山之中依然醒目。

■ 三友軒

三友軒是一座三開間的單層建築，軒名「三友」得於松、竹、梅這歲寒三友，軒內裝飾、裝修都以這三者為題材，非常高雅不凡。

■ 倦勤齋

倦勤齋是乾隆花園的最後一座建築，它是一座九開間的長殿，東面五間與符望閣相對，而西四間則被一道豎廊隔到第四進院落的外部了。倦勤齋是乾隆皇帝擬定退位後的頤養之地，所以名「倦勤」。

慈寧宮花園

　　慈寧宮花園建於明代嘉靖年間，它和御花園、乾隆花園一樣，也是北京故宮內的內廷宮苑，位於故宮軸線西側，大致是在故宮西路的中部。這座宮苑在清代時多次重修、改建，但總的布局仍大體保持明代樣式。慈寧宮是太皇太后、皇太后等的居所，雖然宮區面積較大，但花園的豪華程度卻無法與乾隆花園相比。慈寧宮花園布局以軸線為主，前後有園門、假山、臨溪亭、咸若館、慈蔭樓，以及寶相樓、吉雲樓等建築與景觀。

■ 延壽堂

延壽堂是一座單層勾連搭頂的房子，並且頂部鋪瓦為布瓦，樸實素雅。延壽堂和園子東部的含清齋相對，兩者造型、體量也相同，分別是當初乾隆皇帝侍奉其母湯藥和苫次所居。

■ 臨溪亭

臨溪亭是一座平面四方形的亭子，建在慈寧宮花園內中部偏南的水池之上，亭子的頂式為攢尖式。這座亭子原是明代時的臨溪館，建於明代萬曆六年（公元 1578 年），不久改名為亭。

■ 吉雲樓

吉雲樓是一座兩層的樓閣，面闊七開間，背靠園子的圍牆。吉雲樓內四壁滿布木雕佛龕，是一座敬佛理佛的處所。慈寧宮花園建築布局比較對稱，吉雲樓即和東部的寶相樓相對而立，體量、造型也相同。

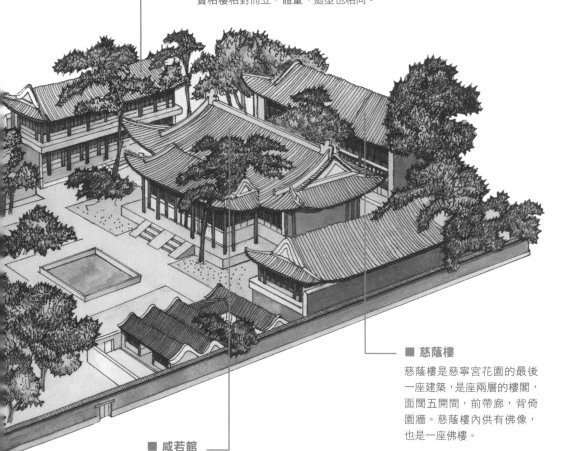

■ 慈蔭樓

慈蔭樓是慈寧宮花園的最後一座建築，是座兩層的樓閣，面闊五開間，前帶廊，背倚園牆。慈蔭樓內供有佛像，也是一座佛樓。

■ 咸若館

咸若館是慈寧宮花園的主體建築，面闊五開間，單檐歇山頂，前帶三間卷棚歇山頂的抱廈，體量寬大，顯示出主體建築的氣勢。

禮親王花園

禮親王花園是清太祖第二子禮親王代善後代所建的府邸，始建時間在康熙年間。花園建在京西海淀鎮南，所以也稱京西禮親王花園。花園占地面積約50多畝，分為居住區、自然山林區和人工園林區三個部分，布局或疏朗或緊密，各有特色而相得益彰，相對來說，前部相對嚴謹，後部相對活潑。園中景觀以疊山取勝，而池水也不缺乏，又植滿名貴花木，四季皆有花開，建築或建於開闊之地，或隱於花木山石之間，景致或幽或明，令人流連，堪稱清代王府花園的典範。

■ 獨院幽境

三開間勾連搭頂的建築與門廳、右側的圍廊相組合，似成一院還未成一院，正巧有一道假山圍於左側，既添景致又添幽情，一處獨立清幽的院落彷若自然天成一般，成為可遊可居的佳處。

■ 池中亭島

在小型私家園林中，為了豐富中心水池的景觀，往往於池上搭橋建亭，而較大一些的園林中，則於池內疊島後再建亭臺。這裡的庭院寬敞，池水廣闊，池中疊島建亭後有如仙山瓊島。

■ 曲水

園林景觀講究的是自然隨意，譬如池岸大
多只依形疊砌即可，但這裡這道流水的兩
岸卻偏偏刻意人工砌築，成為多折的S形，
遠觀如蚯蚓，又如嫋嫋升起的輕煙，形態
生動，雖為人工然而卻可賞可觀。

■ 合院

園林要可遊、可觀、可行、
可居，同時具有多種功能，
建園者往往在園中或園旁闢
出宅院以供居住，以達時時
能處美景之中臥遊的目的。
這處院落前後相延，整齊劃
一，有零落的景致但不多，
而以居住建築為主。

■ 半廊

廊可遊賞，可休息，長而曲折的廊
形態優美，而直形的廊也自有一種
乾脆俐落之氣。直而半敞的短廊可
以觀景、坐息，其不開敞的一面還
可以作為遮擋內院的牆。

嘉興煙雨樓

　　嘉興煙雨樓建在老城南面的南湖之上。南湖有東西兩部分，唐代時就有「輕煙拂渚，微風欲來」的迷濛景觀，唐末五代時廣陵王錢元璙任中吳節度使，不久在南湖上建南湖樓以供登臨，其後南湖漸漸成為旅遊勝地。明代時因疏浚南湖而於湖中堆積出一座小島，並將湖濱的南湖樓移建島上，又因湖面常有煙雨迷濛，而改樓名「煙雨樓」。自此，煙雨樓景觀美名遠播，甚至吸引了乾隆皇帝六下江南，八次登島，尤愛不足，又特意在承德避暑山莊青蓮島上仿建了一座煙雨樓。

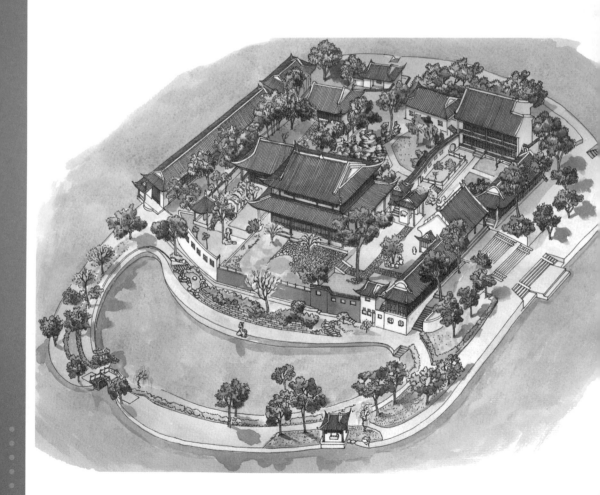

無錫惠山雲起樓 ›››

　　無錫惠山雲起樓在惠山寺大同殿的南面，是在原來寺中僧人所居的天香第一樓的舊址上建造的。雲起樓並不是一座樓閣，而是由亭、臺、樓、閣、石、泉、廊，以及一些寺廟建築等共同組成的寺廟園林。曲廊依山而建，成為爬山廊的形式，它巧妙地連接了園區各建築與景觀，使之成為和諧、完整的一體。這是一座極具江南小園特色的寺廟園林。

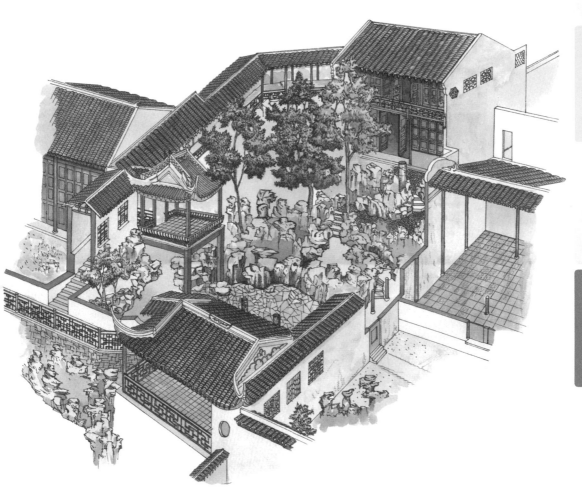

避暑山莊

避暑山莊位於河北省承德市,是我國現存最大的皇家園林,面積是北京頤和園的兩倍。避暑山莊又名熱河行宮,是清代帝王重要的避暑之地,甚至也可以看作是清帝的第二個政事處理中心。山莊初建於清代康熙年間,直到乾隆年間仍有大規模的增修擴建。全園分為宮殿區和苑景區兩大部分,宮殿區包括正宮、松鶴齋、萬壑松風和東宮,面積相對較小,而苑景區又包括湖區、山區、平原區三個部分,面積較大,其中以湖區為景觀重點。湖區大體按照一池三山的形式布置,湖中有如意洲、月色江聲、環碧、青蓮、金山等多座島嶼,島上各有建築,各成景觀,大小景觀不計其數,著名者就有七十二景之多,包括康熙三十六景和乾隆三十六景。

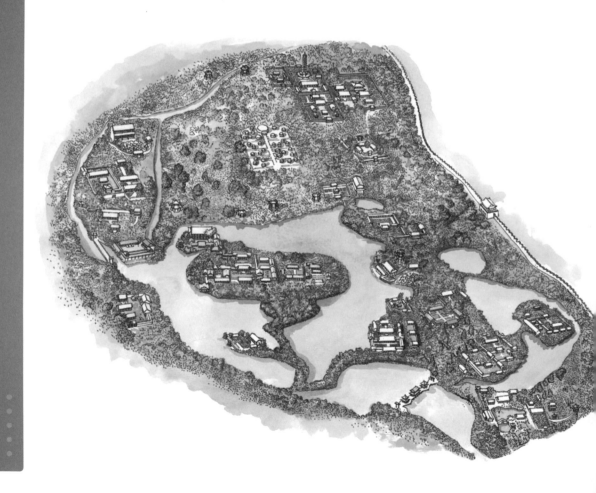

煦園

　　煦園位於江蘇省南京市長江路，是南京現存不多的幾座古典名園之一。它原是明代漢王陳理府邸，後來西部成了黔寧王沐英府第，東部則成了明成祖朱棣次子朱高煦的漢王府。朱高煦得了半部園子後又加以擴建，形成獨立的宅園，並以自己的名字命名宅園而稱「煦園」。煦園從建成至今，經歷的最大劫難是太平天國大戰。現今經過不斷維修整理，已基本再現當年景象。園子平面呈南北走向的近似窄長的斜梯形：左部是南北走向的長條形的太平湖，湖上北部建有漪瀾閣、南部建有不繫舟；右部為廳館建築，有因桐而名的桐音館、開敞的花廳、孫中山故居。花廳的西面臨著太平湖建有忘飛閣，與閣相對的西邊湖岸建有夕佳樓。

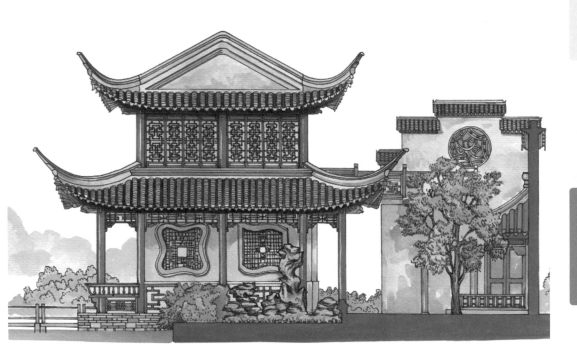

板橋林家花園 >>

　　板橋林家花園是一座著名的臺灣園林，是臺灣現存古典園林之首，也是一座極具臺灣地方特色的古典園林，又名板橋別墅、林本源園林，是臺灣望族富商林家所建，建築時間在清代的同治、光緒時期。位於臺北市郊的板橋林家花園的布局不若皇家園林的規整，甚至也沒有一般內地園林的相對完整性，不講究以水池為中心，而是比較隨意，其大形如此，細部建築、景觀也是如此。園林總體形狀看似三角形，但尖端又有一個斜向突出。園中分為山池區、書齋區、觀花區、宴會區、待客區等幾部分，各以院落布置，間以廊、牆、橋等相連或相隔，沒有明顯的主次之分。

■ 香玉簃

林家花園內的香玉簃是一座依著迴廊擴建而成的小建築，它是林家人觀賞花卉的地方，臨近林家特設的花圃。花，色美而帶清香，所以建築因花而名。

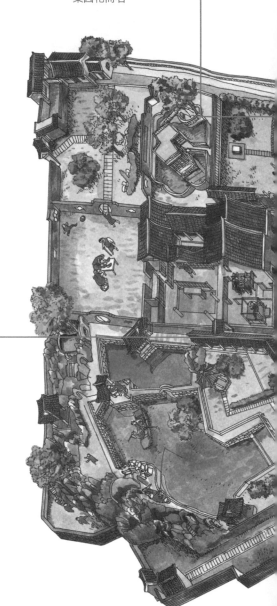

■ 觀稼樓

觀稼樓是一座兩層的樓閣，之所以稱為「觀稼樓」，是因為當初登樓後可以觀賞到園外的田園風光，農桑稼事可盡情一覽。因此，這座樓也是園內極好的借景建築。

■ **橫虹臥月**

橫虹臥月是林家花園內一座很特別的建築，被稱為「陸橋」。橋一般都是建在水上的，尤其是在小園林中，但林家這道橋卻不臨水，更不建在水上，所以稱為陸橋。它的形態如橋，底下是通行的門洞，體形修長，非常漂亮。

■ **方鑒齋**

方鑒齋距離汲古書屋不遠，是林家兄弟讀書的地方，這是一處帶水池的相對獨立的小庭院，院中小池一方，內植睡蓮，環境清雅。不過，說是讀書處，在主建築的對面卻建有一座亭式小戲臺。

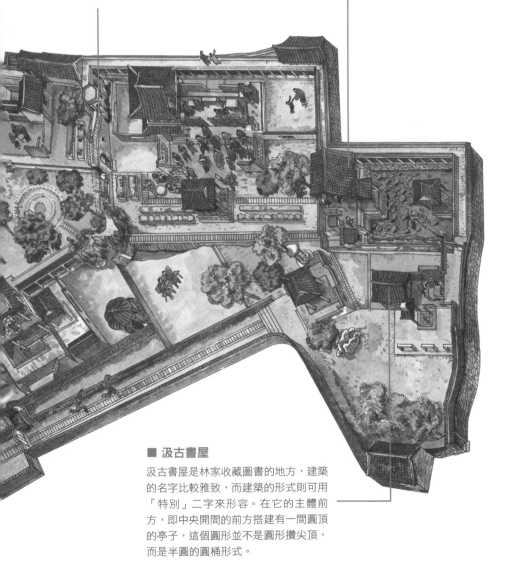

■ **汲古書屋**

汲古書屋是林家收藏圖書的地方，建築的名字比較雅致，而建築的形式則可用「特別」二字來形容。在它的主體前方，即中央開間的前方搭建有一間圓頂的亭子，這個圓形並不是圓形攢尖頂，而是半圓的圓桶形式。

晉祠

晉祠又稱唐叔虞祠，位於山西省太原市西南的懸甕山下，原本是為紀念周武王之次子姬虞而建。周成王做皇帝後，將其弟虞封在唐國做諸侯，而唐國即後來的晉國，因晉水而名。北宋時，朝廷又在祠內建聖母殿，以紀念叔虞之母邑姜，其後又不斷增加新的景觀，逐漸形成了以聖母殿為中心的一個大型的景觀園林。晉祠的重點景觀和珍貴之物有所謂三絕和三寶等，包括聖母殿、聖母殿內的塑像、獻殿、魚沼飛梁、難老泉、善利泉、水鏡臺、對樾坊等。

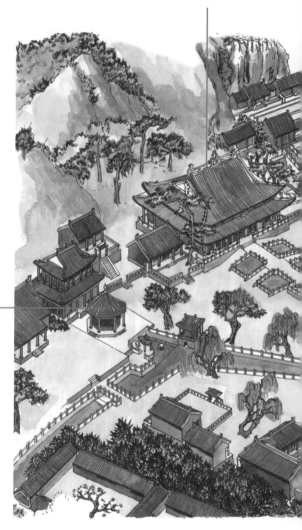

■ 聖母殿

晉祠的建築與景觀布局並不按傳統的對稱或均衡法，而是比較隨意，但其中的主體建築群——聖母殿卻是自成對稱格局，主殿居後部，重檐歇山頂，內供聖母像。

■ 難老泉亭

難老泉是晉祠名泉之一，泉上建亭以護、以觀，亭為八角攢尖頂，位於聖母殿前右側。

■ 善利泉亭

善利泉亭與難老泉亭相對，
居於聖母殿的左前方，亭子
的造型也是八角攢尖頂，亭
內也有一泓清泉。

■ 叔虞祠

叔虞祠是一座獨立成院的建築群，主體
大殿也是重檐歇山頂。這座祠是為紀念
周成王的弟弟叔虞而建，原本是晉祠的
主體，後因建築了供奉其母邑姜的聖母
殿，叔虞祠便居於次要地位了。

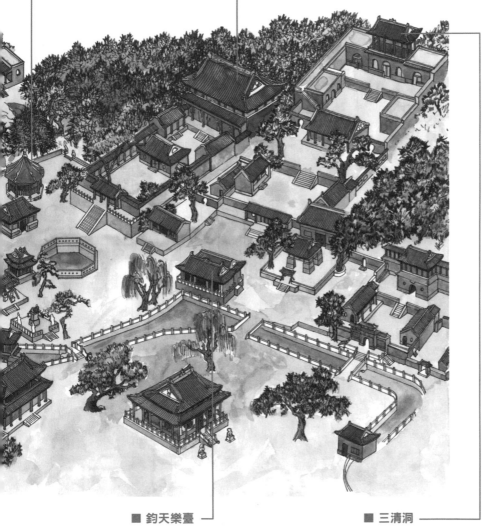

■ 鈞天樂臺

鈞天樂臺是晉祠內的一座
戲臺，它在造型上與祠內
的水鏡臺相仿，也是勾連
搭的屋頂。

■ 三清洞

三清洞是為供奉道教三清而
建，道教三清是道教的三位尊
神，他們分別是太清道德天尊、
上清靈寶天尊、玉清元始天尊。

成都杜甫草堂

　　杜甫草堂是唐代著名詩人杜甫避難流居之所，位於四川省成都市西門外的浣花溪邊，是一處環境清雅、建築簡樸的文人園林。杜甫在世時這裡其實只有一間茅屋而已，五代、宋、元、明、清時，人們出於對杜甫的崇敬之情，在這裡建屋、建祠、建亭，又植花蒔草，形成今天的園林景觀。現今園中景觀有影壁、大門、大廨、詩史堂、露梢楓葉軒、花徑、柴門、工部祠、草堂書屋、少陵草堂碑亭、一覽亭、梅苑等。綠樹濃蔭，青竹滴翠，讓人無限追想詩聖的幽雅、寂寞胸懷。

檀干園

　　檀干園是一座徽州園林，位於安徽省歙縣的唐模村，由清代乾隆時徽州的許姓富商所建，但它不叫許園而叫檀干園，主要是因為建園時園中有高大的檀樹，所以得名。這座園子相對較小，園中最突出的是一灣湖水，水中建有三潭印月、湖心亭、堤、玉帶橋等建築景觀，是依照杭州西湖而建，所以也稱為小西湖。同時，它也如杭州西湖一樣是一座公共園林的形式，外人可以自由出入遊賞。清新的自然山水與粉牆黛瓦的素雅建築相結合，比其他地方的小園林更雅致，加上園中人工建築少、自然景觀多，更突顯我國古典園林的意趣。

REFERENCE LIST
參考文獻

〔1〕 中國美術全集編委會 . 中國美術全集：（3）園林建築 [M]. 北京：中國建築工業出版社，1991.

〔2〕 劉敘傑 . 中國古代建築史（第一卷）[M]. 北京：中國建築工業出版社，2003.

〔3〕 傅熹年 . 中國古代建築史（第二卷）[M]. 北京：中國建築工業出版社，2001.

〔4〕 郭黛姮 . 中國古代建築史（第三卷）[M]. 北京：中國建築工業出版社，2003.

〔5〕 潘谷西 . 中國古代建築史（第四卷）[M]. 北京：中國建築工業出版社，2001.

〔6〕 孫大章 . 中國古代建築史（第五卷）[M]. 北京：中國建築工業出版社，2002.

〔7〕 北京市文物研究所編 . 中國古代建築辭典 [M]. 北京：中國書店，1992.

〔8〕 彭一剛 . 中國古典園林分析 [M]. 北京：中國建築工業出版社，1986.

〔9〕 何兆青 . 板橋林家花園 [M]. 臺北：臺灣省教育廳兒童讀物出版部，1987.

〔10〕 天津大學建築工程系 . 清代內廷宮苑 [M]. 天津：天津大學出版社，1986.

〔11〕 天津大學建築系 , 北京園林局 . 清代御苑擷英 [M]. 天津：天津大學出版社，1990.

〔12〕 魏國祚 . 晉祠名勝 [M]. 太原：山西人民出版社，1990.

〔13〕 楊連鎖 . 晉祠勝境 [M]. 太原：山西古籍出版社，2000.

〔14〕 張德一 , 楊連鎖 . 晉祠攬勝 [M]. 太原：山西古籍出版社，2004.

〔15〕 高珍明 , 覃力 . 中國古亭 [M]. 北京：中國建築工業出版社，1994.

〔16〕 蘇寶敦 . 北京文物旅遊景點大觀 [M]. 北京：中國人事出版社，1995.

〔17〕 王其鈞 , 何鈺烽 . 北京皇家園林 [M]. 北京：中國建築工業出版社，2006.

〔18〕 寒布 . 故宮 [M]. 北京：美術攝影出版社，2004.

〔19〕 劉庭風 . 中國古園林之旅 [M]. 北京：中國建築工業出版社，2004.

〔20〕 劉敦楨 . 蘇州古典園林 [M]. 北京：中國建築工業出版社，2005.

〔21〕 米拭 . 蘇州名勝傳說 [M]. 蘇州：古吳軒出版社，1995.

〔22〕 蘇州園林管理局 . 蘇州園林 [M]. 上海：同濟大學出版社，1991.

〔23〕 蔣康 . 虎丘 [M]. 南京：南京工學院出版社，1984.

〔24〕 吳仙松 . 西湖三島 [M]. 成都：西南交通大學出版社，2004.

〔25〕 韋明鏵 . 個園 [M]. 南京：南京大學出版社，2002.

〔26〕 杜海 . 何園 [M]. 南京：南京大學出版社，2002.

〔27〕 張濟 . 蘭亭 [M]. 杭州：西泠印社，2001.

〔28〕 韋明鏵 、 韋艾佳 . 瘦西湖 [M]. 南京：南京大學出版社，2002.

〔29〕 朱正海 . 園亭掠影之揚州名園 [M]. 揚州：廣陵書社，2005.

〔30〕 吳靖宇 . 拙政園 [M]. 南京：南京工學院出版社，1988.

〔31〕徐文濤．網師園 [M]．蘇州：蘇州大學
出版社，1997.

〔32〕陳珍棣．網師園 [M]．南京：南京工學
院出版社，1988.

〔33〕張橙華．獅子林 [M]．蘇州：古吳軒出
版社，1998.

〔34〕施放．留園 [M]．南京：南京工學院出
版社，1988.

〔35〕蔣康．虎丘 [M]．南京：南京工學院出
版社，1984.

〔36〕許少飛．揚州園林 [M]．蘇州：蘇州大
學出版社，2001.

〔37〕清華大學建築學院．頤和園 [M]．北京：
中國建築工業出版社，2000.

〔38〕林健、谷芳芳．頤和園長廊畫故事 [M]．
北京：中國電影出版社，1992.

〔39〕辛文生．頤和園長廊畫故事集 [M]．北
京：中國旅遊出版社，1985.

〔40〕劉若晏．頤和園 [M]．北京：北京出版
社，1991.

〔41〕耿劉同，翟小菊．頤和園 [M]．北京：
北京美術攝影出版社，2000.

〔42〕傅清遠．避暑山莊 [M]．北京：華夏出
版社，1993.

〔43〕王舜．承德旅遊景點大全 [M]．北京：
民族出版社，1997.

〔44〕王舜．承德名勝大觀 [M]．北京：中國
戲劇出版社，2002.

〔45〕張恩蔭．圓明大觀話盛衰 [M]．北京：
紫禁城出版社，2004.

〔46〕王威．圓明園 [M]．北京：北京美術攝
影出版社，2000.

〔47〕張富強．皇城宮苑（六冊）[M]．北京：
中國檔案出版社，2003.

〔48〕吳仙松．西湖風景名勝博覽 [M]．杭州：
杭州出版社，2000.

〔49〕馬家鼎．大明寺 [M]．南京：南京大學
出版社，2002.

〔50〕喻革良，王偉．漫話蘭亭 [M]．海口：
南方出版社，2005.

〔51〕洪振秋．徽州古園林 [M]．瀋陽：遼寧
人民出版社，2004.

〔52〕樓慶西．中國傳統建築裝飾 [M]．臺北：
南天書局，1998.

〔53〕樓慶西．中國古建築小品 [M]．北京：
中國建築工業出版社，1993.

POSTSCRIPT
後記

這本《中國園林圖解詞典》總算是交稿了，在最後通讀稿件時，回想為編寫這本書所付出的艱辛勞動，還是頗有感慨。

我第一次參觀蘇州園林和遊覽杭州西湖是在1972年，當時我在江蘇徐州利國鐵礦做宣傳幹事。那年在中國文化史上有一件大事，就是藉「紀念毛主席在延安文藝座談會上的講話發表三十周年」，全國舉辦了一系列的美術作品展覽。這些展覽的目的，除了通過豐富的文化活動（當時已有許多年國內沒有舉辦過任何美展）歌頌親愛的黨之外，還有推動工農兵創作的原因。我那年18歲，已當了兩年礦工，因而作為「工人業餘畫家」，也有幸參加一個觀摩團，去華東地區幾個大城市親眼看看優秀的美術作品。

在蘇州時，我們住在怡園，當時這座園林不對外開放，主要的廳堂已改為客房，裡面並排鋪上幾十張床板，我們就睡在大通鋪上。怡園也更名為「紅園」，以表示蘇州人民堅定徹底的無產階級革命精神。我藉著住在裡面的機會，仔細遊覽了園內的景觀。當身處其真實的空間中時，感受到的意境卻與其更名「紅園」完全風馬牛不相及。當時我想，假如是「紅園」的話，入口處就應該是「紅寶書」（毛主席語錄）的雕塑，裡面的巉岩怪石應該改為工農兵的雕塑，而亭臺樓閣要換成工廠礦山的車間造型，花園中的奇花異草最好換成人民公社的地瓜白菜，這樣一定能表達出「紅園」這一主題。

說實話，當時對於如何使園林能「紅」起來，還是有想法的，但是如何用自己的語言去描述這座怡園的「怡」字，卻毫無感覺，畢竟自己沒有受過這方面的教育，雖然沒有資格自稱是「大老粗」（當時最為自豪的一種自我表彰），但「粗」是毫無疑問的。

儘管自己是一個粗人，但怡園空間意蘊對我的感染還是十分強烈的。這種情況的產生，與我自己當時畫宣傳畫那種「修養」沒有多大關係，而主要歸功於中國傳統園林文化意蘊的強大感染力。近年來，我十分注意文化水平較低的人對於傳統園林空間的反應，譬如在山西榆次南園時，遇到一群純樸的農民也來觀賞園子，他們進園後讚不絕口。當我問到他們的具體感受時，他們當然是很難用詳細的語言表達出來，只是說像「天堂」，像「神仙住的地方」，等。

這說明，只可意會不可言傳的美學心理感受是普遍存在的現象，而中國園林的藝術感染力又是那樣的強烈。

這本園林圖解詞典的編寫是建立在我考察了中國各地區眾多園林的基礎之上的。這是比較各種園林之間的差異、收集更加詳細具體資料的基礎。研究建築歷史，親眼看、親自感受是必不可少的基礎。明代董其昌所說「讀萬卷書，行萬里路」（《畫禪室隨筆——卷二》）的話，還是頗有辯證哲理的，他強調了理論與實踐這兩者之間相輔相成的關係。而就我本人的體會來說，在取得建築

學碩士與博士學位之後，假如沒有廣泛的社會調查和田野調查，那我現在什麼事情也做不了。

我的好友建築師汪克說我目前正處於學術的「井噴期」，書籍一本一本地完成出版。其實這種井噴現象是長年積存，而在短期內釋放的暫時現象，當清華大學的王貴祥教授、重慶大學建築與城規學院李和平院長、四川美術學院謝吾同教授、廣東省建築理論學者邵松建築師等同好到多倫多我家中看望我的時候，我案頭的文稿堆積如山，調查的資料亂七八糟地塞在一個櫥子裡，近兩萬張反轉膠片還未歸類入冊，那時想「噴」也噴不出來。

目前我是以外籍專家的身分在中央美術學院工作。專家談不上，但因外籍身分，我不是國內任何協會的會員，我不參加各種著名學者需要到場或捧場的會議，也沒有任何「代表」之類的會議來干擾我。我只有一件事，就是寫書畫畫，帶著自己喜歡的學生一起工作。

對學生的關心和培養，對他們傾注的愛和幫助，使他們一位位逐漸成長起來。在我的研究工作中，許多曾經當過我助手的學生都有自己的專長，可以獨當一面。他們對於建築名稱、位置、特徵、建造年代等的熟悉與記憶清晰，讓我驚訝和由衷高興。

這本圖典是我和學生共同勞動的結果，也與機械工業出版社趙榮編輯的支持和鼓勵密不可分。書的出版是作者與編輯合作的結果，而我與趙榮的和諧配合，使我完成了「建築語言」及這套「建築圖解詞典」中不少書籍的寫作工作。

在書稿馬上就要快遞出去的時候，我還是要一一向參與這本書寫作、繪圖、製作的學生表示感謝。我首先要感謝的是李文梅，她參與了框架搭構和主要的文字整理。我還要感謝王曉芹，她在園林技術的條目方面嚴謹校對。我還要感謝吳亞君在我編寫過程中從始至終的協助。繪圖工作有不少同學參與，其中我最要提到的是劉巧玲，她一直跟我把圖畫到最後。書中所有的照片均由我本人拍攝。

王其鈞
2005 年 12 月
於北京望京方舟苑

中國園林圖解詞典（白金版）
作者：王其鈞
本書由機械工業出版社經大前文化股份有限公司
正式授權中文繁體字版權予楓書坊文化出版社

中國園林圖解詞典

出　　　　版／楓書坊文化出版社
地　　　　址／新北市板橋區信義路163巷3號10樓
郵 政 劃 撥／19907596　楓書坊文化出版社
網　　　　址／www.maplebook.com.tw
電　　　　話／02-2957-6096
傳　　　　真／02-2957-6435
作　　　　者／王其鈞
企 劃 編 輯／陳依萱
審　　　　校／龔允柔
總　經　　銷／商流文化事業有限公司
地　　　　址／新北市中和區中正路752號8樓
網　　　　址／www.vdm.com.tw
電　　　　話／02-2228-8841
傳　　　　真／02-2228-6939
港 澳 經 銷／泛華發行代理有限公司
定　　　　價／450元
出 版 日 期／2017年10月

國家圖書館出版品預行編目資料

中國園林圖解詞典 / 王其鈞作. -- 初版. -- 新
北市：楓書坊文化, 2017.10　面；　公分

ISBN 978-986-377-305-4

1. 園林建築　2. 詞典　3. 中國

929.92　　　　　　　　　　106013008